KB079079

첫 번째 팝 아트 시대

첫 번째 팝 아트 시대:
해밀턴, 릭턴스타인, 워홀,
리히터, 루셰이의 회화와 주체성

핼 포스터 지음
조주연 옮김

워크룸 프레스

일러두기
옮긴이 주는 *로 표시했다.
원문의 이탤릭 강조는 방점으로 표시했다.

이 책의 한국어판을 위해 기꺼이 이미지
게재를 허락하고 도움을 준 리타 도나 해밀턴
(Rita Donagh Hamilton), 나이절 매커너핸
(Nigel Mckernaghan), 에드 루세이,
세라 웜블(Sarah Womble), 구정연에게
특별한 감사를 드린다.

7 호모 이마고

35 리처드 해밀턴, 또는 일람표 이미지
97 로이 릭턴스타인, 또는 클리셰 이미지
151 앤디 워홀, 또는 괴롭혀진 이미지
203 게르하르트 리히터, 또는 사진 친화적 이미지
247 에드 루셰이, 또는 무표정한 이미지

289 팝 아트의 시험
295 역자 후기
302 찾아보기

[0.1] 리처드 해밀턴, 「혹독한 런던 67년 — 포스터」, 1968. 오프셋 석판화, 69.8×50.1cm
© The Estate of Richard Hamilton

호모 이마고

1967년 2월 12일, 키스 리처즈의 서식스 자택에서 열린 파티에 지역 경찰이 들이닥쳐 믹 재거와 로버트 프레이저를 마약 소지 혐의로 체포했다(프레이저는 당시 런던에서 두각을 나타내던 화상이었다). 이 사건은 타블로이드판 신문에 몇 주 동안이나 대서특필되었다. 그리고 몇 달 후 리처드 해밀턴은 관련 기사들을 오려서 석판화를 만들었다. "롤링 스톤스: '강하고 달콤한 향 냄새'"(Stones: 'A Strong, Sweet Smell of Incense'), "모피 깔개를 두른 소녀 이야기"(Story of a Girl in a Fur-Skin Rug), "초록색 재킷에서 알약 나와"(Tablets Were Found in a Green Jacket) 같은 선정적인 헤드라인을 등장시킨 석판화였다.[0.1] 이 몽타주에 포함된 롤링 스톤스 등의 보도사진 중에는 재거와 프레이저가 찍힌 사진이 한 장 있었다. 인정신문을 받기 위해 치체스터 법원으로 이송되던 중, 경찰차의 창문을 통해 보인 두 사람의 모습을 찍은 사진이었다. 이후 2년에 걸쳐, 해밀턴은 이 사진 한 장을 바탕으로 자그마치 일곱 점이나 되는 실크스크린 회화를 만들었다. 사진의 효과를 상이한 방식으로 강조한 회화들이었는데, 마치 카메라의 돌발 플래시 세례라도 받은 것처럼 굵은 입자의 이미지는 뿌옇게, 야한 색채는 흐리게 처리되었다. 또 한 점만 제외하고는 차창의 틀이 모두 제거되어 있어서, 우리가 직접 두 눈으로 경찰차 속을 구석구석 휘저으며 시선의 탐욕을 만끽하는 것 같다.[1][0.2] 두 유명 인사는 다른 경우였다면 이렇게 눈에 띄는 상황을 즐겼을 것이다. 그러나 여기서는 두 사람이 마치 반작용이라도 하는 것처럼, 수갑으로 한데 엮인 손을 쳐들어 얼굴을 가리고 우리의 응시를 피하면서 자신들의 모습을 감추려 한다.

　　　이 회화들의 제목 「혹독한 런던 67년」(Swingeing London 67)은 프레이저에게 내려진 가혹한 판결("혹독한 구형이 억제 역할을 할 수 있는 때가 있다"라고 뇌까리면서 판사는 프레이저에게 6개월의

1　　해밀턴은 원래의 사진에 있던 밴의 창문을 리터치해서 제거했다. 하지만 최종 버전(판지를 쓴 유일한 작품)에서는 합판 틀에다가 미닫이 유리창을 달아 창문을 재건했다. 디자인 요소를 가지고 노는 것은 해밀턴 작업의 전형이다. 그는 또한 상이한 매체로 상이한 효과를 탐색하는 작업도 좋아한다(「혹독한 런던 67년」은 판화 형식으로도 나왔다).

[0.2] 리처드 해밀턴, 「혹독한 런던 67년(f)」 1968-1969. 종이에 실크스크린과 파스텔,
67.3×85cm ⓒ The Estate of Richard Hamilton

중노동을 선고했다)만이 아니라, 힙한 파티에 들락거리는 사람들
['신나는 런던'(Swinging London)이라는 말은 당시 신조어였다]도
이용한 것이다. 그러나 이 이미지는 보복성 재판에 맞서는 항의라기보다
유명 인사의 우여곡절을 성찰하는 측면이 더 많았다.[2] 이 점에서,
손으로 얼굴을 가리는 제스처는 마사초가 「에덴동산으로부터의
추방」(Expulsion from the Garden of Eden, 1424)에서 아담에게 짓게
한 몸짓, 그리하여 억울한 수치심의 원형이 된 표현을 상기시킬 수도
있다— 이런 식으로 해밀턴은 당시의 팝 문화 현장에 미술사를 은근히
끼워 넣었던 것 같다. 그러면서도 또한 전형적으로, 해밀턴은 여기에
애매한 측면을 집어넣는다. 이는 재거가 손바닥 아래서 웃고 있는
것처럼, 심지어 히죽거리기까지 하는 것처럼 보이기 때문이고, 수갑은
사진기자들을 위해 내보인 팔찌 구실도 겸하기 때문이다(연작 중의
한 점에서는 수갑이 알루미늄 덩어리처럼 반짝이게 만들어져 있다).
사실 다른 팝 아트 작가들처럼, 해밀턴의 관심사는 사건 자체보다
사건을 중개하는 매체의 방식— 사건이 특정한 이미지로 만들어져
우리에게 전해지는 방식— 이다. 바로 이런 매체의 중개를 그는
드러내는 동시에 가다듬는다. 「혹독한 런던 67년」은 오늘날의 우리에게
제2의 자연이 된 대중매체의 세계, 즉 위반과 흠모가 반대항이 되기
힘들고, 수갑이 화려한 장신구로 흔히 둔갑하며, 원하든 원치 않든
눈에 띈다는 것 자체가 다른 모든 것을 능가하는 세계에 대해 숙고하는
초창기 성찰이기 때문이다.

　　「혹독한 런던 67년」은 이 책의 관심사 가운데 여럿이 집약되어
있는 결정체다. 팝 아트가 흔히 회화와 사진을 서로의 일부로 싸잡아
넣는 방식, 그렇게 해서 직접성의 효과와 매체의 중개라는 사실을
결합하는 방식, 이런 결합을 통해 당대의 주제를 전면에 드러내면서
또한 미술의 전통을 환기할 수도 있는 방식(「혹독한 런던 67년」은

2　　판사의 말은 Richard Morphet, ed., *Richard Hamilton* (London: Tate Gallery, 1992),
　　166에서 인용. 당시 프레이저는 해밀턴의 친구이자 화상이었다. 해밀턴은 여기서 미술계와
　　유명인 문화가 뉴욕에서나 매한가지로 런던에서도 이미 한데 엮였다는 것도 가리킨다.

그야말로, 극적인 한순간을 포착한 일종의 역사화다), 이미지 문화를
이렇게 다루면서 단연 비판적인 것도 아니고 단연 공모적인 것도 아닌
애매한 태도를 취하는 방식, 마지막으로, 이런 애매한 태도를 통해
공적인 것과 사적인 것 사이의 강한 혼란뿐만 아니라 이미지와 주체성
사이의 심한 중첩을 가리키는 방식이 이 책의 관심사다. 나의 숙고는
다섯 명의 미술가— 리처드 해밀턴, 로이 릭턴스타인, 앤디 워홀,
게르하르트 리히터, 에드 루셰이 — 에게 초점을 맞춘다. 이 미술가들은
팝 아트의 첫 시대에 회화와 관람자의 조건에 일어난 변화를 다른
누구보다 더 생생하게 환기하기 때문이다. 이 책에서 나는 팝 아트의
첫 시대가 1950년대 중엽부터 말 사이에 시작되었다고 본다.
본질적 내용만 추려 말한다면 내 논지는 이렇다. 이미지와 주체성은
둘 다 이 무렵에 지위가 변했으며, 저 다섯 미술가의 탁월한 작업에는
그 변화를 알려주는 시사점이 가장 많이 담겨 있다는 것이다.

———

런던의 인디펜던트 그룹 회원들은 1950년대 초에 이미 대중문화
(popular culture)를 파고드는 작업을 시작했다. 인디펜던트 그룹은
젊은 건축가, 비평가, 에두아르도 파올로치와 존 맥헤일 같은 미술가
등 다방면의 인물들이 어울렸던 모임이었다. 이들은 1950년대 중엽의
다양한 프로젝트에 신속하게 대중문화 이미지를 사용했다. 바로 그때,
뉴욕과 캘리포니아에서는 로버트 라우션버그와 재스퍼 존스 등이
발견된 이미지와 레디메이드 오브제라는 장치를 발전시키는 작업을
시작했는데, 이 또한 팝 아트를 향해 가는 길을 닦았다.[3] 이 인물들은
모두 콜라주 작업을 진전시켰지만, 그다음에 팝 아트는 콜라주를 회화로
각색했다. 이 점에서 결정적 순간은 해밀턴이 콜라주 형식에서 이젤

3 특히 Russel Ferguson, ed., *Hand-Painted Pop: American Art in Transition 1955–
62* (Los Angeles: LAMOCA/Rizzoli, 1993) 참고. 이런 연관관계에 대해서는 1장과
2장에서 논의한다. 이 책에서 'Pop'은 팝 아트를, 'pop'은 팝 문화를 가리키는 데 사용했다.

회화 형식으로 옮겨갔을 때 발생했다. 콜라주 형식의 「도대체 무엇이 오늘날의 가정을 이토록 색다르고 이토록 매력적으로 만드는가?」 (Just what is it that makes today's homes so different, so appealing?, 1956)는 『이것이 내일이다』(This is Tomorrow)라는 유명한 전시회의 포스터로 만들어진 것이다. 그런가 하면 이젤 회화 형식의 「크라이슬러사에 바치는 경의」(Hommage à Chrysler Corp, 1957)는 해밀턴이 그 특유의 '일람표 그림'(tabular pictures)을 개시한 첫 작품이다. 이렇게 보면, 팝 아트는 파올로치나 라우션버그 같은 영국과 미국의 선례들이 지닌 네오다다적 측면, 즉 회화의 표면을 교란하는 작업에 별로 참여하고 있지 않다. (해밀턴은 단편들을 이어 붙여 그림을 만들었지만, 심지어는 그런 해밀턴에게서조차도, 팝 회화의 특징은 구성으로의 이동이었다. 즉, 부분들을 병치하는 작업으로부터 흔히 하나의 전체로 취급되는 특정 이미지를 만드는 작업으로 나아간 것이다.)[4] 팝 아트가 회화에 압박을 가한다는 것 — 주로, 전반적인 소비문화의 효과(번드르르한 잡지 광고, 아이콘이 된 영화 이미지, 희뿌연 텔레비전 화면 등)를 등재하려는 목적으로 — 은 확실하다. 그러나 심지어 그런 경우에도 팝 아트는 틈틈이 타블로의 전통을 되돌아보곤 한다.[5] 그래서 팝 아트는 이렇게 저급과 고급의

[4] 여기서 해밀턴은 누구보다 워홀을 염두에 두고 있다. 물론 이 무렵은 콜라주가 광고의 한 장치로 재기한 지 이미 오래된 시점이다.

[5] 타블로에 대한 문헌은 엄청나게 많다. 그러나 타블로의 본질은 드니 디드로가 쓴 『백과전서』(Encyclopédie, 1751~1772)의 「구성」(Composition) 항목에 포착되어 있다. 구성이 잘 된 그림[타블로]은 전체가 단일한 관점에 담겨 있다. 이런 그림에서는 부분들이 하나의 목적 아래 함께 작용하고 서로 대응하여, 동물의 신체 부분들이 그러하듯 실감 나는 통일성을 형성해 낸다. 따라서 캔버스에 수많은 형상을 비례도, 지성도, 통일성도 없이 되는 대로 던져 놓은 식의 회화는 참된 구성이라 불릴 자격이 없다. 같은 그림에다가 다리, 코, 눈을 따로따로 그려 놓은 습작들이 초상화라거나 심지어는 인간의 형상이라고 불릴 자격이 없는 것이나 매한가지다.
— Roland Barthes, "Diderot, Eisenstein, Brecht," in *Image-Music-Text*, trans. Stephen Heath (New York: Hill and Wang, 1977), 71에서 인용
고트홀트 레싱도 이 계몽주의 시기에 공간 예술과 시간 예술을 대립 관계로 제시했다. 디드로가 회화에 처방한 통일성을 긍정하는 견해였는데, 단, 다음과 같은 단서를 달았다.

상호작용 속에서 샤를 보들레르가 한 세기 전에 정의한 "현대 생활의 회화"와 접촉을 유지한다. 보들레르에 의하면, "현대 생활의 회화"는 "순간적인 것에서 영원한 것을 추출"[6]하려고 노력하는 미술이다.

"회화는 행동의 단일한 순간만을 쓸 수 있으므로, 반드시 가장 많은 것이 잉태된[trächtig] 순간, 이전 행동과 이후 행동을 가장 쉽게 파악할 수 있는 순간을 선택해야 한다." [*Laocoön* (1766), trans. Edward Allen McCormick (Indianapolis: Bobbs-Merill, 1962), 79] 200년 후, 클레멘트 그린버그는 '모더니즘 회화'를 설명하면서 신고전주의의 이런 정의들을 업데이트했고, 그러면서 수용의 '단일한 순간' 또한 강조했다. "이상적으로는, 그림 전체가 한눈에 파악되어야 한다. 통일성은 즉시 명백해야 하고, 그림의 최상위 특질, 즉 시각적 상상력을 움직이고 통제하는 최상의 수단은 통일성에 있어야 한다. 그리고 이것은 나뉠 수 없는 오직 한순간에 파악될 수 있는 어떤 것이다."[*"*The Case for Abstract Art*"* (1959), in John O'Brian, ed., *Clement Greenberg: The Collected Essays and Criticism, Volume 4* (Chicago: University of Chicago Press, 1993), 80] 그런데 이 입장은 반동적인 것이었다. 10년 전에는 그린버그가 "이젤 회화의 위기"를 인정했었기 때문이다. 같은 제목으로 1948년에 쓴 글에서였다.[in John O'Brian, ed., *Clement Greenberg: The Collected Essays and Criticism, Volume 2* (Chicago: University of Chicago Press, 1986)] 러시아 구축주의자들(과 다른 이들)은 이미 타블로를 부르주아 회화 전통의 축도(縮圖)로 보고 반박했다. 나는 이 책에서 팝 아트가 타블로를 교란하는 지점으로 자주 돌아간다. 예를 들어, 1장에서 나는 이런 교란이 대립이기보다 해체임을 시사한다. 이런 해체를 통해 팝 아트는 모더니즘 타블로에 내포된 관람자의 반응을 강화하며, 그 결과 모더니즘 타블로가 소망하는 '현재성'(presentness)은 그것이 염려하는 반대항으로 뒤집히는 지경에 이른다는 이야기다. 디드로와 그의 당대인들에게 타블로가 지녔던 중요성을 다룬 권위 있는 설명을 보려면, Michael Fried, *Absorption and Theatricality: Painting and Beholder in the Age of Diderot* (Berkeley and Los Angeles: University of California Press, 1980), 71–105 참고. 프리드는 *Manet's Modernism* (Chicago: University of Chicago Press, 1996), 267–280에서도 이 주제를 다루는데, 다시금 인상적이다.

6 Charles Baudelaire, "The Painter of Modern Life"(1863), in *The Painter of Modern Life, and Other Essays*, trans. and ed., Jonathan Mayne (London: Phaidon, 1964), 12. 이 유명한 글—「1846년 살롱전」(Salon of 1846)에서 이 글의 일부가 예견된다— 에서 보들레르는 소재의 변화를 촉구한다. 이 변화는 이미 에두아르 마네 등의 작업에서 시작된 것으로, 신화와 역사라는 지고한 테마로부터 도시 생활의 일상적인 활동, 특히 중산층의 일상적인 여가 생활로의 변화. 이 같은 내용의 변화는 형식의 변화, 심지어는 매체의 변화도 함축했다. 예를 들어, 파리에 살던 부르주아 유형들의 유동성을 포착하는 데는 스케치가 다른 수단보다 더 유용하리라는 것이 보들레르의 생각이었다(이 글에서 본보기는 마네가 아니라 콩스탕탱 기스다. 당시 기스는 파리인들의 생활을 재빨리 포착한 습작들로 잘 알려져 있었다). 보들레르에 따르면, 대도시 생활은 "만화경" 같고, 그 주요 특징은 "일시적인 것, 사라져 가는 것,

한편에서 보면, 팝 아트의 시대가 되니 대중매체가 예술 매체를
능가하는 듯했고, 팝 아트는 거의 모든 것이 이미지의 형식으로
재포장될 수 있으며 다양한 제시의 방식들 사이를 오락가락할 수 있다고
암시한다. 그러나 다른 한편에서 보면, 팝 아트는 매체의 목적론(마셜
매클루언이 장려한 바의 목적론을 말한다. 매클루언의 입장에서 라디오
같은 매체의 운명은 텔레비전 같은 후속 매체의 내용이 되는 것이었다)
에 저항하고, 회화를 사용해서 사진, 영화, 텔레비전 등이 대중문화와
순수미술 양자에 일으킨 변형을 성찰한다. 따라서 회화가 대량문화
(mass culture)에서뿐만 아니라 아방가르드 미술에서도 전복(해프닝,
플럭서스, 누보 레알리슴에서는 이미 일어났고, 미니멀리즘, 개념미술,
아르테 포베라에서는 곧 일어날 참이었다)되는 것처럼 보였던 시점에,
회화는 팝 아트의 가장 인상적인 사례들 속에서 거의 메타 미술 같은
것으로 복귀한 것이다. 이 미술은 매체의 효과들을 일부는 소화할 수
있고 나머지는 성찰할 수 있는데, 그 이유는 정확히 팝 아트가 매체의
효과들과 상대적으로 거리를 두고 있기 때문이다.

 팝 아트가 대중문화를 끌어들였기 때문에 논평자들은 처음부터
내용에 초점을 맞추게 되었다. "나는 이 미술이 이 주제에 합당한지
아직 모르겠다." 다름 아닌 비평가 리오 스타인버그가 한 말이다. 그는
1962년 12월 13일 뉴욕 현대미술관에서 열린 심포지엄에서 이렇게
말했다. "형식적이거나 미적인 고려는 일시적으로 감추어져 있다."[7]

우발적인 것"이다. 그런데 이런 특질을 전달하자면 사실 사진만 한 수단도 없다.
하지만 이 시인은 저 새로운 매체를 계속 미심쩍어했다. 이는 그가 사진에서 상상과
창의의 잠재력을 보지 못했기 때문(이것이 곧 사진에 관한 통념이 되었다)이기도 하고,
그가 예술에 지시한 "나머지 절반" — 변화무쌍한 현대성으로부터 "영원한 것과 변치
않는 것"을 추출해야 하는 — 에 사진이 적합하다고 보지 않았기 때문이기도 하다.
이 나머지 절반은 여전히 회화의 영역이었고, 그래서 회화는 — 사진적인 것과 이미
결부된 속성들의 압박을 받은 것은 확실하면서도 — 필수적인 매체로 남았다.

7 Leo Steinberg를 Peter Selz, ed., "A Symposium on Pop Art," Arts (April 1963),
 35–45 [Stephen Henry Madoff, ed., Pop Art: A Critical History (Berkeley and
 Los Angeles: University of California Press, 1997)에 재수록, 72]에서 인용.
 이 심포지엄에는 스타인버그와 셀츠 외에도, 헨리 겔잘러(Henry Geldzahler),
 힐턴 크레이머(Hilton Kramer), 도어 애슈턴(Dore Ashton), 스탠리 쿠니츠(Stanley

팝 아트에 별로 우호적이지 않았던 논평자들은 이런 식의 감추기가 훨씬 철저하다고 보았고, 이로 인해 그들은 훨씬 더 반발하는 입장을 취하게 되었다.[8] 팝 아트 작가들은 이렇게 내용에 초점을 맞추는 논평에 민감하게 반응했다. 그들은 자신들의 작업이 형식에 중점을 두었으며 따라서 내용은 부차적인 요소라고 보았던 것이다. 그런데 형식이라는 측면에서도 비평가들은 팝 아트 작가들을 실망시켰다. 팝 아트의 내용을 빤하다고 보았다면 팝 아트의 형식은 안이하다고— 제작도 쉽고 관람도 쉽다고(따라서 팝 아트를 이런 식으로 받아들이는 것은 감추기의 문제이기보다 내용과 형식을 마치 양자가 투명하기라도 하듯이 관통해서 읽는 독해의 문제였다) — 무시했기 때문이다. 하지만 오늘날 우리는 해밀턴과 릭턴스타인의 구성이 얼마나 정교한지, 그리고 리히터와 루셰이 역시 바라보는 우리의 눈길을 얼마나 다양한 방식으로 복잡하게 만드는지 안다. 요컨대, 이 미술가들의 목표가 충격 (impact, 릭턴스타인은 이 말을 초기의 인터뷰에서 사용한다)이라 해도, 그들은 또한 복합성도 제공하며, 이는 워홀의 경우에도 마찬가지다. 워홀의 괴롭혀진 이미지들은 도상처럼 보이지만, 그럼에도 불구하고 소화하기 어려울 때가 많다. 이 책은 그러니까 통상 부여되는 수준 이상으로 이 미술가들의 형식적 측면에 주목하고 나아가 이론적으로도 존중하고자 하는 시도인데, 이는 그들이 만든 이미지 그리고 그들이 이해한 것 모두가 지닌 미묘한 의미들을 입증하기 위해서다. 40여 년 전 라우션버그와 존스는 회화란 "정보를 늘어놓는 평평한 다큐멘터리 표면"이라는 다른 생각을 처음으로 했고, 이때 스타인버그는 그림 제작의 패러다임들에 주목하는 관점을 그들에게 제공했다. 내가 이 팝 아트 작가들에게 제공하고 싶은 것도 그림 제작의 패러다임들에 주목하는 관점이다. 팝 아트에도 나름의 '다른 규준들'이 있으며, 내가 선정한 다섯 미술가는 주체의 특정한 면모를 투사하는 독특한 이미지

Kunitz)도 참여했다. 팝 아트의 초기 수용에 관해서는 2장에서 더 이야기한다.

8 이렇게 적대적인 반응을 대변하는 본보기를 보려면, Madoff, *Pop Art* 참고.

모델을 각각 개진한다.[9]

　　그렇긴 해도, 팝 아트에 대한 비평에서 반복되는 주제들 중 일부는 이 책에서도 보게 될 것이다. 이 가운데 몇 가지에 대해서는 이미 말했는데, 예를 들면 고급과 저급, 형식과 내용, 직접성과 매개성 같은 개념 쌍이다. 그런데 재현과 추상, 회화와 사진, 수작업과 기계작업, 사적인 것과 공적인 것, 관조와 오락, 비판과 공모 같은 다른 2항 대립 쌍도 있다. 이 모든 개념 쌍은 팝 아트에 대한(실은 현대미술 전체에 대한) 독해 대부분에 구조를 제공해 왔다. 하지만 내가 보기에 팝 아트는 이런 대립 항을 불안정하게 만들어 수렴과 합성을 일으키고, 이런 혼란을 유리하게 활용한다. 예를 들어, 팝 아트는 회화와 사진, 수작업과 기계작업을 대립시키는 것이 아니라 양자를 혼란에 빠뜨린다(이런 혼성을 비평가 브라이언 오도허티는 "수제 레디메이드"라는 역설적인 표현으로 일찍이 지적한 바 있다).[10] 마찬가지로, 팝 아트는 추상이 난국에 봉착한 후 미술을 재현이라는 진리로 되돌린 것이 아니다. 오히려 팝 아트는 추상과 재현의 두 범주를 시뮬라크룸 모드로 결합한다. 그런데 시뮬라크룸은 추상 및 재현과 다른 범주일 뿐만 아니라 두 범주를 교란하기도 하는 모드다.[11] 다음에는 또, 비판적이지도 않고 공모적이지도 않은 팝 아트의 애매한 입장도 있다. 이미 1950년대 중엽에 인디펜던트 그룹 회원들은 판단을 배제한 채 대중문화에 접근하는 입장을 옹호했다. 특히 해밀턴은 미디어의 재현을 "걸러내며 성찰"하는 작업에서 "경의와 냉소"가 반반 섞인

9　　이와 관련해서 내가 참고하는 글들은 Leo Steinberg, *Other Criteria: Confrontations with Twentieth-Century Art* (Oxford: Oxford University Press, 1972)에 수록되어 있다. 여기에 쓴 인용문들은 88쪽에 나온다. 이런 이유로 나는 다섯 미술가도 자주 인용한다(이 미술가들은 언어 차원에서도 각자 나름대로 창의적이다).

10　　Brian O'Doherty, "Doubtful but Definite Triumph of the Banal," *New York Times*, October 27, 1963. 데이비드 다이처(David Deitcher)는 이 개념을 "The Unsentimental Education: The Professionalization of the American Artist," in Ferguson, *Hand-Painted Pop*에서 발전시켰다.

11　　시뮬라크룸 개념이 되살아난 것이 이 시점이었다. 미셸 푸코(Michel Foucault), 질 들뢰즈(Gilles Deleuze), 장 보드리야르(Jean Baudrillard) 같은 이론가들에 의해서였는데, 이들은 때로 팝 아트를 염두에 두기도 했다. 이 점에 대해서는 3장과 4장에서 자세히 설명한다.

"긍정의 반어법"(ironism of affirmation)을 추구했다.[12] 다른 네 사람도 소비사회에서 체험하는 조건들을 이미지로 만드는 작업을 하며 환희와 경멸, 관조와 오락, 거리와 몰입 사이에서 상이한 등식들을 산출해 냈다. 이 등식들을 이해하기 위해 최선을 다하는 것은 우리 관람자의 몫이다.

　　이런 성찰은 이 책의 첫 번째 관심사인 팝 아트의 주체라는 문제를 제기한다. 흔히들 말하는 대로, 이 미술이 그리는 주체의 초상은 물리적인 면에서뿐만 아니라 심리적인 면에서도 피상적이고 심지어 납작하기까지 한 경향이 있다. 릭턴스타인이 사용하는 만화책의 인물들은 이런 경향에 딱 들어맞는 주요 사례지만 유일한 사례라고 하기는 힘들다. 게다가 이렇게 속이 텅 빈 자세는 팝 아트의 페르소나에서도 흔히 채택된다. "앤디 워홀에 관해 모든 것을 알고 싶다면, 그저 내 회화와 영화와 나의 표면을 쳐다보기만 하면 된다. 표면에 내가 있다. 이면에는 아무것도 없다."[13] 팝 아트에서도 암호의 제왕인 워홀의 유명한 말이다. 피상적인 것, 진부한 것, 중립적인 것에 대한 관심은 리히터와 루셰이도 역시 강하다. 하지만 이런 관심이 초현실주의 및 추상표현주의의 형식적 잔재에 아직도 약호화되어 있는 깊은 주관성에 대한 미학적 반작용에 불과한 것은 아니다. 당시의 많은 문학과 비평처럼(예컨대, J. G. 밸러드의 초기 소설들), 팝 아트가 제안한 것은 주관성이 세계의 표면으로 외화되었다는 것이다. 이는 부르주아적 자아의 심리적 내면성이 이제 소비주의 생활의 일상적 외면성과 구별되지 않고 혼동되면서 일어난 일이다.[14] 하지만 표면에 대한 그 모든 강조에도 불구하고 팝 아트는 여전히 주관적인 면(심지어 나는 외상적인 면도 주장한다)을 등재하며,

12　　Richard Hamilton, *Collected Words, 1953–1982* (London: Thames and Hudson, 1982), 78.

13　　Gretchen Berg, "Andy: My True Story," *Los Angeles Free Press*, March 17, 1963에서 인용.

14　　이런 반주관적 충동을 보여주는 당시의 예로는 알랭 로브-그리예의 누보로망과 롤랑 바르트의 초기 비평 같은 것들도 있다. 그러나 이들에게 중립적인 것은 이데올로기적인 것을 피할 수 있는 수단이었고, 이것은 상이한 (유럽의) 문제 — 소비사회의 감수성보다는 냉전의 정치학과 연루된 — 와 관계가 있다. 이 토픽은 4장에서 다시 다룬다.

이 점이 가장 두드러지는 대목은 아마 주관적인 면을 유보하려는
다방면의 조치들일 것이다. 표현적이지 않은 제스처와 중립적인 양식,
진부한 모티프와 멍청한 사진을 고집스레 사용하는 조치, 뿐만 아니라
한때 자율적이라고 이해되었던 주체를 조종하려고 노리는 대량문화를
더 나쁘게 모방하는 조치가 그런 것이다.[15] 그 결과, 팝 아트는 느낌과
바라봄과 의미의 역설적인 구조를 시사한다. 한순간에는 밋밋하던
감정(affect)이 다음 순간에는 강렬해지고, 어떤 때는 무심하던 응시가
다른 때는 욕망에 불타오르며, 첫눈에는 도무지 아무 의미도 없는 것
같다가 잠시 후에는 의미가 넘쳐흐르는 것 같은 사태가 그런 역설적인
구조다. 이런 구조는 관람자의 위치, 한순간에는 텅 빈 스캐너의 위치를
차지하고 있다가 다음 순간에는 광적인 도상해석자의 위치를 차지하는
관람자와 더불어 존재한다.[16]

최초의 논평자들이 감지했듯이, 팝 아트에서 등장하는 주체의
피상성은 소비사회에서 전반적으로 팽창한 이미지와 엮여 있다.
이런 이미지의 팽창은 당시의 사회학 담론에서 많이 논의되었다.
북미만 보더라도, 매클루언의 『기계 신부: 산업사회 인간의 민속설화』
(The Mechanical Bride: Folklore of Industrial Man, 1951),
밴스 패커드의 『숨은 설득자』(The Hidden Persuaders, 1957),
대니얼 부어스틴의 『이미지와 환상』(The Image: A Guide to Pseudo-
Events in America, 1961)이 있다. 마찬가지로 심리학 담론—
게슈탈트 이론과 자아 심리학뿐만 아니라, 관점은 매우 달랐지만
라캉의 정신분석학 또한—도 자아의 형성에서 이미지가 차지하는

15 토머스 크로(Thomas Crow), 앤 와그너(Anne Wagner), 마이클 로블(Michael Lobel)이
 입증한 대로, 팝 아트는 역사적인 것 또한 등재하기도 한다.

16 *Other Criteria*에서 스타인버그는 라우션버그의 주체–효과를 정신분열증과,
 존스의 주체–효과를 묵인과 연결한다. 팝 아트는 이 두 효과를 결합하는 경향이 있어서
 두 사람과 다르다. 이런 역설들은 당시 다른 분야에서도 활성화되어 있었다.
 예를 들면, 어떤 작가들은 해석의 광란 상태를 환호했지만[토머스 핀천(Thomas
 Pynchon), 필립 K. 딕(Philip K. Dick), 윌리엄 버로스(William Burroughs),
 윌리엄 개디스(William Gaddis) 등], 다른 작가들은 "해석에 반대한다"는 주장을 했다
 [수전 손택(Susan Sontag)].

중요성을 강조했다. "가장 본질적인 측면에서 자아는 상상계의
작용이다"[17]라고 자크 라캉은 1954년 12월 1일의 세미나에서
선언했다. 팝 아트에는 라캉의 이 선언과 관계있는 명제가 있다.
나름대로 정신분석학적 통찰을 지닌 명제인데, 만일 자아가 일부는
이미지라고 이해될 수 있다면, 이미지도 일부는 자아라고, 즉 심리가
투사되는 표면 혹은 스크린이라고 간주될 법하다는 것이다. 종종
팝 아트에서는, 특히 워홀의 작업에서는, 사람이 이미지의 종족들로
간주되고 역으로 이미지가 사람의 종족들로 간주되면서 사람과
이미지가 둘 다 변화무쌍한 상상계(라캉의 설명에 따르면 상상계는
나르시시즘의 충동이 공격 충동과 경합하는 변덕스러운 영역이다)에
휩쓸리게 된다.[18] 이는 팝 아트에서 주체와 이미지가 껄끄러운 관계를
맺고 있다고 보는 견해로, 쉽게 알아볼 수 있는 대중매체의 유명 인사
및 유명 브랜드 제품의 아이콘과 이 미술을 연결하는 통상의 견해와
대립한다. 오히려 정반대다. 팝 아트 일반은, 그리고 특히 워홀은, 호모
이마고(homo imago)라는 우리의 지위가 사뭇 난감하다는 점을 때때로
강조한다. 자아와 타자의 일관성 있는 이미지를 획득하고 유지한다는
것 자체가 대단한 긴장을 요하는 일임을 강조하는 것이다. 이 긴장이
거론하는 것은 팝 아트의 회화에서도 또 페르소나에서도 종종 획득되는

17 Jacques Lacan, *The Seminar of Jacques Lacan; Book II: The Ego in Freud's
Theory and in the Technique of Psychoanalysis, 1954–1955*, ed. Jacques-Alain
Miller, trans. Sylvana Tomaselli (New York: Norton, 1988), 36. 여기서 라캉은 논문
"On Narcissism"(1914)을 발전시킨다. 이 논문에서 프로이트는 에고가 신체 이미지에
리비도가 투입되면서 최초로 발생한다고 주장한다. '상상계의 작용'으로서의 에고에
대해서는, 워홀의 다음 언급을 고찰해 보라. "나는 통상 사람들을 그들의 자기 이미지에
입각해서 받아들인다. 왜냐하면 사람들의 사고방식은 그들의 객관적인 이미지보다
자기 이미지와 더 관계있기 때문이다."[*The Philosophy of Andy Warhol* (New York:
Harcourt Brace Jovanovich, 1975), 69]

18 "공격성은 우리가 나르시시즘적이라고 일컫는 동일시의 모드와 상관관계가 있는
경향이다." 라캉이 "Aggressivity in Psychoanalysis"(1948)에서 쓴 말이다.
이 논문은 그의 유명한 논문 "The Mirror Stage as Formative of the Function of
the I"(1936/49)와 짝을 이루는 글이다. *Écrits*, trans. Alan Sheridan (New York:
Norton, 1977), 16 참고.

현저한 이중성, 즉 아이콘다운 것과 그 반대—덧없는 것, 심지어는
유령 같은 것—사이를 오락가락하는 동요다. 그래서 예를 들면,
워홀은 미술과 생활에서 똑같이 슈퍼스타 행세와 허깨비 행세 둘 다를
할 수 있었고[그는 언젠가 자신의 묘비명으로 '가공인물'(figment)을
제안한 적이 있다], 또는 릭턴스타인은 그의 강렬한 양식에도 불구하고
「자화상」에서 자신을 어떤 부재(不在)로, 머리 위치에 텅 빈 거울이 걸린
무지 티셔츠로 제시할 수 있었던 것이다.[19]

　　　팝 아트의 주체는 이미지에 의해 형성되고 이미지를 통해
유통되지만, 그렇다 해도 이 주체는 또한 이미지에 의해 해체될
수도 있고 이미지를 통해 분산될 수도 있다. 이것은 역설인데,
팝 아트의 이중성은 이 역설과 적잖이 관계가 있다. 워홀이 1963년에
제작한 「엘비스」 회화에서 보이듯, 이런 기이한 이중 효과는 수열적
이미지만으로도 산출할 수 있다. 워홀은 조수 제라드 맬랑가의 도움을
받으며 실크스크린으로 11.3미터짜리 캔버스 한 필에 동일한 엘비스
이미지를 열여섯 번 반복해 찍은 다음, 로스앤젤레스의 페러스 갤러리로
보냈다. 페러스에서는 당초 이 캔버스 전체를 벽 한 면에 걸어 전시했다
(이 캔버스는 나중에 다섯 개로 분리되었고, 다른 「엘비스」들과 함께
전시되었다). 은색 스프레이 물감 위에 다양한 밀도의 검정 실크스크린
잉크로 찍힌 엘비스는 이 신식 프리즈를 가로지르며 등장했지만, 겹치는

19　　아이콘다운 것과 덧없는 것 사이의 이런 긴장은 팝 아트의 주체에 대한 설명에서
　　　되풀이되는데, 특히 워홀에게서 그 긴장이 나타날 때 그렇다. 예를 들면, 한쪽에는
　　　(그 누구보다) 바르트가 있다. "메릴린, 리즈, 엘비스, 트로이 도나휴는, 엄밀히
　　　말해 그들의 우연성이 아니라 영속적인 정체성에 의거해서 제시된다. 이들에게는
　　　'형상'(eidos)이 있고, 팝 아트의 임무는 이런 형상을 재현하는 것이다." 다른 쪽에는
　　　(그 누구보다) 벤저민 부클로(Benjamin Buchloh)가 있다. 그는 워홀이 소비자들에게
　　　"소비자 특유의 지위, 즉 소비자는 지워져 버린 주체임을 축하하는" 기회를 제공한다고
　　　본다. 나의 견해는 이 두 축이 팝 아트에서 결합되어 있으며, 그런 만큼 반드시
　　　함께 유지되어야 한다는 것이다. Barthes, "That Old Thing, Art" (1980),
　　　in *The Responsibility of Forms*, trans. Richard Howard [Berkeley and Los Angeles:
　　　University of California Press, 1991], 205, 그리고 Buchloh, "Andy Warhol's
　　　One-Dimensional Art," in Kynaston McShine, ed., *Andy Warhol: A Retrospective*
　　　(New York: MoMA, 1989), 57 참고. '가공인물'로서의 워홀에 대해서는 3장 참고.

부분이 많아서 마치 필름이 잘못 인화되는 바람에 거대한 줄무늬가
생긴 것만 같았다. 실제로 이 이미지의 출처는 「플레이밍 스타」(Flaming
Star, 1960)라는 제목으로 돈 시겔이 만든 서부영화였다. 이 영화에서
엘비스가 맡은 페이서 버튼은 텍사스의 농장주인 아버지와 키오와족인
어머니 사이에서 태어나, 백인 세계와 인디언 세계 사이의 혼선에
사로잡힌 역할이다. 그리고 실크스크린에 등장하는 엘비스는 총잡이로,
등신대보다 약간 큰 크기에 전신이 다 보이는 모습이다. 양발로 쫙
버티고 선 다리, 6연발 권총을 거머쥐고 뻗은 손, 이글이글한 눈,
벌름거리는 콧구멍, 죽음의 키스를 당장이라도 안길 태세인 관능적인
입술—요컨대 클래식 엘비스의 모습이다. 하지만 이런 아이콘의
풍모에도 불구하고 워홀이 시사하는 것은 엘비스가 여전히 상상계의
불안정함에 끌려다닐 수 있다는 것이다. 나르시시즘과 공격성이
동시에 실린 자세, 아이콘으로서는 단일하고 강력하지만 이미지로서는
여럿이고 유령 같으며, 눈앞에 있는가 하면 흐릿하게 사라지고,
현존인가 하면 시뮬라크룸—바로 그 이글이글한 스타—인 엘비스를
보여주는 것이다.[20]

　　"또 다른 자연은 […] 눈보다 카메라에 말을 건다"라고 발터
벤야민은 「사진의 작은 역사」(Little History of Photography, 1931)
에서 썼다.[21] 한 세대가 지난 후, 해밀턴, 릭턴스타인, 워홀, 리히터,
루셰이도 새로운 이미지 기술이 인간의 본성에 일으킨 변화들을
탐구했다. 이들은 특히 사진, 영화, 텔레비전의 카메라에 의해 훈련을

20　「엘비스」는 호모 이마고의 증표로서, 고전적 비례를 지닌 비트루비우스의 인간뿐만
　　아니라 산업에 능통한 머이브리지(Muybridge)의 인간도 업데이트한 소비 시대의
　　인간이다. 에고는 투사된 것이라는 새로운 의미가 여기에 다시 함축되어 있다.
　　다시 말해, 동일시를 이상화된 이미지의 투사로 보는 거의 영화적인 이해가 동일시의
　　새로운 의미다. [이 점에서 레이 존슨이 엘비스의 이미지들로 만든 자신의 한 콜라주에
　　「외디푸스」(Oedipus, 1955)라는 제목을 붙인 것은 합당했다.]

21　Walter Benjamin, "Little History of Photography," in Michael Jennings, Howard
　　Eiland, and Gray Smith, eds., Selected Writings, vol. 2, 1927–1934 (Cambridge,
　　Mass: Harvard University Press, 1999), 510. 워홀은 영화 제목 「플레이밍 스타」에
　　무심코 암시된 엘비스의 '이글이글한' 동성 성애를 활용한 것 같다.

받고 시험을 거친 주체를 파고들었다. 그러면서 이들은 이런 기술이
유발한 주체−효과를 정교하게 발전시켰을 뿐만 아니라, 문화에서
개인을 형성하는 측면에 일어난 변화의 조짐을 가리키기도 했다.
전후 시기에 팽창한 중산층의 문화는 (F. R. 리비스와 클레멘트 그린버그
같은 비평가들이 여전히 희망했던 것처럼) 역사적인 미술과 문학의
"위대한 전통"에 동화되기보다, 대중문화와 대중매체의 "싸구려 신전"에
더 동화되었음을 팝 아트는 내비치기 때문이다. 더욱이, 소비 주체는
학교나 교회 같은 "이데올로기적 국가 장치"의 주입을 통해서보다,
유명 인사 및 상품과의 동일시를 통해 형성되는 경우가 더 많다고
팝 아트는 암시한다.[22] 팝 아트가 이 새로운 상징 질서를 환호하는
것은 확실하다. 그러나 언제나 그런 것은 아니다. 팝 아트가 모방하는
소비사회에는 어두운 구석도 있는 것이다. 이런 측면은 워홀, 특히
도로변 교통사고와 참치 캔 식중독을 실크스크린으로 다룬 '죽음과
재난' 작업에서 가장 분명하다. 그러나 다른 미술가들도 이미지 문화가

22 F. R. Leavis, *The Great Tradition* (Garden City, N.Y.: Doubleday, 1954)과 John
 McHale, "Plastic Parthenon," *Dot zero* (Spring 1967) 참고. 1장에서 보게 될 것이지만,
 이 새로운 의미의 자기−만들기는 해밀턴이 「도대체 오늘날의 가정을 그토록 색다르고
 그처럼 매력적으로 만드는 것은 무엇인가?」 같은 작품에서 공표하고, 인디펜던트 그룹의
 담론에서, 특히 로런스 앨러웨이(Lawrence Alloway)와 레이너 배넘(Reyner Banham)의
 글에서 반복되는 중심 주제다. "미국 영화와 잡지는 우리가 어릴 때 알았던, 유일하게
 살아 있는 문화였다. 우리는 50년대 초에 팝으로 돌아갔다. 우리의 모태 문학을 찾아
 [브렌던] 비언의 추종자들(Behans)이 더블린으로 돌아가고, [딜런] 토머스의
 추종자들(Thomases)은 플라레깁[Llareggub: 토머스의 작품 『밀크우드 아래서』(Under
 Milk Wood)에 나오는 가상의 어촌 마을 이름. 이 마을의 지형은 웨일스 남서부 해안에
 있는 뉴 키(New Quay)에서 따왔다고 하나, 마을 이름은 'bugger all'을 뒤집어 지은
 것이다. 앞의 두 대괄호도 옮긴이의 추가다. ― 옮긴이.]으로 돌아간 것처럼, 우리도 모태
 예술로 돌아간 것이다." 배넘이 인디펜던트 그룹 동료들에 관해 한 말이다.("Who Is This
 Pop?" *Motif*, no. 10 [Winter 1962−1963], 13) 다른 한편, 미국의 비평가들은 좌우파
 모두 '대중 숭배'(masscult), '중산층 숭배'(midcult), '아가씨와 건달식 룸펜부르주아지'
 같은 개념들로 이런 발전을 멸시하는 경향이 있었다.[좌파는 Dwight MacDonald in
 Against the Grain: Essays on Mass Culture (1962), 우파는 Tom Wolfe in *Kandy-
 Kolored Tangerine-Flake Streamline Baby* (1965)] 나의 관점에서는 팝 아트가 여전히
 아방가르드라는 말을 덧붙여야겠다. 팝 아트는 주체를 훈련시키고 시험하는 전후의 체제
 자체를 시험한다는 것이 주요 이유다.

어떻게 전후의 주체를 재형성했는지를 여러 방식으로 상세하게
다룬다. 그렇다고 해서 이미지의 침투가 노골적인 예속으로 제시되는
것은 아니다. 예를 들어, 팝 아트는 이미지 문화를 재가공하면서
미술가의 기능에서 일어난 변화를 시사한다. 낭만주의적인 창조자도
아니고 합리주의적인 엔지니어도 아니며(전전의 많은 모더니스트는
이 두 노선을 따라 갈라졌다), 훈련된 디자이너인 미술가(해밀턴과
릭턴스타인은 한때 제도사로 일한 적이 있고, 워홀은 삽화가,
루셰이는 그래픽 디자이너 경력이 있다)가 그것이다. 그리고 역할이
이렇게 변하자 새로운 프로젝트도 생겨났다. 미술의 이미지를
문화적 언어들이라는 특정한 기반을 파고드는 모방적 탐사로
취급하는 프로젝트 — 유명 인사와 상품에 대한 클리셰를 분해하는
것, 클리셰의 작용 방식(즉, 클리셰가 어떻게 인간과 사물의 성격
모두를 변형시키는지)을 파악하는 것, 그리고 클리셰를 다르게, 즉
(릭턴스타인이 언젠가 표현한 대로) "위대하다"고 보이지는 않지만
그래도 "중요하다"[23]고는 할 수 있는 방식으로 재조립하는 것 — 가
그것이다. 여기에는 또한 이런 역량이 관람자에게도 확장될 수
있으리라는 점 — 호모 이마고는 문화적 재현에 예속되기만 하는 것이
아니라는 점, 오히려 우리 모두는 좋든 나쁘든 우리의 이미지를 함께
만드는 공동 디자이너이며, 우리 각자는 (해밀턴이 언젠가 말한 대로)
"사물의 모습에 정통한 전문가"[24]라는 점 — 도 함축되어 있다.

하지만 팝 아트의 보수적인 측면을 지적하는 좌파 비평가들의
말도 옳다. 무엇보다 회화라는 전통적인 매체는 1950년대 말과
1960년대 초에 선진 미술에서 대체되었는데, 그럼에도 왜

23 로이 릭턴스타인의 말은 Madoff, *Pop Art*, 108에 재수록된 Gene Swenson,
 "What Is Pop Art? Part I," *Art News* (November 1963)에서 인용.

24 Hamilton, *Collected Words*, 136. 여기서 내가 특히 생각하는 것은 해밀턴의 「나의
 메릴린」(My Marilyn, 1965)인데, 이에 대해서는 1장에서 논의한다. 이 책은 전후 미술 및
 문화의 호모 이마고를 시사하므로, 나의 이전 책 *Prosthetic Gods* (Cambridge, Mass:
 MIT Press, 2004)와 함께 읽을 수 있다. 앞 책의 초점은 원시적인 것과 기계적인 것에
 대한 전전 미술 및 문화의 환상들에 있었다.

이 미술가들은 회화에 전념했단 말인가? 팝 아트가 회화를 긍정함은 확실하다. 그러나 팝 아트는 또한 회화를 압박하기도 하는데, 이럴 때 팝 아트에서 대체로 회화는 이미지와 주체 모두에 영향을 미치는 새로운 힘들을 등재하는 받침 구실을 한다. 회화와 주체성 사이의 관계를 묻는 질문은 최소한 칸트와 헤겔 이후 미학 담론의 심층에 자리해 온 것으로, 여기서는 이미지의 이상적 구성에 바탕이 된 모델이 흔히 인간의 이상적 평정 상태였다. 이 둘 사이의 상관관계는 미적 경험을 무관심적 관조와 자유로운 사고의 경험으로 보는 정의에 명시되어 있으며, 칸트와 헤겔은 이 정의를 무수한 추종자들 — 철학자, 미술가, 미술비평가, 미술사학자 — 에게 전수했다.[25] 이런 미학 전통에 비추어 보면, 팝 아트와 회화는 근본적으로 긴장 관계에 있는 것처럼 보일 것이다. 왜냐하면 팝 아트는 대중매체로도 또 시장으로도 넘어간 대량문화와 맞물려 있는지라, 대체로 무관심적 보기가 아니라 관심에 찬 보기를 증진하고, 초연한 존재가 아니라 욕망에 찬 존재를 찬양하기 때문이다. 팝 아트는 스크린으로 찍은 재현(프린트)과 스캐너로 훑은 재현(전자적인) 둘 다에 관심을 두며, 그래서 회화에도 영향을 미치는 이미지 생산기술의 변화를 등재한다. 하지만 이보다 중요한 것은 팝 아트가 저런 이미지들이 유발하는 산만한 보기를 흉내 내기도 하며, 그리하여 오랫동안 통일되어 있던 회화적 구성과 시점에 강한 긴장을 일으킨다는 점이다. 그 결과, 팝 아트의 구성은 많은 것이 분산과 응집 사이에서 오락가락하고, 그래서 승화뿐만 아니라 탈승화도 끌어들이는 것 같다(이 두 항목도 팝 아트가 복잡하게 만드는 또 다른 대립 항이다). 팝 아트의 주체처럼 팝 아트의 이미지도 괴롭혀진 것일 때가 아주 많다. 그래서 자신들의 일부 그림에 대해 리히터는 "상처 입은" 그림이라고 하고, 워홀은 "병에 걸린" 그림이라고 하는 것이다.

　　나는 앞에서 팝 아트가 현대 생활의 회화라는 보들레르의 개념과 접촉을 유지하고 있다고 했다. 해밀턴은 초기에 쓴 글에서 이 개념을

25　Immanuel Kant, *The Critique of Judgment* (1790) 그리고 G. W. F. Hegel, *Aesthetics* (c. 1820–1826) 참고.

암시하며, 거기서 동기를 얻어 1962년에 주목할 만한 질문을 던진다. 대중문화가 "순수예술의 의식에 동화될" 수 있는가?[26]하는 질문이다. 리히터와 루셰이도 보들레르의 개념이 계속 관련 있음을 가리킨다. 두 사람이 각자 아마추어 사진을 쓰며 사각형 풍경화로 옮겨 가고, 그래픽디자인을 쓰며 추상미술로 옮겨 간 때다. 또 릭턴스타인도 회화적 클리셰를 가지고 노는 작업에서 파블로 피카소와 호안 미로뿐만 아니라 월트 디즈니도 끌어다 썼는데, 이 또한 같은 것이다. 타블로 회화의 전통은 워홀에 이르러서야 비로소 파괴되는 것처럼 보이지만, 여기서도 모든 경우에 다 그런 것은 아니다. 왜냐하면 워홀의 '죽음과 재난' 이미지 가운데 일부는 역사화의 자격도 있을 법하고, 전후에 초상화의 범주를 워홀만큼 개비한 미술가는 달리 없기 때문이다. 보들레르는 언젠가 애매한 찬사 조로, 자신의 예술이 '노쇠'하는 것을 본 첫 번째 화가는 에두아르 마네라고 쓴 적이 있다. 이 위대한 계보의 마지막은 이 팝 아트 화가들이라는 것이 내 생각이다.[27]

　　　팝 아트 속에 회화가 존속하고 있다면, 현대 생활의 압력도 마찬가지다. 바로 그 때문에, 나는 '물화'(reification), '물신화'(fetishization), '분열'(distraction)처럼 현대성의 효과들을 설명하기 위해 오래전에 제안되었던 개념들을 끌어다 쓴다. 팝 아트에서 드러나는 것처럼, 이런 효과는 전후에 현대성이 기술적으로 고도화되면서 더 강해지는데, 팝 아트는 모방 전략을 취해서 그런 현대성의 효과를 훨씬 더 뚜렷하게 만드는 것이다. 따라서 팝 아트는 소비주의 경제에서 사물과 이미지가 어떻게 해서 수열적이게 되고 시뮬라크룸이 되는 경향이 있는지, 그리고 상품이 어떻게 해서 기호처럼 작용하고 또 기호가 어떻게 해서 상품처럼 작용하는 경향이 있는지를 우리에게 보여준다. 실로, 팝 아트는 외양에서 일어난 변화를 포착하는 작용을

26　　Hamilton, *Collected Words*, 35.

27　　Charles Baudelaire, *Correspondance* (Paris: Gallimard, 1973), 2:497. 보수적인 비평가 힐턴 크레이머는 언젠가 라우션버그와 존스를 "부르주아의 취미가 퇴폐한 주변부"에 위치시켰다.("Month in Review," *Arts*, February 1959, 48–50) 나는 이런 폄하를 칭찬으로 받아들인다. 팝 아트는 바로 그런 쇠퇴 속에서 번성하기 때문이다.

한다. 이 변화로 인해 상업의 세계가 제2의 자연처럼 보이게 되는데,
이 자연은 사진, 영화, 텔레비전이 보여주는 볼거리로 가득한
자연이다.[28] 이런 조건에서는 물화가 예전과는 정반대의 의미처럼
보이게 된다. 한때 물화는 자본주의의 생산과 소비에서 인간관계가
통상적으로 사물화되는 사태를 묘사했지만, 이제는 사물 같은 것으로
화한다기보다 액체나 빛으로 화하는 사태를 가리키는 듯하다. 마치
카를 마르크스와 프리드리히 엥겔스가 『공산당 선언』(1848)에서
자본주의의 동력 전반에 관해 그저 상상만 했던 상황 — "단단한 모든
것이 녹아내려 대기 중으로 사라진다" — 이 실제로 발생한 것만 같다.[29]
팝 아트는 이렇게 달라진 외관(semblance)을 그리려 하는데[이런

28　　"상업미술은 우리의 미술이 아니다. 그것은 우리의 소재고, 그런 의미에서 상업미술은
　　　자연이다." 릭턴스타인이 1964년에 한 말이다. 비슷한 맥락에서, 리히터도 1989년에
　　　"사진은 거의 자연"이라는 말을 했다. Lichtenstein in Ellen H. Johnson, ed., *American
　　　Artists on Art from 1940 to 1980* (New York: Harper and Row, 1982), 103
　　　그리고 Richter, *Writings, 1961–2007*, ed. Dietmar Elger and Hans Ulrich Obrist
　　　(New York: DAP, 2009), 228 참고. 죄르지 루카치(György Lukács)는 "제2의 자연"
　　　개념(내가 자주 거론하는 개념이다)을 *The Theory of the Novel* [1916, trans.
　　　Anna Bostock (Cambridge, Mass: MIT Press, 1971)]에서 정교하게 발전시켰고,
　　　History and Class Consciousness [1923, trans. Rodney Livingstone (Cambridge,
　　　Mass: MIT Press, 1971)]에서는 명확히 마르크스주의적인 용어들로 다루었다.
　　　뒤의 책에서는 물화 개념도 제시된다.

29　　예를 들면, 1950년대 중엽에 롤랑 바르트는 "세계는 가소성을 보유할 수 있고, 심지어는
　　　삶조차 그럴 수 있다"라고 썼다[*Mythologies*, trans. Annette Lavers (New York:
　　　Hill and Wang, 1975), 99]. 제임스 로젠퀴스트(James Rosenquist)는 물화의 이런
　　　변화를 「물화」(Reification, 1961) — 밝은 주황색, 빨간색, 노란색 바탕에 백열전구로
　　　제목의 첫 세 글자를 잘린 형태로(그리고 전구가 몇 개 빠진 채로) 배열한 회화 — 에서
　　　암시했다. "오늘날 사물의 핵심을 들여다보는 가장 실감 나고 상업적인 응시는 광고다.
　　　광고는 자유롭게 관찰할 수 있는 자유공간을 없애 버리고 사물들을 위험할 정도로 우리
　　　눈앞에 가까이 밀어붙인다. 마치 자동차가 거대하게 부풀어 오르면서 화면 밖으로 우리를
　　　향해 달려 나오는 식이다. [...] 궁극적으로 광고를 비평보다 그토록 우월하게 만드는 것은
　　　무엇인가? 전광판 위를 오가는 빨간색 글자가 말하는 내용은 아니다. 아스팔트에서
　　　그 전광판을 반영하는 이글이글한 물웅덩이가 광고를 비평보다 우월하게 만드는 것이다."
　　　발터 벤야민이 1920년대 중엽에 쓴 글이다.["One-Way Street," in Michael Jennings
　　　and Marcus Bullock, eds., *Selected Writings*, vol. 1, *1913–1926* (Cambridge,
　　　Mass: Harvard University Press, 1996), 476].

외관을 언젠가 해밀턴은 사진적 "플루"(phloo)라고 묘사했고, 루셰이는 "필름의 광택"(celluloid gloss)이라고 묘사했다], 그러면서 때로는 이 외양을 실제보다 더 유혹적으로 만들기도 한다. 팝 아트가 그러는 것은 순전히 환희의 발로임이 확실하다. 하지만 팝 아트의 실연(實演) 에는 인식적 가치도 있다. 왜냐하면 팝 아트는 이렇게 번들번들한 세계를 재현하면서 하나의 일반적인 충동을 폭로하기 때문이다. 모든 것을 그림에 담으려 할 뿐만 아니라 그림의 결과인 이미지도 물신화하려는 충동, 다시 말해 이미지 자체에 강력한 생명력을 부여하려는 충동이 그것이다. 팝 아트가 암시하는 소비 자본주의의 이론은 다음과 같다. 소비 자본주의의 정치경제는 성, 상품, 기호에 대한 물신숭배의 혼합에 의존하며, 이 '슈퍼 물신숭배'에서는 제품, 이미지, 기호의 제작이 점점 더 모호해지는 반면 이런 허깨비들에 쏟아붓는 우리의 투자는 점점 더 강해진다는 것이다.[30]

　　그렇다면 팝 아트는 전후에 자본주의가 팽창하면서 2단계로 올라선 현대성을 가리키는 것이며, 이 책은 팝 아트가 입증하는 이런 측면을 강조한다. 보들레르와 그의 추종자들에게는 현대성이 경이로운 허구라서 찬양의 대상이었지만, 현대성은 또한 끔찍한 신화라서 심문의 대상이기도 했다. 그래서 현대 생활의 위대한 화가들 — 마네부터 내가 꼽은 다섯 명의 팝 아트 작가들까지 — 은 흔히 현대성에 변증법적으로 접근한 위대한 인물들이기도 했다. 이들은 현대성의 효과를 찬양하면서 또한 심문도 할 수 있는 능력을 가지고 있는 것이다.[31] 그렇다면

30　팝 아트에는 이런 슈퍼 물신숭배 같은 측면들이 있기 때문에, 프로이트주의와 마르크스주의처럼 흔히 상충한다고 간주되는 해석의 방법들이 정당화된다. 이와 관계가 있는 사례를 들자면, 팝 아트가 말을 거는 세계는 이미지의 표면들로 이루어진 스펙터클의 세계지만, 심리적 깊이가 전무하지만은 않은 인간 주체에게도 팝 아트는 말을 건다. 그래서 팝 아트는 상황주의의 설명과 정신분석학의 설명 양자를 모두 요청하는데, 이 둘은 다른 경우엔 서로가 반박하는 설명들이다. 이런 경우에는 이론이 미술에 맞춰야 하지, 그 반대는 아니다. (나는 1장에서 기호학적 물신숭배를 설명한다.)

31　이것은 그 누구보다 T. J. 클라크(T. J. Clark)와 토머스 크로의 중요한 통찰이다. 예컨대, Clark, *The Painting of Modern Life: Paris in the Art of Manet and His Followers* (New York: Knopf, 1985) 그리고 Crow, "Modernism and Mass Culture in

방법론적으로 내가 목표를 두는 작업은 팝 아트를 사회적 맥락과 관련시켜 역사화하는 것이 아니라, 회화와 주체성에 대한 팝 아트의 패러다임을 통해 팝 아트를 자본주의적 현대성과 관련시켜 시대화하는 것이다.[32] 내가 넌지시 내비친 '현대 생활의 화가'가 이 책의 제목 '첫 번째 팝 아트 시대'(The First Pop Age)와 교차하는 지점이 바로 여기다. 이 제목은 팝 아트의 첫 번째 시대를 개막한 건축 비평가 레이너 배넘의 텍스트를 따라서 붙인 것이다. 인디펜던트 그룹이 한창일 때 구상된 『첫 번째 기계시대의 이론과 디자인』(Theory and Design in the First Machine Age, 1960)에서 배넘은 현대 건축의 틀을 짠 초기 인물들과 자신의 역사적, 이데올로기적 거리를 활용한다.[33] 이렇게 거리를 두는 것은 발터 그로피우스, 르코르뷔지에, 니콜라우스 페브스너, 지크프리트 기디온 같은 인물들의 기능주의적이거나 합리주의적인 편견 — 즉, 형태는 기능 혹은 기술에서 나온다는 편견 — 에 도전하고, 이들이 무시했던 표현주의와 미래주의의 현대 건축에 대한 명령을 회복하기 위해서다. 그렇게 하면서, 배넘은 기술을 이미지로 구현하는 것이 현대디자인 — 배넘에게서는 (그가 이른 대로) 두 번째 기계시대에 속하는 디자인, 혹은 (내가 여기서 붙인 이름으로는) 첫 번째 팝 아트 시대에 속하는 디자인 — 에서 가장 중요한 규준이라는 견해도 개진한다.

이와 유사한 시차(視差)를 나는 팝 아트에 적용해 보고자 한다. 회화와 주체성에 대한 팝 아트의 모델들을 분명하게 밝히기

the Visual Arts"(1983), in *Modern Art in the Common Culture* (New Haven, Conn.: Yale University Press, 1996) 참고.

32 이와 같은 역사화가 오늘날의 미술사 대부분의 기본 모드지만, 내가 관심이 있는 것은 그와 다른 역사성 — 미술작품 속에서 발전한 개념들의 역사성 — 이다. 이런 실천에 대한 설명을 보려면, Giorgio Agamben, "What is a Paradigm?" in *The Signature of All Things: On Method*, trans. Luce D'Isanto (New York: Zone, 2009) 참고. 모더니즘 연구에 응용된 이 역사성에 대한 비판을 보려면, Caroline Jones, "The Modernist Paradigm: The Artworld and Thomas Kuhn," *Critical Inquiry* 26, no. 3 (Spring 2000) 참고.

33 Reyner Banham, *Theory and Design in the First Machine Age* (London: Architectural Press, 1960).

위해서다. 하지만 배넘은 그가 살던 시대의 특정한 문화적 경향을
밝히기 위해 부분적으로 첫 번째 기계시대를 되돌아보기도 했다.
마찬가지로, 나 역시 우리의 현재 조건 속에 존재하는 특정한 경향들을
강조하기 위해 부분적으로 팝 아트의 첫 번째 시대를 되돌아본다.
내가 (암묵적으로, 해답 없이) 제기하는 질문들 가운데는 다음과 같은
것들이 있다. 스크린으로 찍은 이미지와 스캐너로 훑은 이미지의 모습
및 느낌과 관련하여, 또 소비주의 세계 및 기술의 세계가 재현될 수
있는 가능성과 관련하여, 또 대중매체 환경에서 이루어지는 주체의
형성과 관련하여 어떤 의미심장한 변화들이 일어났는가?—그리고
이런 변화는 미술에서 어떻게 다루어지는가? 회화는 아직도 이런
문제에 대해 성찰할 수 있는 위치에 있는가, 아니면 그랬던 적이 있기는
했다고 믿는 것조차 착각인가? 팝 아트가 묘사하는 상징적 질서는
오늘날에도 똑같이 위세를 떨치고 있는가? 요컨대, 우리는 팝 아트의
첫 번째 시대를 지나왔는가, 아니면 여전히 그 시대의 여파 속에서 살고
있는가?[34] 이런 노선으로 탐구하다 보면 자기 이해에서 오류가 생길

[34] 이런 질문들은 시차가 있는 견해를 불러들인다. 나는 옆자리의 포스트모더니스트
만큼이나 거대서사(grand récits)에 대해 회의적이지만, 이런 회의주의 자체도 억견이
되었다. 그래서 '팝 아트의 첫 번째 시대' 같은 시대 허구(period fictions)가 유용할 수
있다. 시차가 있는 견해들에 대해서는, 나의 "Whatever Happened to Postmodernism,"
in *The Return of the Real* (Cambridge, Mass: MIT Press, 1996) 참고. 시대 허구에
대해서는, 나의 "Museum Tales of Twentieth-Century Art," in Elizabeth Cropper, ed.,
*Dialogues in Art History, from Mesopotamian to Modern: Readings for a New
Century* (Washington: National Gallery of Art, 2009) 참고. 1980년대와 1990년대의
뉴욕이라는 환경에서 활동한 미술가들을 지배한 선례는 확실히 워홀이었다. 하지만
오늘날에도 그럴 것 같지는 않다. 더욱이, 미술이 아직도 그런 계보학적 견지에서
만들어지거나 수용되는지도 분명하지 않다. 개인적 시차에 대해 좀 더 쓰자면, 나는
1955년 7월에 개장한 디즈니랜드보다 한 달 뒤에, 그리고 라우션버그가 「침대」(Bed)를,
존스가 「석고 주형이 있는 과녁」(Target with Plaster Casts)을 만들었던 해에 태어났다.
그러니 나는 팝 아트의 첫 번째 시대, 즉 낙관적 면모와 파국적 면모를 모두 가진 시대—
가령, 만국박람회라는 유토피아가 케네디의 암살이라는 실상과 교차하고, 아폴로
탐사대의 이미지가 베트남 전쟁의 장면들과 몽타주 되는 시대—의 피조물이다.
나는 이 시기에 학교를 다니며 의학 기술의 경이와 핵 위협의 공포를 둘 다 접한
어린이여서, '나는 영원히 살 거야'와 '나는 내일 죽을 거야' 같은 상반된 믿음을 가질 수
있게 되었다. 어쩌면 이런 모순들 속에서 형성된 덕에 나는 팝 아트를 이중의 것,

것이 분명하다. 그러나 그런 오류도 가르침을 줄 수 있다. 배넘은 현대 건축의 창시자들이 도구적 이성의 매력('형태는 기능에서 나온다')에 너무 사로잡혀 있음을 보였다. 그리고 우리는 팝 아트의 스타들이 대중매체 문화의 유혹('이제 지구는 한 마을이다')에 너무 빠져 있음을 안다. 우리가 보지 못하는 맹점은 무엇일까?[35]

———

내가 다섯 미술가를 선정한 탓에 많은 미술가가 배제되었다. 특히 애석한 것은 여성과 소수자가 이 책에서 빠진 것이다. 팝 아트와 연관된 여성 미술가들(예를 들어, 폴린 보티, 비야 셀민스, 니키 드 생 팔, 로절린 드렉슬러, 리 로자노)이 있었음은 확실하다. 하지만 결국 여성은 팝 아트에서 중요한 주체 역할을 할 수 없었는데, 이는 대체로 여성이 팝 아트의 일차적 대상, 심지어는 일차적 물신으로까지 징발되었기 때문이다―그런데 내가 선정한 미술가들은 자주 이런 대상화를 되풀이하면서도 때로는 그런 물신화를 탐문하기도 한다.[36] 여성이

즉 변형적인 것이자 치명적인 것 둘 다로 보게 되었는지 모른다.

35 예를 들면, 팝 아트 작가들은 전후의 통제 체제에서 일어난 핵심적 변화―
 이 변화의 표시는 미디어 이미지의 스펙터클(상황주의자들이 믿은 대로)이기보다
 '생명권력'(biopower)의 관리(푸코가 주장하게 된 대로)다― 를 간과했던 것일까?
 그러나 스펙터클과 생명권력은 이론에서와 달리 실제에서는 모순적이지 않을 수도 있고,
 팝 아트는 스펙터클에 대해서만큼 명시적으로는 아니라도 생명권력에 대해서도 또한
 성찰할지 모른다.

36 팝 아트를 이런 견지에서 비판한 초기의 글을 보려면, Mulvey, *Visual and Other
 Pleasures* (Bloomington: Indiana University Press, 1989)에 재수록된 Laura
 Mulvey, "Fears, Fantasies and the Male Unconscious, or 'You Don't Know What
 is Happening, Do You, Mr Jones?'" in *Spare Rib* (1973) 참고. 또한 Cecile Whiting,
 A Taste for Pop: Pop Art, Gender and Consumer Culture (Cambridge: Cambridge
 University Press, 1997)와 *Seductive Subversions: Women Pop Artists 1958 –
 1968* ― 시드 색스(Sid Sachs)가 필라델피아에 있는 예술 대학교에서 기획한
 2010년의 전시회로, "여성 팝 아트 작가들의 첫 번째 주요 전시회"라고 홍보되었다―도
 참고. 하지만 팝 아트에는 미술을 퀴어화하는 독특한 풍모가 있고, 이는 워홀에게서 가장
 명백하다. 이 중요한 토픽은 더글러스 크림프(Douglas Crimp), 데이비드 다이처, 조너선

팝 아트에서 과할 정도로 대상으로서 가시화되었다면, 소수자들은
주체로서 충분히 가시화되지 않았고, 팝 아트에 참여한 유색인
미술가들은 최근에야 비로소 지속적인 주목을 끌기 시작했다.[37]
바로 이것이 주류 팝 아트 같은 미술 작업의 한계다. 어떤 주체는
스테레오타입의 방식으로 다루고 다른 주체는 전혀 다루지 않는
대량문화에서 재료를 구한 탓이다. 더 나쁜 것은 내 책이 미술관과 시장
모두에서 과도하게 보상을 받아 온 백인 남성들로만 이루어진 작은
정전이라는 점이다. 미술계는 1950년대 중엽부터 말에 걸친 소비주의
사회에서 변형되었고, 내가 선정한 미술가들은 이런 상업화의 수혜를
가장 많이 받은 사람들 축에 든다 — 하지만 내가 뽑은 다섯 미술가가
팝에 대한 대부분의 독해에 통상 등장하는 명단이 아니라는 것도
역시 사실이다.

　　게다가, 나는 회화에 방점을 두기 때문에 조각은 간략하게만
논의하며, 그것도 주로 내가 뽑은 미술가들이 발전시킨 이미지의 다른
모델들과 관련이 있는 경우를 다룬다. 초점이 이런 관계로 클래스
올덴버그 같은 중요한 인물들이 빠졌고, 더 논의했으면 좋았을 다른
화가들도 있다.[38] 다른 한편, 내가 애호하는 미술가 중에서도 일부는
팝 아트의 범주와 딱 맞지 않는다. 예를 들면, 나는 팝 아트 운동과
결부된 초기작에 집중하지만, 때로는 거기를 벗어나는 후기작을
논의하기도 하는 것이다 — 부분적으로 이는 이 미술가들의 작업이

플랫틀리(Jonathan Flatley), 조너선 카츠(Jonathan Katz), 리처드 마이어(Richard
Meyer), 케네스 실버(Kenneth silver), 조너선 와인버그(Jonathan Weinberg)가 훌륭하게
다루어 왔다.

37　　예를 들면, Kobena Mercer, ed., *Pop Art and Vernacular Cultures* (Cambridge,
Mass: MIT Press, 2007) 참고.

38　　여기에는 특히 외위빈드 팔스트룀(Öyvind Fahlström), 지크마어 폴케(Sigmar Polke),
제임스 로젠퀴스트가 포함된다. 팔스트룀은 최근에 나온 마이클 로블의 단행본 주제고,
폴케와 로젠퀴스트는 팝 아트라는 제한만으로는 잘 다루어지지 않는다. 나는 또한
영국과 프랑스에서 전개된 팝 아트도 나의 주제와는 별개라고 본다. 이 모든 것은 다음과
같은 말을 명백하게 하기 위한 것이다. 이 책은 팝 아트 전반의 개관이 아님은 물론,
내가 선정한 다섯 미술가들에 대한 포괄적인 연구도 아니다.

시간이 지나며 내리막길을 걸었다는 안이한 생각(이 견해는 특히 릭턴스타인과 워홀의 수용에 여전히 그림자를 드리우고 있다)에 저항하기 위해서이기도 하고, 또 팝 아트에 대한 제한적인 정의를 받아치기 위해서이기도 하다. 다시 한번 나의 믿음은, 오늘날의 우리와 팝 아트 사이에 이 미술을 새롭게 바라볼 수 있는 충분한 거리가 생겼다는 것, 그리고 이 거리는 동시대 미술에 미친 팝 아트의 영향을 시차를 두고 볼 수 있게 해 줄지도 모른다는 것이다.

이 책의 각 장은 대부분 에세이로 — 어원적인 의미에서도 그런데, 작업을 헤아리려고 애쓰는 첫 번째 시도로 — 시작되었지만, 나중에 진행할 수정, 확대, 연결을 염두에 둔 것이었다. 많은 이들이 지난 10년간 두 종류의 노고를 통해 도움을 주었다. 초고를 읽고 조언해 준 『런던 리뷰 오브 북스』(London Review of Books), 『뉴 레프트 리뷰』(New Left Review), 『래리턴』(Raritan)의 편집자들과 『옥토버』(October)의 동료들(특히 벤저민 부클로와 이브-알랭 부아)에게 감사한다. 이 동료들과 나는 뒤에 이어지는 지면에서 때때로 대화를 나누곤 한다. 이 프로젝트를 구상한 것은 2002년 봄 프린스턴 대학교에서 열린 팝 아트 관련 컨퍼런스에서였고, 그 형태가 나온 것은 2007년 가을로, 내가 연구 포럼 교수를 맡았던 코톨드 연구소에서였다. 코톨드에서 강의할 수 있도록 나를 초대해 준 데버라 스왈로와 미뇽 닉슨에게 감사를 보낸다. 2008년 봄에 진행한 팝 아트 관련 세미나에 참석해 준 이들, 원고의 전체 혹은 부분을 읽어 준 이들(그레이엄 베이더, 마크 프랜시스, 케빈 해치, 고든 휴스, 알렉스 키트닉, 리사 터비), 원고를 책으로 만드는 데 도움을 준 이들(하이니 위나르스키, 마리아 린덴펠다, 크리스토퍼 정, 테리 오프리, 킵 켈러)에게도 감사한다. 샌디의 사랑, 그리고 테이트와 새처의 위트도 다시 한번 고맙다.

RICHARD HAMILTON

OR THE TABULAR IMAGE

"[발터] 그로피우스는 곡물 저장탑에 대한 책을 썼고, 르코르뷔지에는 비행기에 대한 책을 썼으며, 샤를로트 페리앙은 매일 아침 새로운 물건을 사무실로 가지고 왔다. 하지만 오늘날 우리는 광고를 모은다."[1] 이 짤막한 산문시는 영국의 건축가들인 앨리슨과 피터 스미스슨이 쓴 한 에세이에 나온 것이다. 1956년 11월의 글로, 획기적인 전시회 『이것이 내일이다』가 열린 지 3개월이 지난 다음이었다. 런던의 화이트채플 갤러리에서 열린 이 전시회에는 인디펜던트 그룹의 회원들이 포함되어 있었는데, 이들은 영국의 젊고 활기찬 건축가, 미술가, 비평가였다. 그로피우스와 르코르뷔지에 그리고 페리앙 등도 이들과 마찬가지로 대중매체에 빠삭했지만, 이 사실은 접어 두어야 한다. 반론을 제기하는 것이 이 산문시의 요점이기 때문이다. 그들, 즉 그로피우스 등은 모더니즘 디자인을 옹호하며, 기능적 구조, 현대의 교통수단, 세련된 제품에서 영감을 얻었던 반면, 우리, 즉 스미스슨 부부와 친구들은 대중문화를 찬양하며, "버려진 물건과 싸구려 포장"을 모델로 삼는다는 것이다.[2] 그런데 스미스슨 부부의 암시에 따르면, 이런 작업에는 환희와 절망이 반반씩 섞여 있었다. "오늘날 우리는 전통적인 역할에서 밀려나는 중이다. 새로운 대중예술 현상—광고—때문이다. [...] 광고의 강력하고 흥미진진한 자극에 필적하려면, 어떻게든 광고의 이런 개입을 간파해야 한다."[3] 인디펜던트 그룹의 다른 성원들, 가령 리처드 해밀턴과 레이너 배넘 등도 이런 긴박감을 공감하고 있었다.

이렇게 대대적인 변동을 내다본 예언자들은 누구였는가? 인디펜던트 그룹에서 '광고를 수집'한 최초의 미술가는 아마 에두아르도 파올로치였을 것이다. 파올로치는 자신이 수집한 광고로 만든 콜라주를

1 Alison and Peter Smithson, "But Today We Collect Ads," *Ark*, no. 18 (November 1956), 50.

2 Ibid., 52. 현대 건축과 대중매체에 대해서는, Beatriz Colomina, *Privacy and Publicity* (Cambridge, Mass: MIT Press, 1994) 참고. 인디펜던트 그룹에 대한 중요한 원자료는 여전히 David Robbins, ed., *The Independent Group: Postwar Britain and the Aesthetics of Plenty* (Cambridge, Mass: MIT Press, 1990)다.

3 Smithson and Smithson, "But Today We Collect Ads," 52.

'벙크'(Bunk)라고 불렀다.[4] 이런 게시판 미학은 나이절 헨더슨, 윌리엄 턴불, 존 맥헤일도 실행하고 있었다. 하지만 새로운 ICA에서 1952년 4월의 어느 저녁에 열린 광고, 잡지 스크랩, 우편엽서, 도표들로 시범을 보인 유명한 행사에서 인디펜던트 그룹 특유의 방법을 보증했던 인물은 바로 파올로치였다. 인디펜던트 그룹의 방법이란 수집한 이미지를 골라 위계 없이 병치하는 것으로, 그러면 이미지들은 따로 분리된 것처럼 보이기도 하고, 서로 연결된 것처럼 보이기도 하며, 또는 분리와 연결이 동시에 일어나는 것처럼 보이기도 한다. 위에 언급한 미술가들이 초기 콜라주에서 실행했던 이런 제시 방식을 전시 기획의 전략으로 처음 쓴 것은 해밀턴의 1951년 전시회 『성장과 형태』(Growth and Form)였다. 해밀턴의 전시회는 스코틀랜드의 생물학자 다시 웬트워스 톰프슨의 고전 『성장과 형태에 관하여』(On Growth and Form)로부터 영감을 받은 것이다. 『성장과 형태』 다음에는 파올로치, 스미스슨 부부, 헨더슨이 감독한 1953년의 『삶과 예술의 평행선』(Parallel of Life and Art), 해밀턴이 만든 1955년의 『인간, 기계, 동작』(Man, Machine & Motion), 미술가, 건축가, 디자이너를 열두 개 팀으로 묶은 1956년의 『이것이 내일이다』 같은 전시회들이 이 방식을 발전시켰다. 그러나 이 제시 방식이 미술의 전략으로서 가장 의미심장하게 발전한 것은 해밀턴의

4 파올로치는 '벙크'라는 단어를 찰스 아틀라스 광고에서 발견했고, 나중에 콜라주에서 각색했다. '벙컴'(bunkum)의 줄임말인 이 미국 어원을 『옥스퍼드 영어사전』은 "난센스" 또는 "허세에 찬 발언"(이 단어는 국회의원의 연설을 묘사하는 데 처음 쓰였다)이라고 정의한다. 그러나 파올로치는 정확히 무엇에다가 '벙크'라는 호칭을 붙이는 것인가? ─ 대중문화라는 출처인가, 아니면 그가 만든 콜라주인가? 어쩌면 둘 다일 테고, 우리는 대량문화도, 그것을 발전시킨 미술도 너무 진지하게 받아들이지 말라는 ─ 실은 '디벙크'(debunk)하라는 ─ 권유를 받는다. 하지만 파올로치는 이 말이 연상시키는 또 다른 말, 즉 "역사는 벙크다"라는 헨리 포드의 유명한 말도 잘 알았을 것 같다. 특히, 『타임』의 표지들을 가지고 1940년대 말과 1950년대 초에 만든 신랄한 콜라주에서 파올로치가 동의하는 것은 이쪽이다. 여기서는 암시하는 내용이 정반대가 될 수도 있다. 즉, 역사가 벙크라는 것뿐만 아니라 벙크에도 역사가 있다는 것, 좀 더 정확히는, 벙크를 통하면 다른 방식으로 역사를 보게 된다는 암시 ─ 벙크는 '난센스'의 한 형식이니, '허세에 찬 발언'의 한 형식인 역사를 디벙크 하는 데 사용될 수도 있으리라는 암시 ─ 도 있는 것이다. 해밀턴은 정신적으로 이런 명제와 가깝다.

'일람표' 이미지를 통해서다.

 파올로치와 해밀턴이 콜라주와 전시 기획 관행에 모두
이바지하는 미학적 패러다임을 선보였다면, 팝 아트의 시대를 옹호하는
이론적 논변은 배넘이 제공했다. 그가 『첫 번째 기계시대의 이론과
디자인』(1960)에서 쓴 바에 의하면, "우리는 이미 두 번째 기계시대로
진입했으며, 따라서 첫 번째 기계시대를 과거의 한 시대로 돌아볼
수 있다."[5] 배넘은 이 박사학위 논문을 인디펜던트 그룹이 한창일 때
구상했던지라, 현대 건축에 대한 초창기 사학자들[여기에는 코톨드
연구소에서 그의 지도교수였고 『현대 운동의 개척자들』(Pioneers of the
Modern Movement, 1936)을 쓴 니콜라우스 페브스너도 있었다]과
그 사이의 이데올로기적 거리는 더 커졌다. 배넘도 현대 건축에
전념한 것은 마찬가지였지만, 페브스너나 지크프리트 기디온 등이
그로피우스, 르코르뷔지에, 미스 반 데어 로에의 합리주의라고 정리한
규범에는 회의적이었다. 이 말은 배넘이 기계시대를 표현하는 최선의
방법이라는 규준에 따라 이런 버전의 현대 건축에 도전했다는 이야기다.
그래서 그는 테크놀로지를 현대디자인의—나아가 두 번째 기계시대
내지 팝 아트의 첫 번째 시대 디자인에서도—주요 규준이라고 보는
관점을 개진했다. 배넘에 따르면, 그로피우스 일파는 기계의 겉모습만
모방했을 뿐, 역동적인 원리들은 모방하지 않았다. 그들은 기계의
단순한 형태와 매끈한 표면을 테크놀로지의 동적 작용으로 착각했다는
것이다. 이런 시각은 너무 "선별적"이었고, 또 너무 질서정연한 것—
기계의 모습으로 한껏 치장은 했으나 "고전을 추종하는" 미학—이기도
했다.[6] 르코르뷔지에는 『건축을 향하여』(Vers une architecture,
1923)에서 1921년식 들라주(Delage) 스포츠카와 파르테논 신전을
병치하며, 기계를 통한 이런 고전주의를 시인했다. 그러나 배넘의
입장에서 이런 비교는 터무니없는 것이었다. 자동차는 미래주의적

5 Banham, *First Machine Age*, 11.

6 Reyner Banham, "Machine Aesthetic," *Architectural Review* 117
 (April 1955), 225.

"욕망의 수단"이지 플라톤주의 유형의 대상이 아니며, 자동차를 "개인적 성취와 만족의 원천"으로 보고 전율을 느끼는 주체만이 오직 자동차의 현대적 정신을 진정으로 구현할 수 있을 것이기 때문이다.[7]

이 점에서 팝 문화의 예언자 배넘과 수정주의 모더니스트 배넘은 충돌하지 않았다. 인디펜던트 그룹의 다른 이들처럼, 배넘도 제2차 세계대전 이전에 대중문화, 즉 미국 잡지, 만화, 영화를 보며 성장했다. 이것이 제2차 세계대전 후 '팝'(pop)의 의미였다. 즉 그것은 어떤 민족의 문화라는 옛날 의미의 '민속'(folk)도 아니고, 오늘날 쓰이고 있는 팝 아트라는 의미의 '팝'(Pop)도 아니었다(앞의 의미는 그들에게 더는 존재하지 않았고, 뒤의 의미는 누구에게도 아직 존재하지 않았다). 잡지와 영화가 완충 역할을 함에 따라, 이런 미국 문화는 인디펜던트 그룹의 회원들이 잘 알 만큼 가까이 있는 것이었지만, 여전히 욕망의 대상이 될 만큼 멀리 있는 것이기도 했다. 이는 빈곤에 빠져 매력적인 대안들이 부족(가령, 케네스 클라크가 대변한 엘리트 문명, 허버트 리드가 옹호한 아카데믹 모더니즘, 리처드 호가트가 연구한 노동계급의 전통)했던 영국에서 특히 그랬다.[8] 그 결과 인디펜던트 그룹은 이 대중문화를 별로 의문시하지 않았다. 그래서 미국 친화적인 동시에 좌파 친화적이라는 역설적인 모습의 청년 그룹이 1950년대에 등장했다. 게다가 이 무렵은 포디즘을 근간으로 했던 첫 번째 '미국주의'가 소비주의를 근간으로 한 두 번째 '미국주의'로 대체된 때였다. 대량생산에 입각했던 전자는 1920년대 유럽 전역을 휩쓸며 그로피우스 일파에게 중요한 영향을 미쳤다. 반면에 후자는 이미지를 통한 영향, 성적 요소를 가미한 포장, 제품의 신속한 교체에 입각했다. 이런 가치들은 팝 아트의 첫 번째 시대에 디자인을 좌우하는 규준이 되었다.

그러므로 현대디자인이 이렇게 수정된 것은 학술적인 문제만이

[7] Reyner Banham, "Vehicles of Desire," *Art*, no. 1 (1 September 1955), 3. 또한 Nigel Whiteley, *Reyner Banham: Historian of the Immediate Future* (Cambridge, Mass: MIT Press, 2002)와 Anthony Vidler, *Histories of the Immediate Present: Inventing Architectural Modernism* (Cambridge, Mass: MIT Press, 2008)의 뛰어난 연구도 참고.

[8] 서론의 22번 주 참고.

아니었다. 그것은 또한 팝 아트의 시기에 미술과 건축의 "소비 가능성을
염두에 두는 미학"을 재활용하는 방식이기도 했다. "소비 가능성의
미학"은 미래주의가 맨 처음 내놓은 것으로, 이 미학에서는 "영속성에
매달린 표준"이 더는 적절하지 않았다.[9] 배넘은 두 지점, 즉 인디펜던트
그룹 활동(토론, 강의, 전시회)과 자신의 여러 글을 거점으로 삼아
이를 실험했다. 코톨드 연구소에서 고급문화를 위해 개발된 도상학적
방법을 상업 제품에 적용했던 것이다. 배넘은 디자인 이론을 추상
형태에 대한 모더니즘의 관심으로부터 떼어 낸 문화적 이미지에 대한
팝 문화의 기호학으로 끌고 가는 데 누구보다도 앞장섰다. 여기에는
산업 생산의 결정권자인 거장 건축가로부터 소비주의 욕망에 불을
붙이는 광고 스타일리스트로의 이동을 따른 면도 있었다. "디자인
이론을 지탱했던 이전의 지적 구조는 이제 주춧돌이 무너졌다.
건축을 디자인과 보편적으로 유사하다고 보는 관점은 더는 보편적으로
받아들여지지 않는다"[10]라고 배넘은 1961년에 썼다. 배넘의 설명을
따르면, 빅토르 위고는 『파리의 노트르담』(Notre-Dame de Paris,
1831)에서 건축의 죽음을 예언했지만, 건축을 죽인 것은 그 책이
아니다. 건축을 디자인의 중심에서 밀어낸 것은 바로 크롬 펜더와
플라스틱 제품이다. 방식은 달랐지만, 스미스슨 부부도 (뒤이어 세드릭
프라이스와 아키그램 등도) 건축에서 "이런 개입을 저울질"했다.
해밀턴이 미술에서 한 것도 똑같은 일이었다.[11]

　　해밀턴도 배넘처럼 여러 가지로 이런 점들에 열광했다.
그 역시 기계에서 큰 기쁨을 느꼈는데, 기능적 적합성 때문이 아니라

9　　　Reyner Banham, "Vehicles of Desire," 3. 이 미학으로 인해 곧, 배넘은 세드릭 프라이스
　　　　(Cedric Price)와 아키그램(Archigram)의 '플러그인' 건축을 찬양하게 되었다.

10　　Banham, "Design by Choice," *Architectural Review* 130 (July 1961), 44.
　　　　이 지점에 관해서는 화이틀리의 연구가 유익하다.

11　　예를 들어, 1963년에 해밀턴은 제임스 조이스(James Joyce)의 한 구절을 개작하여
　　　　웨스팅하우스, 후버, 싱어, 제네럴 일렉트릭에 "새로운 조물주들"이라는 호칭을 붙였다.
　　　　Hamilton, *Collected Words*, 49 참고. 지금부터 이 장의 본문에 나오는 쪽수는
　　　　이 책을 가리킨다.

감정에 영향을 미치는 신비한 힘 때문이었다. 해밀턴이 1955년에
꾸린 전시회 『인간, 기계, 동작』은 바닷속, 땅 위, 하늘 위, 그리고 우주
공간을 배경으로 한 기계 형태들의 이미지를 200점 이상 격자에 끼워
선보였다. 이 전시회에 붙인 서론에서 해밀턴은 오래전 F. T. 마리네티가
「미래주의의 설립 및 선언」(The Founding and Manifesto of Futurism,
1909)에서 이상으로 제시했던 인간–기계 켄타우로스라는 비유를
재활용하기까지 했다. 하지만 1955년 무렵 『인간, 기계, 동작』이
보여준 기계들은 대체로 한물간 것이었고, 기계 켄타우로스는 거의
캠프 취향이었으며, 제시된 기술–미래주의는 약간 터무니없는
것이었는데, 이는 해밀턴도 잘 알고 있었다.[12] 해밀턴은 배넘처럼
열성적이기만 했던 것이 결코 아니어서, 이미 대중문화와 고급 미술을
둘 다 수용하는 "긍정의 반어법" — 해밀턴은 자신이 멘토로 삼은 마르셀
뒤샹에게서 빌려온 이 문구를 "경의와 냉소가 뒤섞인 기이한 조합"(78)
이라고 설명했다 — 을 실행했다. 이런 태도는 중요하므로, 뒤에서
다시 다룰 것이다. 여기서는, 해밀턴의 의도가 대중문화나 고급 미술과
거리를 둔 채 엄격한 비판을 하는 것이 결코 아니었고, 진정한 급진성을
실천하는 것은 더더욱 아니었지만(인디펜던트 그룹에 대한 그의 견해는
국제 상황주의 운동과는 물론 프랑크푸르트 학파와도 상당한 거리가
있었다), 그렇다고 해서 찬양조 일색인 것도 아니었다는 말로 충분하다.
오히려 해밀턴은 대중문화와 고급 미술 둘 다에 깊이 몰두했기에, 각
영역 특유의 주요 작용을 실연하고 나아가 시험하는 데 관심이 있었다.
경의와 냉소를 동시에 머금은 채, 그는 양자의 달라진 관계, 양자가
겹치며 긴장을 일으키는 부분을 탐색하고 나아가 활용하고자 한다.[13]

12 여기서도 다시 해밀턴은 『인간, 기계, 동작』에 여러 항목을 쓴 배넘과 밀접했다.
 예를 들어, 1960년에 해밀턴은 물었다. "이제 우리는 산업 시대의 어떤 단계, 즉 감상과
 감사와 심지어는 애정이 기계시대의 산물들에 대한 우리의 감정과 어울리지 않는 것이
 아닌 단계에 도달한 것 아닌가?"(Collected Words, 153) 그러나 두 사람 사이에는
 차이점도 있었다. 예를 들면, 마찬가지로 1960년에 쓴 Theory and Design에 대한
 서평에서 해밀턴은 배넘이 미래주의에 너무 많은 특권을 부여했다는 암시를 했다.(166)
13 해밀턴에 의하면, 인디펜던트 그룹의 기본자세는 "비(非)아리스토텔레스"(Collected

　　'긍정의 반어법'은 『이것이 내일이다』에서 이미 뚜렷하게
나타났다. 이 전시회에서 해밀턴은 미술가 존 맥헤일 및 건축가
존 뵐커와 그룹을 이루었다. 새로운 종류의 "이미지와 지각"에는 새로운
재현 전략이 필요하다는 것이 해밀턴 팀(전체 열두 그룹 가운데
그룹 2)의 결정이었다. 해밀턴이 만든 그 유명한 작은 콜라주 「도대체
무엇이 오늘날의 가정을 이토록 색다르고 이토록 매력적으로
만드는가?」는 도록용이었다. 신종 이미지의 첫 번째 끝부분에 나온
이 콜라주는 "남성, 여성, 인류, 역사, 음식, 신문, 영화, TV, 전화기,
만화(그림 정보), 단어(텍스트 정보), 테이프 녹음기(음성 정보), 자동차,
가전기기, 우주"[14]에 관하여 당시 생겨나고 있던 팝 아트의 도상학을
일람한 작업이었다. 「오늘날의 가정」은 파올로치의 '벙크' 콜라주에
힘입은 것이면서도, 해밀턴 특유의 팝 아트 이미지를 미리 선보였는데,
빵빵하고 쭉쭉 빠진 인물들, 상품의 재현, 대중매체 엠블럼들로 이루어진
세계, 해밀턴 자신의 설명으로는 "그림 같기도 하고 일람표 같기도
한"(24) 이미지가 그것이다. 여기서 일람표 같다는 것은 이 콜라주가
세계에 존재하는 제품-사람을 계획적으로 모은 것이라는 뜻이고,
그림 같다는 것은 이런 존재들을 위해 이 콜라주가 제공하는 공간이

Words, 78)였다. 비판적이지도 않고 찬양적이지도 않지만, 분석적인 동시에
유희적인 것—그가 또한 뒤샹과 결부시키는 어떤 중립성— 이 기본자세였다는 것이다.
뒤샹과 마찬가지로, 해밀턴도 이런 태도로 인해 미술뿐만 아니라 저술에서도 모순을
돌파하는 작업보다 역설을 더 즐기게 되었다. 해밀턴에 대한 비평 문헌에 관해서는
리처드 모펫(Richard Morphet)이 1970년과 1992년의 테이트 갤러리 도록들에서
길을 닦았다. 나는 이 도록들과 다른 출판물들에 실린 글에 큰 덕을 보았는데,
특히 사랏 마하라지(Sarat Maharaj)의 광범위한 글들이 유익했다. 인디펜던트 그룹
특집인 *October* 94(Fall 2000)에 실린 줄리언 마이어스(Julian Meyers)와
윌리엄 케이즌(William Kaizen)의 텍스트, 그리고 Hal Foster, with Alex Bacon, eds.,
Richard Hamilton (Cambridge, Mass: MIT Press, 2010)에 실린 텍스트들도 참고.

14　　『이것이 내일이다』 도록에서 해밀턴은 이와는 다른 항에 특권을 부여한다. "필요한
　　　일은 의미 있는 이미지에 대한 정의가 아니라 지속적으로 풍부해지는 시각적 재료를
　　　받아들이고 활용할 수 있는 우리의 지각적 잠재력을 발전시키는 것이다."(*Collected
　　　Words*, 31) 지각에 대한 이런 관심은 작업 전체를 관통하며, 이로 인해 해밀턴은
　　　이미지에 우선 초점을 맞춘 팝 아트 작가들과 구별된다.

여전히 준(準)환영적이라는 뜻이다. 다시 말해, 「오늘날의 가정」에서는 소재들이 산만하게 병치되지만, 공간은 다소 정합적으로 유지된다.[15]

두 달 후인 1957년 1월에 스미스슨 부부에게 쓴 편지에서 해밀턴은 당시까지 그가 관심을 두고 있던 인디펜던트 그룹의 연구를 "테크놀로지 이미지"(『인간, 기계, 동작』에서 탐색한 바와 같은), "자동차 스타일링"(딱 집어 배넘의 공적으로 돌린다), "광고 이미지"(파올로치와 맥헤일, 스미스슨 부부를 지목한다), "산업디자인에서 팝 아트가 취하는 태도"[스미스슨 부부가 만든 「미래의 집」(The House of the Future, 1956)이 예시하는 바와 같은], "팝 아트/테크놀로지 배경"(일반적으로는 인디펜던트 그룹, 특정하게는 『이것이 내일이다』 전시회)이라고 요약했다.(28)[16] 해밀턴은 이런 관심사들을 그의 일람표 회화에도 직접 끌고 들어갔다. 일람표 회화는 1957년부터 1964년까지 이어졌는데, 1964년에 해밀턴은 런던의 하노버 갤러리 전시회에서 일람표 회화 그룹 전체를 처음으로 선보였다. 일람표 회화는 해밀턴의 가장 중요한 작품들로서, 팝 아트의 첫 번째 시대와 맞는 독특한 이미지 모델을 구축한다.[17]

15 「오늘날의 가정」의 도상학을 빠짐없이 설명한 글로는, John-Paul Stonard, "Pop in the Age of Boom: Richard Hamilton's 'Just What is it that makes today's homes so attractive, so appealing?'" *Burlington Magazine* (September 2007) 참고. 스토나드가 입증하듯이, 이 콜라주의 본판이 된 것은 *Ladies' Home Journal* 1955년 6월호에 실린 암스트롱 바닥재(Armstrong Floors) 광고다.

16 이 편지에서 해밀턴은 팝 아트(다시, 대중적이라는 의미다. 우리가 지금 알고 있는 팝 아트는 아직 존재하지 않았다)에 대한 그의 유명한 정의를 제시한다. "팝 아트는 대중적이고(대중을 청중으로 해서 디자인되고), 소비 가능하며(쉽게 잊히며), 값이 싸고, 대량생산되며, 젊고(청년층을 겨냥하고), 위트가 있으며, 섹시하고, 교묘하며, 매력적이고, 대형 사업이다"(*Collected Words*, 28). 1960년에 그는 이 특성들 가운데 일부를 반복하면서 다른 것도 덧붙였다—"매력적이고, 공공연히 성실하며, 위트가 있고, 직접 호소하며, 전문적이고, 참신하며, 기존의 양식 패턴과 공존할 수 있는 능력이 있고, 마지막으로는 소비 가능한 것이다"(155). 1957년의 편지는 답장을 받지 못했다—그러나 피터 스미스슨은 편지를 받은 적이 없다고 나중에 주장했다. Beatriz Colomina, "Friends of the Future: A Conversation with Peter Smithson," *October* 94 (Fall 2000) 참고.

17 아래에서 나는 이 시기 이후에 제작되었으나 일람표 회화의 자격이 있는 회화들을 몇 점

호화로운 상황

스미스슨 부부에게 보낸 편지는 「크라이슬러사에 바치는 경의」
(1957)[1.1]에 "이론적 기초"(29)를 제공했다고 해밀턴은 말한다.
이 회화에서부터 그는 20세기의 핵심 디자인 상품인 자동차(개인용
컴퓨터가 나오기 전까지는)를 가지고 꿍꿍이를 짜기 시작했다.
그리고 해밀턴이 보기에, 자동차는 배넘의 말대로 다양하게 탈바꿈하는
"욕망의 수단"이지, 르코르뷔지에의 말대로 플라톤주의 유형의 대상이
아니었다.[18] "자동차는 많은 영역으로부터 상징을 채택하고,
모든 소비재의 양식적 언어에 기여한다"라고 해밀턴은 1962년에 썼다.
"차는 광고업자가 매끈하게 다듬은 도시 생활의 사진 속에서 우리에게
제시된다. 그것은 꿈의 세계지만, 그 꿈은 깊고 진실하다— 한 문화의
집단적 욕망이 번역된 성취의 이미지인 것이다. 이것이 순수예술의
의식으로 동화될 수 있을까?"(35)

　　「경의」는 이 집요한 질문에 대한 그의 첫 번째 답이었는데,
여기서는 그의 '긍정의 반어법'이 역설적이지 않다. 왜냐하면 해밀턴은
자동차의 이미지를 만들어 내는 20세기 중엽의 관습을 너무나 긍정한
나머지, 즉 그런 조치를 너무 모방한 나머지, 그 물신숭배의 논리를
그냥 반어법으로 드러내게 되기 때문이다. 다시 말해, 해밀턴이
노출하는 것은 전시되고 있는 각 물체— 전경의 신형 크라이슬러와
그 뒤에 흔적으로만 묘사된 쇼걸— 가 성애적 세부들(프로이트가
말하는 성적 물신숭배에서처럼)로 부서지는 파열인데, 이 파열의
산물이 무엇인지는 불분명하다(마르크스가 말하는 상품
물신숭배에서처럼). 해밀턴은 이렇게 상이한 물체들의 부분들이

18　언급한다. 그러나 이 작품들과 후속 작품들의 전모를 밝히려면 다른 기회를 기다려야 한다.
　　해밀턴은 또한 여기서 미래주의와의 연관도 인정한다. 「크라이슬러사에 바치는 경의」는
　　"'사모트라케의 니케'를 떠올리게 하는 희미한 반향"(*Collected Words*, 32)을 지니고
　　있다. 「미래주의의 설립 및 선언」(1909)을 암시하는 또 하나의 대목이다. 그런데 자동차
　　스타일링에 대한 매혹은 미국의 팝 아트에서 반향을 일으킨다—1934년식 크라이슬러
　　자동차 에어플로에 사로잡혔던 클래스 올덴버그 또는 로스앤젤레스의 자동차 개조
　　문화에 푹 빠졌던 에드 루셰이가 예다.

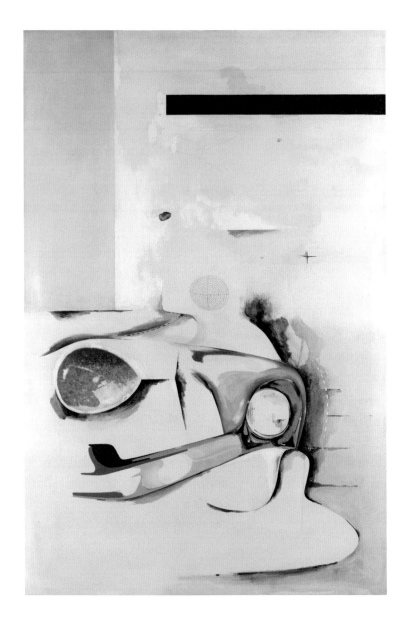

[1.1] 「크라이슬러사에 바치는 경의」, 1957. 패널 위에 유채, 금속·은박지·콜라주, 121.9×81.3cm
©The Estate of Richard Hamilton

파편화와 물화라는 동일한 과정(죄르지 루카치 이후 산업 생산과 결부되는)에 좌우됨을 보여준다. 뿐만 아니라, 그는 이런 다양한 부분들을 유사성에 따라 관계 짓기도 한다(도식적인 젖가슴–브라를 예컨대 자동차의 헤드라이트 및 지느러미 꼴 후미와 연결). 이렇게 함으로써 그가 보여주는 것은 성적 물신과 상품 물신의 합성이다. 두 물체는 속성들을, 심지어는 부분들을 마르크스식으로 교환하며, 이로 인해 두 물체는 프로이트식의 성애적 힘을 지니게 되는 면이 있기 때문이다(따라서 크라이슬러와 쇼걸은 제목에 나오는 'corp'를 하나 이상의 지점들에서 공유한다).[19] 해밀턴은 물신숭배들이 이렇게 합성되는 것을 직관적으로 알아챘는데, 그런 합성은 역사적으로 팝 아트의 첫 번째 시대에 처음 나타난 새로운 현상이었다. 이는 전후 시기 소비주의 경제의 작용으로, 이 경제에서는 실제의 상품생산이 늘 불분명하게 은폐되는 반면, 우리가 상품에 쏟아붓는 리비도는 항상 강렬하다. 초현실주의도 이런 초강력 물신숭배를 내다보았다. 그러나 이를 전경으로 드러낸 것은 팝 아트가 처음이었고, 일람표 그림은 초강력 물신숭배를 과잉과 입증이 혼재한 유희적 패러디의 방식으로 수행한다.[20]

19 제목에 쓰인 'corp'는 '신체'뿐만 아니라 '기업'도 암시하고, 어쩌면 희미하게 '시체' 또한 암시할지도 모른다(경의가 어떤 기업에 바쳐질 수도 있다는 사고는 오직 오늘날에나 다소 덜 부조리한 것뿐이고, 1957년에는 그렇지 않았다). 유기적인 것과 기계적인 것의 병치는 해밀턴을 관통하는 요소다. 예를 들면, 『인간, 기계, 동작』은 『성장과 형태』의 뒤를 이었고, 다시 웬트워스 톰프슨의 사상뿐만 아니라 지크프리트 기디온(*Mechanization Takes Command*는 1948년에 나왔다)의 사상도 흠뻑 배어 있었으며, 다다와 초현실주의를 참고하는 입장이 미래주의와 바우하우스를 암시하는 입장과 조화를 이루고 있다는 등등이다. 사실상, 해밀턴은 앨프리드 H. 바 주니어(Alfred Barr Jr.)가 1936년 뉴욕의 현대미술관에서 『입체주의와 추상미술』(Cubism and Abstract Art) 전시회를 열며 '비기하학' 양식과 '기하학' 양식이라는 그의 유명한 도식으로 갈라놓았던 모더니즘의 흐름들을 합치고 있다.

20 뒤샹의 레디메이드는 상품 물신숭배와 관계있고, 초현실주의의 발견된 대상은 성적 물신숭배와 관계있지만, 때때로 두 물신숭배는 수렴하며, 팝 아트의 시점에 이르면 뒤섞여 버렸다. 이 구분에 대해 더 보려면, 나의 *Compulsive Beauty* (Cambridge, Mass: MIT Press, 1993)와 Helen Molesworth, ed., *Part Object Part Sculpture* (Columbus, Ohio: Wexner Center for the Arts, 2005)를 참고.

일람표 그림의 두드러진 특성들은 「경의」에 이미 나타나 있다. 해밀턴이 알려주는 대로, 이 작품은 "고급 잡지들에 나오는 테마들을 그러모아" 구성한 것인데, 자동차, 여성, 쇼룸의 이미지를 각각 여러 개씩 찾았다.(31) 배경은 연한 살색이고, 그 위에 배열된 형상들은 배경의 공간으로부터 떠올랐다가 다시 그 공간으로 녹아드는 것처럼 보인다. 그렇다면 해밀턴은 많은 모더니즘 회화의 성취인 형상과 배경의 겹침을 자신의 목적을 위해 활용하는 것이다. 자동차는 이미 파편화되어 있으며 또한 잘 보이게 회전되어 있다. 오른쪽의 헤드라이트와 범퍼는 차의 앞부분으로, 왼쪽의 지느러미 꼴 후미(이 후미는 당시 새로 나온 제트-흡입 장치의 이미지를 실제로 콜라주한 것이다)와 펜더는 차의 뒷부분으로 읽을 수 있다. 배넘처럼 해밀턴도 세부에 열광하는 인물이다. "부분들은 크라이슬러 자동차 플리머스와 임페리얼 광고에서 따온 것이고, 제너럴 모터스와 관련된 것도 얼마간 있으며, 폰티액도 조금 있다"(31)라고 해밀턴은 말한다. 이런 부분들은 물신숭배의 대상이므로 구체적이다. 그런데도 이 부분들이 구성하는 그림은 정합성이 있을 뿐만 아니라 거의 추상적이기도 하다. 그림 속의 여성이 차를 어루만지고 있다면, 해밀턴은 물감으로 차의 이미지를 어루만지며, 차의 각진 모서리를 부드럽게 다듬는다. 여성도 자동차와 마찬가지로 성애를 일으키는 부분들, 즉 젖가슴과 입으로 축소되어 있다. 유방과 입은 프로이트가 꼽은 2차 성징들에 속하는 것들로, 여기서는 '엑스퀴지트 폼 브라'의 부분 도해와 '벌럽추아'(Voluptua) — 당시 미국의 한 심야 텔레비전 쇼의 스타 — 의 입술 사진으로 만든 콜라주가 재현한다.[21] 그렇다면 이것은 물신화로서의 재현인데, 그 제작 절차는 「경의」에서 대상-세계 일반의 외양 — 자동차의 스타일링, 여성에게 취하도록 한 자세, 장면의 연출 등 — 에까지 확대된다. 이것은 언젠가 발터 벤야민이

이런 초강력 물신숭배의 측면에서 해밀턴은 파올로치를 추종한다. 예를 들면, 콜라주 「리얼 골드」(Real Gold, 1950)를 보라. 이 콜라주에서 파올로치는 잡지 표지 — 비키니를 입고 성적 매력을 뽐내고 있는 여성이 실린 — 와 '리얼 골드' 레몬주스 광고를 결합한다. 그래도 회화를 교란하는 면에서 파올로치는 해밀턴보다 좀 더 다다적이다.

21 Sigmund Freud, *Three Essays on the Theory of Sexuality* (1905) 참고.

초현실주의의 환경에서 말한 바 있는 "비유기적인 것의 성적 매력"22을
거의 캠프 취향으로 성찰한 입장이다. 자동차와 여성이 교차하는
지점들을 일람한 해밀턴의 묘사는 이와 같아서, 차는 여성 신체(와 같)고,
여성 신체는 차(와 같은 것)이며, 양자는 마치 자연현상처럼 뒤섞인다.
[이 유비는 또한 성차별주의가 배인 당대 어법—'잘 빠진 몸매'(nice
chassis), '엄청난 헤드라이트' 등—을 쓰기도 했다. 해밀턴은 이런
말들을 그림에서는 실연하고 글에서는 모방한다.] 그러나 두 물체
사이에서 일어나는 교환은 동등하지 않다. 차는 거의 생물체처럼 보이는
데 반해, 여성은 거의 유령처럼 보인다. 생명이 빠져나가고 남은 그녀의
육체가 물신숭배적 이전을 통해 크라이슬러로 거의 양도된 것 같다.

이렇게 해서 자동차는 여성의 성애적 특징들을 보유하는데,
여기에는 서양의 회화 전통에서 누드가 지녀 온 문제적 특징 몇 가지도
들어 있다. 그림 속에서 회전되어 있는 물체의 부분들을 한 번 더
살펴보자. 현대 회화에서는 이런 식의 회전이 여성의 신체에 대하여
흔히 일어난다. 마티스의 「청색 누드」(Blue Nude, 1907)에서 골반을
심하게 뒤틀고 있는 모습이나, 이보다 더한 것으로 피카소의 「아비뇽의
아가씨들」(Les Demoiselles d'Avignon, 1907)에서 앉아 있는 인물이
취하고 있는, 실제로는 불가능한 비틀린 자세가 떠오른다. 두 작품은
「경의」보다 정확히 50년 전에 그려진 것이다. 피카소는 여러 드로잉에서
여성의 신체를 선 하나로 단번에 그려 내려는 시도도 했는데,
이는 통달을 추구하는 욕동에 얽매인 대가적 기교의 표현이다.23
그러나 「경의」에서 해밀턴이 실제로 암시하는 것은, 과거에는 거장의

22 Walter Benjamin, "Paris, the Capital of the Nineteenth Century"(1935),
 in *The Arcade Project*(Cambridge, Mass: Harvard University Press, 1999), 8.
 해밀턴은 정반대, 즉 성적인 것의 비유기적 매력도 암시하며, 이는 또한 성적인 것의
 파괴 욕동을 암시하는 것이기도 하다. 그런데 이런 파괴 욕동이 J. G. 밸러드의 초기 소설
 [가령, 『크래시』(Crash, 1968)]에서는 말할 것도 없고, 파올로치의 초기 콜라주
 [가령, 「사내애들이 집에 올 때까지는 당신 차지」(Yours Till the Boys Come Home,
 c. 1951)]에서는 공표되지만, 해밀턴에게서는 비교적 잠잠하다.

23 Leo Steinberg, "'The Algerian Women' and Picasso at Large," in *Other Criteria* 참고.

드로잉 기술이었던 것이 이제는 반쯤 포르노처럼 둘러보는 개관의
기법이 되었다는 것이다. 「경의」에서 물체들은 눈요깃감으로 바쳐져
있을 뿐만 아니라 전시용으로 이미 매개되어 있다. 해밀턴이 알려주는
바에 의하면, "중심 모티프인 자동차는 조각조각 부서져서 제시의
기법들을 모아 놓은 선집이 되"(31)는데, 이는 그가 광택 나는 색채와
반짝이는 크롬이 만들어 내는 잡지의 효과—모두 사진기의 렌즈에
의해 먼저 걸러진 효과다—를, 마치 이제는 외양을 나타낼 방식이
오직 그뿐인 것처럼 물감으로 강조하기 때문이다. (뒤에 이어지는
장들에서 보겠지만, 이런 외관상의 변화는 다른 팝 아트 작가들도
암시한다.) 그 과정에서 그림의 공간도 변형된다. 결과적으로 그림의
공간은 곧 전시의 공간이 된다. 그것은 "몬드리안과 사리넨을 암시하는
증표들이 대변하는 국제 양식" 기반의 쇼룸이다.(32) 「경의」에 남아
있는 그리드에서 몬드리안이, 곡선미를 지닌 모티프들의 형태들에서
사리넨이 명백하게 드러난다. 검정 띠도 무언가를 "암시하는 증표"인데,
이 경우는 잡지 디자인을 암시하며, 여기서 사물을 기호로 물신화하는
과정이 완결되는 것 같다.[24]

 미술관이 회화가 참고해야 할 주요 틀이 된 것은 19세기 중엽
에두아르 마네와 더불어서였다고 미셸 푸코는 언젠가 주장했다.
회화의 최우선 가치가 전시 가치로 변한 것, 즉 회화의 지위가 판매용
제품으로 변한 것 또한 마네와 더불어서였다고 벤야민은 덧붙였다.[25]

[24] 여기서는 모든 사물만이 아니라 공간도 물신화에 예속된다. 공간 또한 파편화되고 물화된
상태로, 심지어는 부분적으로 분해된 상태로 등장한다. 이는 마르크스와 엥겔스가
『공산당 선언』에서는 그저 상상만 할 수 있었던 것이다("단단한 모든 것이 녹아내려
대기 중으로 사라진다"). 더욱이, 공간은 이렇게 부분적으로 녹아내리면서, 프로이트가
물신화의 근본이라고 보는 부인(否認)을 증언하는 것 같다. 프로이트는 물신화란 시각의
고착일 뿐만 아니라 일종의 안 보기(not-seeing) 형식, 백지상태기도 하다고 설명한다.
요컨대, 해밀턴은 여기서 전후의 시각에 관한 심리사회적 '의심'을 등재하고 있는 것이다.

[25] Michel Foucault, "Fantasia of the Library" (1967), in *Language, Counter-Memory,
Practice* (Ithaca: Cornell University Press, 1977), 92. 벤야민은 「기술복제시대의
예술작품」(1935–1936)에서 '전시 가치'를, 다른 주석들에서는 '소비 가치'를 암시한다.
Walter Benjamin, *Selected Writings*, vol. 3, 1935–1938 (Cambridge, Mass:
Harvard University Press, 2002), 101–133 참고.

이제 해밀턴과 더불어서는 쇼룸이 미술관과 뒤섞이고, 틀은 순전히
전시의 틀이기만 하며, 전시 가치는 소비 가치로 넘어간다.
이로써, 보여주는 것은 유혹하는 것이며 유혹하는 것은 판매하는
것이 된다. 이것은 시사점이 많다. 그러나 해밀턴은 또한 물신화를
과도하게 시연하기도 한다. 어떤 점에서 이는 물신화의 역설적 논리,
즉 완벽해 보이는 파편이라는 논리를 물신화의 원래 목적인 고착,
즉 종결 — 형식적이자 심리적이며 기호학적이기도 한 종결 — 이라는
목적에 반하여 사용하는 것이다. 왜냐하면 「경의」는 뒤이은 일람표
회화들이나 마찬가지로, 상이한 기법, 표시, 기호 들을 혼성모방한
작품이기 때문이다. 이 혼성모방은 회화, 사진, 콜라주, 추상, 구상,
모더니즘, 상업 영역을 넘나들기 때문에 물체를 말끔한 물신으로
최종 환원시키는 작용을 방해한다. 일단 쓰인 색채들만 살펴보자.
색채들은 사진처럼 매끈한 마무리를 환기시키지만, 면밀한 계산 아래
지저분하게 칠해진 색채들도 있다. 살갗을 연상시키는 분홍색과 분변을
연상시키는 고동색은 육체의 외양이 사라지는 바로 그 와중에
육체의 특성(bodiliness)을 다시 주장한다.[26]

　　　파편과 전체 사이에서 일어나는 이 유희는 재료 차원에서도
일어난다. 「경의」는 사진과 금속 포일 조각들을 포함하지만, 그러면서도
극적인 이행, 즉 전체가 콜라주였던 「오늘날의 가정」으로부터 일람표
그림이라는 회화 관행으로 옮겨가는 이행의 표시기도 하다. 그럼에도
불구하고 근본적인 방법은 여전히 병치다. 「경의」는 조각들을 조립해서
구성한 것이다. 그런데 몇몇 연구가 밝혀낸 대로, 불편한 통일성을
얻어내기 위한 제거와 추가의 과정이 있었다.[27] 회화에서 이렇게 결합된

26　이런 육체의 특성은 해밀턴에게서 자주 되풀이된다. 예를 들어, 1970년대 초의
　　풍경 및 꽃 그림을 보라.

27　부분들을 짜 맞추는 그림인 일람표 회화는 제2차 세계대전 동안 도구 생산 분야에서
　　제도가로 일했던 미술가와 딱 맞는다[해밀턴은 언젠가 뒤샹을 "어설픈 땜장이"
　　(Collected Words, 219)라고 했는데, 그 역시 마찬가지다]. 이는 페르낭 레제와의
　　연관을 시사하지만, 해밀턴은 회화를 레제만큼 깔끔하게 '규격화'하지 않는다.
　　해밀턴의 회화들은 광고들처럼 가필이 된다. 리처드 모펫은 이런 가감을 통한 구성에서

미술 기법들은 관람자에게서도 결합된 심리적 반응들을 일으킨다. 왜냐하면 해밀턴의 다른 작품에서처럼 여기서도 물신화는 승화와 더는 별로 다를 게 없어 보이기 때문이다. 물신화는 성애적 관심의 대상에서 일어나는 전치고, 승화는 성애적 관심의 목표에서 일어나는 전치인 탓이다. 자동차와 여성의 부분들은 둘 다 물신화되지만, 아름다운 미적 성질을 지니도록 가다듬어져서 승화되기도 하는 것이 예다. 떨어져 있는 요소들이 부드럽게 처리되어 회화적 이행을 하는 대목(가령, 헤드라이트 부근)에서, 또 회화의 제작법이 사진의 광택과 얼룩 효과를 가지고 노는 대목(범퍼를 따라서)에서 특히 승화가 일어난다.[28] 이 과정에서 물신화는 이를테면 승화의 우아함을 떠맡고, 승화는 물신화의 긴장을 떠안는다. 어떤 의미로는 해밀턴이 승화를 재구상하는 것 같기도 하다. (프로이트가 시사한 것처럼) 성애의 강도를 분산시키고 줄이는 승화가 아니라 그 강도에 초점을 맞추고 도화선을 달아 "고조시키는" 승화로.[29] 이 일람표 그림은 이런 강렬한 전치들을 일람하기도 한다.

　　해밀턴은 여기서 뒤샹과 밀접하다. 「경의」를 제작할 무렵 「심지어, 그녀의 총각들에게 발가벗겨진 신부(큰 유리)」[The Bride Stripped Bare by Her Bachelors, Even(The Large Glass), 1915–1923]는 이미 해밀턴을 사로잡았다. 그는 「큰 유리」(뒤샹의 작업은 이 제목으로 널리 알려져 있다)의 제작 메모가 담긴 「녹색 상자」(Green Box)를

"아르침볼도식 원칙"을 보지만, 때로는 그 구성이 [「영화계의 유명 괴물로 분한 휴 게이츠컬의 초상」(Portrait of Hugh Gaitskell as a Famous Monster of Filmland, 1964)에서처럼] 죽은 부분들을 이식하는 프랑켄슈타인식과 더 가깝기도 하다. Morphet, *Richard Hamilton* (London: Tate Gallery, 1970), 23 참고.

28　"예를 들어, 초점이 선명한 사진 광택을 따라 하다가 초점이 흐릿한 사진 광택을 따라 하는 고지식한 모방으로부터 크롬을 재현하는 미술가의 작업으로, 또 '크롬'을 의미하는 광고장이의 기호로 흘러가는 이행이 있다." 해밀턴이 이 범퍼를 두고 한 말이다. (*Collected Words*, 31)

29　이것은 또한 리오 버사니(Leo Bersani)가 *The Freudian Body: Psychoanalysis and Art* (New York: Columbia University Press, 1986)와 다른 텍스트들에서 승화를 재고하는 방식이기도 하다. 프로이트도 *Three Essays on the Theory of Sexuality* (1905)로부터 *Civilization and Its Discontents*(1930)에 이르기까지 승화를 건드리지만, 그의 저작에는 승화에 대한 이론이 부족한 편이다.

인쇄용으로 번역해서 1960년에 출판했고, 뒤이어 1965-1966년에는 「큰 유리」를 재건했다. 해밀턴은 뒤샹을 '경의'에 '인용'했다고 분명히 언급한다. 꽃처럼 피어나는 신부가 담긴 세 패널을 인용하는 습작(최종 회화에서는 이 패널들이 사라진다)이 그것이다. 그러나 해밀턴은 「녹색 상자」의 한 메모를 염두에 두었을지도 모른다. 뒤샹이 「큰 유리」를 "쇼윈도의 심문"과 "유리창을 통한 성교"라는 견지에서 언급하는 메모다.[30] 그렇다면 해밀턴은 쇼윈도의 심문을 옮겨 놓는 것인데, 이제 그것은 쇼룸의 유혹이다. 이 쇼룸에서는 선, 색채, 모델링 같은 전통적인 요소들이 제품을 전시하는 수단이 되었을 뿐만 아니라, 모더니즘 미술과 건축의 측면들—"몬드리안과 사리넨", 도해 표시, 기하학적인 띠—도 상업 전시의 수단들이 되었다.[31] 어쩌면 뒤샹을 암시하는 대목은 좀 더 일반적이기도 해서, '경의'는 「큰 유리」처럼 결과적으로 하나의 '총각 기계'(Bachelor Machine)[32]가 되기에

30 Marcel Duchamp, *The Essential Writings of Marcel Duchamp*, ed., Michel Sanouillet and Elmer Peterson (London: Thames and Hudson, 1975). "쇼윈도를 뜯어볼 때 사람은 자신만의 문장을 말하기도 한다. 사실, 그의 선택은 '왕복 여행'이다. [...] 쇼윈도의 유리창을 통해 하나 또는 여러 물건들과 성교를 나누는 것인데, 이를 감추는 불합리한 완고함 따위는 없다. 형벌은 유리창을 자르는 것, 그리고 소유가 이루어지자마자 밀려드는 후회의 느낌이다. 증명 완료."(74)

 해밀턴은 「큰 유리」의 다른 요소들도 복제했는데, 「글라이더」(The Glider, 1913-1915)가 그런 예다. 또한 그는 뒤샹에 대한 글도 여러 편 썼다(*Collected Words*에 재수록). 회화는 "외양의 유령"이라는 뒤샹식 정의도 일람표 회화에 관하여 알려주는 점이 있다.(*Collected Words*, 230)

31 이 중요한 통찰은 곧 로이 릭턴스타인도 공유하게 되었다. (2장에서 보게 될 것이지만) 릭턴스타인은 만화가 매개한 모더니즘과 모더니즘이 매개한 만화를 우리에게 보여준다. 해밀턴은 *Studio International* (January 1968)에 릭턴스타인에 대한 좋은 글을 썼고, 이 글은 *Collected Words*에 재수록되어 있다.

32 이 용어의 유래는 뒤샹이지만, 중요한 발전은 미셸 카루주(Michel Carrouges)의 *Les machines célibataires* (Paris: Arcanes, 1954) 그리고 질 들뢰즈와 펠릭스 가타리 (Felix Guattari)의 *Anti-Oedipus*, trans. Robert Hurley, Mark Seem, and Helen R. Lane (New York: Viking, 1977)에서 이루어졌다. 1934년에 앙드레 브르통은 「큰 유리」를 "사랑이라는 현상에 대한 기계적이고 냉소적인 해석"이라고 묘사했다. 그러나 해밀턴이 한 해석은 별로 기계적이지도 냉소적이지도 않다. Breton, *Surrealism and Painting*, trans. Simon Watson Taylor (London: Macdonald and Company,

[1.2]　「이것이 호화로운 상황이다」, 1958. 패널 위에 유화·셀룰로오스·금속 호일·콜라주,
81.3×121.9cm © The Estate of Richard Hamilton

이른다. 그러나 「큰 유리」에서는 신부와 총각이 명확히 구분되는데, 「경의」에서는 어떤 것이 신부고 어떤 것이 총각인가? 성교를 언급한 메모가 있음에도 불구하고, 뒤샹의 작품에서는 상부와 하부가 서로 섞이지 않는다. 하지만 해밀턴의 작품에서는 섞인다. 자동차와 여성이 공유하는 속성을 감안할 때, 이 둘은 신부, 즉 욕망의 수단을 함께 구성하고, 관람자인 우리는 총각이 된다(이 일람표 그림은 그 그림의 출처인 잡지나 마찬가지로 확실히 관람자를 우선 남성으로 설정하고 있다). 어쨌거나 뒤샹이 언급한 쇼윈도는 해밀턴에게서 녹아 없어진 것 같다. 「경의」에서 해밀턴이 보여주는 것은 욕망이 변형될 수도 있다—아주 만족스러운 것은 확실히 아니지만 「큰 유리」에서처럼 좌절되는 것도 아닌 그런 욕망으로— 는 것이기 때문이다.

 해밀턴의 다음 작품 「이것이 호화로운 상황이다」(Hers is a lush situation, 1958)[1.2] 역시 고급 잡지에서 따온 이미지들로 만든 일람표 그림이다. 이 작품에서 해밀턴은 여성과 자동차의 결부를 형식적 유사성 이상으로 밀고 가서 실제로 뒤섞어 버린다. 운전자를 암시하는 곡선들은 범퍼, 헤드라이트, 지느러미 꼴 후미, 전면 유리창, 바퀴를 나타내는 선들과 겹쳐 있다. 그리고 자동차와 합체한 이 켄타우로스는 다시 도시를 암시하는 부분을 둘러싼 교통 속의 켄타우로스들과 겹쳐진다. 이와 동시에, "운전자는 이 모든 움직임의 중심에서도 쥐 죽은 듯이 고요한 자리에 앉아 있다. 이것이 호화로운 상황이다."(32) 해밀턴의 그림을 촉발한 이 문장은 잡지 『산업디자인』(Industrial Design)에 실린 1957년식 자동차 뷰익을 품평한 기사에 나온 것이고, 문제의 상황은 맨해튼의 동쪽 중간 지대에서 하는 운전인데, 이는 차의 전면 유리창 모양으로 콜라주 된 UN 빌딩의 부분적 이미지로 표시된다(다른 두 고층 건물도 UN 빌딩에 비쳐 있다). 그렇다면 설정은 「경의」와 비슷하다(대부분의 일람표 그림처럼, 「경의」와 「호화로운 상황」은

모두 한 면이 81.3센티미터, 다른 한 면이 121.9센티미터 크기다). 그러나 방향은 다르다. 수직에서 수평으로 방향이 돌아갔고, 그래서 쇼룸은 도시 전체로 확장되었다(아마도 잡지의 레이아웃을 따라서 해밀턴은 극장의 영사막, 특히 시네라마라는 신기술의 투사력을 환기하고 싶었을지도 모른다).[33] 더욱이, 여기서 개념상 여성은 더는 차를 소개하는 판매 여성이 아니라 차를 모는 스타다(상단부의 입술은 자그마치 소피아 로렌의 입술이다). 그녀의 자동차 뷰익은 침대와 마차가 합체한 것으로서 그녀를 모시는 단상이다. 심지어는 UN조차 줄어들어 그녀에게 절을 한다.[34]

이와 동시에 소피아도 금속과 살점, 광택과 검댕이 오가는 상이한 표면들의 바다에서 휩쓸려 가 버린다. 해밀턴의 즉흥적인 작업이 보여주는 대로, 그것은 "로켓과 우주 탐사선처럼, 라커로 칠한 금속 케이스에서 빠져나오는 립스틱처럼, 와플처럼, 젤리처럼, 멋들어지게 가공된 금속들이 서로 엎치락뒤치락하는 바다"(49)다.「호화로운 상황」에서는 또한 오목한 형태(왼쪽 하단부의 배기구), 볼록한 형태 (오른쪽 하단부의 확대된 지느러미 꼴 후미), 그리고 그 중간 형태 (헤드라이트를 감싼 케이스. 여기에 실제로 쓰인 포일은 가압 철제의 느낌을 주려는 것이다 — 후드의 일부 또한 저부조로 되어 있다)와 더불어 상이한 공간들이 소용돌이치기도 한다. 결과적으로 「호화로운 상황」은「큰 유리」와「아비뇽의 아가씨들」을 결합하고,

33 1959년 해밀턴은 '영광스러운 테크니컬러, 숨 막힐 듯한 시네마스코프 그리고 스테레오 음향'(Glorious Technicolor, Breathtaking Cinema-Scope and Stereophonic Sound) 이라는 제목 — 당시 할리우드의 한 뮤지컬에 나온 노래 가사의 한 구절 — 의 강연을 하면서, 팝 음악, 슬라이드, 초기 형태의 폴라로이드 카메라를 활용했다. 그가 직접 한 말을 따르면, 이 강연은 사진술(가령, 폴라로이드), 영화(가령, 시네라마), 텔레비전(가령, 컬러TV), 스테레오 음향과 인쇄 기법의 새로운 발전에 초점을 맞춘, "1950년대의 연예 오락 기술에 대한 설명"(Collected Words, 128)이었다. 텍스트는 간결하고 열정에 넘치며 신기술에 열광하는 분위기인데, 일찍부터 도구와 기계 디자인에 관여했고 나중에는 스테레오와 컴퓨터 디자인에 관여했던 미술가가 쓴 글답다.

34 연구들에 의하면, 형태들이 먼저 뒤섞였고, UN 유리창과 소피아의 입술은 나중에 등장했다. 여기에 살짝 배어 있는 것은, 전후 체제에서는 스타의 권력이 정치인의 권력과 동등하거나, 심지어 더 클 수도 있다는 (워홀 이전의 워홀식) 사고다.

자동차의 부분들을 써서 두 작품을 일종의 교통체증으로 개작한다.
마치 뒤샹의 세계와 피카소의 매음굴이 해밀턴의 재구상을 통해
자동차와 건물이 뒤엉켜 성교를 하는 맨해튼이 되기라도 한 것 같다.
이런 점에서 「호화로운 상황」은 해밀턴의 팝 아트에서 다음 단계이며,
총각 기계를 발전시킨 이 단계는 정신적으로 초현실주의와 좀 더
가깝다. 사실, 해밀턴은 한스 벨머의 궤도와 일순 가까이 있는 것 같다.
「호화로운 상황」은 벨머가 여성과 무기를 하나로 합친 「우아한 여성
기관총 사격수」(Machine Gunneress in a State of Grace, 1937)를
업데이트한 그림인 것이다. 하지만 벨머의 작품에서는 여전히
비뚤어지고 심지어 외설스러운 것이 여기서는 다소간 규범적이고,
거의 아름다워지기까지 했다. 이것은 호화로운 상황이지 가학피학적인
위협이 아니다. 팝 아트가 탐닉한 즐거운 인생(la dolce vita)이지
초현실주의가 탐구한 사마귀가 아닌 것이다.[35]

　　해밀턴의 작업은 대중적인 디자인을 '고급 미술의 의식'에
동화시키려는 것이지만, 이 동화의 흐름은 반대 방향으로도 간다.
「호화로운 상황」은 이를 잘 보여준다. 이 작품에서는 누드의 장르(특히
오달리스크)가 뷰익 자동차 광고에 포섭되었기 때문이다.
체셔 고양이의 경우처럼, 여성에게서 남은 부분은 그녀의 웃음이
전부다. 마치 윌렘 드 쿠닝의 드로잉을 로버트 라우션버그가 지운
것이 아니라 자동차 스타일리스트가 재작업한 것 같다. [시간상으로도

35　해밀턴은 렘 콜하스(Rem Koolhaas)가 "광란의 뉴욕"(delirious New York)이라는
　　말을 만들기 20년 전에 (그리고 뉴욕을 맨 처음 방문하기 5년 전에) 그 말을 제안했다.
　　콜하스에 따르면, 해밀턴은 르코르뷔지에의 원칙(UN 빌딩에 빙의된 대로)과 초현실주의
　　원칙(벨머를 통해 환기되는)의 변증법, 즉 '맨해튼주의'의 핵심인 변증법을 내다보았다.
　　콜하스에게서도 맨해튼은, 해밀턴이 활용한 '호화롭다'라는 단어의 이중적 의미 —
　　'사치스럽다' 그리고 '취해 있다' — 를 지니고 있다. Rem Koolhaas, *Delirious New
　　York* (New York: Rizzoli, 1978) 참고. 콜하스는 1968년부터 1972년까지 런던의
　　건축협회에서 수학했는데, 그곳에서 배운 스승 중 한 사람인 피터 쿡(Peter Cook)이
　　아키그램의 회원이었고, 런던을 팝 아트의 시각에서 바라보았던 쿡의 입장은 배넘은
　　물론 해밀턴에게서도 영향을 받은 것이었다. 나의 "Image Building" in *The Art-
　　Architecture Complex* (London: Verso, 2011) 참고.

효과상으로도, 이 입술은 드 쿠닝이 「여성」(Woman) 회화에서 창조한 입술과 워홀이 「메릴린」(Marilyn) 실크스크린에서 창조한 입술 사이 어딘가에 존재한다.] 그 과정에서, 드 쿠닝에게서는 아직 개성적이고 표현적이며, 미술가와 모델 사이에서 인간적 접촉을 만들어 내는 매체였던 선이 그 모든 호화로움에도 불구하고 거의 공학과 통계학의 선처럼 보이기도 한다. '선'은 뷰익의 '새로운 선'에 '합당한 선'이 된 것이다. 이 선은 스타일리스트 겸 광고업자가 관람자를 소비자로 사로잡는 봉합의 장치다. 그렇다면 한편에서 선은 여전히 성애화된다. 상황은 곡선이 넘실대는 궁전처럼 실로 호화롭고, 비록 여성의 신체 자체는 살짝 사라지지만, 여성의 신체가 지닌 특성은 여전히 회화 전체에 스며들어 있는 것이다(게다가 이 신체는 피를 흘리며 다른 부위로 번지는데, 특히 전면 유리창 아래 붉은 철판에서 그렇다).[36] 다른 한편, 선은 또한 조작이 되기도 하고 조작을 하기도 한다— 한 마디로, 물화된 것이다. 그런데 왜인지 두 과정이 여기서는 모순처럼 보이지 않는다. 물신화와 승화, 성애화와 물화가 마치 서로 섞여 드는 것 같다. 해밀턴에 의하면, 1958년에 비유기적인 것이 지녔던 성적 매력은 이런 것이었다.

더욱이, 선이 이런 식으로 재평가되는 것처럼, 조형성(plasticity)도 마찬가지로 재평가된다. 그런데 조형성은 생물과 무생물이라는 또 다른 두 사태를 구별하기 어렵게 만드는 방식으로 재평가된다. 옛날에 미래주의자들은 생명력으로 가득 찬 비유기적 세계를 꿈꾸었고, 이런 세계를 맨 처음 호언장담했던 것은 파시즘 문화였으나, 실현은 소비주의 문화에서 다른 방식으로 이루어진다. 해밀턴은 이 언캐니한 생명을 「호화로운 상황」에서 환기시킨다(그것은 도심 운전만큼이나 평범한 일상다반사가 되었다는 것이 해밀턴의 암시다). "플라스틱은

36 「호화로운 상황」에서는 신부의 발화가 다른 식으로 보이기도 한다. "그녀의 뒤에는 오랫동안 계속 뿜어져 나온 방귀의 얼룩, 300 브레이크 마력의 혼합 배기가스가 남긴 자국이 남아 있다." 해밀턴이 소피아에 대해 쓴 말이다.(*Collected Words*, 49) 또다시, 육체의 특성은 그것이 희석되는 것 같은 때조차도 다시 주장된다.

하나의 실체를 넘어서, 그것이 무한히 변형될 수 있다는 관념"이라고
롤랑 바르트는 「호화로운 상황」이 그려지기 바로 한두 해 전에 『현대의
신화』(Mythologies)에서 썼다. "세계 전체, 심지어는 생명 자체도
플라스틱으로 조형이 가능하다."[37] 이것이 전후 시기에 펼쳐진 물화의
상황이다. 해밀턴의 귀띔에 의하면, 그것은 "립스틱 [...] 와플 [...]
젤리 같은" 것이다. 물화는 새로운 소재, 기법, 효과 들로 이루어진
변화무쌍한 과정으로, 액화나 심지어는 희소화 같은 물화와 명목상
반대되는 것의 성질들(예컨대, UN 빌딩에 어른거리는 빛이나 범퍼의
번쩍이는 광택)도 띨 수 있다.[38]

　　"섹스는 도처에 있다"라고 해밀턴은 1962년에 썼다. "대량생산된
사치품 — 살 같은 플라스틱과 매끈하고 더욱더 살 같은 금속이
상호작용하는 — 의 광휘가 섹스를 상징한다."(36) 「경의」와 「호화로운
상황」 같은 일람표 그림에서 탐색된 것처럼 이런 성애적 조형성도
물신숭배적인 것, 즉 감정을 자극하는 세부(콜라주한 입술처럼 대개
사실주의 방식으로 묘사된다)의 문제만은 아니다. 그것은 또한
승화적인 것, 즉 유혹적인 전치(곡선미가 넘치는 선들처럼 통상
추상적인 수단으로 환기된다)의 문제기도 하다. 마치 해밀턴은
연관이 있는 형태들 — 시야에 들어와 가로지르는 유방으로부터
헤드라이트로, 엉덩이로부터 범퍼로 등등 — 을 찾아 이리 뛰고 저리
뛰는 욕망의 눈을 따라다니는 것 같다. 이런 움직임은 가끔 환유적인
것처럼 보인다. 욕망은 이 대상으로부터 저 대상으로 옮겨 다닌다는
말대로다. 그런데 다른 때에는 그 움직임이 은유적인 것처럼 보이기도

37　　Roland Barthes, *Mythologies* (1957), trans. Annette Lavers (New York: Hill and
　　　Wang, 1972), 99. 일람표 회화와 *Mythologies*는 다른 점들에서도 유사하다. 하지만,
　　　바르트의 분석은 브레히트식이어서 자연스러운 것으로 통하는 부르주아 문화의 행렬을
　　　탈신화화를 통해 폭로하는 작용을 한다. 반면에 해밀턴은 '비아리스토텔레스'적이어서
　　　'긍정의 반어법'을 통해 상업 문화를 악화시키는 작용을 한다.

38　　나는 5장에서 전후의 물화에 대한 팝 아트의 성찰을 다시 다룬다. 비유기적 활력에 대한
　　　미래주의적 꿈에 대해서는, 나의 *Prosthetic Gods* (Cambridge, Mass: MIT Press,
　　　2004)에 실린 같은 제목의 글을 참고.

[1.3] 「그녀」, 1958–1961. 패널에 유채·셀룰로이드·콜라주, 121.9×81.3cm
©The Estate of Richard Hamilton

한다. 징후는 연상의 논리 안에 있다는 말대로다.[39] 어쨌거나, 한편에는
물신숭배적으로 세부를 파고드는 탐닉과 욕망에 차 이리 뛰고 저리
뛰는 도약이 있고, 다른 한편에는 승화적인 미끄러짐과 징후적인 운(韻)
맞추기가 있는데, 이 두 종류의 작용이 일람표 그림의 혼성적 공간에
배어 있다. 내용 면에서는 구체적인 동시에 간략하고, 제작법상으로는
파열과 봉합이, 구성 면에서는 제거와 추가가, 매체 면에서는 콜라주와
회화가 동시에 있는 것이 일람표 그림이다.

 플루
「경의」와 「호화로운 상황」에서 작용하고 있는 이런 결합들은
「그녀」($he, 1958–1961)[1.3]에서 더 강해진다. 「그녀」는 일람표
회화의 최고봉으로, 이 그림에 대해 해밀턴은 "소비자의 꿈을 풀이한
광고업자의 말을 걸러낸 성찰"(36)이라고 묘사했다. 「그녀」는 앞선
두 작품의 포맷을 발전시킨다. 크라이슬러 자동차의 잡지 이미지가
「경의」의 구조를 이루고, 뷰익 자동차에 대한 잡지의 품평이 「호화로운
상황」을 촉발한다면, 「그녀」에서는 RCA 월풀 냉장고를 찍은 잡지
사진이 쓰였는데, 여기 숨은 뜻인즉슨 소비주의 사회에서 쇼룸은,
심지어 (특히는 아니더라도) 가정에서조차 끝이 없다는 것이다.
냉장고, 여성, 그리고 토스터와 진공청소기를 접붙인 혼성품['토스텀'
(toastuum)이 해밀턴의 명명이다]의 출처로 해밀턴은 자그마치
열 개의 목록을 열거한다. 모두 특정 디자이너와 브랜드에 속하는
것이다. 게다가 배넘처럼 해밀턴도 일상생활을 재현하는 팝 아트의
도상학에 열광하는 사람이다. 이와 동시에, 그는 이렇게 일상적인 것을
환기시키는 작업에서 "서사시"(the epic, 37)와 "원형"(the archetypal,

39 Jacques Lacan, "The Agency of the Letter in the Unconscious, or Reason Since
 Freud" (1957), in *Écrits* 참고. 1950년대 초에 나온 회화들[가령, 「이동 3」(Transition
 III)과 「이동 4」(Transition IV), 1954]은 움직임(이 경우에는 기차를 타고 있는 주체)이
 산출하는 지각의 변화와 명시적인 관계가 있으며, 흔히 초점의 위치를 드러내고 동작을
 추적하기 위한 점, 화살표, +기호를 포함하고 있다. 「경의」에는 그런 +기호가 남아 있고,
 일람표 회화 대부분에는 도형 같은 점이 들어 있다.

49)의 암시를 본다. 현대 회화에 대한 보들레르의 공식을 넌지시
가리키는 것이다.[40] 상품과 함께 있는 여성이라는 시나리오의 반복에
대하여 해밀턴은 특히 "애무"(the caress)라는 언급을 한다. "특징적인
자세: 다정하게 무릎을 꿇은 몸짓으로 가전제품을 향해 몸을 기울임.
독점욕이 있지만 나눠 주기도 함. 그녀는 자신에게 속하는 적지 않은
다른 물건들과 더불어 가전제품이 주는 환희를 제공한다."(36)

　　상품과 함께 있는 여성이라는 이 '원형'은 「경의」와 「호화로운
상황」에서도 이미 작용하고 있었다. 그러나 여기서는 여성이 상품을
판매용으로 내놓는 것만큼이나 상품도 여성을 판매용 — 최신형
액세서리(그녀의 오른쪽 콜라주 된 성에 제거 장치처럼)라는 판매용
또는 즉석 소비재(문짝 선반에 꽂힌 음료수 병처럼)라는 판매용 — 으로
내놓는다. 판매용이라는 측면은 제목에 들어간 달러 표시에 의해
강조된다[여성도 냉장고도 모두 "백색 제품"(white goods)이다].[41]
여기서 소비주의가 약속하는 것은 시간 절약이지만, 그럼에도 불구하고
해야 할 일은 여전히 있다. 해밀턴의 언급대로, 분명 엄마도 "아빠처럼
일이 있다. [그녀에게도] 제복이 있다." 이 제복은 흰색 앞치마가
환기시킨다.(36) 그리고 토스터의 동작을 나타내는 점들은 튕겨 나가
떨어지는 토스트 조각의 궤적을 그리는 것처럼 보이지만, 그 점들은
압도적으로 여성적인 부엌 노동의 시간-동작에 대한 테일러주의의
연구를 시사하는 것일지도 모른다. 이와 동시에 제복은 맵시가 있고,
그 이미지의 출처는 상류층이다(『에스콰이어』에 나온 이미지다).
이는 원래 모델인 비키 두건과 마찬가지인데, 두건은 "등이 파인
드레스와 수영복 전문 모델"(37)이다. 빅토리아 시대의 신사가 여성을
성녀와 창녀라는 두 인물로 나누었다면, 전후에 그 신사를 계승한

40　　Baudelaire, "Painter of Modern Life" 참고.

41　　"나는 '백색 제품'이라고 불리는 것들, 세탁기, 식기세척기, 냉장고에 매혹되었다.
　　　이 매혹은 본질적으로 디자인이 들어간 물품에 대한 것일 뿐만 아니라, 그것들이
　　　청중에게 제시되는 방식들에 대한 것이기도 했다." Richard Hamilton, "In Conver-
　　　sation with Michael Craig-Martin," in Adrian Searle, ed., *Talking Art* (London: ICA
　　　Document #12, 1993), 73, Foster, *Richard Hamilton*에 재수록.

중산층, 즉 「그녀」에 함축되어 있는 수신자는 능률적인 가정주부와
성적 매력이 있는 우아하고 젊은 여성이라는 2인조를 투사한다.
아래로는 매끈하게 다듬은 하얀 부조로 만든 앞치마를 드리우고,
위에는 어깨끈이 없는 야회복을 걸친 모습이다. 해밀턴은 "어깨와
젖가슴을 셀룰로이드 물감으로 칠했는데, 사랑을 담아 에어브러시로
작업했다"(37)라고 말한다.[42]

 이런 "사랑을 담은" 손길에도 불구하고, 이 여성은 성애적 본질로
다시금 축소된다. 그런데 이번에는 「경의」와 「호화로운 생활」에서처럼
젖가슴과 입술인 것이 아니라 눈과 엉덩이다. 여성의 신체는 다시 한번
절단되지만, 냉장고 문에서 식탁 위로 흘러내리는 분홍색과 빨간색을
통해 연상작용을 일으키며 다시 등장할 뿐이다. 그리고 이런 색채들은
다시 한번 피, 아마도 생리혈을 상기시키는데, 그런 것이 없었더라면
엄청나게 깨끗했을 세련된 가정주부 이미지 속에 억압되어 있는 것처럼
복귀한다. 그러나 가장 큰 충격, 승화의 장면을 뒤엎어 버리는 충격은
신체의 회전이다. 여성을 다시 찾아온 이 회전은 극단적이기 때문이다.
피카소의 쪼그려 앉은 아가씨에서처럼, 위에서 보이는 것은 전면부고
아래에서 보이는 것은 후면부(엉덩이)다. 더욱이, 매끈하게 다듬은
나무로 만든 엉덩이와 플라스틱으로 만든 눈(마지막 순간에 테이프로
부착했다)을 붙였는데, 이는 부조와 콜라주를 물신숭배 효과를 위해—
그 반대의 목적을 위해서가 아니라— 활용한 것이다. 그러나 베를린
다다나 러시아 구축주의에서는 반대 경우가 흔했다. 거기서 부조와
콜라주는 전통적인 형상화가 일으키는 물신숭배 작용을 폭로하는
역할을 했던 것이다. 수정체 모양의 눈은 냉장고가 그러하듯이 열렸다
닫혔다 하고, 토스텀이 그러하듯이 켜졌다 꺼졌다 한다. 사물이 생물
같은 이런 팝 아트의 세계에서는 정어리 통조림만이 우리를 주시하는
것은 아님이 명백하다.[43] 「경의」와 「호화로운 상황」에 나오는 입술처럼,

42 1969년에 해밀턴은 앞치마를 분홍색으로 칠했다. 밑그림의 흔적이 보이기
 시작했기 때문이다.

43 「경의」와 「호화로운 상황」에서처럼, 에너지는 여기서 명백히 물신숭배적으로

이 눈도 표면에 고정되어 있는 원근법의 한 점처럼 우리를 끌어당긴다.
이와 연관된 설정을 뒤샹은 그의 마지막 작품 「주어진」(Etant donnés,
1946-1966)에서 계획했는데, 이를 해밀턴은 짐작할 수 있었을까?
필라델피아 미술관에 있는 「주어진」은 구멍으로 들여다보는 디오라마로,
여기서는 가랑이를 쩍 벌리고 갈대밭에 널브러져 있는 마네킹의
음부가 극악무도하게도 장면 전체의 소실점 역할을 한다. 일람표
그림들에서 해밀턴은 눈, 입, 질 그리고 소실점 사이의 이어달리기를
암시할 때가 많다. 「주어진」의 원근법 체계에 대한 해설을 상기시키는
이어달리기인데, 그 해설은 장-프랑수아 리오타르가 언젠가 너무도
간명하게 Con celui qui voit('보는 자는 바보다'라는 뜻이지만,
간접적으로는 '보는 자는 보지다'라는 뜻도 있다)라고 한 것이다.
그러나 해밀턴의 경우에는 보는 자와 보이는 것 사이의 관계가 좀 더
온화해 보인다. 자크 라캉에 의해 유명해진 정어리 통조림처럼, 해밀턴의
눈도 결핍을 상기시키는 것이라, 약간은 위협적일 수 있을 것이나,
이 눈의 응시는 또한 유혹의 윙크이기도 한 것이다.[44]

　　"1950년대에 미술이 제시한 여성은 시대착오적이었다"라고
해밀턴은 1962년에 썼다. 의심의 여지없이 드 쿠닝을 염두에 둔 것이다.

　　가랑이는 분홍색이고 머리에는 핀을 꼽은 **빵빵한 색정녀**의
　　모습은 시궁창 냄새만큼이나 우리 가까이에 있되, 순수미술의

전치되어 있다. 제품들은 이 여성만큼이나 존재감이 있으며, 어쩌면 그녀보다 더 실감이
난다. 다시 한번, 자본주의의 공간은 파편화되고 또 물화되어 충만하면서도 동시에
공허한 것으로 제시된다.

44　관람자는 남성으로 추정되지만, 해밀턴의 다른 몇몇 이미지들에서처럼 여기에도
　　여성의 동일시뿐만 아니라 여성의 욕망이 존재할 가능성이 있다. 정어리 통조림 일화를
　　보려면, Jacques Lacan, *The Four Fundamental Concepts of Psychoanalysis*
　　(1973), trans. Alan Sheridan (New York: Norton, 1981) 참고. 「주어진」에 대해서는,
　　Jean-François Lyotard, *Les TRANSformateurs Duchamp* (Paris: Galilée, 1977)
　　과 Rosalind E. Krauss, *The Optical Unconscious* (Cambridge, Mass: MIT Press,
　　1993), 95-146 참고. 해밀턴은 뒤샹과 절친했지만 그럼에도 「주어진」을 미리 알지는
　　못했다고 내게 말한다.

바깥 세계에 사는 멋진 여성과는 거리가 멀다. 바깥 세계에서
그녀는 참으로 관능적이지만, 스스로 성적 행동을 하고,
그 행동은 위트로 가득하다. 여성은 최고로 값진 장식품임에도
불구하고, 스타일을 돋보이게 하는 액세서리 취급을 당할 때가
많다. 광고에 따르면, 젊은 여성에게 일어날 수 있는 최악의 일은
가전제품이 즐비한 환경에서 우아하고도 편안하게 머물지
못하는 것이다.(36)

그러나 「그녀」의 모든 것이 이처럼 멋지고 편안한가? 괴로움을 유발하는
저 분홍색과 빨간색이 있고, 또 저 이상한 눈도 있다. 앞선 그림 속의
선례들처럼 이 여성도 물신의 모순적 논리를 실행한다. 즉, 그녀는
부분인 동시에 온전하고, 거세된 동시에 남근적이다. 이런 수고를 할 때
그녀는 전경에 놓인 이상한 제품으로부터 애매한 지원을 받는다.
제네럴 일렉트릭과 웨스팅하우스의 광고를 혼합한 토스텀은 음식
준비와 쓰레기 수거 둘 다를 한다. 냉장도 하지만 해동도 하는
냉장고처럼, 토스텀은 자동제어장치지만 부조리한 것으로, 자위행위를
하는 커피 분쇄기와 초콜릿 분쇄기를 만든 뒤샹(「큰 유리」에 하나가
들어 있다)의 계보를 잇는 작은 총각 기계다.[45] 그렇다면 해밀턴이
우리에게 보여주는 것은 다시 한번 물신이지만, 그가 보여주는 물신은
결함이 있는 물신, 심지어 실패한 물신이다. 부엌조차 완결되어 있지
않다. 역사적으로 집과 일, 사적 공간과 공적 영역이 깔끔하고 편안하게
분리되지 않은 시점인 것이다. 사실, 해밀턴은 리처드 닉슨과 니키타
후르시초프가 부엌 논쟁을 주고받은 시점에 「그녀」를 만들었다.
1959년 7월 24일에 일어난 이 논쟁에서 부엌은 정치적 대립의 초점,
냉전의 뜨거운 쟁점이 되었다. 어떤 점에서 「그녀」는 "가정을 둘러싸고
전쟁이 일어난" 이 시점을 담은 역사화이며, 다른 일람표 그림들 역시

45 이 기계도 연결과 단절의 양면을 모두 가지고 있다. 들뢰즈와 가타리가 *Anti-Oedipus*에서
 총각 기계를 이해한 바와 같다.

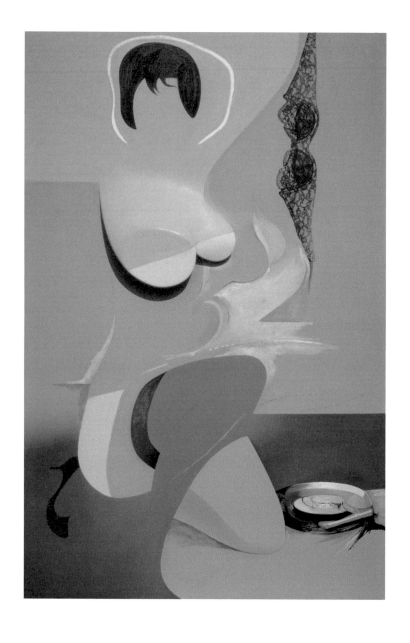

[1.4] 「핀업」, 1961. 패널에 유채·셀룰로이드·콜라주, 121.9×81.3cm
ⓒThe Estate of Richard Hamilton

마찬가지라는 주장도 가능할 성싶다.[46]

「경의」와 「호화로운 상황」이 한 쌍이듯이, 「핀업」(Pin-up, 1961)[1.4]도 「그녀」와 한 쌍이다. 그리고 여기서도 배경의 변화가 있다. 가공의 부엌으로부터 가공의 침실로 바뀐 것인데, 벌거벗은 여성과 매달린 브라 그리고 프린세스 벨 전화기와 분더그람 전축이 하나로 합쳐진 혼성품, 이런 것들이 침실의 표시다. 「핀업」이 포착하는 시점은 아마도 「그녀」의 섹시한 가정주부가 시내로 저녁 나들이를 갔다 온 다음 순간일 것이다. 젖가슴(저부조)과 브라(사진 콜라주)만큼이나 가터벨트와 스타킹, 하이힐(모두 삽화 양식)도 많은 것을 암시한다. 하지만 사회적 분위기는 다르다. 이 변화는 제목에 명시되어 있는데, 이 제목은 또한 이미지의 출처를 알려주는 단서이기도 하다. 「그녀」에서처럼 고급 잡지인 『에스콰이어』가 아니라 "여자 나체 사진"이 출처인데, 여기에는 (해밀턴의 말에 따르면) "세련되고 때로는 우아하기도 한 『플레이보이』(Playboy)의 사진뿐만 아니라, 『미녀 대행진』(Beauty Parade)처럼 싸구려 잡지에서 보이는 가장 상스럽고 매력 없는 사진들"(40)도 들어 있다. 여기서 여성은 유일한 판매 품목이다. 그녀의 젖가슴은 노출되어 있을 뿐만 아니라, 중복되어 있고(젖가슴은 옆모습으로도 나타나 있다), 후광을 두르고 있으며 (그녀의 머리에 후광이 있다), 위로 추켜올려져 있다(실제로 패드를 대고 있다). 뒤샹식 표현을 따라, 성녀는 오래전에 신부로 넘어갔고, 이 신부는 가장 명백한 의미로 '발가벗겨져' 있다(우리는 심지어 그녀의 비키니 자국까지 본다). 도형 같은 점들이 암시하듯이, 이렇게

<hr>

46 사적인 것과 공적인 것 사이가 이렇게 무너지는 것은 특히 워홀이 탐색한 팝 아트의 핵심 주제다. 워홀처럼 해밀턴도 때로는 간접적인 종류의 역사화를 암시하곤 한다[해밀턴 작업의 이런 면에 대해서는, Foster, *Richard Hamilton*에 재수록된 나의 "Citizen Hamilton," *Artforum* (Summer 2008), 참고]. 부엌 논쟁은 모스크바에서 열린 미국 박람회(American National Exhibition)의 개막식에서 벌어졌다. 이 전시회를 위해 냉장고 같은 소비재가 구비된 모델하우스가 만들어졌다. 닉슨은 이런 장치들의 장점, 즉 그런 장치들을 공급할 수 있는 경제 체계의 장점을 내세우는 대화에 집중했지만, 후르시초프는 그런 것들이 부르주아 사치품이라는 암시를 했다. "가정을 둘러싸고 일어난 전쟁"에 대해서는, Beatriz Colomina, *Domesticity at War* (Barcelona: Actar, 2006) 참고.

설정된 스트립쇼의 다음 수순은 발차기로서, 이는 그녀의 성을 훨씬 더 드러내 보일 것이다. 이 점에서, 그녀의 자세에는 수동성과 능동성이 묘하게 섞여 있다. 그래서 그녀에게는 수행성이 있지만, 그것은 전시를 수행하는 자세에 불과하다.

갈색 가발은 사진을 변형시킨 통상의 살색과 달리 이 회화에 상대적으로 어두운 색조를 배치하며, 앞선 회화들에 나왔던 눈과 입을 대체한다. 따라서 이 여성은 우리를 쳐다볼 수가 없고, 그래서 우리의 응시를 방해하는 것은 별로 없다. 더욱이, 그녀는 비교적 온전한 모습이고, 다른 일람표 회화들에서 탈승화의 방식으로 나타났던 신체의 특성도 여기서는 별로 강하게 느껴지지 않는다(예를 들면, 분변을 살짝 연상시키는 갈색은 있지만, 피를 연상시키는 빨간색은 없다). 요컨대, 이 인물을 통해 물신화는 도전을 받기보다 과시되는데, 이는 그녀의 복장(브라와 가발뿐만 아니라 가터벨트, 스타킹, 하이힐도)을 통해서도 마찬가지라는 말이다. 마지막으로, 누드나 오달리스크 같은 고급한 차원(마네, 르누아르, 마티스, 피카소를 연상시키는 반향이 있다)에서든 아니면 "여자 나체 사진" 같은 저급한 차원에서든 변형도 별로 일어나지 않았다. 양자는 서로를 약하게 만들기보다 강하게 만든다. 교란의 효과는 피카소식(혹은 벨머식)으로 유방과 머리, 유두와 눈 같은 신체 부분들이 뒤섞인 혼란을 보여주는 몇몇 습작들에서 더 크다. 그러나 「핀업」에서는 이런 혼란이 중간 부분, 곧 유방과 엉덩이, 배와 무릎이 좀 어긋나 있는 부분에서만 보인다. 하지만 이렇게 부분-대상으로 변한 신체 부분들의 논리는 영리한 손길을 통해 대상 세계 일반으로 확장되고, 그 세계에서는 다시 브라, 가발, 하이힐, 전축-전화기가 생명이 있고 실로 성애적인 것, 즉 여성으로 등장한다. 「그녀」에 나오는 토스텀처럼, 전축-전화기도 기묘한 혼성품으로, 두 제품을 교차시킨 것일 뿐만 아니라, 오락과 소통의 두 매체를 교차시킨 것이기도 하다. 이렇게 보면, 테크놀로지의 발전을 긴밀히 주시하는 해밀턴이 조만간 마셜 매클루언과 결부될 명제를 여기서 암시하는 것일지도 모르기 때문에, "매체의 내용은 언제나 다른 매체"라는 것, 그리고 매체

테크놀로지의 발전은 바로 장치들의 결합 및 기능들의 흡수를 통해서 일어난다는 것(이 과정은 우리가 사는 시대만큼이나 1960년대 초에도 가속화되었다)이 그렇게 어처구니가 없지만은 않을 성싶다.[47] 그러나 여기에는 반어법도 있다. 전축−전화기는 대체 어떤 용도로 쓸 수 있단 말인가? 성의 물신화도, 테크놀로지 물신화도 문제시되지 않을지도 모르나, 소비주의가 낳은 터무니없는 물건 하나를 과하게 꼼꼼히 묘사함으로써 물신화는 강조되고, 심지어 패러디되기도 한다.[48]

「영광스러운 기술문화」(Glorious Techniculture, 1961−1964) [1.5]와 「아아!」(AAH!, 1962)는 일람표 그림의 다른 한 쌍이다. 두 그림은 「그녀」와 「핀업」보다 복잡하다. 「경의」와 「호화로운 상황」에서 나온 여성−자동차라는 원형으로 돌아가서 이 원형을 복잡하게 만드는 것인데, 어쩌면 너무 심하게 그런 것 같기도 하다. 「영광스러운 기술문화」는 당초 「선집」(Anthology)이라 불렸는데, 세로 길이가 원래는 243.8센티미터였으며, 상단 3분의 2 부분은 맨해튼의 스카이라인을 보여주는 환상적인 야경 이미지에 할애되었다. 마천루들이 사진 기법을 써서 곱절로 늘어나 있었는데, 마치 프리츠 랑이 만든 고전 영화 「메트로폴리스」(Metropolis)를 팝 아트로 업데이트한 것 같았다. 이 세포 같은 고층 건물들의 꼭대기 근처에는 찰턴 헤스턴이 모세로 나온 「십계」(The Ten Commandments, 1956)의 거대한 수평 스틸 사진 하나가 은색 띠 위로 자리를 잡고 있어, 마치 스카이라인이 하나의 거대한 시네라마 스크린이 된 것 같았다. 헤스턴−모세는 지팡이를 손에 들고 팔을 쭉 뻗어 홍해를 가르며 선택을 받은 여성−자동차를 통과시키고 있다. 이 버전은 1961년 7월 런던에서 열린 국제건축가조합 총회를 위해 주문 제작된 것이었는데, 해밀턴은 이 그림을(어쩌면 그 행사에서 횡행한 건축가들의 자만심에 잽을 날리는

47 Marshall McLuhan, *Understanding Media: The Extensions of Man* (New York: McGraw-Hill, 1964). 해밀턴에게도 매체는 메시지고, 미디어는 인간의 감각중추를 연장한 것으로 이해된다. 그는 또한 일찍이 1955년의 전시회 『인간, 기계, 동작』에서부터 기술에 적응하는 인간을 탐색했다.

48 나는 이 모방의 과잉 또는 모방을 통한 악화 개념을 2장에서 발전시킨다.

[1.5] 「영광스러운 기술문화」, 1961−1964. 석면 패널에 유채와 콜라주, 121.9×121.9cm

이 그림의 은밀한 요점을) 곧 축소해 버렸다. 상단부는 폐기되었고, 하단부는 재작업되어 오늘날 존재하는 회화가 되었다.

고담시 같은 탑도, 할리우드 판 모세도 없지만, 「영광스러운 기술문화」는 대중문화의 다른 신화들과 양식적 재현의 모드들을 모아놓은 '선집'이다.[49] 팝 아트 모티프의 증표로는 자동차, 라이플, 중앙의 기타, 왼쪽 위 커다란 포스터의 단편, 오른쪽 위 성조기의 단편이 있다. 재현의 모드들로는 코베어(Corvair) 자동차 엔진에 달린 냉각 배관의 교차부에서 나온 구부러진 검은색 선, 이 냉각부를 의미할 수도 있는 여섯 개의 도식적 화살표, 추상 회화를 대변하는 듯한 분홍색과 노란색의 견본이 있다. 이전의 일람표 그림들처럼 「기술문화」도 본질적으로 총각 기계지만, 여기서는 자동차, 라이플, 기타의 결합으로 표현되어 있다. 자동차는 코베어의 후면 펜더와 지느러미 꼴 후미가 찍힌 인쇄물의 콜라주로 확립되나, 차의 프레임 구실을 하는 것은 라이플의 옆모습인 것이다. 그런데 라이플은 또한 신부가 앉아 있는 내부 구실도 하며, 자그마한 여성 측면 두상으로 등장하는 신부는 바람에 휘날리는 베일을 쓰고 있다. 신부의 맞은편에 있는 두 총각은 "로봇 같은 우주인"의 모습으로, 표면에 새겨진 자동차 엔진의 교차 부위 (다양한 부품들은 물감으로 지웠다)에서 생겨난다.[50] 이 기묘한 대결은 오른쪽의 어두운 라이플과 왼쪽의 밝은 기타 사이의 대결에 의해 배가되며, 기타의 몸통에는 로커빌리* 가수 토니 콘의 이름이 끈으로 구불구불하게 장식적으로 쓰여 있다.

그렇다면 이 그림의 '영광스러운 기술문화'는 깃발, 자동차, 총으로 넘어간 미국, 아직도 뉴욕과 할리우드에서 만들어진 신·구식 서부의 신화

49 이 회화의 제목은 33번 주에서 인용된 강연 '영광스러운 테크니컬러, 숨 막힐 듯한 시네마스코프 그리고 스테레오 음향'을 회고한다. 환경을 영화(극장)에 빗대는 비유가 「그녀의 상황은 호화롭다」에서는 암시적이었는데 여기서는 거의 명시적이다.

50 Hamilton을 *Architectural Design* (November 1961), 497에서 인용. 이 호는 국제건축가조합의 총회 특집이었다.

* 로큰롤에 컨트리 음악의 요소를 더한 최초의 아메리칸 록. 엘비스 프레슬리의 폭발적인 인기와 함께 1950년대 후반에 크게 유행했다.

[1.6]　「아아!」, 1962. 패널에 유채, 81.3×121.9cm ⓒ The Estate of Richard Hamilton

위에서 돌아가는 미국이다. 해밀턴의 입장에서 라이플은 핵심 기호다. "총과 사냥은 팝 아트의 신화에서 생겨난 파생물로, 서부, 즉 광활한 야외의 상징이고, 도시의 맥락에서는 폭력, 조직폭력, 아이들이 가장 좋아하는 장난감 중 하나다."[51] 도발적으로, 그는 총을 기타 및 자동차와 병치한다. 마치 라이플이 대변하는 폭력이 컨트리 뮤직과 탁 트인 길의 활주를 애호하는 문화를 통해 승화된다는 암시라도 하는 것 같다. 이런 문명화 과정에서는 젠더의 혼란도 어느 정도 생겨난다. 왜냐하면 총은 기타에 비해 호리호리하고, 뒤샹의 총각들만큼이나 한심한 작은 총각들은 쾌활한 신부가 모는 차를 따라 통통 튀는 걸로 만족하는 것처럼 보이기 때문이다. 이 그림에서는 크기가 여러 비율로 나타나는데, 이것도 정말 기묘하다. 이 상이한 크기들은 방향 상실, 심지어는 어떤 광란 상태를 암시하며, 이를 해밀턴은 미국과 결부한다.

「아아!」[1.6]의 신부도 역시 통제권을 쥐고 있다. 게다가 그녀의 상황은 훨씬 더 호화롭다. 가장 큰 변화는 비율이다. 「영광스러운 기술문화」의 파노라마가 자동차 실내의 클로즈업으로 바뀐 것이다. 「아아!」의 출처는 『라이프』에 실린 1955년식 플리머스 자동차 광고다. 이 광고는 변속기 레버의 손잡이에 얹힌 벨벳 장갑을 보여주는데, 사진의 초점이 장갑에 딱 맞춰져 있어서 계기반이 흐릿해졌다. 회화에서 해밀턴은 손을 검지로 축소하고, 레버의 길이를 늘이며, 변속기를 라이플로 바꾸고(차와 총 문화는 다시 결부된다), 신체에 나타날 법한 빨간색, 갈색, 분홍색, 파란색의 소용돌이로 계기반을 묘사한다. 해밀턴의 말에 따르면, "패널에 작업을 시작하자, 이 주제는 그야말로 성애적인 것이 되었다. 오직 사진 렌즈만이 제공할 수 있는 호화로운 시각적 즐거움으로부터 많은 쾌락주의적 측면이 나온다."(44) 이 시각적 즐거움은 특히, 초점이 맞거나 안 맞는 다양한 상태의 상이한 표면 및 공간들이 지닌 촉각성과 시각성으로부터 나오는 것이다. "정의(definition)는 입술 길이를 따라 들락날락한다. 독특한 성애적

함축이 있는 환상의 세계. 친교, 침해, 하지만 순수하게 시각적인
평면에서. 단순한 관통 행위 이상의 관능성 — 감상을 위한 분석을
위해, 황홀한 색채의 솜털 속으로 어질어질 떨어지고, 철썩거리고,
멀어진 다음 고요해지는 방울 하나.”(50) 여기서 포착되는 것은 사진의
효과와 회화의 효과 사이의 관계뿐만 아니라 그런 자극들과 우리의
관능적이고 성적인 반응들 사이의 관계이기도 하다는 것이 해밀턴의
말이다. 해밀턴은 이렇게 혼합된 효과들을 “플루”(50)라고 하는데,
위에서 논의된 전후 시기 물화의 변화무쌍한 성격과 딱 맞는 용어로,
이 그림에서처럼 유혹적이고 유동적으로 보일 수 있는 외양의 방식을
가리킨다. 이와 동시에, 「아아!」는 이런 조건을 완화하려는 시도기도
하다. 흐림과 농담을 호화롭게 늘어놓아 선과 색채를 약간 탈물화(de-
reify)하려는 것, 플루를 재기능화하려는 것이다.[52]

　　「영광스러운 기술문화」처럼 「아아!」도 팝 아트의 신화와
테크놀로지의 환상에 대해 성찰한다. 여성의 손가락은 라이플에서
뻗어 나온 방아쇠를 만지려는 참이다. 라이플의 일부는 “이셔
무기”[Isher weapon, A. E. 밴 보트의 1951년 과학소설 『이셔의
무기가게』(The Weapon Shop of Isher)에서 착안]고, 다른 일부는
담배 라이터[론슨사의 배라플레임(Varaflame)]다. 이 혼성품은
「핀업」의 전축−전화기보다 훨씬 더 괴상하지만, 여기서 더 중요한
것은 “손끝으로 좌우하는 통제”의 성애적 측면인데, 이를 그 혼성품이
불러일으킨다는 점이다. 『인간, 기계, 동작』에 쓴 서론에서 배넘은
변속 레버와 자동차 디자인 일반이 발전해 온 방식을 강조했다.
변속 레버는 “장갑을 끼고 거대한 레버를 움켜잡는 방식으로부터
맨 손가락으로 식물 줄기 같은 크롬 레버를 살짝 건드리는 방식으로”
발전했고, 자동차 디자인은 “기계의 힘을 잠시 잠재우는 것 같은
휴전 상태에서 순전히 인간의 의지가 만들어 낸 창조물로” 발전했다.

52　　이런 플루 실험들은 전자 이미지에 대한 해밀턴의 관심과 페인트박스 소프트웨어의
　　　 사용을 예고했다. 해밀턴은 전자 이미지에 대해서는 이미 1960년대 중엽에
　　　 관심이 있었고, 페인트박스 소프트웨어는 1980년대 말에 사용하기 시작했다.

그래서 "운전자는 더는 전투복을 입지 않고 실내복을 입는다."[53]
해밀턴은 테크놀로지의 힘을 이처럼 새롭게 매개하는 것에도 관심이
있는데, 이런 통제에 대한 그의 묘사는 신화적인 동시에 희극적이다.
가상의 여성은 시스티나 예배당의 하느님처럼 환상적인 메커니즘에
시동을 막 걸 참이지만, 남성들은 이 총각 기계에서 완전히 쫓겨나 있다.
라이플에서 발사된 오르가즘의 불꽃은 그녀의 것인 듯하다(어쩌면
이 불꽃은 꽃처럼 피어나는 신부를 나타낸 것일 듯하다). 말풍선(아이!)
을 통해 "희극적으로 흘러나온 절정의 탄식"도 마찬가지다. 그렇더라도,
그녀의 욕망은 아직 물신숭배적으로 기계장치에 옮겨져 있다.
"손끝으로 좌우하는 통제"가 인간 상대와 나누는 섹스보다 더 낫다는
것이 숨은 뜻이다.

　　일람표 그림들에서 해밀턴은 여성을 전후의 소비문화에서 중심을
차지하는 역할로 전경에 부각시키고 이 새로운 위치(이 위치가 과거의
예속을 뒤집는 것은 아니다)를 사용하여 회화에서 여성의 형상을
업데이트하고자 한다. 하지만 「남성복과 액세서리의 다음 트렌트에
대한 결정적 진술을 향하여」(Towards a definitive statement on
the coming trends in men's wear and accessories, 1962)에서는
예외적으로 남성들을 등장시킨다. 이것은 네 점이 한 세트인 회화로,
제목은 역시 잡지에서 따온 것인데, 이번에는 한 해의 남성 패션을
평한 『플레이보이』의 기사다. 해밀턴은 「결정적 진술을 향하여」가
"남성성의 특정한 개념들에 대한 예비 탐구"(46)라고 설명한다.

53　　*Man, Machine & Motion* (Newcastle-upon-Tyne: Hatton Gallery, 1955)에
　　실린 레이너 배넘의 글, 14. 시트로엥사의 자동차 DS 19과 같은 시점에 나온 글에서
　　바르트는 다음과 같이 쓴다. "지금까지는 최신형 자동차가 다소 권력을 말해 주는
　　이야기에 속했지만, 여기서 그것은 […] 오늘날의 가재도구 디자인에서도 보게 되는
　　가정용품의 승화와 더 어울리는 것이 된다. […] 이 모든 것이 가리키는 것은 일종의 권력,
　　즉 지금까지는 행위라고 생각되기보다 편의라고 생각되어 온 동작에 행사된 권력이다.
　　사람들은 속도의 연금술로부터 차를 모는 맛으로 명백히 돌아서고 있다."(*Mythologies*,
　　89) 해밀턴은 거실 겸 전시실인 「브루탈리즘과 타시즘 미술 수집가를 위한 갤러리」
　　(Gallery for a Collector of Brutalist and Tachiste Art)를 구상한 1958년 기획안에서
　　DS 한 대가 담긴 대형 사진을 썼다.

구체적으로는, 아직 암살당하기 전의 케네디 대통령이 대변하는 "테크놀로지 환경" 속의 남성, 월스트리트의 중개인 겸 풋볼 선수로 형상화된 "스포츠 환경" 속의 남성, 헤르메스 겸 근육남이 전형인 "시대를 초월한 남성미의 어떤 측면"을 지닌 남성, 그리고 마지막으로 우주인 존 글렌(글렌은 1962년 2월 20일에 지구의 궤도를 돈 최초의 인간이 되었다)이 근사치를 보여주는, 세 범주를 모두 결합한 남성이다. 다른 일람표 그림들에 나와서 친숙해진 다양한 재현 체계의 증표들과 더불어, 각각의 인물은 특정한 액세서리 하나씩과 결부된다. 각각 트랜지스터, 전화기, 흉근 확대기, 주크박스가 그런 액세서리들인데, 말하자면 대중매체, 소통, 운동, 오락 용도를 지닌 특정 기구로서, 모두 스펙터클의 도구들이다(핸드폰, 블랙베리, 아이팟 등등에 목을 매는 우리의 상황, 우리 자신이 자동제어식 총각 기계가 되어 버린 상황을 해밀턴은 여기서 내다본 것일까? 만약 그렇다면, 그것은 해밀턴이 통상 쓰는 '긍정의 반어법'을 통해서다).

　　일람표 그림에서 일어난 이 같은 젠더의 변화는 색채의 변화 (분홍색과 빨간색이 줄어들고 파란색과 회색이 늘어났다)뿐만 아니라 액세서리의 변화로도 표시된다. 여성은 가정에 있거나 소비재와 함께 전시된 모습으로 나오는 반면, 남성은 직장에 있거나 활동적인 장치를 가지고 노는 모습으로 나온다. 하지만 비록 여성은 상품과 뒤섞여 있으면서도 그 상품을 통해서 상대적으로 세계를 향해 열려 있는 모습인 반면, 남성은 보철물과 연결되어 있으면서도 대체로 세계에 대해 폐쇄적인 모습이다. 몸에는 제복, 머리에는 헬멧이라는 보호 장구를 착용한 상태, 상대적으로 진공인 공간 속에 있는 것이다.[54] 이와 동시에, 남성도 여성이나 매한가지로 패션의 노예며, 이 공통의

[54]　예를 들어, 「그녀의 상황은 호화롭다」에 나오는 소피아 로렌과 「결정적 진술을 향하여(d)」에 나오는 존 글렌을 비교해 보라. 몇 년 전, 다시금 *Mythologies*에서, 바르트는 '제트맨'(jet-man)이라는 새로운 인물에 대해 숙고했는데, 그 방식이 여기에 딱 들어맞는다. "제트맨은 물화된 인간이다. 마치 오늘날에도 우리는 천국을 생각할 수 있지만 그 천국은 그저 반쯤 물건인 것들로 득시글대는 곳인 것만 같다"라는 것이 바르트의 결론이다.(73)

조건이 제목에서 언급된 성차를 능가한다.

보들레르가 보기에 "패션의 행렬"은 현대 회화의 으뜸 주제 가운데 하나였다.[55] 그가 쓴 유명한 문장에 의하면, "'현대성'이라는 말로 내가 의미하는 것은 일시적인 것, 사라져 가는 것, 우발적인 것이다. 이것이 예술의 절반이며, 나머지 절반은 영원한 것과 변치 않는 것이다." 이 둘은 대립하지만, 그것은 직접적인 대립이 아니라 변증법적 대립이다. 예술가는 "스쳐 지나가는 순간 속에서" 서사시를 찾아야 하고, "일시적인 것으로부터 영원한 것을 증류해야" 한다.[56] 보들레르의 시대에 이미, 이 현대 생활의 영웅적 면모라는 것은 의심의 대상이었다. 그러나 해밀턴의 일부는 아직도 그런 영웅적인 면에 대한 믿음을 지키고 싶어 한다. 「결정적 진술을 향하여」에 나오는 남성들의 행렬에 대해 그가 쓴 바에 의하면, "우리는 서사시가 실현된 시대에 살고 있다. 꿈은 행동과 뒤섞인다. 시는 영웅적 테크놀로지에 의해 체험된다."[57](40) 그리고 이러한 영웅주의가 모색되어야 할 곳은 바로 거기, 대량문화 속에서다. "서사시는 특정 종류의 영화와 동의어가 되었고, 영웅의 원형은 이제 영화의 전설 속에 깊이 파묻혀 있다. 만일 미술가가 고대부터 지녀 온 그의 오랜 목적을 크게 잃고 싶지 않다면, 미술가의 정당한 유산인 이미지를 복구하기 위해 대중 예술을 약탈해야 할지도 모른다."(42) 이 마지막 구절("대중 예술"을 "간파"해야 한다는 스미스슨 부부의 명령을 상기시킨다)은 고급과 저급, 회화와 팝 문화의

55 Baudelaire, *Painter of Modern Life*, 4.

56 Ibid., 13, 5, 12. 해밀턴은 여기서 자신과 보들레르의 친연성을 거의 명시한다. "나는 일상적 대상과 일상적 태도 속에서 서사적인 것을 찾아내는 것이 나의 목적이라 여기고 싶다. 반어법은 그것이 광고쟁이가 쓰는 레퍼토리의 일부분인 경우를 빼고는 내 목적에 들어설 자리가 없다." 그가 1962년에 쓴 말이다.(*Collected Words*, 37) 스미스슨 부부에게 보낸 편지에 나오는 그의 팝 아트 정의는 소비 가능함(expendable)을 강조한다. 그러나 해밀턴이 보기에 이 규준을 만족시켰던 사람은 워홀뿐이었으며, 그것도 몇몇 프로젝트에서만 그랬을 뿐이다.

57 노력했지만, 해밀턴은 반어법을 깡그리 추방하지는 못했다. "글렌, 티토프[Titov, 원문대로], 케네디, 케리 그랜트처럼 다부지고 미남이며 성숙한 수많은 영웅들 가운데 누구라도 테세우스의 위업에 필적할 수 있으며, 용모도 남성들이 장착하기에 그만큼 좋아 보일 수 있다."(*Collected Words*, 50)

상호 관계에 대해 해밀턴이 직접 한 언급이다.

그림 같기도 하고 일람표 같기도 한

그렇다면 일람표 그림의 함의는 무엇인가? 우선, 'tabular'라는 단어(해밀턴은 이미지에 대해서만큼이나 용어에 대해서도 각별하다)는 라틴어 타불라(tabula)에서 나온 것으로, 이는 '탁자'를 뜻하지만 '서판'(writing tablet)이라는 뜻도 있다. 고대의 용법에서 회화는 판화나 마찬가지로 기입의 한 방식으로 통했다. 이런 연관이 해밀턴의 주목을 끌었음은 확실하다. 그는 두 기법을 모두 작업에 활용하는 것이다 (해밀턴의 작업에서는 판화 제작이 회화 작업보다 꼭 부차적이지는 않다). 그렇게 하는 이유는 부분적으로, 그가 두 기법과 연관된 효과들이 이미 그 매체들에 켜켜이 겹쳐 있다고 보기 때문이다. 그런가 하면, 'tabular'는 또한 글쓰기를 환기시키기도 한다. 해밀턴은 발생적인 목록과 계획적인 제목을 통해 글쓰기를 끌어들인다. 'tabular'라는 단어는 '타블로이드판의'라는 뜻을 함축하기도 한다. 타블로이드판은 해밀턴이 「혹독한 런던 67년」(1968–1969) — 마약 소지 혐의로 체포된 믹 재거와 로버트 프레이저를 다룬 언론 보도에 바탕을 둔 포스터와 회화 시리즈(서론에서 논의되었다) — 에서 직접 채택한 형식이다. 게다가, 일람표 그림에는 잡지와 타블로이드판 신문의 특징인 시각적–언어적 혼성물의 흔적이 들어 있다(「경의」, 「호화로운 상황」, 「그녀」, 「아아!」 등이 내포한 서사들에서처럼).[58] 어쩌면 이 점에서, 해밀턴은 오늘날의 전자 미디어 공간을 지배하는 정보와 이미지가 혼합된 기호 — 흔히 강한 명령어('여기를 클릭', '지금 가입' 등)와 함께 나오는 대개 화려한 그림 — 를 내다보는지도 모른다.[59]

58 「혹독한 런던」의 포스터 버전에서 해밀턴은 그 사건에 관한 여러 기사 스크랩을 몽타주 하여, 이런 시각적–언어적 하이브리드를 일면 명백하게 드러냈다.

59 해밀턴이 쇼룸으로 뒤샹의 쇼윈도를 대체하는 것처럼, 인제는 웹 메일이 쇼룸을 대체한다. 정보–이미지 하이브리드에 관해서는, T. J. Clark, "Modernism, Postmodernism, and Steam," *October* 100 (Winter 2002) 참고. 기술 측면에서 말하자면, '일람표 회화'는 새로운 매체가 나왔던 당시에 시대착오적이고 심지어는

　따라서 이 그림들 대부분은 무언가를 늘어놓은 표가 기입되어
있다는 의미에서 일람표 같은 것인데, 여기서 표는 「오늘날의
가정」에서처럼 품목들을 늘어놓기도 하고, 「경의」와 「그녀」에서처럼
이미지들을 늘어놓기도 하며, 또는 「호화로운 상황」이나 「결정적 진술을
향하여」에서처럼 저널리즘의 언변을 늘어놓기도 한다. 『옥스퍼드
영어사전』이 알려주는 바에 따르면, "to tabulate"는 "체계적인 형식으로
늘어놓다"다. 해밀턴이 하는 것도 분명 이것이다. 그러나 내용의
차원에서만이 아니다. 왜냐하면 그는 "제시의 양식과 방법이 정확하게
겹치는" 효과를 만들어 내는 데에도 관심이 있기 때문이다. 양식과
방법에는 그가 환기시키는 다양한 전시 기법처럼 상업적인 것도 있고,
그가 언급하는 다양한 추상 기호처럼 모더니즘적인 것도 있으며,
그가 이미 '동화되었다'고 보는 아방가르드 미술과 대량문화의
요소처럼 상업적인 것으로 변질된 모더니즘적인 것(「경의」의 바탕인
광고 속의 "몬드리안과 사리넨을 암시하는 증표들"을 상기해 보라)도
있다. 해밀턴이 직접 한 말을 들어 보자면, "사진이 도해가 되고, 도해는
텍스트로 흘러가며", 모든 것은 회화에 의해 변형된다.(38)[60] 그렇다면
결과적으로 해밀턴은 어떤 합성 매체–공간을 출현시키는 것인데,
이 공간에서 자본주의적 교환은 한때 별개였던 재현의 범주들을 수많은
'유동적인 기표'로 변모시켰다(1950년대 말과 1960년대 초에 이것은
중요한 통찰이었고, 오늘날처럼 포스트모더니즘을 오해한 클리셰가

고풍스런 용어였다[하지만 '평판 회화'(flatbed picture)도 마찬가지였다].
[60]　　"관례들을 혼합으로 보는 것이 나의 오래된 강박관념이다. 나는 어떤 도해와 어떤 사진과
　　　어떤 자국, 단순히 감각적인 물감이기도 하고, 심지어는 실제 대상이나 실제 대상의
　　　시뮬레이션을 덧붙인 것이기도 한 자국 사이의 차이를 좋아한다." 해밀턴이 1969년에
　　　한 말이다.(*Collected Words*, 65) 대부분의 일람표 회화는 움직임의 도해를 포함하고
　　　있지만, 도해라는 요소는 분명하게 드러나 있는 재현의 다른 모드들을 통제하는 것으로도
　　　또한 이해될 수 있을 법하다. 이것도 뒤샹에게서, 특히 「녹색 상자」와 「큰 유리」에서 배운 또
　　　하나의 교훈일지 모른다. 해밀턴은 가르칠 때도 도해를 썼다.(*Collected Words*, 169–170
　　　참고) 뒤샹이 쓴 도해에 대해서는, David Joselit, "Dada's Diagrams," in Leah Dickerman,
　　　ed., *The Dada Seminars* (Washington: National Gallery of Art, 2005) 참고.

아니었다).[61] 한편에서 해밀턴이 원하는 것은 "조형적 실체들이 각자의 정체성, 즉 증표임을 유지하는 것"이다. 이것이 그가 사진, 콜라주, 부조와 같은 "상이한 조형 언어들"을 사용하는 한 이유다.(38) 다른 한편, 그는 회화라는 "통일체"를 모색하고(38) 상이한 부분들을 연결하기 위해서뿐만 아니라 그런 요소들을, 말하자면 우리가 비판적으로 검토할 수 있도록 지연시키기 위해서도 회화 제작법의 흐름을 사용한다. 이것이 그가 매체에 대한 그 모든 관심사에도 불구하고 회화에 계속 전념하는 한 이유다. 그렇다면 해밀턴은 광고업자처럼 상이한 매체와 메시지를 일람하고(상호 연관시키고), 이 상호 관계를 시각적 호소력과 심리적 효과를 위해 일람한다(계산한다). 그렇게 함으로써 그가 허용하는 것은 관람자들 또한 "감상을 위한 분석"을 할 수 있는 가능성이다.[62]

대중문화를 이렇게 강화하는 작업의 함의는 팝 아트에 대한 문헌에서 많은 논란을 일으켰다. 진정 분석적인 때는 언제이며, 단지 감상만 하고 있는 때, 심지어는 매혹되어 있기만 하는 때는 언제인가? 이 질문은 해밀턴의 경우에 특히 곤혹스럽다. 그의 '긍정의 반어법'이 이런 차이를 분리시키려 하고, 그에게 양쪽 모두에서 행위자로 참여할 수 있는 여지를 주려 하기 때문이다. "미술이 긍정의 의도를 가졌다고 해서 반드시 비판적이지 않은 것은 아니"(52)라고 해밀턴은 이중 부정으로 강조하지만, 이중 부정 자체가 여기에 어려움이 있음을 시사한다. 확실히, 이 역설은 이미지에 대한 몰두 그리고 이미지와의 거리 사이에 긴장을 키우는 일이 종종 있고, 이 긴장은 해밀턴의 작품을 보는 관람자에게로도 넘어간다. 어떤 경우든,

61 나의 "Passion of the Sign" in *The Return of the Real* 참고.

62 그의 회화처럼 그의 텍스트도 또한 콜라주, 개작, 재사용된다. 사실, 배넘처럼 해밀턴도 독특한 종류의 팝 아트 산문을 지어낸다. 이런 산문은 헌터 S. 톰슨(Hunter S. Thompson), 톰 울프(Tom Wolfe) 등의 '곤조 저널리즘', 즉 취재 대상에 대한 주관적 개입을 강조하는 저널리즘을 내다보는 면이 있지만, 이미지와 관념을 마구잡이로 짜 맞추는 인디펜던트 그룹의 방식 — 무모한 연결이 난무하는 팝 문화의 세계, 즉 흔히 '클립으로 덧붙이거나' '플러그를 꽂은' 모습으로 나타나는 소비 세계의 풍경을 모방하는 은어 — 과 더 관계있다.

그의 혼성모방(해밀턴에게 이 말은 비방어가 아니다)은 교란을 일삼는 무작위적인 것이 아닌데, 하지만 다다 또는 이 대목에서 그와 또래인 파올로치와 라우션버그가 만든 네오-다다의 많은 콜라주는 그렇다.[63] 팝 아트[또는 해밀턴의 표현으로는 "다다의 아들"(42)]에 대한 또 하나의 통찰은 이런 "무작위화"(randomizing)가 그때쯤이면 대중매체 일반의 한 특징, 즉 문화산업의 레퍼토리에 내재한 분산의 논리가 되었다는 것이다.[64] 때로 해밀턴은 이 무작위의 논리를 극단까지 밀고 가 입증한다. 그러나 그의 일람표 그림들이 다른 의미로, 거의 유형학적인 의미에서 논리적인 때도 있다. 게다가 무작위와 유형학의 두 논리가 어떻게든 함께 작용하는 또 다른 때도 있다. 「결정적 진술을 향하여」가 예다.

 해밀턴이 그의 동료들과 가장 뚜렷하게 다른 지점이 여기다. 영국의 동료들과 해밀턴이 공유하는 것은 게시판 미학일 것이다. 그러나 그의 작업은 파올로치의 벙크 콜라주나 헨더슨의 빽빽한 병풍이나, 맥헤일의 띠 모양 콜라주보다 좀 더 계획적이고 또한 좀 더 구성적이다. 일람표 그림들은 '순수미술의 전통'에 흡수된 대중문화를 시험하려는 의도에서 나온 것인지라, 필연적으로 회화일 수밖에 없다. 해밀턴의 작업은 비슷한 근거에서 또래 미국인들과도 다르다. 「결정적 진술을 향하여」 같은 작품들과 관계있는 작가로는 특히 라우션버그가 떠오르지만, 일람표 그림을 라우션버그의 '평판 회화'(flatbed picture)와 혼동해서는 안 된다. 이 용어는 리오 스타인버그가 그의 획기적인 글 「다른 규준들」(Other Criteria, 1972)에서 만들었는데, 스타인버그가

63 해밀턴은 "혼성모방을 접근법의 한 초석으로 기꺼이 받아들인다"라고 쓴다. "시각적 감각을 통해 정신을 움직이는 것이라면 무엇이든 재료 삼아 찢어 볼 만하다. 그러나 너무 잘게 빻아서 구성 요소들이 전체 속에서 각자의 향기를 잃어서는 안 된다."(Collected Words, 31)

64 "잡지는 사고를 무작위하게 만드는 놀랄 만한 방법이었다(인디펜던트 그룹이 관심을 두었던 한 가지가 논리적 사고를 무너뜨리는 것이었다) — 한 면에는 음식이, 다음 면에는 사막의 피라미드가, 그다음 면에는 미모의 소녀가 나오는 잡지는 콜라주 같았다." 윌리엄 턴불(William Turnbull)이 1983년에 한 회상이다. (Robbins, Independent Group, 21)

보기에 라우션버그는 문화적 이미지를 수평적으로 기입하는 변화를
촉진했고, 이로써 창문이나 거울, 또는 실상 추상적인 표면까지, 회화의
전통적 패러다임들—모두 자연의 한 장면을 볼 때처럼 쳐다보거나
들여다보는 수직적인 프레임들—과 관계를 끊었다.[65] 일람표 회화
역시 평판 회화처럼 수평적으로 보일지도 모른다. 일람표 그림은,
작업실의 탁자나 바닥에 때로 평평하게 놓인 상태에서 조립된다는
실제적 의미에서도, "순수/대중 예술 연속체"[66]를 가로지르며 이미지와
텍스트를 스캔한다는 문화적 의미에서도, 모두 수평적인 면이 있는
것이다. 그럼에도 불구하고, 해밀턴이 회화적인 면을 강조한다면
라우션버그는 교란한다. 일람표 회화가 취하는 방향은 회화의
직사각형뿐만 아니라 잡지의 레이아웃이나 미디어의 스크린과도 연관이
있지만, 일람표 이미지는 발견된 이미지와 텍스트를 가지고 수평적
일람표를 만들면서도, 반쯤은 환영주의적인 공간을 지닌 수직적 회화로
유지된다.[67] "신문은 바닥에 놓고 읽기보다 세워서 들고 읽는 때가
더 많다. 반면에 영화와 광고에서는 인쇄된 단어가 완전히 수직의 독재
아래 놓인다"[68]라고 벤야민은 언젠가 텍스트와 이미지를 다루는 서양

65 Steinberg, "Other Criteria," in *Other Criteria*. 이 글에서 스타인버그는 이런
 회화 패러다임을 "정보를 늘어놓는 평평한 다큐멘터리 표면"이라고 정의한다.(88)
 나는 2장에서 이 패러다임을 다시 다룬다. 해밀턴은 아주 드물게만 상이한 방향들을
 실험하는 작업을 한다. 존 글렌이 나오는 「결정적 진술을 향하여(d)」가 그런 예인데,
 이를 해밀턴은 "어떤 방향으로 걸려도 되는" "무중력 회화"라고 했다.(46)

66 이는 로런스 앨러웨이가 "The Long Front of Culture" (*Cambridge Opinion*, no. 17,
 1959)에서 개진하고 해밀턴이 채택한 용어.

67 일람표 그림은 "쓰레기장, 저수지, 변환 센터"—스타인버그가 평판 회화를 두고
 한 비유("Other Criteria," 88)—라기보다 스크린이다. 해밀턴은 회화를 압인 혹은
 각인의 표면으로 보는 존스의 모델과 좀 더 가까운 면이 있다(이들은 뒤샹에 몰두한다는
 점도 공유한다). 하지만 의미작용과 감정적 효과 면에서는 존스가 알레고리적이고
 부정적이며 무표정하고 심지어 무시무시하기까지 한 데 비해, 해밀턴은 그렇지 않다.

68 Walter Benjamin, "One-Way Street" (1928), in *Selected Writings*, vol. 1, 456 참고
 (이 글은 1923–1925년경에 집필되었다). 벤야민은 여기서 서체에 관해 쓴다.
 "수 세기 전부터 그것은 점차 눕기 시작했다. 똑바로 서 있던 명판은, 상판이 경사진 책상
 위에 놓이는 필사본을 거쳐, 인쇄된 책에서는 마침내 누워 버린 것이다. 그런데 인제는
 그것이 누울 때나 마찬가지로 천천히 다시 땅에서 일어나기 시작한다. 신문은 바닥에

기법의 계보를 빠르게 훑는 글에서 말한 적이 있다. 부분적으로, 해밀턴이
수직면을 고수하는 이유는 그가 영화와 광고 같은 현대 매체가 명령하는
'수직의 독재'를 거론하고 싶기 때문이다(이 점이 가장 명백한 작품은
아마도 「영광스러운 기술문화」의 원래 버전일 것이다).

　　해밀턴과 라우션버그 사이에는 다른 구조적 차이들도 있다.
평판 회화는 매우 이질적이기 때문에 응시의 분산, 즉 '산만한
눈길'(vernacular glance)＊을 촉진한다. 이런 응시는 텔레비전
공간과도 연관이 있지만, 때로는 도시 공간에서 무작위로 일어나는
연결 및 단절과도 연관이 있다. 반대로, 일람표 회화는 우리의 응시를
이리저리 움직이게 하면서도 응시에 초점을 맞춘다.[69] 또한 평판
회화는 도상학적이지 않지만(특정한 의미를 귀속시키려고 특정한
자료들을 추적하는 미술사의 시도들에도 불구하고), 일람표 회화는
바로 그런 방식으로 도상학적(아마도 지나칠 정도로)이다. 사실,
인디펜던트 그룹의 대오를 지키며 작업을 통해 소통하는 해밀턴은 거의
교육적이기까지 하다. 그러나 라우션버그는 안 그렇다(스타인버그는
라우션버그의 콤바인이 지닌 "정신분열증" 효과에 대해 말한다).
무엇보다도, 해밀턴은 깊이 ─ 회화적이고 심리적이며 해석적이고
역사적인 모든 차원의 깊이 ─ 를 고수한다. 반면에 그의 또래
미국인들은 깊이를 소멸시키는 경향이 있다. 요컨대, 내가 알기로는

놓고 읽기보다 세워서 들고 읽는 때가 더 많다. 반면에 영화와 광고에서는 인쇄된 단어가
완전히 수직의 독재 아래 놓인다." 해밀턴이라면 이에 대한 묘사가 별로 부정적이지
않았을 것이다(그의 용어는 "설득하는 이미지"인데, 이에 대해서는 아래서 더 다룬다).
내가 여기서 이 설명을 되돌아보는 것은 수평적인 것과 기반을 과도하게 평가하는 ─
마치 이것들이 수직의 독재를 어떻게든 압도할 수 있기라도 한 것처럼 ─ 오늘날의 많은
미술과 비평을 복합적으로 만들기 위해서이기도 하다.

＊　브라이언 오더허티가 라우션버그의 '콤바인 회화' 같은 작업을 설명하는 데 쓴 용어.
　　도시 환경에 대한 일상적인 지각과 관계가 있으며, 텔레비전, 영화, 광고의 영향으로
　　흥분과 동요에 찬 시각적 반응 모드를 말한다.

69　Brian O'Doherty, *American Masters: The Voice and the Myth* (New York: Random
　　House, 1974), 198. 또한 Branden Joseph, *Random Order: Robert Rauschenberg
　　and the Neo Avant-Garde* (Cambridge, Mass: MIT Press, 2003)도 참고.

일람표 그림과 맞먹는 것이 미국에는 없다.[70] 유럽에도 일람표 그림과
필적할 만한 것은 없다. 예를 들면, 일람표 그림이 증언하는 것은 특수한
유형의 문화적 이미지들에 대한 체계적인 연구지, 그런 이미지들을
광범위하게 모아 놓은 "무질서한 아카이브" — 사진을 집적한
게르하르트 리히터의 「아틀라스」가 시사하는 것 같은 — 가 아니다.[71]

인식적 목적은 여기서 핵심이다. 첫 번째 기계시대에 기계 복제가
확산되면서, 라슬로 모호이-너지는 1928년에(그다음으로는 벤야민이
1931년에) 캡션 달린 사진을 해독할 수 있는 능력이 문해력 시험에
반드시 포함되어야 한다고 주장했다.[72] 이에 더하여, 해밀턴은
팝 아트의 첫 시대에 문해력에는 매체로 결합된 이미지-단어 — 광고판,
잡지, 타블로이드판 신문, 영화, 텔레비전 등의 각종 스크린에서 우리를
소리쳐 부르는 — 를 해체할 수 있는 능력도 반드시 포함돼야 한다고
시사한다. 이런 문해력이 전후의 자기-만들기에 근본적임은 물론이다.
그러나 이 문해력은 문예의 '위대한 전통'과는 별 관계가 없고(F. R.
리비스와 클레멘트 그린버그 같은 문화적 원로들은 여전히 그런 희망을
견지했지만), 산만하며 방대한 상품 기호 및 대중매체의 유령들과
더 관계가 있는데, 해밀턴이 그의 출처로 꼽는 것 — 잡지의 지면부터

70 미국에서 팝 아트 작가들이 떠오른 것은 중요한 일람표 회화들이 만들어진 다음에야
 일어났다(게다가, 이 회화들은 1964년까지 전시되지도 않았다). 해밀턴은 1963년
 10월에 처음 미국을 방문했는데, 뒤샹과 함께 왔고, 여러 사람 중에서도 워홀,
 릭턴스타인, 올덴버그, 제임스 로젠퀴스트를 만났다. "[나는] 미국의 팝 아트로 갑자기
 풍덩 빠졌는데, 내가 이런 문제들에 접근해 온 방식이 어딘가 상당히 이질적이라는
 생각이 들었다. 모든 것을 나는 매우 분석적이고 까다로운 방식으로 하고 있었던 것만
 같아 보였다. [...] 나는 서정적인 작은 단락을 어디에라도 하나 만들지 않고는 못 배겼다.
 그런데 이 사람들은 전혀 개의치 않는다는 생각이 들었다!"(Hamilton, "Conversation
 with Michael Craig-Martin," 76)
71 Benjamin H. D. Buchloh, "Gerhard Richter's *Atlas*: The Anomic Archive," *October*
 88 (Spring 1999) 그리고 이 책의 4장 참고.
72 László Moholy-Nagy, "Photography is Creation with Light," in Krisztina Passuth,
 Moholy-Nagy (London: Thames and Hudson, 1985), 302–305와 Benjamin,
 "Little History of Photography," 527 참고.

할리우드 영화까지, 비키 두건부터 존 글렌까지 ― 이 이런 종류다.[73]
시사적이게도, 고대의 용법에서는 'tabular'라는 단어가 "서판에 각인된
법전"(『옥스퍼드 영어사전』)을 또한 가리키기도 한다. 그렇다면 이런
일람표 그림을 팝 문화가 지배하는 사회에 퍼져 있는 '새로운 법전',
새로운 주체의 기입, 새로운 상징 질서를 거의 교육적인 목적으로
탐구한 작업이라고 이해할 수 있을까?[74]

　　　해밀턴은 이 새로운 질서의 전제 조건을 자각하고 있다. 그는
자연에 전념하지만, 그럼에도 불구하고 그 자연은 '간접적'임을 안다.
"1950년대에 우리는 전 세계를 볼 수 있는 가능성, 그것도 우리를
둘러싸고 있는 거대한 시각적 매트릭스를 통해 단번에 볼 수 있는
가능성을 알게 되었다. 그것은 '순식간에 일어나는' 종합적인 보기였다.
영화, 텔레비전, 잡지, 신문으로 인해 이 미술가는 총체적인 환경으로
빠져들었고, 이 새로운 시각 환경은 사진적이었다."(64) 확실히,
해밀턴은 제2의 자연 바깥을 상상하면서 이런 자연을 공격하는 것은
아닌데, 그렇다고 해서 그 자연에 굴복하는 것도 아니다. 마찬가지로,
그는 형상에 전념하지만[해밀턴의 『어록』은 이런 진술로 끝난다.
"나는 인간의 형상에 대한 강한 인식을 보이지 않는 회화를 한 번도
만든 적이 없다"(269)], 형상이 변형된다는 것 ― 기계에 의해
재접합되고 상품과 혼동될 뿐 아니라 이미지–제품으로 디자인되고
또 재디자인되기도 한다는 것 ― 도 알고 있다.[75] 하지만 여기서도 그는

73　　인디펜던트 그룹의 관점에서 일어난 이 정전의 변화에 대해서는, John McHale,
　　　"The Plastic Parthenon," *Dot zero* (Spring 1967) 참고. 최근 학계에서 일어난 '정전
　　　전쟁'(canon wars)은, 오늘날 실효성 있는 정전을 구성하는 것이 이런 식으로 텔레비전
　　　쇼, 블록버스터 영화, 스포츠 통계, 유명한 스캔들, 유튜브를 타고 바이러스처럼 번지는
　　　사건 등이라는 사실을 그저 감출 뿐이다.

74　　모호이-너지와 벤야민이 견지했던 매체 낙관주의는 여기서 완화되지만, 그래도
　　　해밀턴은 팝 아트와 결부된 다른 사람들보다 좀 더 낙관적이다. 하지만 그의 작업은
　　　대처 정권 시기 동안 정치 비판으로 이동했다. 북아일랜드 문제에 초점을 맞춘 「시민」
　　　(The Citizen), 「주체」(The Subject), 「국가」(The State) 등의 1980년대 회화들을
　　　통해서였다. 이 지점에서는 '긍정의 반어법'은 물론 '비아리스토텔레스적 중립성'도
　　　잘 들어맞지 않는다.

75　　동시에 해밀턴은 '인간 형상'에 대한 감각을 확장시킨다(또는 자본주의 이미지에서

[1.7] 「나의 메릴린」, 1965. 패널 위 사진 위에 유채와 콜라주, 102.9×121.9cm
© The Estate of Richard Hamilton

또다시 이 조건을 끌어안지도 밀쳐 내지도 않는다.

「설득하는 이미지」(Persuading Image) ― 이 글은 1959년 강연으로 먼저 발표되었다 ― 에서 해밀턴이 쓴 바에 따르면, 소비사회는 디자인을 통한 욕망의 제조에, 즉 이미지, 형식, 양식의 인위적, 가속적 쇠퇴에 의존한다.[76] 이 과정에서 소비자도 제품을 따라 "제조되고" 디자인된다. "그것이 나인가?" 해밀턴은 구매자를 노리는 광고업자를 흉내 내며 「그녀」 속의 상품들에 대해 언급한다. "이 제품은 '당신을 염두에 두고 디자인된' 거예요."(36) 일람표 그림은 이런 조건 ― 상이한 대상과 목표를 물신숭배적‒승화적으로 합성할 뿐만 아니라, 주체를 이미지에 의해서, 이미지 속에서, 그리고 실로 이미지로서 사회적으로 호명하기도 하는 ― 을 묘사하고 철저히 조사하러 나선다. 오늘날 이 과정은 우리에게 거의 자연스러워졌다. 해밀턴이 내다본 대로, 우리는 각자 "사물의 모습에 관한 전문가"(136), 디자이너와 디자인의 합체, 소비가 자동으로 일어나는 장치 비슷한 것이다.[77] 일람표 그림 덕분에 우리는 이런 과정으로부터 한 발짝 물러설 수 있게 되고, 그 과정을 분석적으로 볼 수 있게 된다.

해밀턴이 이 조건을 가장 직접적으로 탐색한 것은 1963년 미국을 (처음) 다녀온 다음에 만든, 팝 아트의 위대한 아이콘 메릴린 먼로를 다룬 작품에서다. 「나의 메릴린」(My Marilyn, 1965)[1.7]에서 그는 (조지 배리스의) 사진 촬영에서 나온 한 밀착 인화지의 일부를 회화로 각색한다. 그 인화지에는 메릴린이 직접 표시한 편집 방침이 들어 있는데, 어떤 이미지를 자르고 어떤 자세는 허용되는지, 요컨대 어떻게

그렇게 확장된 인간 형상을 묘사한다). 이미 살펴본 대로, 이런 형상은 자동차 범퍼의 곡선에서 찾아볼 수 있을지도 모른다.

76 이 글에는 사회학자 밴스 패커드(Vance Packard)의 영향력 있는 텍스트 『숨은 설득자』(The Hidden Persuaders, 1957)의 반향이 있다. 하지만 해밀턴의 글에는 이 설득자들이 별로 숨어 있지 않다. 해밀턴에게도 회의주의는 약간 있지만, 그런 설명이 지닌 편집증은 거의 없다.

77 소비주의가 호명하는 최근의 방식에 대해서는, 나의 Design and Crime (and Other Diatribes) (London: Verso, 2002) 참고.

보고, 어떻게 등장하며, 어떻게 존재할 것인지에 관한 내용이다.[78]
이 회화에서는 대략 격자 같은 틀을 통해 네 가지 이미지 묶음이 두 번
나타난다. 표시와 크롭은 살짝 다른데, 왼쪽 상단에 일단 나오고 중앙
하단에 약간 작게 다시 나온다. 개별 이미지들도 확대된 다음 해밀턴이
추가한 변경 사항과 함께 이 회화의 다른 직사각형들에서 나타난다.
가장 극적인 변화는 메릴린이 승인한('좋아'라는 표시가 있다)
한 이미지에서 일어난다. 여기서 색채는 변질된 사진의 색채(하늘과
바다는 탁한 분홍색과 주황색으로 표현된 두 띠다)고, 메릴린의 몸은
음화에서처럼 하얗게 바랬는데, 마치 메릴린이 이미 사라져 버린 것만
같다(실제로 1965년에 그녀는 부재했다). 해밀턴이 추모한
메릴린은 여전히 스타지만, 성애적 대상이기보다 노심초사하는
디자이너 — 자신의 강력한 아이콘으로서의 모습에 대해 엄격한
예술가 — 다. 이 회화에서 볼 수 있듯이, 그녀는 자신의 외양을 가차
없이 다듬는 가혹한 편집자다. 어쩌면 해밀턴이 동일시하는 것은 이런
편집의 엄격함인 것 같다. 어쨌든, 함의인즉슨 팝 아트의 시대에는
존재하는 것이 곧 이미지의 창출이라는 것이다. 먼로와 이런 관계를
맺는 것은 드 쿠닝이 통상 실행한 선동이나 워홀이 자주 내비친 전율과
매우 다른데, 훨씬 예리하고 훨씬 통렬하다.[79]

　　　여기서 해밀턴이 자세히 파고드는 것은 메릴린이 제공하는
기호학적 '가능성들'만이 아니다(분명 그녀는 밀착 인화지에 표시를
할 때 립스틱, 손톱 줄, 가위 등 아무거나 손에 잡히는 것으로 표시를
했을 것이다). 해밀턴은 그녀가 환기하는 심리 상태도 다루는데,
이 심리의 범위는 "나르시시즘"부터 "자기파괴"(65)까지 펼쳐져 있다는
것이 그의 말이다. 메릴린은 응시를 욕망하고 심지어는 애원하기까지

78　　사진가들이 찍은 이미지를 먼로가 검사할 수 있다는 것은 그녀가 사진가들과 맺은
　　　계약의 일부였다. 그녀가 죽은 후, 조지 배리스(George Barris)와 버트 스턴(Bert Stern)
　　　같은 일부 사진가는 자신들이 촬영한 사진 중 일부를 출판했다.

79　　이 같은 도상성의 난점들에 대해서는 3장에서 다시 다룬다. 여기서는 먼로를 다르게
　　　재현한 것으로 브루스 코너(Bruce Conner)의 예외적인 영화 「메릴린 곱하기 5」(Marilyn
　　　Times Five, 1968–1973)를 언급할 만하다.

하는(타인들의 응시를 사로잡아야 하는 것은 물론 유명 인사의 필수
조건이다) 동시에, 응시를 두려워하고 심지어는 거부하기까지 하는
(이는 지당한데, 아마도 그녀의 피학적인 표시는 그녀를 침범하는
우리의 눈길을 예상하는 것 같고, 우리의 눈길은 완전히 공감적이고자
할 때조차도 가학적인 부분이 있을 수 있다는 점을 감안할 때 그럴
것이다) 모습으로 나타난다. 이 점에서, 「나의 메릴린」은 요란하게
주목받는 유명 인사의 가시성이라는 문제를 다룬 다른 위대한 시도,
즉 3년 후에 나온 「혹독한 런던 67년」과 비교할 것을 청한다.

　　해밀턴이 「설득하는 이미지」에서 내비치는 대로, 제품은 기능을
초과할 때가 많고, 마찬가지로 요구도 욕구를 초과할 때가 많다.
그는 요구−욕구＝욕망이라는 소비주의 공식을 그려내는데, 실제로
이는 라캉이 1950년대에 개발한 욕망의 공식과 그리 멀지 않은 것이다.
그렇다면 욕망에 대한 라캉의 정의 또한 역사적 토대가 있는 것으로,
즉 소비주의에 의해 굴절된 욕망에 대한 이론으로 볼 수 있을까?
게다가, 일람표 그림은 라캉과 욕망의 의미를 공유하는 것처럼 보인다.
물신숭배와 승화를 동시에 일으키면서 이미지와 이미지 사이를
환유적으로 미끄러지는 것, 계속 새로운 모습이지만 유사한 대상들을
찾아내는 것이 라캉이 말하는 욕망의 의미다. 이 점에서 일람표 그림은
'제시의 기법들'을 정선하여 모을 뿐만 아니라, 욕망에 차 산만하게
분산된 관람자−소비자의 주목을 모방하기도 한다. 따라서 일람표
그림은 사진, 콜라주, 부조를 회화로 포섭하지만, 이 포섭을 너무
보수적―예컨대, 다다를 위반적이라고 보는 통상의 독해(해밀턴은
이런 독해에 대해 전반적으로 회의적인데, 뒤샹에 대한 설명에 관해서는
특히 그렇다)와 관련해서 보수적―이라고 보지 않을 수도 있을 것 같다.
앞서 언급한 대로, 해밀턴은 모더니즘적인 (콜라주와 부조 같은) 장치와
상업적인 (잡지의 지면 같은) 장치는 말할 것도 없고, 전통적인 부르주아
회화의 물신숭배적 효과도 받아들인다. 이 모든 형식들이 물신숭배―
상품, 성적인, 기호학적인― 를 깔고 있는 일반 경제에서 재작업된다는
점을 해밀턴은 알고 있다. 해서, 그는 이 새로운 질서―교환의 질서일

뿐만 아니라 외양의 질서이기도 한— 를 활용하는 데로 나아가는데, 그러는 와중에 때로는 그 질서를 해체하게 되기도 한다.[80] 회화는 필수적인 혼합을 허용한다. 즉, 회화에서는 긴장 어린 세부와 뒤섞인 해부학을 혼합할 수 있을 뿐만 아니라, 주체의 안구에서 일어나는 도약과 대상이 지닌 성애적 매끄러움도 혼합할 수 있는 것이다. 이것은 조합을 미해결 상태로 두는 것인데, 바로 이런 조합으로 인해 해밀턴의 초기 회화에서는 구성이 분리와 응집을 동시에 일으키게 된다(3장에서 보겠지만 이는 워홀의 경우에도 마찬가지다).[81]

　　마지막으로, 이런 효과는 어떻게 전통적인 회화와 일치하는가? 다시 말해, 해밀턴의 일람표 그림과 전통적인 타블로 그림의 관계는 어떤 것인가? 「오늘날의 가정」에서 실행한 콜라주 관행을 떠난 최초의 움직임이 지닌 의미는 회화가 일람표 그림들의 일차 준거틀이라는

80　기호학적 물신숭배에 대해서는, Jean Baudrillard, *For a Critique of the Political Economy of the Sign* (St. Louis: Telos Press, 1973) 참고. "기표를 물신숭배" 하면서 "주체는 대상이 지닌 인공적이고 차별적이며 약호화되어 있는 체계화된 측면에 갇히게 된다. 물신숭배가 말해 주는 것은 실체(대상이든 주체든)에 대한 열정이 아니라, 약호에 대한 열정이다. 이 열정은 대상과 주체 양자를 모두 지배함으로써 그리고 그 둘을 물신숭배에 종속시킴으로써, 대상과 주체를 추상적으로 조작될 수 있게 한다"라고 보드리야르는 쓴다.(92)

81　어떤 의미에서, 해밀턴은 "실재론적 단편(morceau)과 예술적 타블로" 사이의 괴리를 활용한다. 프리드의 *Manet's Modernism*에 따르면, 이 괴리는 마네 세대에게 너무나 큰 문제였다. 해밀턴은 1963년에 "스캔으로 훑은 이미지는 오늘날 여러 분야에서 스크린으로 찍은 모습을 대체하고 있다"라고 말하면서, 전자 이미지와 인쇄 이미지를 구분했다.(*Collected Words*, 50) 한편으로, "스크린 작업은 다양한 성격의 시각 정보를 복제의 목적에 사용될 수 있는 요소들로 옮기는, 좀 더 오래된 과정이다. 스크린 작업이 활용하는 장치는 크기가 다양한 작은 검은 점들로 이루어진 격자를 만들어 내며, 점의 크기는 주체가 지닌 명암의 정도에 따라 달라진다." 다른 한편, "스캔 작업은 일련의 평행선들로 이미지를 훑으며 내려가는 하나의 빛점이 지닌 강도의 단순한 변주로 시각 정보를 깨뜨린다."(52) 하지만 해밀턴은 많은 이미지가 그 둘의 혼합임을 인정한다. "우리가 바라보는 것 가운데 아주 많은 것이 다른 차원으로 전환되는 과정에서 걸러지고 스크린으로 찍히며 스캔된다."(251–252) 그리고 이런 혼합은 그러한 이미지들을 수용하는 우리에게 함축하는 바가 있지만, 수용 면에서 이는 우리가 타블로를 관조할 때와 다른 것이다. "[인쇄] 이미지는 단번에 보이지만 부분들로 쪼개진다."(52) 반면에 전자 이미지는 보이는 것과 스캔된 것이 같다.

것이다. 일람표 그림에서 작용하는 모든 매체(광고, 핀업, 영화 스틸,
사진 촬영, 타블로이드판 신문의 이미지)의 포맷과 약호는 이젤 회화를
시험하며, 이 시험의 핵심은 누드, 정물, 실내 정경 같은 회화의 오랜
장르가 이런 다른 재료를 얼마나 잘 흡수할 수 있는가를 살피는 것이다.
여기에는 이중의 위험이 있다. 한편으로는 (팝 아트를 비판하는 많은
이들이 믿는 대로) 타블로가 그런 재료에 압도당할 수도 있다. 다른 한편,
이런 재료가 타블로와 결부된 기법과 전통으로 그저 돌아갈 뿐일 수도
있다. 하지만 전자는 해밀턴의 경우 사실이 아니고, 후자는 보이는 것만큼
반동적이지는 않다. 실로, 해밀턴은 여전히 회화가 새롭게 떠오르는
매체들에 대해 성찰하는 최고의 경로라고 믿으며, 다른 무엇보다 바로
이 이유 때문에 그는 타블로에 계속 전념한다.

　　하지만 해밀턴에게는 그 밖의 다른 동기들도 있다. "서양 회화의
주류에서는(하여간 그리스인들 이후에는) 회화가 그 구성 요소들이
검토되기 전에 하나의 총체로 경험되어야 한다, 즉 한꺼번에 보이고
이해되어야 한다는 생각이 당연시되어 왔다"라고 그는 1970년에 썼다.
그러나 "일부 20세기 미술가들이 이 전제에 의문을 제기했다"라고
그는 덧붙이는데, 헤테로글로시아 같은 클레의 그림들과 일람표
그림의 원형 같은 뒤샹의 「큰 유리」를 가장 염두에 둔 첨언이다.(104)
해밀턴이 이런 소수(부차적이라기보다 복종하지 않는다는 의미의
'소수') 노선과 밀접한 관계가 있음은 분명하다.[82] 그러나 해밀턴이
회화를 "한꺼번에 보이고 이해되는 하나의 총체"로 여기는 지배적인
전통에 몰두했다는 것 또한 마찬가지로 분명하다. 이 전통은 그리스
시대부터는 아니더라도, 르네상스 시대의 원근법으로부터 신고전주의
타블로를 거쳐 클레멘트 그린버그와 마이클 프리드가 옹호한 '모더니즘
회화'(세잔, 피카소, 몬드리안, 폴록)까지 이어지는 것이다. 더욱이
그가 살던 시대에도 해밀턴은 파올로치와 라우션버그 같은 인물에게서
이 지배적 전통이 자신이 세운 계보와 뒤섞이는 것을 보았다.

82　　Gilles Deleuze and Felix Guattari, *Kafka: Toward a Minor Literature*, trans.
　　　Dana Polan (Minneapolis: University of Minnesota Press, 1986) 참고.

결국, 전통적인 타블로 회화와 해밀턴의 일람표 회화는 그리 다르지 않을지도 모른다. 실로, 해밀턴의 그림들에서도 두 노선은 이렇게 보이며, 그림들의 "모습"은 (해밀턴의 말대로 거의 모순어법 같지만) "순간적"인 동시에 "종합적"이다. 한편으로, 해밀턴은 회화의 "정적인" 본성에 몰두하고(테크놀로지를 좋아하는 미술가라면 다른 방향으로 움직였을 테지만), "의미심장한 순간을 대단히 위력적으로 투사할 수 있는"—고트홀트 레싱, 드니 디드로 등이 다양하게 지지한 "잉태의 순간"이라는 전설적인 이상과 멀지 않은 표현이지만, 해밀턴은 "에피퍼니"라는 용어를 더 좋아한다(이 말은 그가 애호하는 제임스 조이스를 각색한 것이다) — 회화의 능력을 소중하게 여긴다.[83]

83 "회화에서 나의 흥미를 끄는 점은 그것이 정적이라는 것이다. 나는 [그것이] 시간의 한순간을 제시한다는 사실이 좋다. [그것은] [...] 미술가의 생각 속에서 의미심장한 순간을 매우 강력하게 발사해야 한다. 시각 경험에 정보를 주는 존재[...]는 에피퍼니가 될 수 있다." 해밀턴이 1968년에 한 말이다[해밀턴이 그의 작업과 관련 있는 크리스토퍼 핀치(Christopher Finch)와 제임스 스콧(James Scott)의 영화에 대해 두 사람과 나눈 대화. 모펫(Morphet)이 *Richard Hamilton* (1970), 14에 실은 사본에서 인용]. 해밀턴이 35년 후에 다시 한 말은 이렇다. "사전에서는 '에피퍼니'를 '어떤 신적인 또는 초인간적인 존재의 표명 혹은 등장'이라고 정의한다. 조이스는 그가 에피퍼니라고 부른 경험을 좀 더 넓게 그리고 훨씬 아름답게 묘사한다. 그것은 어떤 사물이 정녕 무엇인가를 드러내는 계시였고, '가장 평범한 [...] 물건의 영혼이 우리를 향해 빛나는 것 같은' 순간이다. 어떤 것 혹은 어떤 경험은 이런 이해의 순간을 일으킬 수 있다."[Hamilton, *Products* (London: Gagosian Gallery, 2003, 쪽 번호 없음) 참고] 해밀턴이 든 매우 다른 사례는 얀 반에이크의 「아르놀피니의 결혼식」이다. "이 그림은 에피퍼니다. 인생의 의미를 즉시 깨닫게 하는 사고의 결정체인 것이다. 마치 하나의 자연현상처럼 이렇게 완전히 거기 있을 수 있는, 총체적으로 존재할 수 있는 능력을 지닌 예술은 달리 없다."(264)
 모더니즘 회화가 이상으로 삼은 주체–효과 모델은 칸트가 『판단력 비판』 (The Critique of Judgment, 1790)에서 옹호한 무관심적 관조에서 유래한다. 그린버그는 이 모델을 여기와 가장 관련이 있는 용어들로 「추상미술 옹호」(The Case for Abstract Art, 1959)에서 명확하게 밝힌다.
 이상적으로는 회화 전체가 한눈에 들어와야 한다. 회화의 통일성은 즉시 명백해야 하고, 회화의 지고한 특질, 즉 시각적 상상력을 일으키거나 통제하는 회화의 힘을 구사하는 최고의 수단도 그 통일성 안에 있어야 한다. 그리고 이것은 분할될 수 없는 오직 한순간에 포착되어야 하는 어떤 것이다. [...] 통일성은 모든 것이 거기 단숨에 있는 것, 마치 돌연한 계시 같은 것이다. 추상 회화는 재현 회화보다 훨씬 더 단일하고 명료하게 이러한 '즉시성'(at-onceness)을 우리에게 납득시킨다. 그런데 이러한 '즉시성'을 파악하려면 정신이 자유로워야 하고 눈이 속박을 받지 않아야 하는데,

다른 한편, 일람표 그림들을 통해 (그리고 그다음에도) 추상화를 진행한 초창기부터 해밀턴은 또한 움직임으로부터 생겨나는 동요에도 관심이 있다. 이런 지각적 관심은 그가 이상으로 삼는 에피퍼니(이 이상은 '감상을 위한 분석'은 물론, 뒤샹식 '지연'에 대한 그의 관심과도 긴장을 일으키는 것 같다)를 압박한다. 더욱이, 조이스에게서처럼 해밀턴에게서도 에피퍼니는 때로 내부에서 파열이 일어나곤 한다. 에피퍼니가 욕망과 실망 모두에 의해 쪼개질 때도 있는 것이다. 그것은 통과할 수밖에 없는, 심지어 실패할 수밖에 없는 초월의 순간이다. 에피퍼니가 완벽함을 내놓는 경우도 있지만, 일단 실망을 줄 경우, 사실 에피퍼니는 완벽함이라는 것의 정체마저 폭로하게 될 수 있다. 그럴 때는, 저급이 고급으로 올라간다 해도, 고급은 저급으로 떨어진다. [이 진부한 고급은 원형 배지에 담긴 구호 "살짝 말해 봐"(Slip it to me) 로 전달된다. 이 구호를 해밀턴은 1963년에 체류했던 캘리포니아의 베니스에서 발견했다. 그는 이 구호를 엄청나게 확대하고 눈이 아릴 만큼 강한 주황색과 파란색을 써서 그린 다음, 「에피퍼니」(1964)라는 제목을 붙였다.][84] 마찬가지로, 그의 작품 대부분이 지니고 있는 치환의

이 둘 자체가 '즉시성'의 요소. 이런 경험을 할 수 있게 성장한 사람들은 내가 무슨 말을 하는지 안다. 당신은 지속되는 연속체의 한 지점으로 소환되고 집합되는 것이다. […] 당신은 완전히 열중하게 되며, 이 말은 당신이 그 순간만큼은 무아지경이 되어, 어떤 의미로는 당신이 열중하고 있는 그 대상과 완전히 동일시된다는 뜻이다.
— *Collected Essays*, Volume 4, 80–81에서 인용
이 모델은 프리드가 「세 명의 미국 화가: 케네스 놀런드, 줄스 올리츠키, 프랭크 스텔라」 (Three American Painters: Kenneth Noland, Jules Olitski, Frank Stella, 1965)와 「미술과 사물성」(Art and Objecthood, 1967) 같은 글에서 발전시켰다. 「미술과 사물성」은 그의 유명한 공식 "현재성은 은총이다"로 끝난다. Fried, *Art and Objecthood* (Chicago: University of Chicago Press, 1998) 참고. 순간성과 지속성을 대립시키는 사고는 미학의 오랜 구분이며, 레싱으로부터 프리드에 이르기까지 공간예술과 시간예술 또는 시각예술과 언어예술 사이를 구분해 온 사고와 관계가 있다. 81번 주에 암시된 대로, 이 대립은 스크린으로 찍은 이미지와 스캔으로 훑은 이미지가 해밀턴의 작업과 시각 문화 전반에서 일반적으로 뒤섞이면서 더욱 긴장 상태에 빠지게 된다.

84 83번 주에 나온 *Products*에서 인용을 계속하자면 다음과 같다. "어떤 것 혹은 어떤 경험은 이런 이해의 순간을 일으킬 수 있다. 마르셀 뒤샹이 자전거 바퀴를 집어서 부엌 의자의 상판 구멍으로 밀어 넣은 1913년에 어떤 돌연한 에피퍼니가 그를 엄습했던

논리 — 해밀턴이 발전시킨 많은 이미지들은 순서가 있는 연작(「결정적 진술을 향하여」에서처럼)일 뿐만 아니라 여러 매체를 사용하는 것 [해밀턴의 표현에 의하면, "사진과 인쇄를 거친 다음 회화로 돌아가는 처리 과정"(62)]이기도 하다 — 도 에피퍼니라는 그의 이상을 압박한다. 따라서 대중적 이미지의 수열성과 교환 가능성은 둘 다 그의 회화 작업을 복잡하게 만든다.

그렇다면 이런 식으로 해밀턴은 에피퍼니의 현재성과 일상의 산만함이 회화를 관람하는 가운데 수렴한다는 것을 밝히는 것이다. 이 수렴은 전후 문화의 내부에서 새롭게 형성된 소비주의 주체를 포함하는 역사적 과정이다. 예를 들면 「다른 규준들」에서 스타인버그는 다음과 같이 주장한다. (케네스 놀런드와 프랭크 스텔라의 줄무늬 회화 같은) 후기 모더니즘 추상은 자율성을 주장하지만 그 추상을 끌고 가는 것은 디자인의 논리라는 것이다. 이 논리는 사실상 배넘과 해밀턴이 찬양해 마지않았던 바로 그 디트로이트 스타일링의 논리 — 이미지를 통한 영향, 고속 생산 라인, 빠른 교체 등 — 다. 말을 바꾸면, 소비사회의 역사적 압력으로 인해 모더니즘 회화와 그것의 타자 — 이 타자를 일컫는 명칭이 "키치"(그린버그)든, "연극성"(프리드)이든, "디자인"(배넘과 해밀턴)이든 간에 — 사이에서 하나의 반어적 정체성이 생겨났다는 것이 스타인버그의 주장이다.[85] 실제로, 해밀턴은 우리를 위해 이 조건을 인식하고 성찰한다. 이 점에서, 해밀턴은 그린버그와 프리드가 "엄격하게 순수시각적인" 순수회화의 공간으로 이론화하는

것이 아닐까 하는 생각이 가끔 든다. 나도 그런 이해의 순간을 경험했다. 캘리포니아의 베니스에 있는 퍼시픽 오션 파크의 허름한 선물 가게에서 '살짝 말해 봐'라는 말이 야단스럽게 가로질러 쓰인 커다란 배지를 맞닥뜨렸을 때였다. 나는 그 배지를 크게 확대해서 미술작품으로 특정하고 제목은 '에피퍼니'라고 했다."

85 이런 노선의 비판을 더 진척시키면서 로절린드 크라우스(Rosalind Krauss)는 후기 모더니즘 추상과 팝 아트 회화 사이의 대립이 여기서 무너진다고 주장한다. "그 둘의 현상학적 목표는 지도 위에서 서로 겹친다. [...] 그 목표는 관람자에게 그가 거기 없다는 환영 — 작품의 지위를 신기루로 여기는 사고를 통해 서로 조성된 환영 — 을 산출하는 것이기 때문이다."["Theories of Art after Minimalism and Pop," in Hal Foster, ed., *Discussions in Contemporary Culture* (Seattle: Bay Press, 1987), 61]

것을 대부분 시각 쾌락증에 빠진 응용 디자인의 공간으로 그려낸다. 그리고 해밀턴은 그린버그와 프리드의 주체 이론, 즉 완전히 자율적이고 "도덕적으로 깨어 있는" 모더니즘의 주체를 명백히 정반대인 주체, 즉 노골적으로 욕망을 드러내고 지각적으로 산만한 물신숭배적 주체로 투사한다.[86] 이것은 팝 아트의 또 다른 통찰로, 해밀턴이 특히 로이 릭턴스타인과 공유하는 것이다(2장에서 살펴볼 것이다). 팝 아트의 시절이 되자, 훌륭한 만화 또는 광고와 거창한 회화 사이에는 구성적 질서에서나 아니면 주체 효과에서나 대단한 차이가 없을 때가 많다. 하지만 회화에만 있는 독특한 총체성의 소멸을 입증한 이런 작업이 회화 안에서 이루어졌다는 것, 이 점이 중요하다. 왜냐하면 그런 소멸은 오직 회화 안에서만 완전하게 밝혀지기 때문이다. 그렇다면 역설적이게도 이 입증은 역사의 힘들에 의한 회화의 해체를 내외부에서 보여주면서도 회화를 유지한다.[87] 1865년에 보들레르는 마네에게 애매한 찬사를 보냈다. 마네가 자신의 예술이 "노쇠"하는 것을 본 첫 번째 화가라는 것이었다.[88] 100년 후, 해밀턴은 대중문화에 빠져 노쇠한 이 순수미술의 전통에 정점을 찍었다.

86 Fried, "Three American Painters" 참고. "모더니즘 회화가 사회, 그것을 뜻밖에 부흥시키기도 하는 사회의 관심사로부터 점점 더 분리되면서, 이 회화가 만들어지는 실제 변증법은 점점 더 도덕적 경험 — 다시 말해, 삶 자체의 경험, 그러나 그렇게 살고 싶은 성향의 사람은 거의 없는, 지적으로 또 도덕적으로 끊임없이 깨어 있는 상태로 사는 삶의 경험 — 의 조밀함, 구조, 복합성을 띠게 되었다."(219) 이 입장에 대한 비판을 보려면, 85번 주에 언급된 크라우스를 다시 참고.

87 "요즘에는 많은 이에게 거의 고전적 통일성이 있는 것처럼 보이고 또 미술의 주류와 딱 맞는 명백한 권위를 지니고 있는 작품들이 예전 그 시절에는 전혀 미술처럼 보이지 않았다." 리처드 모펫이 한 말이다.[*Richard Hamilton* (1970), 7]

88 Baudelaire, *Correspondance*, 2:497.

ROY LICHTENSTEIN

OR THE CLICHÉ IMAGE

로이 릭턴스타인, 또는 클리셰 이미지

"릭턴스타인은 그의 모든 주제들이 그가 손을 대기 전에 이미 한통속이 되어 있다는 점을 명명백백히 한다. 파르테논 신전도, 피카소의 작품도, 또는 폴리네시아의 처녀상도 인쇄의 문법으로 인해 똑같은 종류의 클리셰로 환원되는 것이다. 릭턴스타인의 작품을 복제하는 것은 물고기를 물에 다시 던져 넣는 것과 같다."[1] 리처드 해밀턴이 1968년에 쓴 글이다. 팝 아트의 발전에 너무도 중요한 이 두 미술가의 공통점은 물론 대중문화다. 그러나 동료에 대해 쓴 이 짧은 글에서 해밀턴은 두 가지 다른 유사점도 지적한다. 해밀턴처럼 릭턴스타인도 세계 속의 대상보다 "그 대상이 매개하는 취급법의 양식"에 더 관심이 있고, "이미지는 언제나 하나의 총체로 다루어진다"는 것이다.[2] 여기서도 우리가 다시 직면하는 것은 역설처럼 보이는 이중의 몰두, 즉 대량생산된 이미지의 매개성에 대한 몰두와 전통 회화의 직접적인 통일성에 대한 몰두다. 타블로를 시험하기 위해 대량생산된 이미지를 사용하는 것 ― 이 점에서 릭턴스타인의 회화 또한 현대 생활의 회화와 같은 선상에 있다― 은 릭턴스타인에게서도 미술을 발전시키는 최고의 방법이었다. 그리고 해밀턴의 말대로, 클리셰는 릭턴스타인이 그런 작업을 위해 채택한 최우선 수단이었다.

　　　　사연은 이제 잘 알려져 있다. 1950년대 말, 릭턴스타인은 표현주의와 추상 등의 다양한 표현법들을 시험했고, 이때 대중적 이미지는 이 시기의 끝 무렵에 미키 마우스, 도널드 덕, 벅스 버니의 머리를 지저분하게 그리는 식으로 일부 드로잉에서 살짝 비쳤을 뿐이다. 1960년 가을, 릭턴스타인은 뉴욕에서 멀지 않은 뉴저지 소재 럿거스 대학교의 더글러스 칼리지에서 가르치기 시작했고, 그의 작업 방식은 앨런 캐프로와 로버트 와츠 ― 두 사람은 해프닝과 플럭서스 활동에서 일상적인 물건들을 사용하는 작업에 관여했다(또는 그렇게 할

1　　Hamilton, *Collected Words*, 252, 254.
2　　Ibid., 250, 251. "내가 대상 자체를 그리는 일은 결코 없다. 나는 대상에 대한 묘사 ― 대상의 결정체가 담긴 일종의 상징 ― 만 그릴 뿐이다."[Jack Cowart, ed., *Roy Lichtenstein: Beginning to End* (Madrid: Fundación Juan March, 2007), 119에서 인용] 릭턴스타인이 1962년의 인터뷰에서 한 말이다.

참이었다) — 가 동료로 있던 이 새로운 맥락에서 변화했다.[3] 1961년 봄, 릭턴스타인은 타블로이드판 신문 및 그 비슷한 출처들에 실린 시사만화와 광고를 바탕으로 그림을 그리기 시작했다. 미키와 뽀빠이 같은 친숙한 캐릭터, 테니스 신발과 골프공 같은 일반 제품, 그리고 조금 뒤에는 세탁기와 냉장고 같은 가전제품 등을 모두 깨끗하고 산뜻한 방식으로 그렸는데, 이는 곧이어 팝 아트 일반과 결부되는 방식이 된다.[4]

1962년 2월에 릭턴스타인은 뉴욕의 레오 카스텔리 갤러리에서 이 회화들을 처음으로 선보이고, '진부하다'는 비난을 들었다. 릭턴스타인의 작품이나 팝 아트 일반이 맨 처음 수용될 때 가장 많이 나왔던 말이다. 그런데 릭턴스타인이 전쟁과 사랑의 멜로드라마가 담긴 연속만화에 바탕을 둔 회화에 집중하자, 이 비난은 더욱 신랄해지기만 했다.[5] 릭턴스타인의 비개성적인 표면은 추상표현주의의 주관적

3 로버트 라우션버그와 재스퍼 존스가 이 점에서도 영향을 미쳤음은 분명하다. 또한 럿거스 주변에는 제프리 헨드릭스(Geoffrey Hendricks), 조지 시걸(George Segal), 조지 브레히트 (George Brecht), 딕 히긴스(Dick Higgins), 앨리슨 놀스(Alison Knowles), 로버트 휘트먼 (Robert Whitman), 루커스 사마라스(Lucas Samaras) 등이 선생, 학생, 또는 이웃으로 포진해 있었다. 이 맥락을 보려면, Joan Marter, ed., *Off Limits: Rutgers University and the Avant-Garde, 1957 –1963* (Newark: Newark Art Museum, 1999) 참고.

4 이보다 몇 달 전, 워홀도 연속만화와 제품 광고에서 끌어낸 모티프에 의지했다. 그러나 워홀은 1961년 10월 릭턴스타인을 만나고서 방향을 확 틀었는데, 최소한 만화로부터는 돌아섰다. 릭턴스타인에 대한 두 훌륭한 연구가 나의 생각에 영향을 미쳤으니, 여기서 그 둘을 알려야겠다. Michael Lobel, *Image Duplicator: Roy Lichtenstein and the Emergence of Pop Art* (New Haven, Conn.: Yale University Press, 2002)와 Graham Bader, *Hall of Mirrors: Roy Lichtenstein and the Face of Painting in the 1960s* (Cambridge, Mass: MIT Press, 2010).

5 1962년의 전시회에는 「칠면조」(Turkey), 「세탁기」(Washing Machine), 「냉장고」 (The Refrigerator), 「약혼반지」(The Engagement Ring), 「키스」(The Kiss), 「악력」 (The Grip), 「빵」(Blam)이 들어 있었다. '진부하다'는 통설의 초기 사례들은 Dorothy Gees Sackler, "Folklore of the Banal," *Art in America* (Winter 1962)와 Brian O'Doherty, "Doubtful but Definite Triumph of the Banal," *New York Times*, October 27, 1963에서 볼 수 있다. '진부함'은 당시 비난을 도맡은 말이었다. 한나 아렌트가 『예루살렘의 아이히만』(Eichmann in Jerusalem, 1963)에서 제시한 테제, "악의 평범함"(the banality of evil)을 가지고 촉발한 대논쟁을 증언하는 말인 것이다. 하지만 일부 팝 아트 작가들에게는 이 말이 경멸적인 뜻을 갖지 않았다. 릭턴스타인이 이 말을 썼고, 게르하르트 리히터도 그랬다.(4장 참고)

깊이를 거부하는 것처럼 보였을 뿐만 아니라 그가 채택한 피상적
소재들은 미술의 문화적 중요성은 물론 예술의 심오함과 그 윤리적
함의를 조롱하는 것처럼 보이기도 했던 것이다. 잭슨 폴록 등의 미술가
주변에 포진해 있던 주류 비평가들은 이런 사태의 반전을 달가워하지
않았다.[6] 1949년에 『라이프』는 폴록을 「그가 미국의 가장 위대한
생존 미술가인가?」(Is He the Greatest Living Painter?)라는 표제로
선보였다. 그러나 1964년에는 『라이프』가 릭턴스타인을 「그는
미국 최악의 미술가인가?」(Is He the Worst Artist in the United
States?)라는 제목으로 소개했다. 이 질문이 완전히 우스갯소리였던
것만은 아니다. 당대의 미술을 지지했던 많은 이들이 형이상학적인
공간에서 만화 캐릭터와 일상용품을 보는 것에 분개했다. 그 공간은
마크 로스코의 불가사의한 직사각형과 바넷 뉴먼의 계시적인
일직선(zips)의 거소로 최근에 마련된 것이었기 때문이다.

 릭턴스타인을 향해 쏟아진 진부하다는 비난은 당초 그가 택한
팝 아트의 소재에 집중되었다. 현대미술가들이 대중문화를 가로채
왔다(최소한 쿠르베 이후, 심지어는 그보다 훨씬 전부터)는 것은
오래전에 받아들여진 사실이었다. 하지만 그것은 저급 이미지의 원기
왕성한 내용으로 고급 회화의 고루해진 형식에 다시 활력을 불어넣기
위해서라고 대체로 생각되었다. 다시 말해 저급을 구제하는 방식이었고,
이에 대해서는 정당화가 가능했으며, 심지어는 찬탄마저 할 수
있었다. 이에 반해, 릭턴스타인의 경우에는 저급 내용이 고급 형식을
압도하는 것처럼 보였다. 릭턴스타인은 자신이 '전통적' 관심사를
지닌 '고전적' 미술가이며, 출처인 대중적 요소들을 순수미술의 한도에
맞춰 각색하기를 원할 뿐(이것도 해밀턴과 공유하는 또 하나의 핵심
목표다)이라고 거듭 강조했지만, 그래도 소용이 없었다.[7] 그런데 앞으로

6 팝 아트가 추상표현주의자들과 인연을 끊었다는 대목은 흔히 과장되곤 한다.
 릭턴스타인을 포함해서 팝 아트 작가들 대부분은 추상표현주의자들을 넘어서려는
 모색을 했지만, 그러면서도 실은 그들을 존경했다.

7 선례들을 주목하고 화실에서 작업한 점에서도 릭턴스타인은 '고전적'이라고 볼 수
 있을 법하다. Kevin Hatch, "Roy Lichtenstein: Wit, Invention, and the Afterlife of

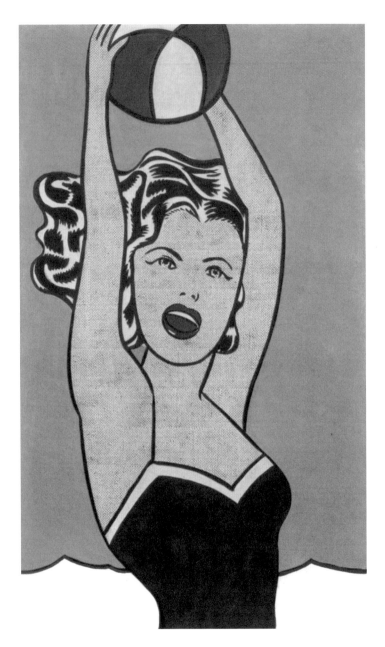

[2.1] 「공을 든 소녀」, 1961. 캔버스에 유채, 153.7×92.7cm
ⒸEstate of Roy Lichtenstein / SACK Korea 2020

보겠지만, 릭턴스타인은 그가 택한 상스러운 재료들을 반전의 목적으로 쓰지 않았다. 최소한 형식 측면에서는 그랬다.

　　비평가들은 이내 릭턴스타인의 팝 아트 작업 절차도 표적으로 삼았다. 이 절차는 진부한 것보다도 더욱 나빠 보였기 때문이다. 릭턴스타인은 시사만화, 광고, 연속만화를 직접 복제하는 것 같았다— 하지만 실은 언제나 수정했고, 때로는 대폭 수정하기도 했다. 때문에, 그에게는 독창성이 전혀 없다고 생각되었고, 저작권 침해로 공공연히 고발을 당하기도 한, 인구에 회자되는 사건도 있다. (1962년 릭턴스타인은 얼 로란이라는 이름의 미술사학자가 1943년에 만든 세잔의 초상화에 대한 도해들을 모델로 해서 몇 점의 회화를 그렸다. 1년 후 로란은 미술계 언론에 동시다발적으로 글을 실어 항의를 강하게 표면화했다.)[8] 릭턴스타인이 복사를 한 것은 사실이지만, 그것은 복잡한 방식을 통해서였다. 연속만화를 가지고 작업하는 전형적인 경우를 보면, 만화에서 한 칸 이상을 고르고, 고른 칸들에서 하나 이상의 모티프들을 스케치한 다음, (결코 만화가 아니라) 자신이 그린 드로잉을 흐릿한 프로젝터로 캔버스에 영사한 채 연필로 그 이미지를 베끼는데 그 과정에서 변경이 일어난다(대개 세부가 더 생략되고 인물의 형상도 더 평면화된다). 그다음에는 스텐실로 점, 원색, 갖가지 단어(만화에 나오는 말풍선과 의성어 감탄사에 흔히 바탕을 둔다), 두꺼운 윤곽선을 채워 넣는다— 점을 쓰는 밝은색의 배경을 제일 먼저 칠하고 무거운 검은색의 윤곽선을 제일 나중에 칠했다(광고에 바탕을 둔 회화도 비슷한 방식으로 만들어진다).[9][2.1] 따라서 릭턴스타인의 회화는

　　Pop," in Hal Foster, ed., *Pop at Princeton* (Princeton: Princeton University Art Museum, 2007) 참고.

8　　Erle Loran, "Cézanne and Lichtenstein: Problems of 'Transformation,'" *Artforum* (September 1963)와 "Pop Artists or Copy Cats?" *Art News* (September 1963). 뒤샹이 45년 전 변기를 제시했을 때 그도 비슷한 범죄 혐의—복제고 진부하다는 것이 아니라 표절이고 외설적이라는 것이었지만—를 받았는데, 이는 우연이 아니다.

9　　릭턴스타인은 자신의 작업 과정을 Madoff, *Pop*, 198–202에 재수록된 John Coplans, "Talking with Roy Lichtenstein," *Artforum* (May 1967)에서 설명한다. 그의 기법을 논의한 다른 글로는, Diane Waldman, *Roy Lichtenstein* (New York: Guggenheim

산업적인 방법으로 제작된 것처럼 보일 테지만, 실은 기계 복제(만화), 수작업(드로잉), 다시 기계 복제(프로젝터), 그리고 다시 수작업(베끼기, 마스킹 치기, 칠하기)이 여러 겹 쌓인 것이라, 수작업과 기계작업의 구분은 복구하기가 매우 어려운 지경에 이른다. 수제품과 기성품, 회화와 사진을 이렇게 혼동시키는 것은 대부분의 팝 아트 작가들이 한 일이지만, 릭턴스타인에게서는 그 혼동이 특히 철저하게 일어난다.[10] 예를 들면, 수작업–기계작업의 연속체에서 그가 스텐실로 찍은 점들은 어디에 위치시킬 수 있는가? 잘 알려져 있듯이, 릭턴스타인의 스텐실 점들은 이른바 벤데이 점을 상기시킨다. 이 점은 1879년 벤저민 데이가 고안한 것으로, 음영의 농담을 점들의 체계로 옮겨 이미지를 복제하는 기법이다. 하지만 릭턴스타인의 점들은 망판 인쇄의 기계적 과정을 떠올리게 함에도 불구하고, 언제나 그려진 것이다. 따라서 그의 점들은 "수제 레디메이드"[11]라는 팝 아트의 역설을 집약한 결정체다. 1960년대 초에는 벤데이 기법이 이미 구식이었다. 그렇다면 이 기법은 릭턴스타인에게서 그 자체로 클리셰로 등장하는 것이고, 이런 거리로 인해 벤데이 기법은 릭턴스타인의 서명 구실을 하는 장치 이상이 된다. 벤데이 기법은 릭턴스타인 특유의 작업 과정을 대표하는 것이다. 여기서의 마지막 시사점은, 팝 아트의 이미지가 첫눈에 보이는 것처럼 결코 쉽고 빨리 이해되지 않는다는 것, 그리고 특히 릭턴스타인은 원본

Museum, 1993), 53–57과 Cowart, *Lichtenstein: Beginning to End*, 34–37을 참고. 릭턴스타인은 유화물감도 좀 썼지만(가령, 점에), 마그나 상표의 아크릴물감을 선호했다. 깨끗한 모습 때문이었다. 그의 작업 절차는 시간이 흐르면서 조금 변했다(처음에는 점을 스텐실 하지 않고 애완견용 솔에 물감을 묻혀 찍었으나, 1963년 가을에 슬라이드 영사를 쓰기 시작한 것, 등등).

10 다른 한편, 윌렘 드 쿠닝과 프란츠 클라인처럼 추상표현주의 제스처의 대가들도 때로는 흐릿한 영사기를 사용하곤 했다. 릭턴스타인은 클라인이 한 말을 듣고 이 장치에 눈을 떴다.

11 해밀턴과 달리 릭턴스타인은 실제 사진이나 인쇄물을 밑바탕으로 사용한 적이 없다. "수제 레디메이드"라는 말은 브라이언 오더허티가 "Doubtful but Definite Triumph of the Banal"에서 도입했고, 데이비드 다이처는 이 개념을 "Unsentimental Education"에서 발전시켰다. *Image Duplicator*에서 로블도 이 주제를 다루는데, 이 또한 매우 훌륭하다. 그래서 만든 벤데이 점이라는 장치는 팝 아트와 곧 결부되는 다른 미술가들 — 가령 제럴드 랭(Gerald Laing), 알랭 자케(Alain Jacquet), 지크마르 폴케 — 도 신속하게 채택했다.

이미지의 클리셰 같은 외양을 그저 반복하기보다 그런 외양을 활용하고 또 복잡하게 만드는 데 관심이 있었다는 것이다.

내 일은 형식을 만드는 것

1963년, 복제한다는 비난을 염두에 두고 릭턴스타인은 그가 사용하는 출처들에 대해 중요한 진술을 했다. "내 일은 형식을 만드는 것이다. 반면에 연속만화는 내가 사용하는 의미의 형식을 지니고 있지 않다. 연속만화에도 형태들(shapes)은 있다. 그러나 그 형태들을 강하게 통일시키려는 노력은 없다. 목적이 다른 것이다. 연속만화의 의도는 묘사고, 나의 의도는 통일이다. 그리고 내 작품은 실제로도 연속만화와 다르다. 그 차이가 혹자에게는 아무리 미미해 보인다 해도, 모든 표시는 정말로 다른 위치에 있고, 그 점에서 다르다. 이 차이는 흔히 대단치 않지만, 그래도 중대하다."[12] 형식과 통일성을 추구하는 것은 물론, 역사적으로 구상된 회화 구성의 근본 관심사다. 초창기에 릭턴스타인에 대한 평론을 썼던 사람들 가운데서 그의 이런 고전적 측면을 부각시킨 이는 오직 도널드 저드뿐이었다. 저드는 관례적 구성에 우호적이지 않았고, 신작들을 통해 이를 드러낸 작가다. 저드는 1962년 레오 카스텔리 갤러리에서 열린 전시회를 보고, "반어적이게도, 구성은 전문적이고, 그 가운데 일부는 아주 전통적이다"[13]라고 썼다.

12 Lichtenstein in Swenson, "What Is Pop Art?" in Madoff, *Pop Art*, 108. 릭턴스타인은 1967년 존 코플런스(John Coplans)에게도 비슷한 말을 했다. "내가 그림을 그릴 때 그것은 그림을 복제하기 위해서가 아니다 — 나는 그림을 재구성하기 위해 그린다. 또 나는 그림을 가능한 한 많이 바꾸려고 하지도 않는다. 나는 최소한의 변화만을 주려고 한다."("Talking with Lichtenstein," 198) 이 언급은 릭턴스타인 문헌에서 또 하나의 주축인데, 뒤에서 다시 다룬다.

13 Donald Judd, "In the Galleries," *Arts Magazine* (April 1962), Judd, *Complete Writings, 1959–1975* (Halifax: Press of the Nova Scotia College of Art and Design, 1975), 48에 재수록. 이 평가는 릭턴스타인의 초기 팝 회화에 나타났던 두 유형 — 릭턴스타인의 표현대로, 「골프공」(1962)에서처럼 "단품 하나"가 초점이든, 아니면 「뽀빠이」(1961)에서처럼 "전체 배열"이 초점이든 — 모두에 해당한다. John Jones, "Tape-recorded Interview with Roy Lichtenstein, October 5, 1965, 10:00 A.M.," in Graham Bader, ed., *Roy Lichtenstein* (Cambridge, Mass: MIT Press, 2009),

4년 후, 릭턴스타인도 이와 관련 있는 주장을 했다. "내 느낌으로는, 나의 공간이 결코 전통적이지 않은 것이 아니다." 그리고 10년이 지난 후 좀 더 긴 고찰에서 다시 그는, "회화를 응집시키는 종류의 통일성은 기실 똑같다. 렘브란트가 한 것이든, 다비드가 한 것이든, 피카소가 한 것이든 올덴버그가 한 것이든 상관없다. 그리 큰 차이는 사실 지금도 없고 과거에도 없었다"[14]라고 역설했다. 이 언급에서 릭턴스타인은 그의 회화가 고전적 타블로와 동렬에 있음을 명시하고, 이로써 그가 하는 작업에서 가장 우선적인 축 하나를 드러낸다. 기나긴 현대 시기 내내 고급 회화를 위해 설정되었던 고귀한 목표―회화의 통일성과 극적인 초점이라는 목표(디드로와 레싱 같은 계몽주의 사상가들과 결부된다)뿐만 아니라 "의미 있는 형식"과 "화면의 완전성"이라는 목표(클라이브 벨과 클레멘트 그린버그 같은 영미 형식주의자들과 결부된다)까지―에 저급한 출처들도 똑같이 기여할 수도 있음을 입증하는 것이 그 축이다.[15] 타블로의 전통에 몰두하는 이런 입장은 해밀턴을 상기시킨다. 하지만 해밀턴의 일람표 그림에서는 상이한 재료와 방법이 그 자체로 명백하게 남아 있으면서 타블로 패러다임을 압박했다. 반면에, 릭턴스타인은 그가 차용한 요소들을 제작법과 구성의 단일한 질서 안으로 녹여낸다. 이 단일성으로 인해 릭턴스타인의 작품은 럿거스 대학교의 동료들처럼 가까운 또래는 물론, 바로 앞 대의 선배인 로버트 라우션버그 및 재스퍼 존스의 작품과도 구별된다.

26 참고. "그런데 우스운 일은, 몇 년 만에 나온 최고의―통상적인 의미에서― 구성이 그저 사본으로만 보인다는 점이다." 1963년에 개최된 다음 전시회를 보고 저드가 *Arts*에 쓴 리뷰에서 덧붙인 말이다.(*Complete Writings*, 101)

14 릭턴스타인을 Madoff, *Pop Art*, 143에 재수록된 Bruce Glaser, "Oldenburg, Lichtenstein, Warhol: A Discussion," *Artforum* (February 1966)에서 인용. 릭턴스타인을 Bader, *Roy Lichtenstein*, 54에 재수록된 "Eight Statements," *Art in America* (July–August 1975)에서 인용. 릭턴스타인은 왜 올덴버그를 이 전통에 포함시킬까? 어쩌면 그는 올덴버그의 작업이 본질적으로 회화적이라고 보았는지도 모른다.

15 많은 경우에 릭턴스타인은 만화에서 이미지를 고를 때 레싱의 규준, 즉 "잉태의 순간"에 바탕을 두었다. "내가 제일 좋아하는 것은 생각을 집약한 이미지들이다." 그가 존 존스에게 한 말이다.("Interview with Lichtenstein," 25) 또 릭턴스타인은 시각적 효과를 즉각 유발하기 위해 그가 택한 서사적 주제의 시간성을 축소하는 경향도 있었다.

이들의 작품은 분열을 일으키는 이질성을 지니고 있기 때문이다. 그러나 릭턴스타인의 회화는 형식적 통일성을 지니고 있어 집중된 응시를 끌어낸다. 이는 해프닝이 관람자에게 초래하는 산만한 분산이 아님은 물론, 라우션버그의 "평판 회화"와 결부되는 "산만한 눈길"도 아니다.[16] 사실상, 릭턴스타인은 회화에 대한 자신만의 모델을 제안하는 것이다. 과거의 창문이나 거울 패러다임에서처럼 엄격하게 수직적인 창도 아니고, 또한 "정보를 늘어놓는 평평한 다큐멘터리 표면"도 아니다. 오히려 그 둘의 예기치 않은 결합이 릭턴스타인의 회화인데, 반쯤은 환영주의적인 공간을 도해하는 동시에 이미 스크린으로 찍은 표면을 고집하기도 하는 이미지가 그의 회화다.[17]

　　하지만 형식과 통일성의 추구를 이렇게 강조하는 이유는? 릭턴스타인이 해밀턴을 포함한 다른 모든 팝 아트 작가를 넘어서는 지점은? 회화적 구성이라는 전통적인 규범을 준수하는 이유는? 릭턴스타인이 암시하듯이, 그것은 많은 모더니즘 회화도 지배하는 규범인데 말이다. "나의 작업은 조직하는 일과 관련이 있다"라고 그는 1966년에 강조했다. 그런데 그다음에 덧붙인 말이, "나는 내 작업이

16　　"산만한 눈길"은 브라이언 오더허티가 만든 말이고(*American Masters*, 198), "평판 회화"는 리오 스타인버그가 만든 말이다("Other Criteria," 84). 또 릭턴스타인의 응시는 1장에서 논의한 대로, 눈을 요동치게 하는 해밀턴식 응시와도 다르다.

17　　Steinberg, *Other Criteria*, 88. 이는 릭턴스타인이 창문과 거울을 모티프로 택할 때조차 (혹은 그럴 때 특히) 맞는 말이다. "내가 균등하게 반복되는 점 및 대각선을 사용하고 또 굴절이 없는 색면들을 사용하는 것은 내 작품이 바로 그 자리에, 바로 캔버스 위에 있지, 세계를 향한 창문이 전혀 아니라는 뜻이다. 또, 점과 대각선, 변조 없는 색채도 내가 쓴 출처가 2차원적임을 뜻한다."(Roy Lichtenstein, "About Art," 미간행된 1995년의 글, Cowart, *Lichtenstein: Beginning to End*, 128에서 추출) 우리는 회화적 이미지를 두 방식으로 읽는 경향이 있다. 회화 이미지가 수직 포맷(시야의 방향이 우리가 상상을 통해 들어갈 수 있도록 정해져 있는 대부분의 회화에서처럼)으로 등장하면 재현적 형상으로 읽고, 수평 포맷(많은 모자이크에서처럼)으로 등장하면 상징적 기호로 읽는 것이다. 발터 벤야민이 1917년의 짧은 글에서 추측한 생각이다. 릭턴스타인은 두 방식, 즉 재현적–형상적 모드와 상징적–기호학적 모드 모두로 작업했고, 흔히 두 모드를 결합시켰다. Walter Benjamin, "Painting and the Graphic Arts," in *Selected Writings*, vol. 1 참고.

그렇게 보이기를 원하지 않는다"[18]라는 것이었다. 분명, 릭턴스타인은
형식적 통일성을 오직 그 자체만을 위해 추구하는 것이 아니다. 형식적
통일성은 그가 쓰는 경박한 팝 아트의 요소를 돋보이게 하는 장식으로도
존재한다. 그는 쓰레기 같은 소재를 택할 뿐만 아니라, 대부분 변함없이
점이나 굵은 선, 인공적인 색채도 쓰지만, 이 모든 것은 기계 복제라는
상전벽해와도 같은 변화로 인해 영원히 변형된 것처럼 취급된다.
릭턴스타인은 고급 형식과 저급 내용을 한데 모으는 이런 방식을
조각으로도 연장한다. 회화를 통해 전통적인 장르(인물, 정물, 풍경,
해경, 실내 정경, 화실 장면 등)를 가지고 놀듯이, 흉상은 상점의 채색
마네킹으로, 정물은 식당의 커피 잔과 받침으로 바꾸는 등 재주조를
하는 것이다. 하지만 비판적인 측면에서 보면, 구성의 규범과 전통
장르에 대한 그의 이중의 관심은 고급과 저급의 두 방식을 병치시키는
그의 작업에 틀이 될 뿐만 아니라, 그의 작업을 통제하기도 한다.
릭턴스타인은 저급한 내용을 완전히 구제하는 것도 아니지만, 또한
워홀과 클래스 올덴버그가 한 것처럼 회화와 조각 같은 고급 형식을
탈승화하려고도 하지 않는다(여기서도 다시 그는 해밀턴과 더 가깝다).
릭턴스타인의 작업에 비판적 예봉이 남아 있다면, 그것은 여기에—
시사만화, 광고, 연속만화에서 차용하는 주제보다, 고급과 저급의
방식을 겹쳐 놓는 형식에—있다. 릭턴스타인이 가리키는 것은
1960년대 즈음 이 두 문화계가 얼마나 밀접해졌는가 하는 점이지만
(분명 그는 양자의 거리뿐만 아니라 양자의 가까움도 활용한다),
그는 결코 두 문화계를 완전히 화해시키지 않는다. 다시금, 그의 말대로,
"이 차이는 흔히 대단치 않지만, 그래도 중대하다."

　　　그런데 이런 병치를 릭턴스타인만 한 것은 물론 아니다.
역사적으로 또 미학적으로, 릭턴스타인은 한편으로는 존스와, 다른
한편으로는 워홀과 나란히 선다. 하지만 존스의 제안은 술집의 과녁
같은 천박한 이미지라도 폴록의 드립 회화가 지닌 고상한 정념을

18　　Alan Solomon, "Conversation with Lichtenstein," *Fantazaria* (July–August 1966),
Johns Coplans, ed., *Roy Lichtenstein* (New York: Praeger, 1972), 68에 재수록.

일으키면서 자기 위치를 회화적으로 지킬 수 있다는 것이어서 반어적이고, 이런 반어법은 가벼운 도발을 일으키기도 한다. (리오 스타인버그가 1963년에 한 말대로, 존스의 과녁, 깃발, 숫자는 모더니즘 회화에 대한 그린버그식 규준—평면적이어야 하고, 자기완결적이어야 하며, 오브제 같아야 하고, 직접적이어야 한다는— 에 부합했는데, 그린버그가 모더니즘 회화와는 완전히 상극이라고 보았던 수단, 즉 일상의 이미지와 대중문화의 물건들을 가지고 그렇게 했다.)[19] 이와는 달리, 워홀에게서는 모더니즘 회화의 고상한 공간에 오싹한 차 사고나 식중독에 걸린 주부 같은 어두운 뉴스 사진이 반복해서 등장하므로 난감하고, 이는 여전히 전복의 예봉을 휘두른다. 릭턴스타인은 반어법이라는 존스의 노선을 채택하고 강화한다. 그러나 워홀이 한 것처럼 회화에 대한 질문을 거의 완전히 가치 없게 만드는 수준까지는 아니다. 워홀과 마찬가지로, 고급 영역과 저급 영역을 엮어 내는 릭턴스타인의 병치는 충격을 줄 수 있지만, 맨 처음에만 그럴 뿐이다. 존스와 마찬가지로, 중요한 것은 타블로와 그 문화적 타자(시사만화, 광고, 또는 연속만화)의 예기치 않은 어울림이지만, 릭턴스타인에게서 이 어울림은 역설적으로 두 항을 모두 교란한다. 이런 식으로, 릭턴스타인은 많은 모더니즘 회화의 근간에 있는 대립, 고급과 저급의 대립뿐만 아니라 추상과 재현의 대립도 혼동시킨다. 이 점에서 그는 선대나 또래의 누구보다도 아마 더 철저할 것이다. 저드가 1962년의 글에서 평한 대로, "릭턴스타인의 만화와 광고는 통상의 정의들이 가장하는 필연성을 파괴한다."[20]

　　　　이런 점에 비추어 「골프공」(Golf Ball, 1962)[2.2]을 살펴보자. 하얀색 위에 검은색 윤곽선을 둘러친 단순한 원 하나. 골프공의 오목한 부분을 의미하는 여러 표시(일부는 하얀색으로, 대부분은 검은색으로)를

19 Steinberg, "Jasper Johns: The First Seven Years of His Art," in *Other Criteria* 참고. 그럼에도 불구하고 존스에게는 아무리 잠잠한 상태로라도 회화적인 성격이 남아 있으며, 이로 인해 그의 작업은 모더니즘 회화에 쉬 동화될 수 있다.

20 Judd, *Complete Writings*, 48.

[2.2] 「골프공」, 1962. 캔버스에 유채, 81.2×81.2cm
© Estate of Roy Lichtenstein / SACK Korea 2020

단 점들이 찍혀 있다. 배경은 연한 회색이다. 교외 생활의 여가를
상징하는 최고의 증표인 골프공은 쉽게 알아볼 수 있는 도상적인
물건이다(원본 이미지는 신문의 작은 광고다). 그런데도 여러 사람이
지적한 대로, 릭턴스타인이 그린 골프공은 몬드리안의 더하기-빼기
추상화들(1914-1918, 이것 역시 흑백으로 그려졌다)을 상기시킨다.[21]
한편으로, 「골프공」은 추상적 성질을 통해 재현에 대한 우리의 이해를
시험한다. 재현이란 관습적 약호, 즉 기호의 문제여서 실제 사물과
닮은 유사성은 대개 거의 없다는 것인데, 이를 릭턴스타인은 다른
작품에서처럼 여기서도 보여주는 것이다. [이 시기에 릭턴스타인은
『미술과 환영』(Art and Illusion, 1960)을 읽었을지도 모른다. 에른스트
곰브리치는 이 책에서 서양의 회화 전통에서는 "맞춰 보기"(matching)
보다 "만들기"(making)가 앞섰다는 주장으로 큰 영향을 미쳤다.
다시 말해, 미술가들은 재현의 약호, 즉 예술적 선례들에 의해 그들에게
전수된 만들기의 "도식"(schema)을 따랐으며, 작업의 결과를 세계의
외양과 맞춰 보는 것은 그다음 일이었다는 것이다.][22] 다른 한편으로,
몬드리안의 회화가 골프공처럼 보이기 시작하면, 추상의 범주, 미학적
자율성의 범주에도 문제가 생긴다. 몬드리안 같은 모더니즘 화가들이
회화 속의 형상을 매체의 바탕으로 해소하려는 작업, 즉 물질적 평면성을

21　　1988년에 릭턴스타인은 몬드리안의 바로 이 더하기-빼기 회화를 직접 모델로 삼은
　　　회화들을 제작했다.

22　　Ernst Gombrich, *Art and Illusion* (Princeton, N.J.: Princeton University Press,
　　　1960) 참고. 로블은 *Image Duplicator*, 113-117에서 곰브리치가 릭턴스타인에게
　　　영향을 미쳤을 가능성에 대해 논의한다. 시사만화, 광고, 연속만화에 특히 관심이 있고,
　　　전반적으로는 환영의 장치들과 관련성의 문제에 관심이 있는 릭턴스타인을 곰브리치는
　　　확실히 지지했을 것이다. 두 사람이 재현을 하나의 약호로 간주한 것도 분명하다.
　　　그러나 곰브리치는 재현의 도식이 자연의 관찰을 통해 수정된다ー 곰브리치가 보기에는
　　　이것이 "그리스인들의 혁명" 이후 전개된 "미술 이야기"의 골자다ー고 보았던 반면,
　　　릭턴스타인은 핍진성을 향해 가는 그런 행진 따위는 없다ー그의 작업에서 유일한 자연은
　　　상품-이미지 세계라는 '제2의 자연'이다ー고 본다. 다른 한편, 릭턴스타인은 자연
　　　(첫 번째 자연이든 두 번째 자연이든)에 관해서 거의 비판적인 면모를 보이지 않지만,
　　　롤랑 바르트에게서는 비판성이 보인다. 바르트 역시 1950년대 말과 1960년대 초에
　　　재현을 약호로 보면서 조사하기 시작했다.

가지고 공간적 깊이를 억제하려는 작업을 했다면, 릭턴스타인은 두 항—형상과 바탕, 공간의 환영과 사실적 표면, 도상적인 것과 비대상적인 것 — 을 병치시켜 똑같이 강조하는데, 이 병치는 결코 화해 비슷한 것이 아니다.[23]

　　따라서 릭턴스타인은 기계적 절차와 수작업 절차, 고급과 저급 범주, 재현 형식과 추상 형식처럼 명백한 대립 항들에 합선을 일으키는 것인데, 그래서 이 모든 것들은 애매한 복식조 또는 불안정한 교대조로 변한다. 이렇게 안정을 깨뜨리는 네 번째 사례를 우리는 이미 간단히 언급했다. 그의 작업이 흔히 전달하는, 인쇄된 이미지의 매개된 모습과 모더니즘 회화의 직접적 효과가 그것이다. 이런 견지에서 초기작 가운데 또 하나 「뽀빠이」(Popeye, 1961)를 살펴보자. 이 그림은 시금치를 먹고 힘이 솟구친 뽀빠이가 라이벌 블루토를 왼팔 스윙 펀치로 후려치는 장면을 보여준다. 이 그림은 갑자기 출세한 팝 스타가 추상표현주의 깡패를 한 방에 캔버스로 날려 보내는 알레고리라고 읽히는 때도 있지만, 여기서 중요한 것은 회화적 일격이지 서사적 내용이 아니다(릭턴스타인은 "하나의 총체로서의" 회화에 대한 관심 때문에 출처에 담긴 이야기를 무시하는 경우가 많다). 충격 면에서 「뽀빠이」는 폴록의 작품만큼이나 즉각적이라고 할 수 있는데, 그러니 관람자의 머리를 강타하는 효과도 마찬가지다.[24] 따라서 주체-효과의 차원에서도 팝 회화는 폴록의 작품 같은 (혹은 이 그림에 간명한 노랑, 빨강 띠가 있으니, 색면회화 같은) 모더니즘 회화와 별반 다르지 않을 수도 있다는 생각을 릭턴스타인은 내비친다. 그의 회화는 출처와 처리법의 두 차원에 모두 매개된 것이지만, 그럼에도 그의 회화가 투사하는 관람자 역시 유사한 부류, 즉 작품을 순식간에, 즉각 '팍'(pop) 하고 흡수하는 관람자일 수 있다는 것이다. 이 점에서

23　릭턴스타인: "대상을 지향하는 제품의 외양과 바탕을 지향하는 실제 과정 사이의 긴장이 팝 아트의 중요한 힘이다."(Swenson, "What Is Pop Art?" in Madoff, *Pop Art*, 108에서 인용)

24　다른 회화들에서 릭턴스타인은 만화에 나오는 의성어들을 가지고 이런 일격의 힘을 강조하는 것을 좋아했다. 주먹은 '퍽' 하며 날아가고, 총은 '탕' 하고 발사된다.

「뽀빠이」는 팝 아트의 시각(vision)을 천명하는 초기의 성명서다.

1장에서 언급한 대로, 모더니즘 회화의 즉각성은 때때로 "현재성"에 대한, 심지어는 "은총"에 대한 초월적인 경험을 유도한다고들 한다.[25] 릭턴스타인도 "충격"(이 말은 릭턴스타인의 어휘 중에서 "통일성"만큼이나 중요한 용어다)을 목표로 삼지만, 충격과 은총은 같은 것일 수가 없다. 1967년의 한 대화에서, 릭턴스타인은 이런 종류의 반응을 "직접적이지만 관조적이지는 않은"이라고 묘사했고, 그가 출처로 삼은 이미지들은 일상 세계에 너무 뿌리박혀 있어서 관람자에게 도무지 초월의 경험을 제공할 수 없다.[26] 사실상, 릭턴스타인은 모더니즘 회화의 직접성을 대중문화의 조건 내부로부터 다시 생각하는 것인데, 이를 통해 그가 해밀턴과 마찬가지로 지적하는 것은 그런 직접성이 더는 동떨어져 있을 수가 없다는 점이다.[27] 회화적 통일성이라는 고전적 가치든, 시각적 즉각성이라는 모더니즘의 가치든, 모두 마찬가지다. 릭턴스타인은 직접성을 무척이나 긍정하지만, 그러면서 압박을 가하고 재설정을 하기도 해서, 직접성은 결코 예전과 똑같은 것이 될 수가 없다.

잘 알려져 있다시피, 릭턴스타인은 회화적 통일성과 시각적 직접성이라는 가치를 과거의 회화라는 사례를 통해서만 흡수한 것이 아니었다. 두 가치는 1940년대 오하이오 주립대학교 시절 그가 했던 공부의 근본이기도 했다. 군복무를 했던 몇 년간(1943–1946)을 빼면, 릭턴스타인은 1940년부터 1949년까지 처음에는 학생으로, 다음에는 강사로 오하이오 주립대학교에서 지냈다. 그곳에서 미술과 디자인을 가르친 호이트 L. 셔먼이라는 이름의 교수가 "릭턴스타인의 초기에

25 1장의 83번 주 참고.

26 Solomon, "Conversation with Lichtenstein," 67. 릭턴스타인은 이런 반응을 소비주의 문화 전반의 "감수성 결핍, 세련되지 못함" 탓으로 돌린다. 이에 대해서는 뒤에서 좀 더 논한다.

27 이 논쟁에 대해서는 1장 참고. 뒤에서 이에 대해 다시 다룬다. 모더니즘 회화를 이렇게 내부에서 교란하는 것이 외부에서 공격하는 것 — 다시 말해, 시간적 사건이나 연극적 경험을 노골적으로 끌어들이는 것 — 보다 더 효과적이었을 수도 있다.

영향을 준 중요한 인물"이었다.[28] 셔먼은 게슈탈트 심리학에서 착안한 독특한 지각 훈련 기법을 고안했는데, 이름하여 '플래시 랩'(flash lab)이라는 것이었다. 어두운 방에 학생들을 앉혀 놓고 영사막에다가 대개 추상적인 평면 이미지를 각각 1초도 안 되는 짧은 시간 동안 차례차례 보여준 다음, 학생들에게 그들이 본 것(다시 말해 실제로는 그들이 본 것의 잔상)을 종이에 크레용이나 목탄으로 아주 빠르게 그려 내도록 했다. 한 차례는 20개의 이미지로 이루어졌는데, 차례가 뒤로 갈수록 또 진도가 나아갈수록 이미지가 복잡해졌다. 그리고 마지막에는 학생들에게 실제 사물들도 제시했다. 이 플래시 랩의 목적은 시각적 인지 및 회화적 단순화— 즉 "지각을 조직하는"[29]— 능력을 날카롭게 키우는 것이었다. 플래시는 깊이를 가늠하는 데 필수적인 눈의 빠른 동작을 방해해서, 거의 한 눈으로 보는 것처럼 시각을 유도하는 작용을 했다. 이런 효과를 셔먼은 미술에 유익하다고 보았는데, "왜냐하면 그것이 이미지나 대상을 '전체'로 파악하는 데 도움이 되고, 이미지의 형성에서 음화 공간이 하는 구축적 역할에 대한 학생의 이해를 강화하며, 3차원 공간에서 본 대상을 회화의 표면이라는 2차원의 조건으로 옮기는 과정에서 도움을 주기 때문이었다."[30] 릭턴스타인이 재현과 추상, 매개된 것과 직접적인 것처럼 명백히 대립하는 두 항을 풀어낸 방법과 이 훈련이 관계가 있음은 분명하다. 이에 대해서는 뒤에서 다시 논의할 것이다. 여기서는 "지각의 조직"이 단지 미학의 문제만은 아니었다는 것, 통일성과 직접성이라는 가치들은 또한 미국

28 Swenson, "What Is Pop Art?" in Madoff, *Pop Art*, 108. 최근의 문헌에서는 셔먼과의 연관이 논의되었다. *Roy Lichtenstein Inside/Outside* (North Miami: Museum of Contemporary Art, 2001)를 쓴 보니 클리어워터(Bonnie Clearwater)뿐만 아니라, 다이처, 로블, 베이더도 이를 다루었다.

29 Hoyt L. Sherman, *Drawing by Seeing: A New Development in the Teaching of the Visual Arts through the Training of Perception* (New York: Haydenn and Eldredge, 1947) 참고. 릭턴스타인도 이 용어 그리고 이와 비슷한 용어들을 사용했다. 그는 또한 오스위고(Oswego)와 럿거스에서 가르칠 때 그 나름의 플래시 랩을 만들어 내려고도 했다.

30 Deitcher, "Unsentimental Education," 102. 해밀턴이 유발하는 응시와의 차이가 여기서 다시 보인다.

문화 전반에서도 엄청난 긴장 상태에 있었다는 말만으로도 충분하다.[31]

가장 완고한 종류의 원형

오하이오 주립대학교를 떠난 뒤 1950년대에 릭턴스타인은 처음엔
클리블랜드에서, 그다음에는 뉴욕 중부의 오스위고에서 살았고,
럿거스로 옮기기 전에 오스위고에서 잠깐 가르쳤다. 이 시기에
릭턴스타인은 20세기 회화의 다양한 양식에 통달하는 작업을 했다.
처음에는 표현주의 노선들을 따라 했고, 그다음엔 짐짓 순박한 양식
[「델라웨어 강을 건너는 워싱턴 1」(Washington Crossing the
Delaware I, 1951)에서처럼 미국적 테마를 각색했다]을 시도했으며,
마지막으로 팝 아트라는 돌파구를 찾기 전에는 추상 양식을 해 보았다.
릭턴스타인은 초창기 조각에서도 거의 같은 방식으로 실험을 했는데,
거기에는 고풍스러운 돌 조각 형상과 원시주의적인 나무 조각 형상이
들어 있었다. 이 과정에서 그는 광범위한 모더니즘 양식과 장치에
능숙해졌고, 그 가운데 일부—가령 제스처가 실린 붓놀림—가 팝 아트
작업에 재등장하게 된다. 그러나 모더니즘 양식과 장치는 중고품으로,
다시 말해 이미 가공된 상태로 나온다. 시사만화, 광고, 연속만화에서
그가 끌어낸 모티프들이나 마찬가지인 것이다.

하지만 그가 쓰는 인쇄물이 이미 매개된 것임을 릭턴스타인이
강조한 것은 무해한 일이었다. 이보다 논쟁적인 것은 모든 예술적
재현—"파르테논 신전이든 피카소의 작품이든 폴리네시아의
처녀상이든"—이 이미 복제된 것이거나 아니면 스크린으로 찍은 것—
해밀턴이 표현한 대로, "그가 손을 대기 전에 이미 한통속이 되어 있는
것"[32]—이라는 함축이었는데, 릭턴스타인은 이 함축을 계속 끌고 갔다.
모더니즘의 표현 형식과 추상 형식은 부분적으로, 기계 복제의 효과를
저지하기 위해 개발되었다. 그러나 릭턴스타인은 이런 형식들이 더는

31 베이더는 이 지점에서 특히 훌륭하다.

32 Hamilton, *Collected Words*, 252, 254. 이는 정말 그랬다. 예를 들면, 릭턴스타인은
 미술 출판물에서 추상표현주의 회화를 처음 접했다.

[2.3] 「루앙 대성당」, 1969. 캔버스에 유채와 마그나 물감, 160×106.7cm
ⓒEstate of Roy Lichtenstein / SACK Korea 2020

기계 복제의 압력으로부터 보호될 수 없음을 강조하기라도 하듯, 선대의 미술을 소재로 한 첫 번째 팝 아트 작업의 초점을 거기—그가 '바보 천치' 버전이라 불렀던, 표현과 추상의 여러 대가를 복제한 인쇄물을 만화풍으로 환원시킨 작업—에 맞추었다.[33] 따라서 이미 1963년에 릭턴스타인은 입체주의-초현실주의 단계의 피카소를 패러디한 작업 [「꽃 달린 모자를 쓴 여성」(Woman with Flowered Hat)에서처럼]을 시작했고, 1964년에는 신조형주의 양식의 몬드리안을 소재로 같은 작업[「비대상」(Non-Objective) 1과 2에서처럼]을 했다. 하지만 이런 면에서 가장 예리한 패러디는 아마도 모네의 「루앙 대성당」(Rouen Catherals, 1892–1894)[2.3]과 「짚가리」(Haysatcks, 1890–1891)를 따라 한 1968–1969년의 연작일 것이다. 인상주의의 차별화된 붓놀림이 이 연작에서는 균질적인 벤데이 점으로 대체되었기 때문이다. 피카소와 몬드리안의 작품은 한때 가장 사적이고 가장 비대상적인 모더니즘 양식처럼 보였던 것이지만, 기계 복제로 인해 그런 수용은 변형되었다는 것이 피카소와 몬드리안 패러디의 함축이다. 그런가 하면, 모네는 한때 가장 직접적인 모더니즘 기법—광학적 감각을 직접 기록하는 데 관심을 둔 기법—처럼 보였던 것이지만, 기계 복제로 인해 그런 기법의 생산도 제약을 받게 되었다는 것이 모네 패러디의 암시다. 릭턴스타인은 모네 속에도 기계적인 것의 작용— 붓놀림의 반복을 통한 기법 측면과 캔버스의 수열성을 통한 구조 측면 둘 다에서— 이 있었고, 그러니 릭턴스타인 자신은 그저 이미 거기에 있던 것을 도해로 나타냈을 뿐이라고 암시하는 것이다.[34]

33 Jones, "Interview with Lichtenstein," 22. 같은 대화에서 릭턴스타인은 "그림을 잘못 해석한 그림"이 자신의 패러디라고 설명한다.(22) "피카소의 그림은 일종의 대중적인 물건이 되었다. 집집마다 피카소의 복제본이 있을 것 같은 느낌이다." 릭턴스타인이 1967년에 한 말이다.(Coplans, "Talking with Lichtenstein," 201) 몬드리안, 마티스, 미로, 레제 같은 다른 모더니즘 대가를 패러디한 작품도 이와 매우 똑같은 클리셰의 지위를 암시한다. 뒤에서 이에 대해 좀 더 다룬다.

34 이런 주장은, 릭턴스타인이 자신의 작업을 동렬에 놓는 신인상주의의 분할주의가 이미 했다고 할 수 있을지도 모른다. 선과 색채가 굳어지는 경화 현상은 일찍이 1915년의 피카소에게도 있었고, 그의 종합적 입체주의 작업에서는 확실히 그랬는데, 이를

릭턴스타인은 그의 준매개적인 점, 선, 색채를 그가 고안해 낸 모티프들에도 적용했다. 그의 첫 번째 풍경화와 조각 들이 그런 것인데, 둘 다 1960년대 중엽부터 시작되었다. 이런 작업에서 그는 인간계뿐만 아니라 자연계까지 세계 전체도 기계 복제의 효과에 좌우되기는 미술이나 매한가지임을 강조했다. 도자기로 만든 여성 두상과 커피 잔이 그가 처음 만든 오브제들인데, 이것들은 1960년대 초에 그가 같은 주제로 만든 회화에서 말 그대로 툭 튀어나온 것처럼 보인다. 나중에 만들어진 오브제들도 대부분 회화와 조각 사이 어딘가에 존재한다. 이미지의 조건과 사물의 조건 사이에 포박당한 것만 같고, 좀 더 정확하게는, 사물이면서도 실질적으로는 이미지라는 지위를 벗어날 수 없으리라는 것만 같다. [에나멜과 철로 삐쭉삐쭉하게 만든 첫 번째 「폭발」(Explosions)은 1960년대 중엽부터 시작되는데, 이 역시 이런 혼성적 상태를 과장한다. 가지각색의 폭발을 만화처럼 나타낸 이 기호들은 3차원 공간으로 진입하지만, 그때 2차원 이미지의 단편들도 함께 따라가는 것이다.]35 이런 식으로, 릭턴스타인은 기계 복제가

릭턴스타인은 언젠가 "콜라주의 회화"라고 한 적이 있다.[David Sylvester, *Interview with American Artists* (New Haven, Conn.: Yale University Press, 2001), 233] *The Picasso Papers* (New York: Farrar, Straus and Giroux, 1998)에서 로절린드 크라우스는 이런 경화 현상이 이 무렵 피카소의 주변에서 사진이 미술 작업에 침투해 들어오는 것에 대한 반작용의 징후라고 주장한다. 모네의 준기계적 측면에 대해서는, Robert L. Herbert, "Method and Meaning in Monet," *Art in America* (September 1979) 참고.

35 '폭발'은 회화와 조각이 공유하는 속성인 형상(shape)이 큰 논쟁거리가 되었던 순간에, 그리고 일부 미술작품이 보통의 물건과 구별하기 어려워지기 시작한 순간에 일어났다 (내가 쓴 용어들은 마이클 프리드의 유명한 글 「미술과 사물성」에 나오는 것들이다). 여기서 릭턴스타인은 이런 대립 항들을 좌절시킨다. '폭발'이 내놓는 형태들은 회화도 조각도 아니고, 이런 형태들도 사물성을 격파하기는 하지만, 그것이 미술의 이름으로 일어나는지는 명백하지 않아서, 그 형태들과 만화책의 기호들 사이의 연관은 집요하게 남는 것이다. 릭턴스타인의 붓놀림(많은 것이 1980년 초 이후에 나왔다)뿐만 아니라 그의 정물화(1970년대부터 나온)도 이 대목과 관계가 있다. 정물화에서는 한 회화 장르가 대상의 형태로 바뀌었고, 붓놀림에서는 가장 회화적인 요소가 곧추선 인물상, 즉 가장 조각적인 장르로 변했다. 심지어는 그의 도식적인 집들(1990년 이후부터 나온)도 가상과 실상 사이의 중간 지대에 존재하고, 그의 채색 에나멜 판과 구멍이 숭숭 난 스크린들이 쌓인 여러 겹의 층 또한 하이브리드 형태다. 단일한 윤곽을 제시하는 작품도 일부 있지만(몇 개는 상당히 평평해서 두께가 고작 철편 정도다), 대부분은 단일한 시점을

회화와 조각 같은 예술적 매체의 정의에만 혼동을 일으킨 것이 아니라, 유리잔, 볼, 주전자, 전등(초창기의 두상과 찻잔을 뒤따른 조각의 모티프들이다) 같은 일상 사물의 외양도 변형시켰다고 암시한다. 따라서 마셜 매클루언이 소통 테크놀로지의 혁명을 내다본 묵시록적 예언자로 등장했던 때와 동일한 시기에, 릭턴스타인도 '미디어'가 '매체'를 능가했다는 것 그리고 거의 모든 것이 이미지로 다시 포맷될 수 있다는 것을 시사한다.

릭턴스타인은 이런 변화의 원인을 일반적인 면에서도 지적한다. "미국에서는 산업화가 한층 더 진행되어 일상생활 전역에 스며들었다"라고 그는 1965년에 말했다. 그리고 1967년에는, 그 결과로 "제품을 팔기 위한 […] 광고판과 네온사인 같은 것들[이] 우리의 새로운 풍경으로" 존재한다고 덧붙였다.[36] 또한 릭턴스타인은 이런 변화의 결과들도 지적하지만, 그것은 찬양 일변도의 말이 아니다 (이 또한 그가 워홀과 혼동되어서는 안 되는 지점이다).[37] 사실, 릭턴스타인은 초창기 인터뷰에서 이런 문화에 "딱딱하고" 또 "둔화시키는" 측면이 있음을 명시한다. 이와 동시에, 이렇게 "뻔뻔하고 위협적인 특성들 […] 은 우리를 침범하는 강력한 힘 또한 가지고 있으며", 나아가 "일종의 잔인함과 어쩌면 적개심마저 유발하는데, 이는 미학적인 방식으로 나에게 유용하다"라는 강조도 한다.[38] 이 점이

애호한다(몇 개는 정면에서만 혹은 원근법적으로만 식별된다). 두 속성은 모두 반쯤 눈감임 조각 같은 효과를 내는 데에 본질적이다. 이에 대해 좀 더 보려면, 나의 "Pop Pygmalion," in Bader, *Roy Lichtenstein* 참고.

36 Jones, "Interview with Roy Lichtenstein," 18; Solomon, "Conversation with Lichtenstein," 67. 어떤 의미에서, 릭턴스타인은 여기서 경제학자 에르네스트 만델(Ernest Mandel)의 중요한 설명을 내다보고 있다. "후기 자본주의는 '산업 이후의 사회'를 대변하기는커녕 역사상 처음으로 일반화된 보편적 산업화를 구축하고 있다. 과거에는 실제 산업의 상품 생산 영역에만 국한되었던 기계화, 표준화, 지나친 전문화, 노동의 구획화가 이제 사회생활의 모든 면으로 스며들게 된 것이다."[*Late Capital* (London: Verso, 1978), 387]

37 하지만 나는 3장에서, 워홀 역시 이런 효과들을 그저 찬양만 했던 것은 아니라고 주장한다.

38 Solomon, "Conversation with Lichtenstein," 66, 67. Swenson, "What Is Pop Art?" in Madoff, *Pop Art*, 107.

[2.4] 「붓놀림」, 1981. 채색과 녹청을 입힌 청동, 79.7×34×16.5cm

릭턴스타인 작업의 핵심이다. (손과 기계 같은) 예술적 대립 항들에
문제를 일으키는 도발을 넘어, 소비 자본주의에서 체험되는 상황을
강하게 드러내는 비판을 향해 가는 전략이 여기에 들어 있기 때문이다.[39]
다시 말해, 릭턴스타인이 암시하는 것은 "우리 문화의 뻔뻔하고
위협적인 특성들"을 모방한 비유 작업(mimetic troping)이다.
즉, 그것은 산업적인 것(그는 자신의 작품이 지닌 "딱딱한 철제의
성질"을 강조한다)에 대한 모방, 정보적인 것("내 회화가 프로그램에
따른 것처럼 보이기를 원한다")에 대한 모방, 그리고 물론 상업적인
것("색채들 가운데 일부는 슈퍼마켓 패키지에서 가져온 것"이라고
그는 1971년에 언급했다. "패키지에 붙은 상표들을 살펴보면서 어떤
색채들이 서로에게 가장 강한 영향을 미쳤는지 파악하곤 했다")에
대한 모방이다.[40] 그러나 나는 '모방한 비유 작업'이라는 말을 쓰는데,
그 이유는 딱딱하고 프로그램되어 있으며 영향력이 큰 것을 모방하는
작업이 그가 하는 작업의 일부일 뿐이기 때문이다. 모방만큼이나
중요한 것이 이런 성질들을 비유하는 작업, 즉, 이런 성질들의 "강력한
침범"을 자신의 목적에 맞추어 변모시키는 작업이다.

　　릭턴스타인이 견본으로 제시한 소비주의 세계에서는 심지어

39　　이 전략은 아방가르드의 역사를 깊이 관통한다. "예술은 경화되고 소외된 것을
　　　모방함으로써 현대 예술이 된다. 보들레르는 물화를 비방하지도, 묘사하지도 않았다.
　　　그는 물화의 원형들을 경험하면서 이를 통해 물화에 저항했다." 테오도어 아도르노
　　　(Theodor Adorno)가 1970년에 쓴 말이다. [Aesthetic Theory, trans. Robert
　　　Hullot-Kentor (Minneapolis: University of Minnesota Press, 1997), 21]
　　　여기서 아도르노는 벤야민에게 의지하고 있다. "보들레르의 중요성은 독특한데,
　　　이는 그가 자기소외의 인간을 꿰뚫어 본 최초의 인간이자 가장 굴하지 않은 인간이라는
　　　점에 있다. 보들레르는 자기소외의 인간을 인정하는 동시에 물화된 세계에 맞서
　　　갑옷으로 그 인간을 강화했는데, 이 두 가지 의미에서 자기소외의 인간을 꿰뚫어 본
　　　것이다."(Arcade Project, 322) 이 전략에 대해서는, 나의 "Dada Mime," October 105
　　　(Summer 2003) 참고.

40　　Solomon, "Coversation with Lichtenstein," 85. Coplans, "Talking with
　　　Lichtenstein," 199, Waldman, Roy Lichtenstein, 26. 1966년, 릭턴스타인이
　　　제작한 풍경화와 바다 풍경 그림 몇 점에는 플렉시글라스, 금속, 모터, 전등, 그리고
　　　로룩스(Rowlux)라고 불린 은은한 빛의 플라스틱이 들어 있었다.

모더니즘 미술의 장치와 양식도 딱딱하게 굳어 클리셰가 되었다.
이런 장치의 경화를 나타낸 주요 형상이 제스처가 실린 붓놀림[2.4]이다.
한때는 주관적 표현의 표시였던 그 붓놀림을 릭턴스타인은
1960년대와 1970년대의 회화에서 하나의 엉겨 붙은 기호로 선보이고,
1980년대와 1990년대의 조각에서는 훨씬 더 물신화된 모습으로
제시한다. 제스처가 실린 붓놀림을 추상적 누드의 대역으로 만든
것이다. 양식의 경화를 보여준 그의 주요 사례는 입체주의다.
그러나 이 입체주의는 "진부해진", 심지어는 "무의미해진" 것으로,
「말 모티프를 곁들인 현대 조각」(Modern Sculpture with a Horse
Motif, 1967)에서처럼 때로는 퓨리즘(Purism) 양식으로, 때로는
아르 모데른(Art Modern) 또는 아르데코 양식으로 나타난다.[41]
이것은 예술품 혹은 장식품이라는 상품화된 지위로 축소된
입체주의다(릭턴스타인의 「현대 조각」은 금동, 구리, 알루미늄 거울,
색유리, 물결무늬 대리석 같은 데코 특유의 재료들을 등장시킨다).
이것이 아마도 그가 이 양식을 조각의 형식—그의 조각은 얇은
부조로 만들어질 때가 많고 때로는 눈속임 양식을 쓰기도 해서,
조각적이라기보다 회화적이긴 하지만—으로 자주 다루는 이유일
것이다.[42] 「현대적 두상」(Modern Head, 1970)은 특히 위트가 넘치는

41 John Coplans, "Interview: Roy Lichtenstein," in Coplans, *Roy Lichtenstein*. Bader,
 Roy Lichtenstein, 33에도 재수록되었다. 이 연작에 대해서는, Lawrence Alloway,
 "Roy Lichtenstein's Period Style: From the Thirties to the Sixties and Back," *Arts
 Magazine* (September–October 1967)도 참고(Coplans, *Roy Lichtenstein*에
 재수록). 앨러웨이의 말에 따르면, 아르데코는 1960년대에 잠깐 유행했지만,
 릭턴스타인은 키치나 캠프로서의 아르데코를 상회하는 클리셰로서의 아르데코에
 관심이 있었다. 릭턴스타인은 "진부해진"(hackneyed)이라는 용어를 쓰는데, 이는 많은
 것을 말해 준다. 이 용어는 임대용 "중간 크기와 중간 수준의 말"(그리고 나중에는 같은
 지위의 마차)이었던 'hackney'에서 파생되어, 고용된 노동자 및 매춘부와 결부되었다가,
 결국에는 "너무 자주 사용되어" "독창적이지 못하고 평범하게 된"(『옥스퍼드 영어사전』)
 것을 의미하게 되었다.

42 다시 나의 "Pop Pygmalion" in Bader, *Roy Lichtenstein* 참고. 릭턴스타인의 후기
 회화처럼 그의 조각도 간과되는 경향이 있다. 그가 개가를 이룬 작업으로부터 파생된
 것이거나 반복하는 것이라고 간주되기 때문이다.

사례다. 검은색 크롬을 입힌 알루미늄으로 만들어진 이 측면상은
고전적인 아테나 또는 머큐리와 연속만화에 나오는 슈퍼 영웅의
중간쯤에 있는 인물을 상기시킨다. 이와 동시에 「현대적 두상」은 맵시
있는 유선형 데코 버전으로 되살아난 아프리카 인물상과 입체주의
초상화 양자의 역사적 회복을 반복한다.

 릭턴스타인은 미술과 상업디자인이 수렴하는 다른 양식들에도
이끌렸다.[43] 예를 들면, 1980년대 초에 그는 콘스탄틴 브란쿠시를
뒤따른 조각을 몇 점 만들었다. 브란쿠시는 미학적 순수성의 수사학을
구사했지만, 디자인의 문턱에 근접한 경우가 많았던[미국 세관이
언젠가 그의 「공간 속의 새」(Bird in Space, 1923)에 제품, 실은 주방
기구의 관세를 매겼던 악명 높은 사건에서] 미술가다. 릭턴스타인은
녹청을 입힌 청동으로 「잠자는 뮤즈」(Sleeping Muse, 1983)[2.5] —
깊이가 겨우 몇 인치밖에 안 되어, 이 작품은 부피가 있다기보다
윤곽선에 더 가깝고, '음영', 따라서 '깊이'를 의미하는 것은 줄무늬
띠뿐이다 — 를 개작했는데, 이를 통해 브란쿠시를 이 장식적인
선 건너로 밀어 버린다. 때로는 릭턴스타인이 아르누보를 암시하기도
한다. 미술과 장식을 계획적으로 혼합한 양식이 아르누보다. 여기서
특히 풍부한 사례는 「초현실주의 두상」(Surrealist Head, 1986)이다.
꽃처럼 피어나는 아르누보의 곡선이 인용되어 인물의 측면상, 그녀의
금발 머리와 모자(혹은 양산?)의 윤곽선, 그리고 이 작품의 좌대를
화려하게 형성한다. 발터 벤야민은 언젠가 아르누보의 이런 "영매 같은
선의 언어"를 산업 시대의 심부에서 "미술을 위해 [산업의] 형식들을

43 예를 들면, 그가 1967년에 만든 모듈 회화에는 레제풍 디자인 이미지가 들어 있고,
 1975년에는 르코르뷔지에와 오장팡(Ozenfant)을 따른 회화를 여러 점 만들었다.
 그의 네오-데코 회화는 라디오 시티 음악당에 있는 모티프들에서 부분적으로
 영감을 받은 것이다. 디자인 일을 했던 그 자신의 배경도 여기와 관계가 있다. 1950년대에
 클리블랜드에서 릭턴스타인은 리퍼블릭 스틸에서는 간간이, 그리고 힉캇 전기용품
 회사에서는 꾸준히 공업 도안가로 일한 적이 있다. 그는 또 핼리스 백화점 진열창을
 장식하기도 했고, 건축 회사를 위해 모형을 만들기도 했다. 클레어 벨(Claire Bell)이
 집대성한 연대기가 탁월한데, Cowart, *Lichtenstein: Beginning to End*와 다른
 릭턴스타인 도록들에 실려 있다.

[2.5] 「잠자는 뮤즈」, 1983. 녹청을 입힌 청동, 64.8×87×10.2cm

되찾으려는" 절박한 시도라고 읽은 적이 있다.[44] 하지만 여기서는
차용이 반대 방향으로, 즉 산업디자인을 위해서 일어난다.
이 작품에서 작용하고 있는 또 하나의 양식인 초현실주의(릭턴스타인은
피카소 판 초현실주의를 선호한다)의 풍만한 선-언어는 미술을 위해
에로티시즘의 형식들을 되찾으려는 마찬가지의 절박한 시도라고 볼 수
있을 것이다. 하지만 「초현실주의 두상」에서 환기되는 대로, 이 경쟁도
패배로 끝난다. 「초현실주의 두상」은 영매 같지도 않고 풍만하지도
않은 것이다(그것은 또한 초현실주의의 방식으로 두려운 낯섦을 주는
것과도 거리가 멀다). 「현대적 두상」이 지각 및 기호 작용을 가지고 노는
입체주의가 진부해졌음을 내비친다면, 「초현실주의 두상」이 시사하는
것은 무의식을 탐구하는 초현실주의가 장식적으로 변했다는 것이다.

 사실상 릭턴스타인이 암시하는 것은 예술적이든 다른 것이든 모든
언어가 이런 물화를 피해 갈 수 없다는 것이다. 예를 들면, 릭턴스타인이
그린 초기 로맨스 회화에 나오는 표현적인 발화들이나, 심지어는 초기
전쟁 회화에 나오는 의성어 단어들조차 모두 우리 진영의 감상을 위해
복제된 수많은 클리셰들이다.[45] 그리고 후기의 조각에서 릭턴스타인은
미술의 전(全) 범주들—「현대 조각」뿐만 아니라, 「의례용 가면」(Ritual
Mask), 「중국의 바위」(Chinese Rock), 「애머린드의 형상」(Amerind
Figure)까지도— 을 마치 하나의 도록에 담긴 수많은 목록이라도 되는
것처럼 한통속으로 제시한다. ('Amerind'는 단어들의 축약을 통해
한 기업 브랜드를 나타내고, 그 제목이 붙은 1981년의 조각은 형태들—
일부는 북서부 연안의 인디언 토템이고, 일부는 CBS의 로고인— 의
추상화를 통해 그 일부처럼 보이기도 한다.) 이런 표제들은 가장 이종적인

44 Walter Benjamin, "Paris, Capital of the Nineteenth Century," *Arcade Project*, 9.

45 언젠가, 릭턴스타인은 그런 발화를 줄줄이 써 보였다, "Thwack, Thung, Ratat, Varoom,
 Pling, Beeow" [Micahel Juul Holm, Martin Caiger-Smith, and Poul Erik Tøjner, eds.,
 Roy Lichtenstein: All about Art (Copenhagen: Louisiana Museum of Modern Art,
 2003), 29 참고]. 의성어는 단어들 가운데 가장 자연스러운 것이라는 오해를 흔히 받는다.
 에드 루셰이처럼(5장에서 보게 될 테지만), 릭턴스타인도 의성어 역시 나름의 방식으로
 관례적임을—그리고 최소한 만화의 맥락에서는 상업화된 것이기도 함을— 시사한다.

오브제, 양식, 관행을 합치는데, 최고봉은 「고졸한 두상」(Archaic Heads, 1988)이다. 이 작품은 이집트와 미노아로부터 에트루리아로 이어진 고졸한 양식과 이런 양식을 각색한 고갱과 피카소 같은 모더니스트들도 환기시키지만, 이 모든 암시를 윤곽선 하나로 나타낸 스테레오타입에 응축할 뿐이다("파르테논 신전이든 피카소의 작품이든 폴리네시아의 처녀상이든 똑같은 종류의 클리셰로 환원된다"라고 한 해밀턴을 기억하라). 앙드레 말로에 따르면, "벽 없는 미술관"은 사진 복제에 의해 시작되었지만, 「고졸한 두상」은 그 이상을 시사한다. 무한정한 매개가 그것인데, 여기서 다양한 양식은 하나로 가공될 수 있다.[46]

　　릭턴스타인은 미술과 상업디자인의 혼합을 시연하는데, 이로부터 혹자는 일단의 끔찍한 결론을 끌어낼 수 있다. 팝 아트의 시대가 되자, 많은 아방가르드 장치와 모더니즘 양식이 문화산업의 도구가 되었다는 것, 제품과 이미지, 상품과 기호가 합체했다는 것, 팝 아트 회화는 그저 이런 구조적 등가 관계를 반복할 뿐이었다는 것, 한때는 대상관계를 탐구하는 데 딱 맞는 유일무이한 매체였던 조각도 상품에 짓밟혔는데, 팝 아트 오브제는 상품의 효력을 그저 흉내나 낼 수 있을 뿐이라는 것 등등이 그런 결론이다.[47] 또는 온화한 견해를 취할 수도 있다. 미술과 디자인은 이런 형식 교환을 통해 이득을 얻을 때가 많다는 것, 이미지의 통일성과 효과의 직접성 같은 회화의 전통적인 가치가 그 과정에서 업데이트된다는 것 등. 그런데 양자를 한 쌍으로 짝짓는 가장 도발적인

46　André Malraux, *The Voices of Silence*, trans. Stuart Gilbert (Princeton, N.J.: Princeton University Press, 1978) 참고. 릭턴스타인은 1990년대에 마티스풍의 화실과 실내 작품을 여럿 만들었다. 그러나 이 작품들은 그의 미술을 마티스풍으로 되풀이한 것이라기보다 그의 미술(과 다른 것들)을 당시 유행하던 장식으로 배열한 것이다.

47　이 명제들은 각각 Peter Bürger, *Theory of the Avant-Garde*, trans. Michael Shaw (1974, Minneapolis: University of Minnesota Press, 1984)와 Baudrillard, *Political Economy of the Sign* (1972)에서 추출될 수 있다. 보드리야르는 팝 아트에서 다루어지는 이미지와 대상에 대해 다음과 같이 쓴다. "더는 한쪽이 다른 쪽의 진리치가 아니다. 이미지와 대상은 완전히 공존하며, 똑같은 논리적 공간 속에서 (차별적이고 가역적인 결합 관계를 맺고 있는) 기호로 '행동'한다."[*La société de consommation: Ses mythes, ses structures* (Paris: Gallimard, 1970), 175]

작업에서, 릭턴스타인은 두 견해를 한꺼번에 개진한다. 즉, "뻔뻔하고 위협적인 특성들"을 모방하는 그의 작업은 그가 사는 문화에서, 심지어는 미술의 장치와 양식의 차원에서조차 작용하고 있는 물화를 가리킨다. 이와 동시에, 그런 특성들을 비유하는 그의 작업은 이 조건의 내부에서 고안이 일어나게 하고, 그렇게 해서 그 조건을 조금이나마 완화하는 작용도 한다.

　　　여기서 릭턴스타인에게 중요한 용어는 실로 '클리셰'다. 『옥스퍼드 영어사전』에 따르면 그 정의는 첫째, "연판을 금속으로 뜬 주형"(활자로 짠 인쇄 조판)이고, 둘째, "진부해진 문구"다. 기술적 영역과 수사학적 영역, 둘 다에 모두 걸쳐 있어 릭턴스타인에게 딱 들어맞는 정의다. 럿거스에서 릭턴스타인의 동료였던 앨런 캐프로는 그에 대해 이렇게 말한 적이 있다. "릭턴스타인은 유럽의 클리셰에, 다시 말해, 표준 이미지가 된 종류의 것에 제일 관심이 있다고 말하곤 했다."[48] 그런데 이 표준이라는 것도 이중적이다. 한편으로, 이 클리셰는 완전히 친숙해질 정도로 복제되었고, 그래서 릭턴스타인이 평한 대로, 그것은 "예술과 정반대"다. 다른 한편, 클리셰의 "시각적 단축형"은 "일종의 보편 언어"를 시사한다. 이 언어는 "놀랄 만한 특질"을 가질 수 있고, 그 경우에는 개발이 가능한 "미학적 요소"가 들어 있다.[49] 릭턴스타인이 활용하는 것이 클리셰 내부의 바로 이런 이중적 차원이다.

　　　클리셰에서는 또한 릭턴스타인의 작업에서 활약하는 다른 복식조들 속의 두 항—고급과 저급, 추상과 도상 등—도 나타난다. 따라서 그가 보기에 클리셰는 '고전적인' 미술에도, 만화에도 똑같이 근본적인 것이다. 1966년 비평가 데이비드 실베스터에게 한 다음과 같은 중요한 말을 살펴보라. 당시 릭턴스타인은 「붓놀림」 회화 작업을 하고 있었다.

48　　　Allan Kaprow를 Avis Berman, "The Transformations of Roy Lichtenstein: An Oral History," in Hom, Caiger-Smith and Tøjner, *Lichtenstein: All about Art*, 126에서 인용.

49　　　Sylvester, *Interviews with American Artists*, 222–223. 앞으로 보게 되듯이, 루세이도 표준적인 것이 지닌 이런 이중성에 관심이 있다.

고전적인 형태, 예를 들면 이상적인 두상[...]에 나는 관심이
있다. [...] 그런데 만화에서도 똑같은 것이 개발되었다.
이것은 고전적이라고 하지 않고, 클리셰라고 한다. [...] 나는 이런
만화를 고전적인 방식으로 다시 개발하는 작업에 관심이 있다.
[...] 내 생각에, 그것은 내가 할 수 있는 가장 어려운 종류의
원형을 확립하는 것이다. 이것이 성취될 때 작품에는 모종의
위력적인 외양 같은 것이 있다. [...] 진심으로 나는 피카소가
이와 관련이 있다고 생각한다. 피카소는 눈이든, 귀든, 머리든,
무엇에 대해서나 거의 모든 종류의 변주를 할 수 있었던 것 같다.
이것은 사실이지만, 그가 구사한 종류의 상징주의 때문에
강력하고 힘찬 것들도 몇몇은 있다.[50]

여기서 보이는 이어달리기를 주목하라. 클리셰를 이렇게 이해함으로써
허용된 이 이어달리기는 고전미술, 만화 같은 대중 형식, 피카소와
자신의 작업 같은 모더니즘 회화 사이에서 일어나고 있다.
"내 작업은 입체주의와 연결되어 있는데 이는 만화 작업도 마찬가지다."
릭턴스타인이 비평가 존 코플런스에게 자신의 회화 언어에 대해
언급하던 중 이와 관련이 있는 대목에서 했던 말이다. "만화 작업과
미로나 피카소 같은 사람들 사이에는 관계가 있다. 만화 작가들은
이 점을 이해하지 못할 수도 있지만, 분명 그 관계는 초창기 디즈니에도
있다."[51] 여기서도 릭턴스타인은 또다시 대중문화 및 모더니즘의 양식
둘 다를 자신의 양식과 연결한다. 암묵적으로 클리셰를 통한 연결이다.

50 Ibid., 226–227. 릭턴스타인 역시 그의 상업 이미지들을 고전화하지 않았다
 (르코르뷔지에와 레제는 그렇게 하는 습관이 있었지만). 오히려, 그가 암시한 것은
 고전적인 표현법 — 원주로부터 구성적 통일성이라는 규준까지 — 이 그 자체로
 클리셰가 되었다는 것이다. 뒤에서 좀 더 다룬다. 이렇게 클리셰가 된 고전주의는 거의,
 포스트모던 양식에 대한 사전 대응처럼 읽힌다.

51 Coplans, "Talking with Lichtenstein," 201. 1966년에 실베스터와 나눈 대화에서,
 릭턴스타인은 이 점에서는 만화가들이 정말 빠삭하다는 암시를 했다. 만화를 모더니즘의
 측면에서 상세히 논한 글로는, Scott McCloud, *Understanding Comics* (New York:
 Harper Perennial, 1994) 참고.

하지만 연결은 이런 경우에 통상 시사되는 타락, 호선(互選), 또는 심지어 타협조차 없이 이루어진다.

어떤 점에서 이런 개념의 클리셰는 도식 개념을 상기시킨다. 곰브리치가 『미술과 환영』에서 제시한 이 도식은 한층 더 완벽한 재현을 향해 간 서양미술의 중심 궤도를 이끌었던 것이다. "그런 의미에서 클리셰는 고전미술과 같다. 다시 그려지게 되는 것이 고전적인 눈이나 코라는 점에서 그렇다." 릭턴스타인이 럿거스의 또 다른 동료 제프리 헨드릭스와 나눈 1962년의 대화에서 클리셰에 대해 한 말이다. 그리고 이 도식은 그의 작업에서도 또 상업미술에서도 작동하고 있다.

> 많은 사람이 이 작용의 중심 경향을 간과한다는 생각이 든다. [...] 나는 예컨대, 커피 잔의 외양에는 관심이 없다. 내가 관심을 두는 것은 오직 다음과 같은 것들뿐이다. 커피 잔이 어떻게 그려지는지, 그리고 다양한 상업 미술가들이 수많은 세월 동안 덧붙여 온 추가 사항을 통해 커피 잔을 그리는 방식이 어떻게 달라졌는지, 또 상업 미술가들과 그들이 그린 나쁜 드로잉의 작용이라는 방편과, 오랜 세월에 걸쳐서, 예컨대 커피의 이미지를 이렇게 보이도록 만들어 온 복제 기계류, 이 두 가지를 통해 어떤 상징이 발전했는지. 그러니 성공한 것은 오직 묘사된 이미지, 결정체가 된 상징뿐인 것이다. [...] 우리는 모종의 상업화된 커피 잔에 대한 심상을 가지고 있다. [내가] 묘사하고 싶은 것은 바로 그런 특정 이미지다. 내가 대상 자체를 그리는 일은 결코 없다. 나는 대상을 묘사한 것 — 대상의 결정체가 된 상징 같은 것 — 만 그릴 뿐이다.[52]

하지만 "결정체가 된 상징"에 이렇게 관심을 갖는 것은 무엇 때문인가? 그의 논평들이 내비치는 대로, 릭턴스타인이 클리셰의 '효과'를 귀하게 여긴다는 것은 확실하다. 클리셰에는 "저항할 수 없는" 측면이 있고,

52 Cowart, *Lichtenstein: Beginning to End*, 118–119.

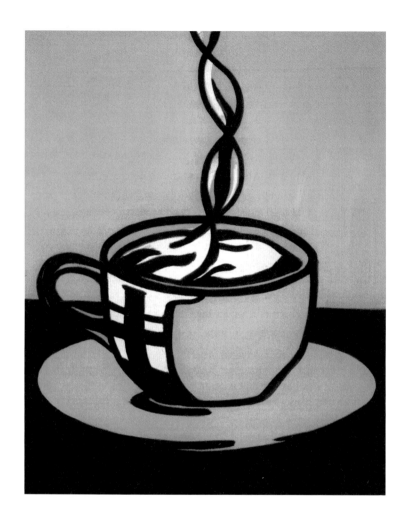

[2.6] 「커피잔」, 1961. 캔버스에 유채, 50.5×40.5cm

이로 인해 그 역시 저항할 수 없게 된다는 것이다.[53] 또한 그는 클리셰가 문화 속의 여러 범주들('고전', 상업, 모더니즘 등)을 넘나들며 읽힐 수 있다는 점에도 분명 관심이 있다. 클리셰를 '원형'처럼 보이게 만드는 것이 바로 이 넓은 범위다. 그러나 이보다 중요한 것은 아마도, 클리셰가 이 상이한 표현법들— 비록 "딱딱하고" 또 "위력적인" 경우가 많기는 해도— 에 의지할 수 있는 수단이자, 그 표현법들을 가지고 고안도 할 수 있는 수단이라는 점일 것이다.[54] 마지막으로, 릭턴스타인이 클리셰에 끌리는 것은 클리셰의 인공성 때문이다. 그는 클리셰의 관례성을 사용하고 또 입증하는 작업을 하지만, 그 와중에 우리를 클리셰의 힘으로부터 멀어지게도 한다(여기서도 그는 특히 해밀턴과 가깝다).[55]

　　이것은 클리셰가 릭턴스타인에게서 "결정체가 된 상징"의 역할뿐만 아니라 변화무쌍한 기호—그의 작업에서 핵심적인 또 하나의 복식조—의 역할도 한다는 것을 내비치는 말이다. 그가 클리셰를 대하는 예를 「커피 잔」(Cup of Coffee, 1961)[2.6]에서 살펴보자. 이 회화는 순색 한 가지, 즉 진노랑색만 써서 컵과 받침 그리고 그 뒤의 벽을 확실하게 나타낸다. 아무리 단순해 보여도, 다른 요소들, 즉 검정과 하양 또한 여러 역할을 한다. 검정은 탁자 상판과 커피 잔 위의 그림자와 커피를 동시에 의미하는 기호다. 한편 하양은 잔 위의 빛과 커피 표면의 빛 둘 다를 의미하는 기호고, 커피 표면에서는 우유나 크림을 떠올리게 할 수도 있다. 검정과 하양은 함께, 실제 현상과는 유사성이 거의 없는 검정과 하양의 곡선들을 교차시켜서 모락모락 피어오르는 김의 기호가 되기도 하는데, 이것이 바로 릭턴스타인이 묘사하는 클리셰다.[56]

53　　Coplans, "Talking with Lichtenstein," 199.

54　　이것은 스펙터클과 경쟁하고자 하는 욕망인데, 이런 욕망 속에는 레제와 연결되는 지점이 있으며, 이 관계는 양식적 연관을 넘어선다. "클리셰로부터 원형으로" 나아간 이런 변화는 매클루언과도 관계가 있다. 매클루언은 1970년에 이 제목으로 글을 발표했다.

55　　앞으로 볼 테지만, 릭턴스타인은 여기서 다시 루셰이와도 가깝다. 친숙한 상태를 깨뜨리는 이런 작업은 두 사람을 모두 예기치 않게 러시아 형식주의의 계보에 세운다.

56　　커피 잔 측면의 십자가는 카지미르 말레비치가 1920년대 초에 디자인한 절대주의 컵을 상기시킬 수도 있다.

[2.7]　「차 안에서」, 1963. 캔버스에 마그나 물감, 172.7×203.2cm
　　　ⓒEstate of Roy Lichtenstein / SACK Korea 2020

「커피 잔」은 결정체가 된 상징이 일으킬 수 있는 모든 '영향'을 지니고 있다. 하지만 릭턴스타인이 그것을 분해했다가 재조립할 때, 우리는 이 효과가 만들어지는 것을 보며 그 인위적인 면을 이해한다.

『미술과 환영』에서 곰브리치는 서양의 회화 제작 전통에서 가장 중요한 관례를 언급한다. "우리는 검은색 선이 바탕과 형상의 구분, 그리고 모든 묘사적 그림 기법에서 전통이 된 단계적 음영법, 이 양자를 가리킨다는 생각을 완전히 편안하게 받아들인다."[57] 릭턴스타인은 이 기호를 위의 두 가지 방식 모두로 ─ 또한 다른 방식으로도 ─ 활용한다. 일단의 평행선들은 「차 안에서」(In the Car, 1963)[2.7]에서처럼, 수평으로 놓여 '움직임'을 의미하는 기호가 될 수 있다. 또는 같은 그림에서 보이듯이, 대각선으로 놓여 '창문'이나 '전면 유리창'을 의미하는 기호가 될 수도 있다. 다른 곳에서는 평행선들이 '스크린'을 의미하는 기호가 되기도 하고, 살짝 굽은 경우 '거울'을 의미하는 기호가 되기도 한다. 로절린드 크라우스가 이미 보인 대로, 이런 기호학적 작용은 이미 입체주의에서, 특히 피카소의 초기 콜라주와 파피에 콜레에서 실행되었던 것이다. 또 마이클 로블이 지적한 대로, 이를 릭턴스타인과 비교해 보는 작업은 때로 시사점을 준다. 피카소는 동일한 신문지에서 나온 단편들을 사용해서, 어떤 사물의 물질적 평면성을 의미하거나, 아니면 그 사물의 주변을 둘러싸고 있는 대기의 깊이를 의미하거나 할 수 있었는데, 각 의미는 주로 위치에 의해 발생했다. 그런데 릭턴스타인도 점을 이런 이중적 방식으로 배치할 때가 많다.[58] "점들은 인쇄된 표면, 따라서 '평면'을 의미할 수 있다. 그러나 정반대로, 특히 넓은 부분에서는, 하늘처럼 손으로 잡을 수 없는 대기 같은 것이 된다."[59] 릭턴스타인이

57 Gombrich, *Art and Illusion*, 42.

58 Krauss, *Picasso Papers* 그리고 Lobel, *Image Duplicator*, 148–150 참고.

59 Waldman, *Roy Lichtenstein*, 28. 이 점들은 때로는 인물상(또는 얼굴)을, 때로는 바탕을, 때로는 둘 다를 구성하기도 하는 요소다. 릭턴스타인은 이런 기호학적 차원을 그의 첫 번째 팝 아트 오브제들에서도 활성화시켰다. 그의 두상과 컵 들은 이미 3차원의 물체면서도, 명암을 통한 대상의 모델링을 의미하는 기호, 즉 점과 선으로 또한 뒤덮여 있다. 부피와 깊이를 가리키는 기호들을 과다하게 쓴 것인데, 이런 기호의 과잉을 통해

1971년 큐레이터 다이앤 월드먼에게 한 말이다. 피카소처럼 릭턴스타인도 빈약한 물질적 수단에서 풍부한 기호학적 잠재력을 발견하는 것이다.

릭턴스타인은 불활성 상태의 스테레오타입을 능동적 기호로 활성화하기도 한다. 원색을 고집했던(간간이 초록색을 쓰기도 한다) 초창기를 살펴보라. 몬드리안에게서처럼 릭턴스타인의 원색들도 비자연계를 상기시키지만, 초월적인 세계는 아니다. 그의 원색들은 대중매체라는 제2의 자연, '레디메이드 자연'을 가리키는 신호인 것이다. 더욱이, 릭턴스타인의 색채는 언제나 자의적이지만은 않지만 (예를 들어 노랑으로 금발을, 파랑으로 맑은 하늘을 표시), 그래도 차별적 기호로 작용하는 경향이 있다(그림에서 다른 곳에 파랑이나 빨강 색면이 있다는 것 말고 딱히 노랑을 쓸 명백한 이유가 없는 색면).[60] 따라서 「차 안에서」를 예로 들어 보면, 여성의 머리카락에

그 기호들의 관례적 지위는 더더욱 강조된다.

1960년대 초에는 기호학적 분석이 부활했고, 저드는 카스텔리 화랑에서 열린 1963년도 릭턴스타인 전시회를 평하면서, 그의 회화가 "메타 언어학을 제안한다"라고 했다.(*Complete Writings*, 101) 초기 팝 아트와 같은 시대의 연속만화를 기호학적으로 설명한 글로는, Umberto Eco, "A Reading of Steve Canyon" (1964) 참고.[Sheena Wagstaff, ed., *Comic Iconoclasm* (London: Institute of Contemporary Arts, 1987) 에 재수록] 에코는 "Lowbrow Highbrow, Highbrow Lowbrow"에서도 팝 아트를 기호학적으로 설명한다.[*Times Literary Supplement* (October 1971), 1209–1211].

60 릭턴스타인은 때로 자신이 차별적인 방식으로 작업한다는 점을 나타내기도 하는데, 여기가 그런 대목이다. "나는 표시와 표시 사이의 관계를 형성하는 데 방점을 두었다." (Lichtenstein, "A Review of My Work Since 1961," in Bader, *Roy Lichtenstein*, 60) 또는 이런 구절도 있다. "당신이 만드는 모든 표시, 당신이 긋는 모든 선은 그것이 실행되는 순간, 재현 또는 재현적 공간과 어떤 관계도 가질 수 없다."(Waldman, *Roy Lichtenstein*, 26에서 인용) 엄밀히 따지면, 만일 언어를 소쉬르식으로 긍정적 가치란 전혀 없는 차이의 체계로 이해할 경우, 경화되거나 물화될 수 있는 것은 그야말로 전혀 없다. 하지만 릭턴스타인은 클리셰의 시각적 긍정성을 받아들이고 기호의 의미론적 부정성 — 또는 최소한 의미론적 이동성 — 을 사용해서 클리셰를 개방한다. 여기에 딱 들어맞는 것이 윈덤 루이스(Wyndham Lewis)의 산문에 대한 프레드릭 제임슨(Fredric Jameson)의 말이다. "루이스의 '방법' — 이렇게 부를 수가 있다면 — 은 클리셰를 클리셰에 맞서 사용하는 것 — 또는 더 나은 표현으로는, 제스처 이미지 차원의 클리셰를 언어적 클리셰(문장 자체를 가망 없이 약화시키는)와 대항시키는 것—이다. 이런 식으로, 김새고 약해진 실체들이 뜻밖에

쓰인 노랑은 믿을 만하지만, 그녀의 모피에 쓰인 노랑은 별로 그렇지 않다. 또 남성의 재킷에 쓰인 파랑은 믿을 만하지만, 그의 머리카락에 쓰인 파랑은 별로 그렇지 않다. 당시의 연속만화와 시사만화에서 이런 클리셰가 강요되었던 것은 인쇄 과정의 기술적 한계 때문이었다. 그러나 릭턴스타인은 그런 한계를 이점으로 돌리고, 이렇게 상업화된 조건을 써서 기호학적 고발을 만들어 내는데, 그것은 개인의 표현성에 의존하지 않는 고발이다. "색채들 가운데 일부는 슈퍼마켓 패키지에서 가져왔다. 패키지에 붙은 상표들을 살펴보면서 어떤 색채들이 서로에게 가장 강한 영향을 미쳤는지 파악하곤 했다. 이 경우 광고가 몰두한 것은 대조의 관념인 것 같았다. 광고는 너무나도 강렬하게 비개성적이다! 나는 사과, 입술, 또는 머리카락처럼 조금이라도 빨간 기가 있으면 모두 똑같은 빨강으로 처리된다는 생각을 즐겼다."[61]

클리셰에 대한 말에서 릭턴스타인은 아프리카 조각을 언급하지 않는다. 하지만 이브-알랭 부아가 입증한 대로, 피카소와 브라크가 개발한 입체주의 미술의 기호학적 애매함은 대부분 그들이 연구한 아프리카 가면들을 통해서였다. 당시 이 미술가들의 화상이었던 다니엘-헨리 칸바일러는 두 미술가의 통찰을 다음과 같이 밝혔다.

이 화가들은 모방으로부터 등을 돌렸다. 회화와 조각의 본성은 문자라는 것을 발견했기 때문이다. 이런 미술이 만들어 내는 것은 외부 세계를 대신하는 기호, 즉 엠블럼이지, 외부 세계를 다소간 왜곡된 방식으로 반영하는 거울이 아니다. 이 점을 일단 깨닫게 되자, 조형 예술은 환영주의 양식들 본연의 노예 상태로부터 해방되었다. 가면은 미술의 목표가 기호의 창조라는 가장 순수한 생각을 입증하는 증언이다. '보인', 좀 더 정확히 말해서 '읽힌

신랄한 상호작용을 하면서 일종의 지각적 신선함이 재고안된다." [*Fables of Aggression: Wyndham Lewis, the Modernist as Fascist* (Berkeley and Los Angeles: University of California Press, 1979), 73]

61 Waldman, *Roy Lichtenstein*, 26. 릭턴스타인이 쓰는 의성어들에도 상업화된 것을 비틀어 창조적인 것을 떼어 내는, 이와 연관된 측면이 있다.

인간의 얼굴은 이 기호의 세부와 전혀 일치하지 않는다.
더욱이 기호의 세부는 외따로 있으면 아무 의미도 갖지 않는다.[62]

릭턴스타인의 목표도 기호의 창조, 즉 보이기도 하지만 읽히기도 하는
문자다. 「현대적 두상」을 한 번 더 살펴보라. 아프리카 조각과 입체주의
미술 둘 다를 환기시키는 작품이다. 비록 「현대적 두상」이 아르데코에서
물화된 양자를 또한 암시함에도 불구하고 그렇다. 이와 동시에, 「현대적
두상」은 그런 물화를 제한하는 방식으로 기호학적 애매함을 끌어들이기도
한다.[63] 이 작품의 전체적인 측면상은 위쪽의 둥근 구멍을 '눈'으로 읽는
경우, 그냥 머리로 간주될 수 있다. 그러나 이 작품은 머리쓰개나 헬멧을
장착한 머리로 보일 수도 있는데, 그 경우 '눈'은 장식적인 요소가 된다.
피카소의 작품이 흔히 그렇듯이, 이 '현대적 두상'도 하나 속에 최소한
둘이 들어 있는 것이다. 또는 좀 더 나중의 사례 「의례용 가면」(1992)을
살펴보라. 이 작품에서는 뚫린 구멍과 철제 곡선이 릭턴스타인의 점과
선이다. '가면'의 맥락에서 뺨 위의 이런 세부는 입체주의 미술가들이 이런
표시들을 써서 환기하곤 했던 모델링뿐만 아니라, 아프리카 가면에서
종종 재현되는 반흔문신도 의미한다. 하지만 "외따로 있으면" 이런
세부는 "아무 의미도 갖지 않을" 것인데, 이는 '눈'을 의미하는 기호인
얇은 타원형, '코'를 의미하는 기호인 삼각형 비슷한 부분, '입'을 의미하는
기호인 사각형 비슷한 부분도 다 마찬가지다. 「현대적 두상」처럼 「의례용
가면」도 물화된 클리셰―진부해진 데코 입체주의―를 가지고 기호학적
차원을 낚아채는 것이다. 두 사례에서 모두, 스테레오타입으로서의

62 Daniel-Henry Kahnweiler, "Preface," in Brassaï, *The Sculptures of Picasso*,
 trans. A. D. B. Sylvester (London: Rodney Phillips, 1949). Kahnweiler, "Negro Art
 and Cubism," *Présence africaine* 3 (1948), 367–377도 참고. 이브-알랭 부아는
 "Kahnweiler's Lesson"에서 입체주의의 기호학적 차원을 명쾌하게 설명한다.[*Painting
 as Model* (Cambridge, Mass: MIT Press, 1990) 참고] 크라우스가 *Picasso Papers*
 및 다른 글들에서 한 설명도 마찬가지다. 하지만 릭턴스타인은 이 차원을 그의 미술에서
 이미 탐색한 다음이었다.

63 크라우스가 주장한 대로, 피카소는 추상과 사진술에 대해 반동적인 입장이었지만,
 릭턴스타인은 양자를 모두 포용했다.(*Picasso Papers*, 141–154)

클리셰는 순식간에 기호로서의 클리셰로 전환되고, "가장 경직된 유형의 스테레오타입"이 우리 눈앞에서 탈물화된다.

그렇다면 역설적이게도, 릭턴스타인이 물화된 외양을 완화하는 일차적인 방식은 그런 외양을 더 악화시키는 것이다. "그것은 사물을 깎아내린 다음 다시 쌓아 올리는 작업의 또 다른 사례다. 그것을 놀려 먹는 농담을 해서 그것을 다시 극적으로 부각하는 것이다."[64] 실베스터가 1966년에 릭턴스타인에 대해 한 평이다. 그런데 이 대화가 진행된 시점에, 릭턴스타인은 「붓놀림」 회화를 작업하는 중이었다. 그는 이 제스처를 결정체가 된 상징으로 계승하지만, 거기에 다시 생명을 불어넣는 작업도 한다. 예를 들면, 1980년대와 1990년대의 조각들에서, 그는 붓놀림을 일으켜 세우고, 붓놀림으로 인물 형상을 만들어 내며, 「붓놀림」(1981) 같은 작품에서는 붓놀림에 활기찬 팝 아트식 콘트라포스토를 부여하는 것이다.[65] 실로, 릭턴스타인은 「현대 조각」에서 본 것처럼 모든 양식 전체를 이런 식으로 다룬다. 1960년대 무렵, 아르데코는 "만화처럼 망신스러운 영역"이 되었다고 릭턴스타인은 말했다. 하지만 그런 탓에 아르데코는 구닥다리의 불편한 효과를 갖게 되었는데, 릭턴스타인은 이것도 알아보았다. "나는 입체주의에서 파생된 이런 것들이 만들어 낸 기발한 결과에 관심이 있고, 이 기발함을 더 심화시켜 부조리하게 만들기를 좋아한다."[66]

64 Sylvester, *Interview with American Artists*, 231. 릭턴스타인은 1971년에 "나는 오래된 의미에서 새로운 의미를 만들어 내는 데 더 관심이 있다"라고 말했다. (Waldman, *Roy Lichtenstein*, 26) *Picasso Papers*에서 크라우스는 스테판 말라르메(Stéphane Mallarmé)를 참고하여 이 과정을 다음과 같이 설명한다. "상품화된 교환가치가 제거되었을 때, 이 동전[여기서는 클리셰라는 의미]은 모더니즘 미술가가 부여한 대체 조건, 즉 유통되면서 지속적으로 유희가 일어나는 기호라는 조건을 대신 갖게 되었다."(76)

65 서두에 언급한 대로, 릭턴스타인은 수작업 절차와 기계적 절차를 층층이 쌓는데, 여기에는 물화를 완화하는 면이 있다. 그의 작업에 존재하는 다른 복식조들도 비슷한 효과를 낸다. 앞에서 언급되지 않은 몇 가지로는, 감정을 일으키는 내용 대 냉정한 기법, 시각적 효과 대 서사적 지속, 회화적 단일 시점 대 조각적 가변 시점 같은 것이 있다.

66 릭턴스타인을 Alloway, "Lichtenstein's Period Style," 145에서 인용. Lichtenstein, "Review of My Work," 66. 다른 한편, 앨러웨이의 말대로, 아르데코는 1960년대에

[2.8] 「갈라테아」, 1990. 색채와 녹청을 입힌 청동, 226.1×81.3×48.3cm
ⓒEstate of Roy Lichtenstein / SACK Korea 2020

이런 기발함은 피카소를 각색한 그의 '바보 천치' 작업에서 가장 명백하다. 피카소는 릭턴스타인이 다른 어떤 미술가보다 더 자주 차용한 미술가인데, 기호학적으로 고안된 입체주의 형식을 초현실주의 형상의 "기이한 기동성"과 결합한 1930년대 초의 방식을 특히 차용했다.[67]「갈라테아」(Galatea, 1990)[2.8]는 릭턴스타인의 탈물화 에너지를 여느 작품들처럼 활기차게 내보이는 작품인데, 여기서 그는 두 성질을 모두 작동시킨다.

「갈라테아」는 채색한 청동 선 하나가 이어지며 만들어 내는 구불구불한 형상이다. 피카소는 미학적일 뿐만 아니라 성애적이기도 했던 동기에서 때로 여성의 신체를 단 하나의 흔적으로 파악하려는 시도를 하곤 했다. 「갈라테아」가 떠올리는 것은 그런 피카소의 방법이지만, 여기서 그 과정은 결코 직접적이지 않다. 크기와 위치에 따라서(다시 말해, 피카소가 개척한 기호학적 원리에 따라서), 세 개의 서로 다른 타원형 영역은 동일한 빨강 줄무늬로 되어 있어도 '배'와 '유방'을 의미하는 기호고, 이 타원형들 안에 있는 세 개의 유사한 원통은 '배꼽'과 '유두'를 의미하는 기호다. 그다음, 릭턴스타인은 검은색으로 세부 처리를 한 노란색 붓놀림으로 인물상의 꼭대기를 처리하는데, 이로 인해 그녀의 정체는 팔팔한 금발 머리, 아마도 무대 위의 유연한 무용수 혹은 해변의 비키니 소녀가 된다. 피카소의 작품 중에서 떠오르는 것은 「비치볼을 든 여인」(Bather with Beach Ball, 1932)이다. 이 작품은 일찍이 「공을 든 소녀」(Girl with Ball) 시절부터 릭턴스타인의 부적이었다. 그렇다면, 한편으로 「갈라테아」는 이 두 해수욕객처럼, 고대의 요정들을 육화시킨 후대의 작업으로 보일 수 있다. 미술사학자

되살아난 탓에 "다시 가시화되었고, 심지어 두드러지게까지" 되었다. 릭턴스타인의 패러디가 겨눈 방향은 원래의 양식이라기보다 원래 양식에 "새로운 맥락"이 덧붙은 것(때로는 마르크스의 오래된 금언 "처음에는 비극으로, 두 번째는 희극으로"를 떠올리게 하는 방식으로)이다. 앨러웨이가 암시하는 대로, 그 과정에서 역사적 통찰이 조금씩 수집되기도 한다. "1930년대의 형식들은 현대성에 대해 소박한 이상을 지녔던 이전 시기의 상징인데, 그 시절의 현대성은 우리 시대의 현대성과 연속성이 없다."(145)

Steinberg, "'The Algerian Women' and Picasso," 128.

아비 바르부르크는 이런 육화에 강한 호기심을 품고, 현대의
시각문화로 이어진 "고대의 내세"를 통해 이렇게 되풀이되는 정령들을
추적했다.[68] 다른 한편, 이 조각의 조립에 쓰인 단편들은 미술의
양식 및 만화의 기호라고 통하는 것들이 물화된 것이다. 한편으로,
「갈라테아」는 피그말리온에게서 생명을 받고, 릭턴스타인은
피카소에게서 영감을 얻는다. 다른 한편, 릭턴스타인은 이런 고전적
신화, 즉 표현의 직접성, 손길의 효력, 미술의 대상과 사랑의 대상의
동일성에 관한 신화와 가장 이질적인 미술가다. 릭턴스타인은
피카소에게서 이미 명백하게 드러나 있는 물화를 가리키면서도,
피카소의 기호학적 측면과 성애적 측면을 복구한다. 모더니즘 시대의
여명에 청년 마르크스는 "이 사회의 모든 영역에 그들 고유의 노래를
들려줌으로써 이 영역들의 경직된 관계들을 춤추듯 술렁이게 만들어야
한다"[69]라고 썼다. 다른 작업에서처럼 여기서도, 릭턴스타인은 그런
노래를 자신에 맞게 각색해서 부른다.

내가 할 일이 좀 남아 있을 거야

이상적인 차원에서 볼 때, 전통적인 타블로는 관조적인 반응을
투사하고, 모더니즘 회화는 초월적인 반응을 투사한다. 그렇다면
릭턴스타인의 회화는 어떤 종류의 주체성을 모델로 삼는가? 내가
주장한 대로, 릭턴스타인이 전통적 타블로와 모더니즘 회화가 모두
특권시했던 요소들을 압박한다면, 그 과정에서 생겨나는 주체는 어떤
종류의 주체—그려지는 주체, 바라보는 주체, 생산하는 주체—인가?
　　릭턴스타인이 맨 처음 맞이한 비난은 피상적이라는 것이었는데,

68　에른스트 곰브리치는 이러한 매혹을 *Aby Warburg: An Intellectual Biography*
　　(Chicago: University of Chicago Press, 1986), 105–127에서 논의한다.
　　Warburg, *The Renewal of Pagan Antiquity*, trans. David Britt (Los Angeles:
　　Getty Research Institute, 1999)에 수록된 관련 논문들을 참고.

69　Karl Marx, "A Contribution to the Critique of Hegel's Philosophy of Right,
　　Introduction"(1844), in *Early Writings*, ed. T. B. Bottomore (New York: McGraw-
　　Hill, 1964), 47.

이 비난은 또한 그의 인물상에도 쏟아졌다. 그의 인물상들은
물리적으로만이 아니라 심리적으로도 평면적으로 보이기 때문이다.
게다가, 만화책에서 끌어낸 인물상들은 관람자를 정면으로 대할 때가
많다(정면성은 관람자가 등장인물과 관계를 맺도록 유도하기도 하고,
하나의 컷 속에 가능한 한 많은 이야기를 응축하기도 하는 장치다).
로블이 언급했듯이, 릭턴스타인은 여성 인물을 특히 화면에 밀착시키는
경향이 있다. 화면에서 여성들은 때로 순수한 이미지 또는 순전한
표면과 동격이 되곤 하는데, 이는 고전적 할리우드 영화에서와 같다.[70]
하지만 릭턴스타인의 경우, 이런 관례는 맵시 있는 여성이 자신을
제시하는 실제와도 관련이 있다. "여성들은 자신을 이렇게 그린다.
이야말로 화장의 실상이다."[71] 릭턴스타인이 그가 회화에서 여성
인물을 다루는 방법을 부분적으로 정당화하며 했던 말이다. 여기서
릭턴스타인이 가리키는 것은 화장품으로 뒤덮인 인공성이기보다
팝 아트식 얼굴이 지닌 평면성이다(에디 세지윅 또는 트위기를
생각해 보라. 이들은 릭턴스타인이 이런 말을 하기 얼마 전에 스타
모델로 떠올랐다). 이 설명에서는, 삶이 미술을 복사하며, 이 복사는
릭턴스타인이 그의 회화에서 강화하는 방식으로 일어난다.

　　1960년대에는 이렇게 평면적인 표면이 냉정한 감수성, 감정이
없는 상태를 표시하는 기호로 여겨졌고, 이런 감수성은 팝 문화,
특히 워홀이 조성한 장면과 결부되었다. 반면에, 릭턴스타인에게는

70　　Lobel, *Image Duplicator*, 136-144 참고. "Visual Pleasure and Narrative Cinema"
　　　(1975)에서 로라 멀비(Laura Mulvey)는 이 같은 할리우드 영화가 여성, 표면, 스크린,
　　　스펙터클을 동렬에 세운다고 주장한다. 멀비의 *Visual and Other Pleasures* 참고.

71　　Coplans, "Talking with Lichtenstein," 202. "그들은 입술을 특정한 모양으로 그리고
　　　머리도 특정한 이상을 닮게 매만진다. 어떤 상호작용이 있는 것인데, 매우 흥미진진하다.
　　　나는 언제나 누군가에게 만화 같은 화장을 시켜 보고 싶었다." 릭턴스타인이 이어서
　　　한 말이다. 물론, 화장은 이미 보들레르를 사로잡았다. 「화장 예찬」에서 그는 화장이
　　　여성에게 부여하는 인공적 이상성에 대해 쓴다.(*Painter of Modern Life*, 31-34)
　　　화장은 또한 마네에게서도 중요한 요소로 등장한다. Jean Clay, "Ointments, Makeup,
　　　Pollen," *October* 27 (Winter 1983) 참고. 프리드는 클레이를 반박하지만, 마네와
　　　그의 동료들에게서 나타나는 "얼굴 치장"에 대한 프리드의 언급 또한 여기서 시사하는
　　　점이 있다. *Manet's Modernism* 참고.

감정이 없지 않다. 그러나 감정은 재배치되는데, 정서적 깊이로부터 멜로드라마식 표면으로, 액션 페인팅으로부터 로맨스 및 전쟁 만화에 나오는 액션 장면으로 재배치되는 것이다. 어느 정도, 이런 재배치는 릭턴스타인이 쓴 캠프적 수단이다. 그러나 거기에는 전후 사회에 대한 진지한 명제가 담겨 있기도 한데, 이는 해밀턴도 개진했던 명제다. 여성성과 남성성의 약호들을 학습하는 일차적 창구는 대량문화의 매체들이고, 주체의 사회화는 문학과 미술의 엘리트 전통을 통해서보다 연속만화, 광고, 잡지에 실린 이야기, 텔레비전 쇼 같은 대중적 형식을 통해 더 크게 일어난다는 것이다. 이와 동시에, 릭턴스타인은 자신의 회화에 풍자를 약간 섞어 이런 약호들을 희극적으로 묘사한다. 예컨대, 연애에 빠진 수동적인 여성이나 전쟁에 혈안이 된 마초 남성의 스테레오타입을 부풀려 터무니없는 지경에 이르게, 즉 쭈그러드는 지경에 이르게 하는 것이다. "만화책에서 묘사되는 영웅들은 파시스트 유형이지만, 나는 이런 회화에서 그런 유형을 진지하게 받아들이지 않는다. 그런 유형을 진지하게 받아들이지 않는다는 데 아마도 요점, 정치적 요점이 있을 것이다."[72] 릭턴스타인이 1963년에 한 말이다. 요컨대, 대중매체의 자료를 조작하는 그의 미술은 대량문화의 동일시 메커니즘 자체에 탈동일시(disidentification)의 요소를 도입한다. 이와 동시에, 릭턴스타인은 주체 형성의 토대에서 일어난 중요한 변화 — 자아는 자신이 만드는 것이라는 과거의 개념(낭만주의 유형이든, 실존주의 유형이든)으로부터 개인을 구조화하는 것은 개인보다 앞서 존재하는 상징계라는 새로운 견해로의 변화 — 도 지적한다. 그리고 결국 이 견해는 이 미술가에게 상이한 기획(해밀턴도 제안했던 것이다)을 제안한다. 미술 이미지를 일종의 모방식 조사로 여기며, 문화적 언어들로 이루어진 이 특정 매트릭스를 탐색하는 것,

72 Swenson, "What Is Pop Art?" in Madoff, *Pop Art*, 109. "터무니없는 것이야말로, 은유, 상징, 엠블럼을 시적 열광으로부터 해방시키는 것, 전복의 힘을 스스로 표명하는 것"이라고 롤랑 바르트는 쓴다.[*Roland Barthes by Roland Barthes* (New York: Hill and Wang, 1977), 81]

클리셰를 분해한 다음 재조립해서 "대단치는 않"지만 아마도 "중대한" 차이를 지니게 하는 것이 그런 기획이다.

여기서 우리는 그려지는 주체로부터 바라보는 주체로 넘어간다. 이 점에 관해서도, 오하이오 주립대학에 있던 셔먼의 플래시 랩은 릭턴스타인의 초창기 시험대였다. 다른 이들도 주장한 대로, 시각을 빠르게 하는 플래시 랩의 훈련은 또한 시각을 도구화하는 것이기도 했다. 갈피를 잃은 산만한 주체를 훈련시켜 온 역사는 장구하므로, 이 역사에서 셔먼의 사례는 현대 세계에서 볼 수 있는 또 하나의 경우일 뿐이다. 하지만 이 특정한 훈련은 1940년대와 1950년대의 미국에서 특히 중요했다. 시각적 인지를 강화하는 기술은 제2차 세계대전과 한국전쟁에 파병된 군인들, 특히 조종사와 사격수에게 필수적이었기 때문이다.[73] 릭턴스타인은 자신의 경험을 통해 이를 잘 알고 있었다. 1943년 그는 대공 훈련 기지인 텍사스의 캠프 훌렌에 배치되었고, 1944년에는 조종사 훈련을 전문으로 했던 미시시피의 키슬러 공군기지에 배치되었다. 근 20년 후, 미국이 베트남에 깊이 개입하기 시작했던 바로 그때, 릭턴스타인은 공중전을 회화의 뚜렷한 주제로 삼았다. 하지만 여기서 핵심은 이 공중전이라는 주제와 그의 개인사적인 연관이 아니라, 모더니즘 미술이 단련시킨 시각적 예리함과 현대전이 요구한 지각적 적합성을 그가 회화에서 결부시킨다는 것이다.[74] 전투기 조종사, 잠수함 선장 등을 그린 그림에서 특히, 릭턴스타인은 재빠른 '팝'의 눈과 미래주의적 '킬러'의 눈 사이에 아주 얇은 선밖에 없음을

73 다이처와 로블도 이런 연관관계들을 논의한다. 3장에서 나는 주체에 대한 전후(戰後)의
 훈련과 시험을 다시 다룬다.

74 다이처가 지적하는 대로, 이런 결부는 다른 모더니즘 미술에도 함축되어 있다.
 예를 들어, 1920년대에 사진과 영화가 확산되면서 만들어진 '새로운 시각'이라는 관념을
 모호이-너지가 1940년대에 시카고의 뉴 바우하우스에서 어떻게 디자인 교육학으로
 발전시켰는지 생각해 보라. 이런 관념들은 모호이-너지의 동료였던 죄르지 케페(György
 Kepes)가 *Language of Vision* (1944) 및 다른 글들에서 다시 한층 가다듬었고,
 셔먼은 이를 열독했다. '예술 시각'과 '기계 시각' 사이의 이런 연속체에 대해서는
 폴 비릴리오(Paul Virilio)의 저술이 특히 관심을 쏟는다.

시사한다. 그의 회화는 이런 보기의 방식들이 공유하는 공격성을
가리키는 것이다.[75]

　　"조직된 시각"이라는 셔먼의 이상은 소비주의 시각과도 관계가
있다. 플래시 랩 훈련은 "사물을 겨냥한" 것이었지만, 그것은 또한 제품에
의해 변형된 것이기도 했다. 왜냐하면 이미지를 전체적으로 파악하는
것은 상품을 찾아내는 데서 필수적이었는데, 이런 시각은 마케팅 붐이
일어난 전후 시기에 특히나 필수적이었기 때문이다.[76] 「타이어」(Tire,
1962)와 같이, 제품을 그린 릭턴스타인의 초창기 회화 가운데 일부는
이처럼 눈앞에 선연히 떠오르는 종류의 소비주의적 인지를 이용한다.
이런 이미지들은 통상 흰 바탕에 검은색으로 군더더기 없이 제시되어,
회사 상표와 기업 로고가 지닌 그래픽의 힘을 이미 보유하고 있다.
이는 위에서 언급한, 후기 모더니즘 회화와 상업디자인의 역사적 수렴
현상이 지닌 또 다른 측면이다. 그리고 이 점에서 릭턴스타인은 그의
작업과 당대의 추상 작업 사이의 연결점을 보았다. "그것은 [프랭크]
스텔라나 [케네스] 놀런드에게서 보는 것과 똑같은 종류일지도
모른다. 이들의 작품에서도 이미지는 심한 제약을 받기 때문이다."[77]
릭턴스타인이 1965년에 실베스터에게 한 말이다. 여기서 릭턴스타인은
후기 모더니즘 회화의 영향과 대중매체 이미지의 영향을 동렬에 놓는다.
이 둘은 그가 다른 곳에서 "직접적이지만 관조적이지는 않은"[78]이라고
묘사한 반응을 끌어내기 때문이다. 요컨대 함의인즉슨, 목표를
겨냥하는 주체가 전후 미국의 군산복합체에서 부상했고, 이로 인해
모더니즘 회화의 초월적인 주체는 물론 전통적 타블로의 관조적 주체도
복잡해지며 심지어는 부정되기까지 하는 면이 있게 된다는 것이다.[79]

75　　이런 공격성은 현재 비디오 게임을 하는 우리 시대의 전매특허가 되었다.

76　　Swenson, "What Is Pop Art?" in Madoff, *Pop Art*, 108.

77　　Sylvester, *Interview with American Artists*, 224. Lobel, *Image Duplicator*,
　　　49–50과 Clearwater, *Roy Lichtenstein Inside/Outside*, 32–33도 참고.

78　　Solomon, "Conversation with Lichtenstein," 67.

79　　목표의 조준에 관해서는, Samuel Weber, *Targets of Opportunity: On the
　　　Militarization of Thinking* (New York: Fordham University Press, 2005) 참고.

하지만 이런 주장은 다소간 제한되어야 한다. 첫째, 플래시 랩에서 진행된 것 같은 훈련이 필요하다는 상황 자체에 전제가 있다. 산만해 빠진 주체의 반항, 심지어는 저항이 그 전제다. 그리고 릭턴스타인은 어떤 경우에도 이런 훈련을 그냥 복제하지 않는다. 릭턴스타인의 회화를 보는 사람은 전투기 조종사, 맵시 있는 소비자, 또는 이런 인물들에 푹 빠진 만화책 독자와도 비슷한 점이 거의 없다. 게다가 릭턴스타인은 이런 인물들을 종종 희극적으로, 때로는 터무니없이 묘사하기에, 우리는 "그들을 진지하게 여기지 않는다." 제품을 그린 회화의 경우, 그는 출처의 상표 이름을 지울 뿐만 아니라, 더 중요한 점으로, 그런 이미지의 클리셰를 무너뜨릴 때가 많다.[80] 예를 들어, 「골프공」과 「타이어」는 대단히 도상적으로 보이지만 또한 아주 추상적이기도 하고, 가령 「칠면조」(Turkey, 1961)와 「서 있는 갈빗살」(Standing Rib, 1962)은 "결정체가 된 상징"이기보다 볼품없는 덩어리에 가깝다. 여기서 회화적 도식은 풀어져서 지시적 토대 및 상표의 인지도 둘 다로부터 멀어지고, 따라서 이런 목적들에 대한 회화의 적합성도 착취당한다.

둘째, 1960년대 초의 회화 몇 점에서, 릭턴스타인은 인물들을 전면 유리창, 계기판, 사격 조준기, 텔레비전 수상기 앞에 위치시켜, 우리에게 캔버스와 그런 표면들을 비교해 보라거나 또는 "연관시켜" 보라는 요청을 하는 면이 있다.[81] 따라서 우리는 그런 인공 보철 스크린이 주체에게 요구하는 훑어보기, 추적하기, 조준하기에 빗대어 우리 자신의 보는 방식을 측정할 수 있다. 하지만 릭턴스타인은 이렇게 상이한 표면들을 비교하기는 해도, 그 표면들을 합치는 일은 좀체 없다. 수렴이 암시되기는 하지만, 차이가 지속되는 것이다. 그의 작업에서 나타나는 다른 종류의 이미지들 — "스크린으로 찍은" 이미지든 아니면 "스캐너로 훑은" 이미지든(해밀턴의 구분을 빌리자면) — 에서도 마찬가지다. 릭턴스타인의 초점이 첫 번째 (인쇄) 방식에

80 로블의 말대로, 워홀은 브랜드 이름을 제거하지 않는다. 그러나 내가 3장에서 시사하는 대로, 워홀은 이미지를 괴롭히는 특유의 방식을 찾아낸다.

81 Lobel, *Image Duplicator*, 120.

있음은 분명한데, 이는 1960년대의 언젠가부터 이미 시작되었다. 그러나 우리의 컴퓨터 시대를 지배하는 두 번째 (전자) 방식도 그는 주시한다. 이 방식은 시각 정보와 언어 정보를 혼합하기에, 우리는 보고 읽는 것을 동시에 하도록, 즉 스캔하도록 훈련된다. (그래서 우리는 이미지인 동시에 텍스트인 정보 사이를 휩쓸고 다니는 법을 배운다. 그런데 우리가 정보를 스캔할 때, 정보도 우리를 기록한다. 우리가 자판을 누르는 횟수를 세고, 웹사이트 방문 기록을 추적하는 등으로.) 릭턴스타인은 외관과 보기에서 일어난 이 중요한 변화를 가리키지만, 그러면서도 둘 사이의 차이를 생략하지는 않는다. 그래서 모순은 남고 우리는 이에 대해 고찰할 수 있다.

마지막으로, 생산하는 주체는 어찌 되는가? 처음에 릭턴스타인은 독창적이지도 표현적이지도 않다는 비난만 받다시피 했다. 이와 동시에 그는 로블이 말한 대로, 출처에서 가져온 것을 "릭턴스타인화" 해서, "만화가 그의 이미지인 것처럼 보이게 만드는" 작업을 한다.[82] (이 역설은 그가 초기의 팝 회화에 서명을 할 때 저작권 표시를 사용한 것에 응축되어 있다. 이에 대해서는 동등하면서도 정반대되는 해석이 가능할 법한데, 즉 창의성을 깡그리 비워 내는 것으로도, 또는 이미지 안에 있는 모든 것은 자신에게 권리가 있다는 주장으로도 해석될 수 있을 것이다.) 로블에 따르면, 릭턴스타인은 나중에도 "저자라는 존재의 외관을 재구축하려는 시도─아무리 상충하고 또는 잠정적인 것이라 해도─와 자아의 삭제 사이에서 오락가락한다."[83] 하지만 이는 보이는 것보다 모순적이지 않다. 왜냐하면 릭턴스타인이 창조한 서명 양식은 기존의 형식들, 즉 이런 개별화를 가로막는 듯한 형식들로 만든 것이기 때문이다. 더욱이, 설령 그가 정말 여기서 어떤 갈등을 느꼈다 해도, 그로 인해 릭턴스타인이 크게 흔들렸던 것은 아니다. "나는 산업화에

82 Ibid., 42–55, 인용은 47. 다른 한편, 커크 바네도(Kirk Varnedoe)와 애덤 고프닉(Adam Gopnik)은 그의 초기 회화가 "만화 이미지를 실제 만화보다 더 만화처럼" 만든다고 주장한다.[*High and Low: Modern Art and Popular Culture* (New York: Museum of Modern Art, 1991), 199] 실베스터도 1965년에 거의 똑같은 암시를 했다.

83 Lobel, *Image Duplicator*, 73.

반대하지 않는다. 하지만 그래도 내가 할 일은 좀 남아 있을 것이다."
릭턴스타인이 1967년에 너무도 겸손하게 한 말이다. "나는 복제를
하려고 그림을 그리는 것이 아니다. 나는 재구성을 하려는 것이다.
나는 가능한 한 많이 변화시키려고도 하지 않는다. 나는 최소한의
변화만을 시도한다."[84] 그렇다면 릭턴스타인은 삭제의 기호와 존재의
기호 사이에서 동요하기만 하는 것이 아니라 그 이상을 한다.
두 기호 사이의 얇은 선까지 바투 다가가서 잘라 버리는 것이다.
인쇄 매체에서 나온 이미지들을 고급 회화의 요구에 맞춰 각색하는
작업은 회화적 통일성을 위한 것만이 아니라 독특한 양식을 위한
것이기도 하며, 그래서 이런 가치들을 긍정하기도 하지만 동시에,
기계 복제, 상업디자인, 대량문화 자체— 릭턴스타인이 다른
경우엔 가담하기도 하는— 의 위력에 의해 이런 가치들이 위협이나
변형을 당하고 있음을 등재하는 면도 있다. 이 위협 또는 변형은
릭턴스타인에게 실존적인 딜레마라기보다 모든 팝 아트 작가들이
직면했던 하나의 역사적 문제 상황이다. (상대적으로 개성이 없는
팝 아트 캔버스들이 오늘날의 우리에게 가장 생생하게 전하는 것이 바로
이 가차 없어 보이는 문제 상황이다.)

　　　　생산 주체와 관련이 있는 이 위협 또는 변형을 릭턴스타인은 독특한
방식으로 환기시킨다. 이는 예를 들어 1970년대의 거울 회화에서
시사되는데, 그가 애호하는 기호들인 빛과 그림자, 반영과 굴절을 빼고는
대부분 텅 비어 있는 회화들이다. 다시 말해, 거울 회화는 가장 덧없는
현상을 가장 고정된 대변자—그의 상투형이 된 점, 선, 색—로 포착하는
것이다. 「자화상」(Self-Portrait, 1978)[2.9]에서 문제의 자아는 몸이나
머리(머리는 거울로 대체되어 있다)가 없는 티셔츠 한 장으로만 재현된다.
그 결과, 이 그림은 때로 "미술가의 죽음"[85]을 그린 초상화로 여겨지곤

84　　Coplans, "Talking with Lichtenstein," 198.

85　　Benjamin H. D. Buchloh, "Residual Resemblance: Three Notes on the Ends
　　　of Portraiture," in Melissa Feldman, ed., *Face-Off: The Portrait in Recent Art*
　　　(Philadelphia: Institute of Contemporary Art, 1994) 참고. 베이더는 *Hall of
　　　Mirrors*에서 이런 거울 회화를 자기부정을 통해 실현된 자기현존의 형식으로 읽는다.

[2.9] 「자화상」, 1978. 캔버스에 유채와 마그나 물감, 177.8×137.2cm
ⓒEstate of Roy Lichtenstein / SACK Korea 2020

한다. 하지만 설령 그렇다 해도, 이것은 '자아의 삭제'를 희극적으로 재현한 것이다. 싸구려 티셔츠를 입고 도심에 사는 미술가, 흡혈귀처럼 다른 이미지를 먹고살 뿐 자신의 이미지는 제시할 수 없는 미술가의 초상인 것이다. 릭턴스타인 특유의 경쾌한 방식으로, 주체에 대한 이 위협은 제시되는 동시에 패러디가 되기도 한다.

　　패러디는 이 같은 위협을 수행하고 또 비켜가는 릭턴스타인의 실로 독특한 방식이다. "패러디에는 삐딱한 면이 숨어 있다"라고 릭턴스타인은 1964년의 대화(이 대화에는 올덴버그와 워홀도 포함되었다)에서 말했지만, 패러디에 숨어 있는 뜻이 꼭 냉소적인 것은 아니다. "내가 패러디하는 것처럼 보이는 것들은 실상 내가 탄복하는 것들이다."[86] 이 삐딱한 경탄은 세잔, 피카소, 몬드리안 등의 모더니즘 대가들을 패러디한 초기 작업에서 충분히 분명하다. 이와 동시에 릭턴스타인은 그가 새로 만들어 낸 양식으로 이 선대의 화가들을 가공한다. 그래서 상이한 효과들이 동시에 만들어진다. 한편으로, 릭턴스타인은 이런 대가들의 양식이 어떻게 클리셰로 굳어졌는가를 보여준다. 다른 한편, 올덴버그가 1964년의 같은 대화에서 덧붙인 대로, "패러디와 풍자는 같은 것이 아니다. 오히려 패러디는 일종의 모방으로 [...] 모방된 작품을 새로운 맥락에 놓는 것이다." 이렇게 위치를 바꿈으로써 대가들의 양식은 다시 살아날 수 있고, 릭턴스타인은 그 과정에서 예술적 개성을 확보할 수 있다.[87] 요컨대, 위에서 논의한

86　Bruce Glaser, "Oldenburg, Lichtenstein, Warhol: A Discussion," *Artforum* (February 1966), Madoff, *Pop Art*, 145에 재수록(이 대화는 1964년 라디오에서 처음 방송되었다). 여기서 나는 부클로와 의견을 일부 달리한다. "Parody and Appropriation in Francis Picabia, Pop, and Sigmar Polke" (1982)에서 부클로는 이 같은 패러디를 "궁극적인 공모와 비밀스러운 화해의 모드"라고 본다. 릭턴스타인에게 "약호를 위반"하는 면이 전혀 없음은 확실하다. 그러나 차이의 공간은 열리기도 한다. Buchloh, *Neo-Avantgarde and Culture Industry: Essays on European and American Art from 1955 to 1975* (Cambridge, Mass: MIT Press, 2000), 353, 363 참고.

87　하지만 이 똑같은 대가들이 1970년대 말 그의 작업에서 넘쳐나기 시작할 때는 별로 그렇지 않다. 후기 정물화와 화실 장면 그림에서 실로 릭턴스타인은 왕왕 혼성모방의 절충주의로 빠지며, 이런 절충주의는 양식과 특징 들을 뒤섞기 때문에 양식이 없고 심지어는 주체조차

기호의 물화에서처럼, 릭턴스타인은 그가 즐겨 다루는 양식들에 단순히 굴복하지만은 않는다. 오히려 릭턴스타인은 그 양식들의 대열에서— 미술가와 관람자 둘 다를 위한— 다수의 선택지를 발견한다. 정말이지 최소한, 그의 작업은 두 가지 자동적인 습관— 하나는 고급 미술에 대한 경의, 다른 하나는 대중문화에 대한 복종— 으로부터 우리가 해방되는 데 도움을 준다.

없음도 함축한다. 이런 면에서 패러디와 혼성모방이 지니는 차이에 대해서는, Fredric Jameson, *Postmodernism* (Durham, N.C.: Duke University Press, 1993) 참고.

OR THE DISTRESSED IMAGE

앤디 워홀, 또는 괴롭혀진 이미지

"그 사람에 비하면 나는 구식 미술가"라고 로이 릭턴스타인은
언젠가 말했다. 앤디 워홀을 두고 한 말이었다. 릭턴스타인이나
해밀턴과는 달리, 사실 워홀의 목표는 저급 출처에서 나온 이미지를
고급 회화의 한도에 동화시키는 것, 따라서 대량문화의 압력
아래서도 회화적 통일성과 미적 총체성을 유지하는 것이 아니다.[1]
릭턴스타인과 해밀턴에게도 전통적인 타블로를 시험하는 면은 있다.
즉, 소비사회에서 변화된 타블로의 상황을 드러내는 것이다. 그러나
이들은 또한 타블로 본연의 포맷과 효과를 대략 보존하기도 한다.
워홀에게서는 이런 보존의 측면이 훨씬 약하다. 그는 이미지와 관람자
모두를 괴롭히는 수를 쓰는데, 이를 통해 훌륭한 구성과 적절한 관람의
관례 대부분을 없애 버리는 것이다.

나는 결코 따로 있어 본 적이 없다

이미지를 괴롭히는 워홀의 작업은 1960년대 초의 실크스크린
작품들인 '죽음과 재난'에서 가장 명백하다.[2] 워홀이 비평가
진 스웬슨에게 "모든 사람이 기계가 되어야 한다"라는 말을 한 것도
이런 회화를 한창 제작할 때였다. 이 유명한 발언은 통상 이 미술가의
상대적 무심함을 확인해 주는 말로 여겨진다.[3] 하지만 이 말은 무심한
주체보다 충격을 받은 주체를 가리킬지도 모른다. 이 주체는 자신이
받은 충격에 대한 방어로 자신에게 충격을 준 것을 떠안고 모방한다.
마치 "나도 기계다, 나도 수열적으로 생산된 이미지들을 제작(또는
소비)한다, 나도 받은 대로 좋게(혹은 나쁘게) 준다"라는 말이라도 하는
것 같다. 같은 대화에서 워홀은 지난 20년 동안 매일 점심에 똑같은

1 Jean Stein, *Edie: An American Biography* (New York: Knopf, 1982), 245–246.

2 Annette Michelson, ed., *Andy Warhol* (Cambridge, Mass: MIT Press, 2001)에
 재수록된 나의 "Death in America," *October 75* (Winter 1996) 참고. 이 글에서 나는
 "외상적 리얼리즘" 개념을 발전시킨다. 이어지는 일곱 문단은 이 글을 다듬은 것이다.

3 Swenson, "What Is Pop Art?," Kenneth Goldsmith, ed., *I'll Be Your Mirror:
 The Selected Andy Warhol Interviews, 1962–1987* (New York: Carroll and Graf,
 2004), 18에 재수록.

것(물론 캠벨 토마토 수프다)을 먹었다고 했다. 그다음에 한 말은
"누군가 내 삶이 나를 지배해 왔다는 말을 했는데, 그 생각이 마음에
들었다"[4]라는 것이다. 이 두 진술—"모든 사람이 기계가 되어야 한다",
"누군가 내 삶이 나를 지배해 왔다는 말을 했다"— 이 함께 가리키는
것은 생산과 소비가 수열적인 자본주의 사회에서 강요되는 반복이라는
강박적 습관을 우발적으로 또 고의적으로 포용하는 자세다.[5] 이 체계를
분쇄할 수 없다면 합류하라는 것이 워홀의 암시다. 게다가, 완전히
가담한다면 그 체계를 노출시킬 수도 있을 것이고, 자신의 과도한
사례를 통해 이런 반복 강박이 자동적인 것임을 드러낼 수 있을지도
모른다는 것이다. 모방을 통해 악화시키는 이 전략은 다다에서 개발된
것인데, 워홀은 이 전략을 애매하게— 왜 애매한가 하면, 공모의 정도와
비판의 정도가 매번 달라서 자자한 악명대로 가늠이 어렵기 때문이다—
수행했다.[6]

충격과 오토마티즘을 나타내는 이 기호들은 워홀에게서 반복이
하는 역할을 재배치한다. "나는 지루한 것들을 좋아한다. 나는 거듭거듭
정확히 똑같게 되는 것들을 좋아한다."[7] 워홀이 한 또 하나의 유명한
발언이다. 『팝이즘』(POPism, 1980)에서 워홀은 그가 지루해진 반복을
포용하는 것에 대해 다음과 같이 설명한다. "내가 원하는 것은 그것이
본질적으로 똑같게 되는 것이 아니다. 정확히 똑같게 되는 것이 내가
원하는 바다. 왜냐하면 정확하게 똑같은 것을 보면 볼수록, 의미는 점점

4 Ibid.
5 나는 '생산'과 '소비' 사이에서 망설인다. 부분적으로 그 이유는 워홀의 형성기가 생산의
 질서로부터 소비의 질서로 주도권이 이동하던 시기에 걸쳐 있었기 때문이다.
 1928년 생으로 공업 도시 피츠버그(그의 아버지는 건설 및 광업 노동자였다)에서 자란
 워홀은 1949년 뉴욕으로 가자마자 광고계와 미술계 둘 다에서 활동했다.
6 2장에서 본 대로, 릭턴스타인은 이 문화의 "딱딱하고" 또 "둔화시키는" 측면들을
 모방하는 작업을 한다. 그러나 워홀은 이 작업을 끝까지 밀고 간다. 워홀의 시대 이후,
 많은 미술가들[가령, 제프 쿤스(Jeff Koons), 데이미언 허스트(Damien Hirst), 무라카미
 다카시(Takashi Murakami)]가 이 전략을 채택했지만, 그래서 이 전략은 어쩌면 끝장나
 버렸는지도 모른다. 모방을 통한 악화에 대해 더 보려면, 나의 "Dada Mime" 참고.
7 워홀의 발언, 날짜 불명, McShine, Andy Warhol, 457에서 인용.

더 사라지고, 느낌은 점점 더 좋아지며 점점 더 비워지기 때문이다."[8] 여기서 반복이 맡은 역할은 원치 않는 의미의 배출과 과도한 감정에 대한 방어 둘 다다. 그리고 이런 접근은 그가 스웬슨과 인터뷰를 했던 1963년부터 일찍이 워홀의 지침이었다. "으스스한 그림이라도 보고 또 보고 하다 보면, 사실 아무 효과도 없게 된다."[9] 이것이 반복의 한 기능임은 분명하다. 즉 외상을 일으킨 사건을 시연해서 그 사건을 어떻게든 정신 경제, 즉 상징질서에 통합하려는 것이 반복의 한 기능이다. 그러나 워홀의 반복은 이런 식의 회복을 위한 것이 아닐 때도 많다. 그의 반복이 외상을 다스리는 작업을 암시하는 경우는 드문데, 그의 이미지 중 가장 친숙한 사례에서조차 그렇다. 실크스크린 작품인 「메릴린」 또는 「재키」(Jackie)를 생각해 보라. 최초의 (아이콘다운 황금빛의) 「메릴린」은 1962년 8월 5일 그녀가 자살한 직후에 제작되었고, 「재키」[3.1] 연작은 케네디 대통령이 암살당한 여파 속에서 만들어졌다. 이미지들을 잘라 내고 복사하고 구성하고 채색하는 그 모든 작업들을 눈여겨보라. 이런 작업들이 내비치는 것은 잃어버린 대상에 강박적으로 사로잡힌 우울(melancholy)한 고착, 즉 외상적 사건에 대한 강박적 반복이다. 이 반복은 잃어버린 대상이나 외상적 사건을 애도(mourning)하면서, 그로부터 끈기 있게 벗어나는 것 이상의 작용을 한다.[10] 그런데 이 설명도 딱 맞지는 않다. 왜냐하면 워홀에게서 반복은 외상의 순간들을 재생(reproduce)할 뿐만 아니라 생산(produce)할 때도 아주 많기 때문이다(몇 가지 사례를 아래서 보이겠다). 그렇다면 이러한 반복들에서는 모순적인 여러 효과가 동시에 일어날 수 있다. 외상의 의미를 차단하는 효과와 공개하는 효과, 외상의 감정을 방어하는 효과와 유발하는 효과가 그런 모순적인 효과들이다.[11]

8 Andy Warhol and Pat Hackett, *POPism: The Warhol '60s* (New York: Harcourt Brace Jovanovich, 1980), 50. 변형의 문제에서 릭턴스타인은 워홀과 유익한 대조를 이룬다.

9 Swenson, "What Is Pop Art?" in Goldsmith, *I'll Be Your Mirror*, 19.

10 이 구분의 출처는 물론 지크문트 프로이트의 "Mourning and Melancholia"(1917)다.

11 사실상, 워홀은 발터 벤야민이 도입한 "광학적 무의식"(optical unconscious) 개념을

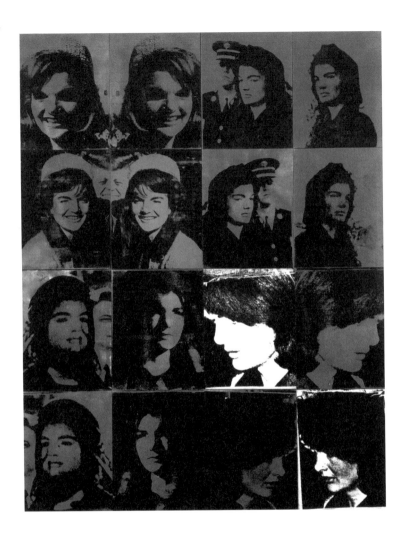

[3.1] 「재키(대단했던 한 주)」, 1963. 리넨에 아크릴·스프레이 물감·실크스크린 잉크, 203.2×162.6cm. © 2020 The Andy Warhol Foundation for the Visual Arts, Inc. / Licensed by SACK, Seoul

1960년대 초에 자크 라캉은 실재(the real)를 외상의 견지에서 다시 생각하는 데 관심을 두고 있었다. 그의 걸출한 세미나 '무의식적인 것과 반복'(The Unconscious and Repetition)은 '죽음과 재난' 이미지들과 대략 같은 시기에 진행되었다(이 세미나는 1964년 초에 열렸다). 그래도 이 외상 이론에 팝 아트가 미친 영향은 없다.[12] 하지만 초현실주의는 스며들어 있다. 30년 전 청년 라캉이 함께했던 초현실주의 운동이 여기 외상 이론에서 라캉에게 지연된 효과를 나타냈던 것이다. 그리고 '외상적 리얼리즘'(traumatic realism)은 워홀의 팝 아트가 초현실주의와 공유하는 범주다[이 범주는 '경이로운 것'(the marvelous), '발작적 아름다움'(convulsive beauty) 같은 초현실주의 핵심 개념들의 토대다].[13] 이 세미나에서 라캉은 외상적인 것을 실재와의 "어긋난 만남"(missed encounter), 다시 말해 의식에 등재될 수 없는 만남이라고 정의한다. 외상적 실재는 그 자체로 재현될 수 없는데, 부분적으로 그 이유는 이 실재가 어긋난 것이기 때문이다.

발전시킨다. 이 개념은 육안을 넘어서는 시각성(visuality)의 새로운 질서 — 보기 및 이미지 제작과 연관된 현대적 도구들이 열어 낸 — 를 환기시키기 위해 도입된 것이다. 벤야민은 1930년대 초, 사진과 영화의 기술적 진전에 대응하면서 이 개념을 제안했다. 워홀은 30년 후 전후에 펼쳐진 스펙터클의 사회, 이 사회의 이미지 공장인 대중매체, 기술로 인한 재난, 타블로이드 신문의 폭로기사 등에 대응하면서 이 개념을 업데이트했다. 하지만 벤야민에게서는 광학적 무의식이 대개 보이지 않는 것의 문제라서, 그는 신매체에 대한 모더니즘의 신념을 가지고 광학적 무의식에 대한 탐구를 옹호한다. 반면에, 워홀에게서는 광학적 무의식이 무의식적인 것에 접근하는데, 그 이유는 광학적 무의식이 바로 외상적인 것을 건드리기 때문이다. 특히나 '죽음과 재난' 회화에서 우리가 일별하는 것은 흑백텔레비전, 『라이프』, 『뉴스위크』가 전성기를 구가하던 시기에 꿈이 지녔던 모습이다. 좀 더 정확히 말하자면, 이미 와 버린 재난에 대처하려고 분투하는 수많은 충격의 희생자들처럼, 그 시절에 악몽에 시달린다는 것이 어떤 모습이었는지를 보는 것이다. 그러나 반드시 인정해야 할 것은, 이런 반복들이 때로는 가장 오싹한 이미지의 경우에서조차 쾌락을 발생시킬 수 있다는 점이다. 외상적 반복이 언제나 "쾌락 원리를 넘어서" 있는 것은 아님을 워홀은 암시한다. 최소한 스펙터클의 사회에서는 그렇지 않은데, 이 사회는 '죽음과 재난'조차 이윤으로 바꾸는 법을 배운 것이다. Benjamin, "Little History of Photography"와 "Art in the Age of Its Technological Reproducibility"(둘 다, *Selected Writings*, vol. 3) 참고.

12 Jacques Lacan, *Four Fundamental Concepts*, 17–64 참고.

13 나의 *Compulsive Beauty* 참고.

외상적 실재는 단지 반복될 수 있을 뿐이고 실제로 반드시 반복되는데, 정확히 그 이유도 이 실재가 어긋난 것이기 때문이다(그것은 경험 속의 공백처럼 계속 불발하는 것이다). 라캉은 프로이트를 참고해서 "반복(Wiederholen)은 재생(Reproduzieren)이 아니"라고 썼다.[14] 이 공식은 워홀에게도 통한다. 왜냐하면 워홀의 작업에서도 반복은 재생이 아니기 때문이다. 즉, 워홀의 반복은 세계 속에 머무는 지시체를 직접 재현한다는 의미의 재생도 아니고, 세계와 동떨어진 이미지를 표피적으로 시뮬레이트한다는 의미의 재생도 아닌 것이다. 오히려 워홀에게서 반복은 외상적이라고 이해되는 실재를 가리는 역할— 이미지를 흐리게 하거나 색채로 뒤덮거나 빈 캔버스로 짝을 지우거나 하는 등의 다른 장치들로도 이따금 산출되는 효과— 을 할 때가 많다.[15] 하지만 실재를 이렇게 가려야 한다거나 아니면 무마해야 한다는 필요, 바로 그것이 실재를 가리키는 역할을 할 수도 있다. 때로 이 지점에서 실재는 워홀이 만든 반복의 스크린을 파열시키고 그래서 이미지에 다시 한번 구멍을 내는 것 같다.

　　　라캉은 우연적 인과성에 대한 아리스토텔레스의 설명을 암시하는 구절에서 이런 외상적 지점을 투케(tuché)라고 한다. 그런데 롤랑 바르트는 라캉을 참고해 사진을 연구한 유명한 책 『밝은 방』(Camera Lucida, 1980)에서 이 지점을 푼크툼(punctum)이라고 한다. "그 장면에서 떠올라 화살처럼 날아와서 나를 관통하는 것이 바로 이 요소다"라고 바르트는 썼다. "그것은 내가 사진에 덧붙이는 것이지만,

14　Lacan, *Four Fundamental Concepts*, 50.

15　워홀은 그림을 더 많이 팔면 돈이 더 많이 생긴다는 이유를 둘러대면서, '공백'(the blank)이라는 장치를 「은색 전기의자들」(Silver Electric Chairs, 1963)에 도입했다. 벤저민 부클로는 이런 공백들이 모더니즘 모노크롬의 기고만장한 야심을 무효화한다고 본다.("Warhol's One-Dimensional Art," 21–22 참고) 확실히, 그와 같은 모더니즘 캔버스에 있다고들 하는 현재성이 워홀의 공백에서는 의문의 대상이다. 그러나 현재성은 제거된 것이 아니라 그 반대 항— 부재, 죽음, 또는 '침묵'(전기의자 위를 떠도는 단어를 사용하자면) — 을 향해 돌아선 것이다. 워홀에게서 공백은 충격받은 주체의 말소 또는 실신과 때로 상관관계가 있다.

그럼에도 불구하고 이미 거기에 존재하는 것이다."[16] 왠지, 이 파열은 이미지와 주체, 양자 속에 동시에 존재한다. 더 정확히 하자면, 파열은 이미지에 의해 건드려진 관람자의 지각과 의식 사이에서 일어난다. 따라서 파열, 투케, 또는 푼크툼의 정확한 위치에 대해서는 혼란이 생기고, 이 혼란은 또한 주체와 세계, 내부와 외부를 뒤얽히게도 한다. 이 혼란이 외상의 중심이다(어원상 '외상'의 의미는 '상처'다). 사실, 외상을 일으키는 것은 바로 이 혼란일지도 모른다.[17] [수술용 탈장대를 선전하는 신문광고를 바탕으로 해서 워홀이 1960년에 그린 그림이 하나 있다. 여성의 몸통을 도식적으로 나타낸 이 그림에서 워홀은 간접적으로 묻는다. "당__의 파열은 어디에 있는가?"(Where Is Yo__ Rupture?)[3.2] 확실히, 그는 이미지에서는 물론 사람들에게서도 균열이 누설되는 지점들을 예리하게 찾아냈다. 사람들을 그는 또 다른 종류의 이미지로 간주하는 경향이 있었기 때문이다.][18] "그것은 외부를 집어서 내부에 놓는 것, 또는 내부를 집어서 외부에 놓는 것과 꼭 같다."[19] 생략이 많아서 알아듣기 어렵지만, 워홀이 팝 아트에 관해 언젠가 한 말이다. 여기서 내부와 외부의 혼란으로 이해되는 외상적인 것은 바로 그의 미술이 일으키는 작용으로 함축되어 있다.

16 Roland Barthes, *Camera Lucida*, trans. Richard Howard (New York: Hill and Wang, 1981), 26, 55. 바르트와 라캉의 연관관계에 대한 설명으로는, Margaret Iversen, "What Is a Photograph?" *Art History* 17, no. 3 (September 1994), 450–464 참고.

17 라캉은 다음과 같이 말한다. "여기서 나는 투케가 시각적인 지각 행위 속에서 어떻게 표상되는지를 파악하고자 하는 것이다. 시각의 작용에서 투케의 지점이 발견될 때, 그 지점은 바로 내가 얼룩이라고 부르는 차원에 있음을 나는 보여주려 한다."(*Four Fundamental Concepts*, 77) 그렇다면, 투케의 지점은 세계 속이 아니라 주체 속에 있는 것이다. 그러나 이 주체는 세계의 응시가 빚어낸 어떤 효과나 그림자 또는 "얼룩"으로서의 주체. 라캉은 이런 응시가 "대상 a로서, 거세 현상에서 표현되는 중심의 결여를 상징하게 될 법하다"(Ibid.)라고 주장한다. 요컨대, 응시는 워홀식으로 "당__의 파열은 어디에 있는가?"를 묻는 것이다. (이 질문에 깨진 상태로 나오는 대명사는 묘하게도 적절해 보인다.)

18 이 질문은 또한 예언적이기도 했다. 총격을 당한 후 워홀은 부득불 코르셋을 입을 수밖에 없었기 때문이다. 워홀에게서 나타나는 이미지와 주체의 관계에 대해서는 뒤에서 다시 다룬다.

19 Gretchen Berg, "Andy: My True Story," in Goldsmith, *I'll Be Your Mirror*, 90.

[3.2] 「당__의 파열은 어디에 있는가[1]」, 1960. 면에 수성 물감, 176.5×137.2cm.

바르트의 관심사는 스트레이트 사진이기 때문에, 그는 푼크툼을
내용의 세부와 연결한다. 그러나 워홀의 외상적 지점에서는 이런 일이
별로 자주 일어나지 않는다. 「불길에 휩싸인 흰 차」(White Burning Car,
1963)는 분명 간담을 서늘하게 한다. 충돌사고의 희생자가 차에서
튕겨 나와 전신주에 꽂혀 있는 것이다(이 사진은 1963년 6월 3일 자
『뉴스위크』에서 가져왔다). 그런데 이 형상은 말 그대로 통렬하지만,
그래도 여기에는 푼크툼이 없다. 적어도 나에게는 없다(바르트는
푼크툼이 개인적인 효과라고 명기한다). 그 대신, 푼크툼은 배경에
있는 행인의 무심함 속에 있다. 이런 무심함은 몹시 나쁘지만, 그것이
반복되니 화가 치솟는 것이다(이 이미지는 「불길에 휩싸인 흰 차」의
세 가지 버전에서 다섯 번 등장한다). 이렇게 화가 치솟는 또 다른
사례는 가정주부 두 사람(이름을 대자면, 매카시 부인과 브라운 부인)을
열한 가지 버전으로 다룬 「참치 재난」(Tunafish Disaster, 1963)이다.
두 사람은 식중독의 희생자인데, 워홀은 이들의 이야기도 『뉴스위크』
(이 경우는 1963년 4월 1일 자)의 지면에서 차용했다. 한 버전에서는
두 사람의 웃는 얼굴이 표면을 가로지른다. 그렇게 웃는 얼굴들은
반복을 통해 사무치게 변한다.

　　이 사례들은 워홀의 푼크툼이 지닌 본성을 시사하기 시작한다.
내용이 사소하다고 보기는 어렵다. 백인 남자 한 명이 전신주에 꽂혀
있는 모습을 보는 것[「인종 폭동」(Race Riot) 실크스크린에서처럼,
흑인 남성이 경찰견에게 공격당하는 것은 말할 것도 없고]은
충격적이다. 하지만 그래도 이 이미지를 워홀이 처리하는 방식
(이미지의 반복, 채색, 뭉갬, 공백을 남김 등)은 흔히 이 첫 번째
차원의 충격을 가리는 구실을 한다. 하지만 그러는 과정에서 이 처리
방식이 두 번째 차원의 외상을 산출할 때도 있다. 여기서는 기법의
차원에서 외상이 산출되는데, 그러면 푼크툼은 스크린을 파열시키고
이미지에 뚫린 구멍을 통해 실재가 불쑥 튀어나오게 된다.[20] 그렇다면

20　　프로이트에 따르면, 외상이 생기려면 두 개의 외상이 필요하다. 다시 말해, 외상이
　　　외상으로서 등재되기 위해서는, 첫 번째 사건이 두 번째 사건에 의해 되살아나야 하고,

워홀에게서는 푼크툼이 내용을 통해서보다는 기법을 통해서, 특히
실크스크린의 처리 과정에서 생기는 '떠도는 섬광들'을 통해 일어나는
것이다. 떠도는 섬광은 기술 조작 과정에서 일어난 사고(정합이
어긋나고 이미지에 줄무늬가 생기는 등)로서, 잉크가 캔버스에
압착되고 스크린 판이 다시 장착될 때 나타난다.[21] 이런 효과를 지닌
또 하나의 예가 「앰뷸런스 재난」(Ambulance Disaster, 1963)이다.
내가 보기에, 이 작품의 세 버전 가운데 최소한 한 버전에는 푼크툼이
있다. 원본 이미지는 특히 끔찍한 UPI 사진으로, 두 대의 앰뷸런스에서
일어난 치명적인 사고를 보여준다. 그러나 푼크툼을 일으키는 것은
앰뷸런스 문짝 위에 늘어져 있는 상반부의 죽은 여성보다 하반부의 같은
이미지에서 그녀의 머리를 날려 버린 외설적인 얼룩 — 실크스크린을
찍는 과정에서 불의에 생긴 얼룩 — 이다.[22]

　　요컨대, 워홀의 작품에서 푼크툼은 그의 이미지에서 자주
일어나는 번쩍임(flashing)과 터짐(popping)에 주로 있다. "그것은

이를 통해 이제 좀 더 나이가 든 주체가 이해할 수 있게 된다는 것이다. 이것이 바로
프로이트가 말한, 외상적인 것의 지연된[사후적(nachträglich)] 작용의 의미다.
「불길에 휩싸인 흰 차」 같은 워홀의 몇몇 캔버스에는 이와 관계가 있는 시간성이
내장되어 있는 것 같다.

21　　바르트: "그것은 날카로우면서도 둔탁하다. 그것은 침묵 속의 절규다. 야릇한 모순,
떠도는 섬광."(Camera Lucida, 53) "떠도는 섬광"은 라캉의 유명한 일화, 즉 그가
'대상 a로서의 응시에 관하여'(The Gaze as Objet Petit a) 세미나에서 말한 정어리
통조림의 일화를 상기시킨다. 이 세미나는 「참치 재난」과 얼추 같은 시기에 진행되었다.

22　　라캉은 동음이의어를 활용하여 실재는 구멍 같은 것(troumatic)[외상(trauma)과
구멍(trou)이 같은 소리의 음절을 포함한다는 사실을 활용한 것이다. — 옮긴이]이라고
한다. 말하자면, 실재는 주체를 찔러 구멍을 내거나, 더 정확히 말하면, 이미 거기
존재하는 구멍을 파고든다는 뜻이다. 과연, 「앰뷸런스 재난」에 있는 얼룩이 나에게는
그런 찢김과 상관이 있다. 그 얼룩은 거의 왜상처럼 일그러져 보이며, 그래서
한스 홀바인의 「대사들」(The Ambassadors, 1533)에 나오는 해골의 왜상, 즉 죽음의
경고(memento mori)를 상기시킬 수도 있다. 그런데 라캉은 이 죽음의 경고를
남근(phallus) — 다시 말해, 거세의 형상 — 으로도 읽는다.(Four Fundamental
Concepts 참고) 이런 연상을 따라가면, 여기서도 다시 주체는 죽음인데, 게다가 단지
명시적인 내용 차원에서만 그런 것도 아니다. 워홀의 작품에는 왜상과 비슷하면서도,
이런 의미로 "푼크툼을 일으키지만"(punctal) 죽음이라는 주제와는 전혀 연관이 없는
다른 얼룩들도 있다.

너무나 단순했다. 빠르고 불확실한데, 나는 거기에 전율을 느꼈다."[23] 그가 자신의 실크스크린 기법에 대해 언젠가 한 말이다. 이런 번쩍임과 터짐은 실로 빠르고 불확실하다. 그리고 때로 이것들은 우리와 실재의 어긋난 만남과 상관이 있는 시각적 요소로 작용한다. "반복되는 것은 언제나 [...] 마치 우연인 것처럼 일어난다"[24]라고 라캉은 썼다. 그런데 번쩍임과 터짐도 마찬가지다. 아무리 불의로 일어난 일일지라도, 그것들 또한 반복적이고 기계적이며 심지어는 자동적으로도 출현할 수 있는 것이다. 때로는 이런 번쩍임과 터짐을 통해 우리는 실재와 거의 접촉하는 듯하다. 이미지의 반복을 통해 실재는 우리로부터 멀어지는 동시에 우리를 향해 달려오기도 하는 것이다. 게다가, 이미지를 흐리게 하는 것, 이미지를 색채로 뒤덮는 것 또한 이 기이한 이중 효과를 산출할 수 있다. 그렇다면 이런 방식들로 워홀은 상이한 종류의 반복들, 즉 외상적 실재에 고착된 반복, 외상적 실재를 가리는 반복, 외상적 실재를 생산하는 반복이 작용하게 하는 것이다. 반복의 이런 다중성으로 인해 워홀 특유의 역설이 이미지에서뿐만 아니라 관람자에게서도 생긴다. 감정을 일으키는 동시에 감정을 일으키지 않는 것이 이미지의 역설이라면, 차분하지도 않고 와해되지도 않는 느낌이 관람자의 역설이다. 차분한 관람자는 대부분의 현대 미학이 이상으로 삼는 것처럼 관조 속에서 온전해지는 주체다. 와해된 관람자는 일부 대중문화의 결과로서 스펙터클의 정신분열증적 강렬함에 넘어간 주체다. "나는 결코 떨어져 있어 본 적이 없다. 왜냐하면 나는 결코 함께 있어 본 적도 없기 때문이다."[25] 워홀이 『앤디 워홀의 철학』(The Philosophy

23 Warhol and Hackett, *POPism*, 22.

24 Lacan, *Four Fundamental Concepts*, 54.

25 Warhol, *The Philosophy of Andy Warhol*, 81. 벤저민 부클로는 "Andy Warhol's One-Dimensional Art"에서 소비자들은 "워홀의 작품에서 소비자 특유의 지위, 즉 지워져 버린 주체라는 지위를 축하할 수 있다"라고 주장한다.(57) 이는 토머스 크로의 주장과 반대되는 입장이다. 크로는 워홀이 "자기만족적 소비"를 폭로한다고 본다.[Michelson, *Andy Warhol*에 재수록된 크로의 "Saturday Disasters: Trace and Reference in Early Warhol"(1986) 참고] 하지만 이 두 입장 사이에서 선택을 하기보다, 내가 "Death in America"(1996)에서 시도하는 대로, 이 둘을 함께 생각해 볼 수도 있을 것이다.

of Andy Warhol, 1975)에서 한 말이다. 워홀의 작업 대부분에도 이런 주체−효과가 있다. 관람자 역시 마찬가지로 이런 중간 지대에 남겨진다.

그것들은 모두 병에 걸렸다

워홀에게서 이 같은 괴롭힘은 이미지와 주체 사이에서 푼크툼이 일어나는 공간에만 국한되지 않는다. 그것은 또한 이미지와 주체 둘 다에서 개별적으로도 일어나는데, 나는 다음 두 절에서 각 경우를 별도로 고찰한다. 이미지 속의 괴롭힘은 초기, 중기, 후기의 워홀에게서 모두 발견된다. 전설에 의하면, 그는 1962년 초에 돌연 팝 아트 양식을 개시했다. 코카콜라 병을 가지고 두 점의 회화를 그렸을 때였다. 한 점에는 표현성의 흔적(드립과 착색 같은)이 아직 남아 있었고, 다른 한 점에는 그런 표시가 깨끗이 빠지고 없었다. 그는 이 두 회화를 에밀 디 안토니오 같은 친구들에게 보여주며 하나를 고르라고 했다. 친구들은 깨끗하고 냉정한 버전으로 그를 몰아갔다고 한다.[26] 그러나 이 일화는 오해의 소지가 많다. 워홀의 이미지는 그처럼 단순한 또는 확고한 경우가 드물고, 겉으로야 쉬워 보이지만 그런 외양도 언제나 거짓임이 드러나기 때문이다. 미술 속의 기술이라는 쟁점을 전면에 부각시키는 초기 회화들, 가령 「DIY」(Do It Yourself, 1962) 캔버스 다섯 점을 살펴보라. 이 캔버스들의 바탕은 숫자를 따라 색칠을 하는 진부한 풍경화와 정물화 이미지로, 워홀이 비너스 파라다이스사(너무 멋져서 진짜일 수가 없는 이름)의 제품에서 차용한 것이었다. 수준 이하의 일요일 화가처럼, 그는 정해진 구역에 정확한 색깔을 칠했지만, 견본에 따르면 완성되었다고 할 만한 것은 오직 바다 풍경 패턴 하나뿐이다. 워홀은 이처럼 무미건조하고 거의 로봇 같은 종류의 그림 제작에서조차 실패를 상연한다.

더구나, 이 이미지는 신문광고를 바탕으로 했던 1960−1961년의

26 디 안토니오가 패트릭 S. 스미스(Patrick S. Smith)에게 자세히 한 이 이야기는
 Smith, *Andy Warhol's Art and Films* (Ann Arbor: UMI Press, 1986), 293에 있다.
 워홀은 *POPism*에서도 이 이야기를 한다.

회화들에서 더 나빠진 모습으로 이미 등장한 바 있다. 여기서 워홀이 끌어낸 것은 싸구려 광고로, 여러 제품과 절차 중에서도 탈장대(「당__의 파열은 어디에 있는가?」의 세 버전에서 사용), 코 성형[「전과 후」(Before and After)의 세 버전에서 사용], 틀니, 가발과 붙임 머리, 옥수수 요법을 떠들썩하게 선전하는 것들이었다. 모든 것이 몸과 몸의 이미지가 겪는 우여곡절의 변화를 가리킨다는 점이 의미심장하다. 이런 우여곡절에 따르는 고통 및 위안('고통은 그만'은 옥수수에 관한 광고를 열심히 권한다)이 명시적 주제인 작품이 있는가 하면, 욕망 및 호감(야회복 차림의 한 쌍을 보여주는 광고에 "그가 당신을 원하게 만들어"라는 문구가 있다)이 명시적 주제인 작품도 있다. 이 회화들의 맥락에서 보면 「전과 후」에 제시된 성형을 통한 개선은 별일도 아닌 것 같은데, 이는 조금도 과장이 아니다.[27] 이런 작품들에서는 텍스트가 종종 이미지나 마찬가지로 깨진 상태로 등장하고, 이는 「딕 트레이시」(Dick Tracy, 1960)—그림은 물론 언어도 깨지고 있는데, 워홀은 그의 마지막 10년 동안 다시 이런 작업을 하게 된다—처럼 연속만화에 바탕을 둔 초기 회화에서도 마찬가지다.[28] 그 뒤에 나온 소비재 이미지들은 반짝거리는 흑백 물감으로 그려졌고 별다른 괴롭힘이 보이지 않는다. 이는 사실이지만, 여기서 선택된 품목들—20세기 초의 변기, 같은 시기의 욕조, 1928년산 전화기, 1936년산 타자기(모두 1961년 작)— 은 시대에 뒤진 낡은 것이어서, 마치 상품이든 상품의 미학적 대역인 레디메이드(워홀은 변기와 타자기를 가지고 뒤샹의 두 레디메이드를 구체적으로 암시한다)든 구식이 되는 것은 피할 수 없다는 듯하다. 제품을 괴롭히는 면모는 마침내 「캠벨 수프 캔」 (Campbell's Soup Cans, 1962)[3.3] 작품들에서 공공연하게 나타난다. 상표는 찢어졌고 깡통은 변색되었다. 워홀과 이 상품 사이의

27 워홀은 1956년에 코를 고쳤지만, 결과에는 실망했다.

28 워홀에게서 일어나는 언어의 파열에 대해서는 Wayne Koestenbaum, *Andy Warhol* (New York: Viking, 2002)의 명민한 분석을 참고. 워홀은 초기나 후기나, 광고와 만화에서 나온 이미지들을 캔버스에 영사한 다음 직접 그렸다.

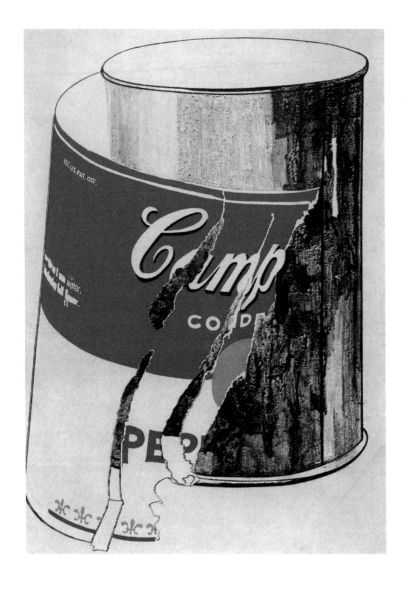

[3.3] 「커다란 찢어진 캠벨 수프 캔(후추 맛)」, 1962. 캔버스에 유채·합성 폴리머 물감·
프레스타입, 182.2×131.4cm. © 2020 The Andy Warhol Foundation for the Visual
Arts, Inc. / Licensed by SACK, Seoul

특별한 동일시 관계를 감안하면, 이 그림들은 더는 청년이 아닌 하자가 생긴 이 미술가를 대신하는 초상화라고 볼 수도 있을 것이다.

일찍부터 워홀은 미술작품에도 실제로 가해를 했다. 테마의 측면에서 보면 배송 표찰을 다룬 열다섯 점의 회화에서 손상이 보인다. 가령 「취급 주의—유리—감사합니다」(Handle with Care — Glass — Thank You, 1962) 같은 그림은 그것이 경고하는 바로 그 상황— 취급 부주의와 파손— 을 가리키고 있다. 「뚜껑을 닫고 그으세요」(Close Cover Before Striking, 1962)도 마찬가지다. 여기서 사포 띠는 종이 성냥의 마찰 면을 재현하지만, 관람자들에게 그어 보라고 권유하다시피 하고, 그래서 몇 개의 자국이 생겼다. 7점의 「무보」(Dance Diagram, 1962) 회화도 마모를 암시한다. 사실 처음에는 평평한 바닥에 놓여 전시되었기 때문에, 이 회화들은 심한 손상을 입기 십상이었다.[29] 같은 시기에, 워홀은 다른 공격적인 수단들도 내놓았다. 이를테면 캔버스를 인도에 놓아서 행인이 밟고 지나가게 한다든지[이름하여 「발자국」(Footprint) 회화], 또는 캔버스를 작업실 바닥에 놓고서 조수들에게 오줌을 갈기라고 한다든지[이름하여 「오줌」(Piss) 회화— 이 회화는 1978년 「산화」(Oxidation) 회화와 더불어 열렬하게 재개되었다] 등이다. "결국 나에게는 더러운 캔버스들이 많이 생겼다"라고 워홀은 회고했다. "그다음 나는 그것들이 모두 병에 걸렸다고 생각했고 그래서 둘둘 말아 다른 데로 치웠다."[30] 워홀은

29 「뚜껑을 닫고 그으세요」는 후기 모더니즘 색면 추상의 패러디처럼 보일 수 있다. 마찬가지로, 「무보」도 폴록부터 해프닝에 이르는 자발성과 참여의 미학에 대한 조롱으로 간주될 수 있다. Buchloh, "Warhol's One Dimensional Art," 21–22 참고. 워홀은 손상에 집요한 관심을 보인다. 예를 들어, 1970년에 그는 로드아일랜드 디자인 학교에서 『아이스박스 습격』(Raid the Icebox)이라는 이름의 전시회를 기획해서 소장품 가운데 얼룩이 지거나 구멍이 난 그림들을 골라 전시했고, 팩토리의 한 침입자가 총격을 가한 「메릴린」 실크스크린 몇 점을 애지중지했다.

30 「산화」 40점 외에, 정액을 흩뿌린 회화들도 있다. 이른바 「절정」(Come) 회화라는 것이다. 초기의 「오줌」 회화는 이제 망실되었고, 기록 증거도 빈약하다(이 그림들을 대변하는 것은 카탈로그 레조네 속의 사진 한 점뿐이다). 1976년의 인터뷰에서 그의 비재현 작업에 대한 질문을 받고 워홀은 다음과 같이 답했다. "내가 알기로는 오줌 회화가 유일하다. 몇 점이 있다. 오래전 일이지만. 그다음에는 내가 거리에다 깔아 놓아서 사람들이 밟곤 했던

순전히 피상적인 이미지들과 자주 동일시되는 미술가다. 그렇기에
살아 움직이는 육체의 존재뿐만 아니라 필멸의 존재인 인간의 부패도
연상시키는 이런 작업은 뜻밖의 놀라움으로 다가올 성싶다.[31]

　　게다가, 워홀은 초기의 실크스크린에서 문질러 뭉개기와
줄무늬 자국 내기, 비우기와 뒤덮기, 번쩍이기와 터뜨리기를
집어넣는다. 그러나 거기서 괴롭힘의 핵심 수단은 아마도 순전한
반복일 것이다. 그런데 수열적 복제는 이미지를 강화하지, 이미지를
전복하는 것처럼 보이지는 않을 것이다. 맨 처음 효과는 때로 그렇다.
로스앤젤레스의 페러스 갤러리에서 1962년 7월에 전시된 32개의
「캠벨 수프 캔」행렬이 그런 예다. 말하자면, 이중으로 캔에 담기고
밀봉된 이 이미지들은 제품이자 전시품으로서 완벽한 모습을 갖추고
등장하며, 제작과 제시의 방식은 모든 경우에 똑같은 것이다. 하지만
여기서조차 이 이미지는 수가 늘어나면서 복잡해진다. 각종 수프
단품들이 일반 상표에 포섭되기 때문이다. 수열성이 단일 회화,
예컨대 「캠벨 수프 캔 200개」(Two Hundred Campbell's Soup
Cans, 1962)에서 등장할 때는 특히, 이미지가 많아질수록 극적인
성격이 더 줄어든다. 이미지가 추상의 지점에 근접하기 때문이다.[32]
이 말은 워홀에게서 왕왕 반복이 같음을 산출하거나 아니면 다름을

　　캔버스도 있다. 결국 나에게는 더러운 캔버스들이 많이 생겼다. 그다음 나는 그것들이
　　모두 병에 걸렸다고 생각했고, 그래서 둘둘 말아 다른 데로 치웠다."[*Unmuzzled Ox* 4,
　　no. 2 (1976), 44. George Frei and Neil Printz, eds., *Warhol: Painting and Sculpture,
　　1961–1963* (London: Phaidon, 2002), 469에서 인용]

31　　워홀의 탈승화에 대해서는, Krauss, *Optical Unconscious*와 Benjamin Buchloh,
　　"A Primer for the Urochrome Painting," in Mark Francis, ed., *Andy Warhol: The Late
　　Work* (Munich: Prestel Verlag, 2004) 참고. Michael Moon, "Screen Memories, or,
　　Pop Comes from the Outside: Warhol and Queer Childhood," in Jennifer Doyle,
　　Jonathan Flatley, and José Esteban Muñoz, *Pop Out: Queer Warhol* (Durham, N.C.:
　　Duke University Press, 1996)도 참고.

32　　벤야민에 대한 일반적인 이해와는 반대로, 기계 복제가 자동적으로 원본의 독특함과
　　진품성을 빨아먹어 버리는 것은 아니다. 오히려 「기술복제시대의 예술작품」에서는
　　특히나, '원본'의 개념 자체가 '사본'의 존재에 의존한다. 여기서 다시, 워홀은 벤야민을
　　제한한다. 워홀의 사본들은 그의 원본들을 잠식할 때가 많기 때문이다.

방출하거나 한다는 뜻이고, 두 경우 모두 이미지의 정체성을 잠식할
수 있다는 뜻이다. 그런가 하면, 이런 효과가 이미지를 그야말로 가려
버리는 때도 있다. 스크린을 반복해서 사용하는 바람에 실크스크린
잉크가 묽어지거나, 캔버스에 들쭉날쭉 도포되는 바람에 실크스크린
잉크가 얼룩을 남길 때 일어나는 일이다.[33] 앞의 현상을 보여주는
사례가 「엘비스 여섯 번」(Elvis Six Times, 1963)이고, 뒤의 현상을
보여주는 사례는 「야구」(Baseball, 1963)다. 「엘비스 여섯 번」에서는
형상이 수평축을 따라 반복되는 와중에 유령처럼 변한다. 한편, 사진을
본판으로 삼은 첫 번째 실크스크린 「야구」에서는 타자의 형상이 42회
반복되면서, 중간 부분부터 맨 밑 행까지 계속 얼룩을 남긴다.

　　수열성을 통해 이렇게 이미지의 질을 떨어뜨리는 것은
실크스크린에만 국한되지 않는다. 그것은 「취급 주의」 같은 스텐실
회화와 함께, 그리고 「항공 우편 도장」(Air Mail Stamps), 「S&H 초록색
도장」(S&H Green Stamps, 1962) 같은 도장 회화와 함께 시작된
것이다. 도장 회화는 워홀이 미술용 고무지우개를 파서 거기에 물감을
묻힌 진짜 도장들로 캔버스에 찍은 것이다. 재스퍼 존스의 깃발과
과녁 회화가 평평하게 남는 것처럼, 이 도장 이미지들도 수열적으로
남는다. 하지만 이 도장들은 이미 본판이 부정확한 데다, 반복되면서
또 변하게 된다. 여기에는 다른 유형의 악화도 암시되어 있다.
모조품을 만들어 가치를 떨어뜨리는 것이 그런 유형이다. 이는 최초의
실크스크린들에서부터 곧장 다시 제기된 쟁점이다. 거기서 워홀은
직접 그린 달러 지폐 드로잉들을 캔버스에 여러 다른 방식으로
배열했다. 도장 회화들처럼, 지폐 실크스크린들도 이미지에서 가치의
불안정한 요소들을 생각해 보라고— 재현에서 '입찰'(tender) 또는
'신탁'(trust)으로 간주되는 것이 무엇인지 질문하라고— 권한다.
마지막으로, 이미지의 가치 하락은 무진장한 확산을 통해서도 또한
제기된다. 1962년부터 1964년 사이에, 워홀은 2000여 점의 회화를

33　　반복을 통해 차이를 이렇게 역설적으로 방출한다는 점에서 워홀은 질 들뢰즈의 철학을
　　시사하는 사례가 된다.

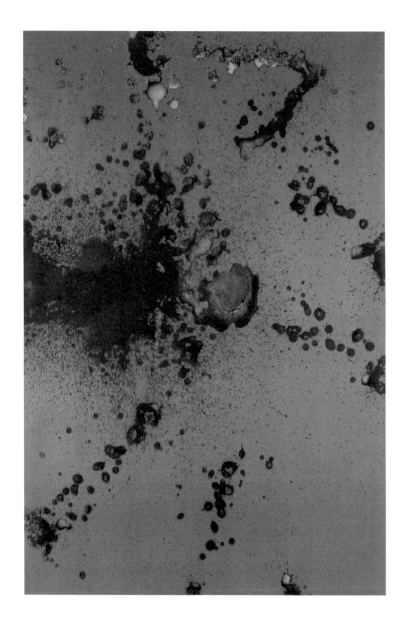

[3.4] 「산화」, 1978. 캔버스에 구리 물감과 소변, 193×132.1cm. © 2020 The Andy Warhol Foundation for the Visual Arts, Inc. / Licensed by SACK, Seoul

만들었는데, 하루에 한 점 이상 만들어 댄 것이다. 그가 나중에 찍은 사진은 훨씬 더 극단적인 수치를 제시한다. 1976년부터 1986년까지, 그는 하루 평균 필름 한 통을 썼는데, 이는 10만 장 이상의 사진에 달하는 것이다.[34]

　앞에서 언급한 춤추기, 걷기, 오줌 싸기—게다가 이 모든 제작 절차는 육체적 탈승화를 또한 등재하는 것이기도 하다—말고도, 워홀은 다른 지표적 제작 절차들—얼룩 남기기, 찍기, 스텐실하기, 도장 찍기, 스크린 밀기—을 통해 자신의 이미지들을 괴롭혔다. 지표성을 편애하는 이런 성향은 그의 작업에 대한 통상적인 구분, 즉 상업 모드와 예술 모드, 전기와 후기 같은 구분을 가로지른다. 예컨대, 1940년대 말경의 삽화에서 워홀이 애호했던 번진 선 기법(blotted-line technique)에서는 잉크가 바탕과 바탕 사이의 접촉을 통해 옮겨진다. 또 그는 1953년부터 오프셋 인쇄를, 1955년부터는 도장을, 1956년부터는 금박을 간헐적으로 사용했다.[35] 마찬가지로, 팝 아트의 시초에 한 작업에서 워홀은 스텐실, 도장, 실크스크린을 1962년 2월부터 8월까지 연이어 빠르게 개발했는데, 이후 실크스크린이 그의 주요 기법이 되었다. 이 모든 제작 절차는 또렷하고, 심지어는 도상적이기까지 한 이미지를 만들어 낼 수 있다. 이와 동시에 이런 이미지에는 지표의 성격이 있어서 도상의 성격을 약하게 만드는 작용을 하고, 때로는 지시체와 닮은 유사성이 도통 사라져 버리곤 한다. 지표를 통해 이미지를 이렇게 괴롭히는 작업을 워홀은 후기에 더 심화시켰을 뿐이다. 금속성 물감을 표면에 입힌 캔버스와 갈기고 괸 소변의 접촉을 통해 만들어진 「산화」 회화들(1977–1982)[3.4]은 역력히 지표적이고, 과정에서는 대체로 자동적(또는 '자동 화학적') 이며, 결과는 대부분 무정형(amorphous)하다. 그리고 그림자 사진을

34　4장에서 보게 될 테지만, 이미지를 이렇게 무진장 퍼뜨려서 가치를 떨어뜨리는 것은 게르하르트 리히터도 때로 하는 일이다.

35　Rainer Crone, "Form and Ideology: Warhol's Techniques from Blotted Line to Film," in Gary Garrels, ed., *The Work of Andy Warhol* (Seattle: Bay Press, 1989).

[3.5] 「그림자」, 1978–1979. 캔버스에 합성 폴리머 물감 위에 실크스크린 잉크,
 193×132.1cm. © 2020 The Andy Warhol Foundation for the Visual Arts, Inc. /
 Licensed by SACK, Seoul

쓴 실크스크린 회화 「그림자」(Shadow, 1978–1979)[3.5] 연작은 이중, 심지어 삼중으로 지표적이다. 그림자를 만드는 데 사용된 사물들은 제작 과정에서 거의 사라지고, 캔버스에 불분명한 흔적들로 남는데, 이런 흔적들로부터 그 사물들을 떠올릴 수 있는 경우는 매우 드물다. 「산화」 회화와 「그림자」 회화는 특히, 재현과 추상에 대한 우리의 정의를 시험할 뿐만 아니라, 이미지란 무엇인가에 대한 우리의 이해 자체를 시험하기도 하는 연작이다.[36]

워홀은 이런 시험을 후기의 회화에서도 계속했다. 그 가운데 많은 것이 이미지의 생산 및 수용 모두에 근본적인 형상과 배경의 구분 문제를 다룬다. 이 같은 탈변별화(dedifferentiation)가 아마도 두 연작의 유일한 공통점일 텐데, 이 특성을 공유하지 않았다면 두 연작은 별개의 작업으로 남았을 것이다.[37] 「그림자」와 「산화」 회화에서는 탈변별화가 일부에서만 보이지만, 「위장」(Camouflages, 1986)[3.6] 회화에서는 모든 작품에서 명시적으로 나타난다. 「위장」에서는 형상과 배경의 겹침이 캔버스 위에 공공연히 존재하는 것이다. 형상과 배경 사이에서 혼란스럽게 일어나는 동요는 우리 눈에서도 또한 일어날 수 있는데, 말하자면, 색채 대비가 유발하는 광학적 파동을 통해 그럴 수 있다. 이런 파동 효과는 「광학적 자동차 충돌사고」(Optical Car Crash, 1962)와 「꽃」(Flower, 1964) 회화의 일부에서 이미 활발하게 나타났지만, 여러 점의 「다이아몬드 가루 구두」 (Diamond Dust Shoes, 1980)에서는 강하게 나타난다. 여기서

36 지표적 절차는 송신자의 역할뿐만 아니라 수신자의 역할도 제한한다. 지표의 개념을 발전시킨 찰스 샌더스 퍼스(Charles Sanders Pierce)는 지표가 다른 기호들보다 '해석체'를 덜 필요로 한다고 주장했다(퍼스가 든 예는 총알구멍인데, 워홀에 관하여 시사하는 점이 있다). C. S. Peirce, "Logic as Semiotic," in *Philosophical Writings of Peirce*, ed. Justus Buchler (New York: Dover, 1955), 102 참고.

37 탈변별화는 1960년대 말의 미국 미술에 큰 영향을 미친 개념인데, 이에 대해서는 Anton Ehrenzweig, *The Hidden Order of Art* (Berkeley: University of California Press, 1967) 참고. 워홀은 죽기 전 10년 동안 추상으로 돌아갔다고들 한다. 그러나 저 용어는 이런 작업이 지니고 있지 않은 회화 제작의 안정성을 시사한다. 오히려 그 작업은 '탈창조'(decreation)와 더 비슷하다.

[3.6] 「위장」, 1986. 캔버스에 아크릴과 실크스크린 잉크, 203.2×203.2cm.
© 2020 The Andy Warhol Foundation for the Visual Arts, Inc. /
Licensed by SACK, Seoul

파동 효과를 산출하는 것은 회화 표면에서 반짝이는 다이아몬드
가루만이 아니라 진한 검정 배경 위에서 고동치는 여러 색채의
하이힐이기도 하다. 이 효과는 또한 「반영된(시대정신 연작)」
[Reflected(Zeitgeist Series)] 회화(1982)에서도 일부 작용하고 있다.
여기서는 밤하늘을 비추며 늘어선 집중 조명들—알베르트 슈페어가
1937년 뉘른베르크에서 열린 나치당 대회를 위해 설계한 악명 높은
'얼음 성당'—의 이미지가 검은색 배경에 감전이라도 일으킬 것 같은
색채(한 사례에서는 진한 검정 위에 밝은 빨강, 노랑, 파랑이
세 줄 나온다)로 실크스크린 되어 있다. 이 마지막 두 연작은 회화의
현혹하는 힘을 정치체제—「다이아몬드 가루 구두」에서처럼 화려함을
숭배하는 미국이 끌고 가는 체제든, 아니면 「반영된」에서처럼
테크노-숭고를 숭배하는 나치가 끌고 가는 체제든—에 사용하는
문제를 암시하기까지 한다.[38]

여기서 쟁점은 두 종류의 탈변별화, 즉 물리적 탈변별화와
광학적 탈변별화다. 이 둘은 오늘날까지 거의 알려지지 않은 또 하나의
후기 연작 「실」(Yarn, 1983)[3.7] 회화에도 함께 나온다. 피렌체의
한 직물 회사가 의뢰한 이 「실」 회화들은 한 타래의 실로 만든 하나의
실크스크린을 캔버스에 여러 번 겹쳐 찍어 낸 것이다. 고동치는
거미집 같은 결과는 폴록의 드립 회화를 상기시키지만, 결코 그렇게
빽빽하지는 않다(또한 애호한 색채도 빨강, 노랑, 주황, 파랑, 초록,
분홍으로 사뭇 다르다). 많은 「실」 회화는 그저 1미터짜리 정사각형
크기지만, 몇몇은 수평으로 뻗어 나가며 흠뻑 빠지게 하는 규모의

38 참으로 야릇하지만, 워홀은 여기서 『계몽의 변증법』(Dialectic of Enlightenment,
 1944)을 쓴 막스 호르크하이머(Max Horkheimer) 및 테오도어 아도르노와 가깝다.
 「다이아몬드 가루 구두」가 화려한 것에 대한 대학살을 암시함은 분명하다. [워홀이
 1982년 서독에서 열린 『시대정신』 전시회에 출품하기 위해 슈페어의 이미지를 가지고
 「반영된」(Reflected) 회화들을 만들었다는 것 또한 아이러니다.] 더욱이, 초기의
 광학적 회화들이 시사하는 것은 클레멘트 그린버그와 마이클 프리드가 긍정했던
 색면 추상의 '순수 시각성'에 대한 해체다. 이 해체는 그런 추상이 지지한다고들 했던
 침착한 관람자의 믿음을 잘라 버린다.

거대한 폴록 작품에 육박하기도 한다. 그리고 일부 드립 회화처럼
「실」 회화도 일부는 광학적 강렬함을 내뿜는데, 이로 인해 이미지에 담긴
풍부하다는 인상은 관람자에게서 맹점(프로이트가 이해한 바의 맹점,
즉 시각 "기관에 대한 통제력을 자아가 상실한" 상태)[39]의 감각으로
뒤집혀 버린다. 마이클 프리드에 따르면, 잭슨 폴록의 「그물 밖으로:
7번, 1949」(Out of the Web: Number 7, 1949) 같은 몇몇 드립 회화는
"일종의 맹점"을 산출한다. 이런 작품들은 캔버스의 일부가 말 그대로
잘려 나갔는데, 그 과정에서 우리의 시야도 또한 일부가 마치 잘려 나간
것 같다는 것이다.[40] 몇몇 「실」 회화는 눈을 멀게 한다기보다 시각을
분산시키지만, 이런 분산을 통해 위와 상관이 있는 효과를 내비친다.
"고동치고 눈부시며 퍼져 나가는." 이것은 라캉이 응시를 묘사하면서
쓴 말이다. 응시의 위치를 그는 우선, 인간 주체가 아니라 세계 전반에,
즉 그림이나 스크린에 의해 길들여지기 전의 세계에 가득 찬 빛 속에
두었다.[41] 일부 「실」 회화도 비슷한 종류의 광학적 현기증을 유발한다.

"응시의 지점은 항상 보석의 애매함에 참여한다"라고 라캉은
말했다. 보석은 워홀의 또 다른 후기 연작인 「보석」(Gem, 1978-1979)
회화에도 나온다. 이 회화들도 거의 알려지지 않은 것이다.[42] 대부분의
「보석」 회화는 흔히 대형이고 흐린 노랑과 초록을 쓴 모노크롬에 가깝다.
깎아 다듬은 보석 하나가 캔버스 대부분을 채우고 있지만, 그러면서도
애매하다. 그 보석이 어디서 시작되고 어디서 끝나는지, 또는 그것이
우리를 향해 돌출하는지 아니면 우리로부터 물러나는지를 정하기가
어렵기 때문이다. 이런 애매함은 보석의 이미지 안에서 번쩍이는

39 Sigmund Freud, "Psychogenic Visual Disturbance According to Psychoanalytical
 Conceptions"(1910), in *Character and Culture*, ed. Phillip Rieff (New York:
 Collier, 1963), 55.

40 Fried, "Three American Painters," 228. 또 나의 *Prosthetic Gods*에 실린
 나의 "Torn Screens"도 참고.

41 Lacan, *Four Fundamental Concepts*, 89, 109.

42 Ibid., 96. 보석과 성기를 결부시키는 작업은 워홀에게서 사라지지 않았다.
 그는 페니스를 드로잉과 실크스크린 둘 다로 작업했다.

빛과 그림의 표면을 덮은 얇은 다이아몬드 가루 층이 결합해서
내는 효과다. 역설적이게도, 「보석」들은 너무 밝으면서 동시에
너무 불분명해서 제대로 지각될 수가 없다(이 그림들에 쓰인 특수 물감은
자외선 조명 아래서만 즉시 보인다). 따라서 「실」에서와 마찬가지로
「보석」에서도, 이미지만 괴롭힘을 당하는 것이 아니라, 우리의 시각
기관도 시험을 당한다.

　　　이런 시험이 시사하는 것은 워홀에 대한 문헌에서 주요 항목인
뒤샹과의 관계다. 워홀은 뒤샹을 1963년 로스앤젤레스에서 만났다
(워홀은 페러스 갤러리에서 「엘비스」 실크스크린 전시를 하느라고,
뒤샹은 패서디나 미술관에서 회고전을 여느라고 그곳에 있었다).
팝 아트의 동료들처럼 워홀도 뒤샹식 레디메이드를 이미지로 각색했고,
독창성과 진품성에 대한 질문을 이미지의 영역에서 촉발하기도 했다.
하지만 여기서는 두 사람이 좀 더 정확하게 연결된다. 뒤샹도 괴롭혀진,
심지어는 병에 걸린 미술작품에 관심이 있었기 때문이다. 「녹색
상자」(1934)의 메모에 포함된 「'레디메이드'의 세부 사항」(Specifi-
cations for 'Readymades')을 보면, 뒤샹은 "레디메이드의 수열적
특성"을 강조한 다음, 다른 두 가지 눈에 띄는 가능성에 대한 생각으로
빠르게 옮겨 간다. 뒤샹이 "상호 레디메이드"(reciprocal ready-
made)라고 한 첫 번째 가능성, 즉 "렘브란트의 작품을 다림질 판으로
사용"하는 것은 워홀이 상연한 파괴 행위의 극단적인 사례다.
두 번째 가능성, 즉 "병든 그림 또는 병든 레디메이드를 제작"하는 것은
좀 더 수수께끼 같지만, 이런 반미학적 충동 ─ 대상의 훌륭한 구성과
주체의 적절한 평정심 사이의 오랜 관계를 교란하는 ─ 도 두 미술가를
움직인 동기였다.[43] 게다가, 워홀처럼 뒤샹도 미술작품에 가상으로
또 실제로도 손상을 입혔다. 예컨대, 「너는 나를/나에게」(Tu m',
1918)를 보면, 들쭉날쭉 찢긴 모양이 그려져 있고 더불어 실물
안전핀마저 꽂혀 있는 것이다. 「여행용 조각」(Sculpture for Traveling,

1917)과 「불행한 레디메이드」(Unhappy Readymade, 1919)에서처럼
손상이 결과적으로 작품이 되는 경우도 몇 있다. 「여행용 조각」에서는
여러 색깔의 목욕 모자 자투리들이 거미집 모양의 설치작품으로
변모했지만 곧 분해되었다. 「불행한 레디메이드」는 뒤샹의 여동생
수잔과 매제 장 크로티의 결혼 선물이었는데, 자신 대신 그들더러
만들라고 했다. 뒤샹의 말로는, "그것은 기하학 책이었는데,
그[크로티]는 [파리의] 콩다민 거리에 있는 자신의 아파트 발코니에
이 책을 줄로 매달아야 했다. 책갈피를 헤쳐 문제들을 선택하고
페이지들을 넘기면서 떼어 내는 것은 바람이 해야 했다."[44] 이렇게
노출되자 책은 곧 파괴되었다(빛이 바래고 쭈글쭈글해진 페이지들을
보여주는 사진이 한 장 있고, 수잔은 비슷한 상태로 그 책을 그렸다).
이보다 중요한 것은 그의 작업을 집대성한 「심지어, 그녀의 총각들에게
발가벗겨진 신부」(1915–1923)에도 손상이 찾아왔다는 것이다.
뒤샹은 「큰 유리」에 심한 균열이 생기고 난 다음에야 이 작품은
"미완으로 확정"이라고 선언했다. (「큰 유리」는 또한 '먼지의 증식'을
위한 배양 접시가 되기도 했다. '먼지의 증식'은 만 레이의 유명한 사진
제목으로, 먼지로 뒤덮인 「큰 유리」를 보여준다.) 여기서 핵심은
두 가지다. 첫째, 워홀에게서처럼 뒤샹에게서도 대상을 이렇게
괴롭히는 것은 대상을 시험하는 것과 별개가 아니다. 게다가, 워홀은
도장과 지폐를 가지고 이미지의 질과 가치의 하락—재현에서 '입찰'
또는 '신탁'으로 꼽히는 것이 무엇인지—에 대한 질문을 제기했는데,
이는 뒤샹도 「창크 수표」(Tzanck Check, 1919)—치과의사에게
써 준 수기 어음—와 「몬테카를로 채권」(Monte Carlo Bond, 1924)—
그가 룰렛에서 이기려고 고안한 체계의 후원자들에게 나눠주었다—을
가지고 했던 질문이다. 둘째, 대상에 대한 이런 실험은 주체에 대한
실험과 별개가 아니다. 예를 들어, 뒤샹은 회전 부조(rotorelief)의
고동치는 광학성을 가지고 우리의 시각 기관을 압박했는데, 한참 뒤에

44 Duchamp in Pierre Cabanne, *Dialogues with Marcel Duchamp* (London: Thames
 and Hudson, 1971), 61. 당시 뒤샹은 부에노스아이레스에 있었다.

워홀도 「실」 회화를 가지고 같은 압박을 했다. 더욱이, 워홀의 '파열'처럼 뒤샹의 '찢김'도 때로는 신체 이미지에 생긴 손상을 지시할 뿐만 아니라, 성차(性差)를 바탕으로 한 괴롭힘[「주어진」(1946–1966)에서 큰대자로 퍼져 누운 마네킹의 음부와 「당__의 파열은 어디에 있는가?」의 음부 장면을 생각해 보라]을 지시하기도 한다. 이제 주체에 대한 이런 시험으로 넘어가겠다.

스스로 자신의 각본이 되는 것

"외부를 집어서 내부에 놓는 것, 또는 내부를 집어서 외부에 놓는 것." 팝 아트에 대한 이 정의는 사적인 것과 공적인 것 사이의 혼란을 가리킨다. 1960년대에 스펙터클이 확대되면서 심화된 이 혼란을 워홀은 노출시키는 동시에 활용하기도 했다. 확실히 그는 기이하고 새로우며 거의 총체적인 방식으로 스며드는 인물이었다. 미술에는 대량문화 이미지를 꾸준히 쓰는 흐름을 만들어 스며들었고, 삶에는 팩토리를 가지고 스며들었는데, 팩토리는 다운타운의 주민들과 업타운의 디바들 그리고 둘 사이 어딘가에 위치하는 슈퍼스타들의 놀이터로 만들어진 것이었다. 그런데 이와 동시에 워홀은 어디에도 스며들지 못하는 인물이기도 했다. 그는 1968년 6월 3일에 광분한 발레리 솔라나스의 총격으로 거의 죽을 뻔했지만, 심지어는 그 전에도 물리적 보강물과 심리적 방어물—가발과 안경으로 가린 모습, 언제나 지참했던 녹음기와 폴라로이드 카메라 같은 보호 장비, 맥스 캔자스 시티 같은 곳에 놀러갈 때 그를 수행원처럼 둘러쌌던 추종자 무리 등—로 자신의 취약함에 맞섰다. 그런데 총격 이후에는 실제로 코르셋을 입었는데, 그만큼 복부에 손상이 컸던 것이다. 워홀은 또한 일찍부터 기묘한 능력이 있어서, 에디 세지윅(그의 동반자 중 유일하게 젊은 나이에 죽은 가장 유명한 이)과 니코(벨벳 언더그라운드와 함께했던 단조로운 목소리의 가수)처럼 분신 같은 인물들을 끌어들였는가 하면, 나중에는 스스로 시물라크룸 행세— 워홀은 어떤 자리에 있을 때조차도 그 자리에 없는 것 같거나 아니면

이질적으로 보였다. 어디에나 존재했던 유명 인사의 특질치고는
역설적인 것이었다— 를 했다. 이런 장치들은 그의 페르소나에 중심이
되었는데, 때로는 이 페르소나가 그의 궁극적 작업처럼 보이기도
한다. 워홀은 사람으로 구현된 텅 빈 종합예술, 육체로 이루어진
장면의 중심에 깃든 유령인 것이다. 어울리게도, 언젠가 그는 자신의
묘비명으로 '가공인물'을 내놓았고, "미국 최고의 발명품은 사라질 수
있다는 것"이라는 말도 한 적이 있다.[45] 그렇다면 워홀의 이미지도 역시
아이콘 같은 모습과 유령 같은 모습 사이에서 오락가락했던 것이다.

 워홀과 같은 시대를 살았던 마셜 매클루언은 미디어
테크놀로지를 인공 보철이라고 보았다. 반면에 워홀은 이 테크놀로지를
방패로 썼다. 방패는 공격용으로도 활용할 수 있다. 팩토리의
초창기부터, 그는 온딘 같은 수다쟁이 조수들의 말을 녹음했고,
방문자들은 종종 고정식 영화 카메라 앞에서 3분짜리 '스크린 테스트'를
받곤 했다. 스크린 테스트는 팩토리 계로 들어가는 입회식 구실을 했다.
그리고 후기에는 수집에 강박적으로 몰두해서, 과자 단지 같은 키치풍의
물건이 이스트사이드에 있던 그의 집을 가득 채울 정도로 엄청나게
쌓였다(1987년 갑작스런 죽음 후 경매에 1만 점이 나왔다). 이처럼
끝없는 녹음과 촬영과 사재기는 "복사를 통한 정복" 또는 수집을 통한
통제를 꾀하는 무의식적 계획을 가리킨다.[46] 여기서는 안으로 넣어진

45 Andy Warhol, *America* (New York: Harper and Row, 1985), 129; *Philosophy of
 Andy Warhol*, 113. 대체로 이것은 정확히 하나의 퍼포먼스다. 이 텅 빈 인물 '배후에는'
 주체가 있고, 이 주체가 그 텅 빈 인물을 하나의 인물로서 제시하는 것이다. 하지만 워홀의
 매력 가운데 일부는 이 '배후의' 주체가 결코 확실하게 감지되지 않는다는 점이다.
 은색 가발과 두꺼운 안경을 쓴 오토마톤 속에는 대체 누가 있는가? [워홀은 「그림자」
 이미지에 썼던 자화상을 「신화」(Myth, 1981) 연작에 사용했다. 하지만 1986년의
 「자화상」들은 그를 사실상 참수된 모습으로 보여준다.]
46 Koestenbaum, *Andy Warhol*, 2. 일반적으로 워홀이 쓰는 전형적인 수법은 "격정적인
 주제"를 "냉정하게 제시"하여 "방부처리"를 하는 것이었다고 코스텐바움은 주장한다.
 (152) 1974년 이후 워홀은 그의 삶을 장식한 소품들을 '타임캡슐' — 기념품과
 소모품으로 가득 찬 골판지상자 — 에 일기 삼아 쟁였다(그의 저택에는 600개 이상의
 상자가 남아 있었다). 어쩌면 이것도 똑같이 애매한 목적, 즉 수집을 통한 통제를 위한
 것이었는지 모른다.

것과 밖으로 꺼내진 것, 스며든 것과 꽉 막힌 것, 열린 것과 닫힌 것이
무엇인지가 분명하지 않다. 워홀에게서는 이런 작용들이 그 아래 놓인
심리 상태들처럼 서로 밀접한 관계가 있다. 이렇게 보면, 복사와 수집은
어쩌면 세계로 스며드는 또 다른 방식이었던 것 같고, 그렇게 스며드는
것은 그가 이미지, 물건, 사람을 방어하는 — 이들을 무관심하게 대하는,
이들에게서 감정을 빼 버리는 — 또 다른 방식이었던 것 같다. 삽화가로
일했던 1950년대에 워홀은 때때로 자신의 포트폴리오를 종이 부대에
넣어 가지고 다녔는데, 허세를 부렸던 터라 '종이봉투 앤디'(Andy
Paperbag)라고 불렸다. 무언가를 담으려는 그의 강박과 이 보호 장치의
취약함을 둘 다 포착한 별명이다. 이런 의미에서 "당신의 파열은 어디에
있는가?"는 정말이지 워홀다운 질문의 최고봉이다.[47]

　　안으로 넣었다가 밖으로 꺼냈다가, 따로 있다가 함께 있다가 해도,
워홀을 난처하게 만든 것은 바로 자신의 이미지였다. 젊은이였을 때
그는 카메라 앞에서 일관된 모습을 만들어 내지 못했고, 뉴욕에서 한창
전성기일 때의 사진을 봐도 그는 불확실하고 심지어는 쑥스러워하는
듯한 모습이다.[48] 오토 펜, 라일라 데이비스 싱글스, 에드워드 월로위치,
두에인 마이클스가 찍은 1950년대의 여러 사진들을 보면, 워홀은
그레타 가르보, 마를레네 디트리히, 트루먼 커포티가 취했던 특유의
포즈를 따라 하려고 분투하는 때가 많다. 심지어는 1960년대의
팝 아트 자화상에서조차 워홀은 특정한 모습을 장착하려고 애를 쓴다.
고개를 치켜들고 눈을 딱 맞춘 1964년 작 '맞서는' 「자화상」이나,
손가락을 턱에 대고 있는 1967년 작 '성찰의' 「자화상」에서 보이는

47　　이 질문은 그가 어린 시절에 겪은 수다한 어려움 — 유년기의 외상(그의 아버지는 워홀이
　　　13세였을 때 갑자기 사망했다), 젠더 정체성["남성성은 처음부터 그가 실패한 주제였다"
　　　라는 것이 코스텐바움의 표현이다(Andy Warhol, 20)], 사회적 위치(워홀라 일가는 계속
　　　가난을 면치 못했다) — 과도 관계있을지도 모른다. 워홀은 또한 작은 파열들 — 무도병,
　　　약한 피부, 때 이른 탈모 등 — 도 수없이 경험했다. Karin Schick, "'The Red Lobster's
　　　Beauty: Correction and Pain in the Art of Andy Warhol," in Mark Francis, ed.,
　　　Andy Warhol: Photography (Zurich: Edition Stemmle, 1999) 참고.
48　　워홀이 그린 1950년대의 삽화들에는 우아하고 태연자약한 분위기가 흠뻑 배어 있다.
　　　이는 어쩌면 보상 심리였을 것이다.

것과 같은 모습이다. 물론 결국에는 워홀도 공식적인 이미지를 하나
만들어 내기는 했다. 그러나 이는 가발과 안경 같은 '차단물'과 에디나
니코 같은 대역들을 통해서 주로 이루어졌고, 그래서 여기서도 다시
아이콘의 풍모는 그 반대 항과 긴장을 일으켰다.[49] 워홀은 이처럼
자신의 이미지에 대해서 어려움을 겪었고, 어쩌면 그랬기 때문에 똑같은
어려움을 겪는 다른 사람들을 알아보았으며, 자기-만들기에 능한 또
다른 사람들을 높이 평가—그래서 워홀은 영화배우들뿐만 아니라 캔디
달링처럼 일가를 이룬 복장도착자에게도 매혹되었다—했을 것이다.

또한 워홀은 다른 사람들과 함께 초상 사진의 다양한 장르와
연관된 자세들—특히 과장된 인상으로 찍은 친구의 즉석 사진,
무표정한 모습으로 찍은 범죄자의 경찰서 사진, 도발적인 모습으로
찍은 배우의 홍보 이미지 사진—을 줄줄이 탐구하기도 했다. 장르는
물론 아주 다르지만, 모두 신원 확인의 목적을 위해 자아를 기계적으로
재현하는 것과 관계가 있다. 원하든 아니든, 이 자아는 그런 이미지가
되면서 소외되고 또 그 과정에서 자동화되기 마련이다.[50] 하지만 "모든
사람이 기계가 되어야 한다"라는 모토에도 불구하고, 워홀이 기계화와
자동화를 단순히 찬양했던 것은 아니다. 종종 그는 이런 작용들의
결과를 간접적으로, 즉 종이 성냥, 캔 제품, 춤 도해, 색칠 공부(number
paintings) 등등처럼 기계화와 자동화가 만들어 낸 제품들을 통해

49 워홀의 오랜 친구이자 메트로폴리탄 미술관 큐레이터인 헨리 겔잘러는 '차단물'이라는
 용어를 워홀과 연관해 썼다. Stephen Koch, *Stargazer: Andy Warhol's World and His
 Films* (New York: Praeger, 1973), 25에서 인용. 또 피터 월렌(Peter Wollen)도 이를
 간략히 살펴본다. "Notes from the Underground: Andy Warhol," in *Raiding the Icebox:
 Reflections on Twentieth-Century Culture* (Bloomington: Indiana University Press,
 1993), 165. 『옥스퍼드 영어사전』에 따르면, 'baffle'의 정의는 출입 통행을 규제하는
 판(板)이고, 'to baffle'의 정의는 "곤혹에 빠뜨리다"인데, 두 정의 모두 워홀과 어울린다.
 워홀에게 경의를 보이는 자리에서, 로버트 라우션버그는 아이콘-유령이라는 워홀의
 두 겹에 대해 간단히 언급했다. "스타덤에 올라 워홀은 대중을 통제할 수 있게 되었는데,
 이는 그의 그림자도 마찬가지였다."(in McShine, *Andy Warhol*, 429)
50 이런 이미지 제작에 대해 더 보려면, Buchloh, "Residual Resemblance"와 Candace
 Breitz, "The Warhol Portrait: From Art to Business and Back Again," in Francis,
 Andy Warhol: Philosophy 참고.

지적하곤 했다. 사실 워홀의 초기 팝 아트 작품들은 발터 벤야민이
산업사회를 가장 잘 말해 주는 것이라고 지목한 자동화된 행동을
재개하다시피 한다. "안락은 고립시킨다. 다른 한편 안락은 그것을
즐기는 사람들을 기계화로 더 가까이 데려간다." 벤야민이 보들레르에
대해 쓴 1940년의 글에서 한 말이다.

> 19세기 중엽경 성냥이 발명된 후 수많은 혁신이 일어났다.
> 이 혁신들에는 한 가지 공통점이 있다. 돌연한 손동작 하나가
> 많은 단계의 과정을 일으키는 것이다. 이런 발전은 여러 영역에서
> 일어나고 있다. 전화기가 적절한 사례. 과거의 모델에서는
> 손잡이를 돌리는 데 지속적인 동작이 필요했는데, 이제는
> 수화기를 들어 올리는 것이 그런 동작의 자리를 차지한 것이다.
> 스위치를 바꾸고 삽입하고 누르는 등의 무수한 동작들 가운데서,
> 가장 큰 결과를 불러온 것은 사진가의 '스냅'이다. 손가락을 살짝
> 대는 것만으로도 이제 사건을 무제한의 시간 동안 고정시키기에
> 충분하다. 말하자면, 카메라가 그 순간에 사후적 충격을 준 것이다.
> 이런 종류의 촉각적 경험에 시각적 경험이 합류했다. 신문의 광고
> 면이나 대도시의 교통이 보여주는 것이 그런 시각 경험이다.[51]

벤야민에 따르면, 이렇게 자동화된 행동들에는 현대의 주체가 살아남기
위해 피하거나 소화하는 법을 배운 "충격과 충돌"이 집약되어 있다.
"따라서 기술에 의해 인간의 감각중추는 복합적인 종류의 훈련을 받게
되었다"라는 것이 벤야민의 결론이다.[52] 이런 훈련은 워홀의 작품에 숨어

51 Benjamin, "On Some Motifs in Baudelaire," in Hannah Arendt, ed., *Illuminations*
 (New York: Schocken, 1968), 174-175 참고. 벤야민은 이 말을 영화에 관해 했지만,
 뒤에서 보게 되듯이, 그것은 또한 워홀에게도 적절한 면이 있다. 기계화를 다룬 고전적인
 글로는, Siegfried Giedeon, *Mechanization Takes Command: A Contribution to
 Anonymous History* (Oxford: Oxford University Press, 1948) 참고. 이런 '스냅 행위'의
 충격은 디지털 카메라가 나오면서 줄어든다.

52 Benjamin, "On Some Motifs in Baudelaire," 175. 1963년의 가짜 인터뷰에서

있는 중요한 의미지만, 자동화로 만들어진 이미지들을 골라 다른 틀을
부여한 그의 작업이 자동화의 긴 역사에 제공할 수 있는 통찰은 거의 없다.

　　즉석 사진, 머그 숏, 홍보 이미지에 대한 그의 취급법을 다시
살펴보라. 여기서 워홀은 특정 주체들이 "사진가의 '스냅'"을 피하는
주요 방식들을 검토한다. 1963–1966년 사이에 집중된 즉석 사진
작업에는 초상을 찍으려는 피사자뿐만 아니라 재미 삼아 나선 친구들도
나온다. 이 작업은 워홀이 「에설 스컬 36번」(Ethel Scull Thirty-Six
Times, 1963)을 만들면서 시작한 것이다. 벤야민은 「사진의 작은 역사」
(1931)에서 초기의 사진 형식에는 긴 노출이 필요했고, 이로 인해
피사자는 말하자면, 이미지로 현상될 수 있는 충분한 시간이 있었으며,
그래서 내면의 자아감을 강하게 전달할 수 있었다고 주장한다. 만일
그렇다면, 스냅사진은 예기치 않은 클릭으로 사뭇 정반대의 결과를
만들어 낸다. 특히 즉석 사진은 갑자기 터지는 플래시 때문에 압박이
한층 더 강하므로, 때로 카메라를 향해 선제적으로 짐짓 우스꽝스런
표정을 짓는 주체를 왕왕 놀라게 하고 심지어는 굴욕감을 주기도 한다
(사진이 일단 나오면 모욕감은 통상 훨씬 더 심해질 뿐이다). 때로는
피사자가 에디처럼 자기를 제시하는 데 일가견이 있는 경우조차도,
매개가 이렇게 갑작스럽다 보니 그로 인한 굴욕도 명백하다.[3.8]
요컨대, 워홀은 즉석 사진 촬영 부스가 자기를 상연하는 장소일 뿐만
아니라 자기를 시험하는 장소이기도 하다는 점을 드러낸다. 그것은
사실, 벤야민의 용어와 의미를 따를 때, 기억으로 살아남는 "경험"에
도움이 되는 것이 아니라 전통적인 자아를 구축하는 요소를 흔히
잠식하는 "연습"이다.[53] 게다가, 「스크린 테스트」에서처럼 카메라에
오래 노출될수록, 이런 연습도 길어지면서 그 같은 경험, 기억, 정체성도
더욱 손상된다.

　　즉석 사진에서는 자기 제시가 대체로 본인의 의향을 따른다.

제러드 멀랭거(Gerard Malanga)는 워홀에게 "직업이 무엇인가요?"라고 물었는데,
"공장 주인이에요"라는 것이 워홀의 답이었다.(Goldsmith, *I'll Be Your Mirror*, 48)

53　　Benjamin, "On Some Motifs in Baudelaire," 176.

[3.8] 「에디 세지윅의 즉석 사진」, 1963년경. 두 줄, 각각 19.7×3.8cm. © 2020 The Andy Warhol Foundation for the Visual Arts, Inc. / Licensed by SACK, Seoul

반면 머그 숏에서는 그렇지 않다. 정면과 측면을 똑바로 보이라고
강요되고, 그래서 신원 확인은 당연히 굴욕감을 주게 된다. 하지만
때로는 이런 설정에 저항하는 주체가 있다. 「13인의 1급 지명수배자」
(The Thirteen Most Wanted Men, 1964)에서 워홀이 좋아하는
사진들은 범죄자들이 카메라를 노려보려고 하거나, 아니면 무표정한
시선을 던져 그들을 개별화하는 카메라의 능력에 도전하려고 하는
것들이다. 워홀은 머그 숏이라는 훈육 체제에 대한 이 무언의 저항을
다른 방식들로도 지지하는 것 같다. 그는 날짜가 적힌 재료(그는
1955년부터 1961년 사이에 일어난 사건을 골랐다)를 선택하기도
하지만, 때로는 실증적 확인에 필요한 주요 정보를 빼 버리기도
(이름에서 성은 밝히지 않고, 몇몇 사진은 굵은 입자 때문에 불분명해질
정도까지 확대된다) 한다.[54] 마지막으로, 미술사학자 리처드 마이어가
주장했듯이, 워홀은 국가의 명시적 응시를 그와는 아주 다른 시선,
게이의 욕망이 함축된 시선으로 절단한다. 여기서는 '1급 지명수배자'가
경찰의 무관심한 자세를 조롱하는 함의를 갖게 된다.[55]

　　대체로 범죄자는 인지도를 피하며, 아이콘처럼 될 경우
위험해진다. 반면에 스타는 인지도를 구하며, 충분히 아이콘답지 못할
경우 위험해진다. 이 점에서, 유명인을 소재로 한 초기의 실크스크린들은
「13인의 1급 지명수배자」를 보완하는 짝으로 보인다. 하지만 때로는
스타의 경우에도 지나치게 많은 가시성은 또한 문제를 일으킬 수 있어서,
워홀은 유명인들이 공식석상에서 괴로움에 빠진 순간에 이끌렸다.
재키 케네디가 그런 경우다(흐려진 이미지는 비탄에 빠진 그녀의 삶을

54　　뉴욕주 전시관의 커미셔너였던 필립 존슨(Philip Johnson)은 이렇게 날짜가
　　　불분명하다는 사실을 이용해 1964년 세계박람회에 나온 이 작품을 제압한 일을
　　　정당화했다. 작품은 당초 전시관의 파사드에 선보였지만, 존슨의 지시를 따라 곧장
　　　은색 물감으로 지워졌다. 다른 이유들도 나왔다(이탈리아계 주민들에게 불쾌감을
　　　줄 수 있다는 등!). 그러나 실질적인 이유는 명명백백한 것 같다(범행은 스펙터클을
　　　광고할 최고의 소재가 아닌 것이다). 뉴욕에 떠도는 전설에 따르면, 워홀은 이 박람회의
　　　의장이었던 로버트 모지스(Robert Moses)의 초상을 대신 쓰자고 했다는 말이 있다.
　　　무표정한 반어법을 보여주는 발군의 일화다. 그러나 그 같은 작업은 빛을 보지 못했다.

55　　Richard Meyer, "Warhol's Clones," *Yale Journal of Criticism* 7, no. 1(1994) 참고.

부각시키는 것 같다). 더욱이, 메릴린 먼로와 엘리자베스 테일러 같은
인물들은 안락해 보이지만, 실크스크린을 통해 그런 겉모습 아래서
감지되는 것은 이런 가시성이 주는 중압감의 실상 — 대중 관객용으로
아이콘 이미지를 만들어 내고 장착하고 유지하느라 우여곡절을 겪는
과정 — 이다. 예를 들어, 그의 고전이 된 메릴린의 초상화를 위해 워홀이
고른 것은 영화 「나이아가라」의 홍보용 이미지였다. 이 이미지는 그가
100장 넘게 모아 둔 메릴린의 스틸사진 아카이브에서 나온 것인데,
그래서 메릴린이 자신의 이미지를 고르느라 노심초사했던 심정은
배가된다.56 그리고 리즈를 재현한 많은 작업에서는, 「내셔널 벨벳」에
나온 청순한 얼굴의 순진한 소녀로부터 MGM 전속 육체파 배우로,
「클레오파트라」 이후에는 타블로이드판 신문에 시달리는 인물로
전전한 그녀의 뒤숭숭한 행로를 따라갔다. 이는 아이콘으로서의 모습을
관리하지 못한 그녀의 굴곡진 행로를 다시 추적한 것이었다. 워홀은
또한 이런 이미지들이 본질상 구축된 것임을 제작 절차의 수준에서
강조하기도 했다. 그의 초상화에서는 요란한 색채와 두꺼운 선이 자주
구획을 벗어나며, 그래서 너무 야한 화장처럼, 심지어는 극단적인
분장처럼 보인다. 입술, 눈, 눈썹, 머리카락을 별개의 부분들로 화장해서
끼워 맞춘 것처럼 보이는 것이다.57 여러 개의 이미지를 쓴 실크스크린
[예컨대, 「나탈리」(Natalie, 1962)[3.9]]에서는 특히, 주체의 형성이
주체의 붕괴와 경쟁하지만 흔히 패배하곤 한다.

　　　여기서 명제 하나가 추출될 수 있다. 이 명제는 역사적으로
스펙터클의 사회에 속하는 특수한 것이지만, 그 사회 너머로 확장될 수
있을 심리적 타당성도 지니고 있다. 우선, 만일 자아가 일종의 이미지로
간주된다면(정신분석 이론에 따르면, 우리가 자신의 신체 이미지에
정신을 쏟는 것이 자아 형성의 첫 단계다), 이미지도 일종의 자아 또는

56　　　1장에서 본 대로, 리처드 해밀턴도 「나의 메릴린」(1965)에서 이미지를 고르느라
　　　　　이렇게 노심초사하는 것을 강조한다.

57　　　1980년대 초 무렵, 워홀은 이런 부분들을 모아 놓은 아카이브를 개발했고,
　　　　　이를 자유롭게 사용해서 실크스크린을 만들었다.

자아 보철물로 이해될 수 있을 것이다. 즉, 이미지는 우리의 정체성과 이상화를 투사하는 표면 또는 스크린이 될 것이다.[58] 일반적으로 말할 때, 스펙터클 사회에서는 두 가지의 이미지 모델이 다른 모든 모델을 지배한다. 상품으로서의 이미지와 유명 인사로서의 이미지가 두 모델 [팝 아트의 초창기에 프랑스의 사회학자 에드가 모랭이 지적했듯이, 이 두 모델은 종종 하나로 응축되어 "스타-상품"(star-merchandise)이 된다]이다.[59] 물론, 이런 이미지들이 제공되는 것은 분명 우리의 투사를 위해서이며, 이런 투사의 과정이 다른 그 무엇보다 스펙터클의 사회를 몰아간다. "대중 주체는 그것이 목격하는 신체 말고는 신체를 가질 수 없다." 비평가 마이클 워너가 한 주장이다. 이제 워너의 주장이 참이라면, 워홀이 이 주체를 주로 상품과 유명 인사 — 캠벨과 코카콜라 같은 제품부터 메릴린과 마오 같은 스타와 정치인처럼 『인터뷰』의 표지를 장식하는 모든 인물까지 — 를 통해 환기시키는 이유를 알 수 있을 것도 같다.[60] 워홀이 알았듯이, 이 대중 주체는 또 다른 대용품,

58 내가 유독 염두에 두는 것은 나르시시즘에 대한 프로이트의 글과 거울 단계에 대한 라캉의 글이다.(서론의 17번 주 참고) "나는 통상 사람들을 그들의 자기 이미지에 입각해서 받아들인다. 왜냐하면 사람들의 사고방식은 그들의 객관적인 이미지보다 자기 이미지와 더 관계가 있기 때문이다." 워홀이 *The Philosophy of Andy Warhol*에서 쓴 말이다.(69) 하지만, 그의 실크스크린 가운데 많은 것이 객관적인 이미지와 자기 이미지, 신체와 이상적인 신체, 자아와 이상적인 자아 사이의 간격 — 신디 셔먼의 '무제 영화 스틸'도 이런 간격 속에서 작용한다 — 을 활용한다. 이 점에 대해서는, 나의 *The Return of the Real* 참고.

59 Edgar Morin, *The Stars: An Account of the Star-System in Motion Pictures* (New York: Grove, 1960. 최초 출판은 1957), 137. 워홀 관련 상품화 그리고/또는 의인화에 대해서는, Jonathan Flatley, "Warhol Gives Good Face: Publicity and the Politics of Prosopopoeia," in Doyle, Flatley, and Muñoz, *Pop Out: Queer Warhol* 참고.

60 Michael Warner, "The Mass Public and the Mass Subject," in Bruce Robbins, ed., *The Phantom Public Sphere* (Minneapolis: University of Minnesota Press, 1993), 250. 위르겐 하버마스의 공론장(이곳에서 우리는 원칙상 평등하다고 취급되는데, 그것은 우리가 아무 표시도 없는 신체로 등장하기 때문이다)에 대해 단 주에서, 워너는 대량문화에서 일어나는 부분적인 재신체화(reembodiment)를 다음과 같이 설명한다. "인쇄된 공적 담론이 전에는 추상적인 탈신체화(disembodiment)의 수사학에 의지했다면, 시각 매체―인쇄 포함―는 이제 찬양, 동일시, 차용, 스캔들 등의 광범위한 목적을 위해 신체들을 전시한다. 서양에서 공인으로 존재한다는 것은 아이콘의 특성을 가지고 있다는 뜻이고, 이는 무아마르 카다피(Muammar Qaddafi)에게든 캐런 카펜터

즉 형형하게 밝은 꽃 그림(1964)과 민속풍 젖소 벽지(1966)에서처럼
키치적 취향의 물건들을 통해서도 또한 환기될 수 있었다. 하지만
이 체계의 모든 것이 완벽하지는 않다. 예를 들면, 대중 관객용 이미지를
만들 때 스타는 산전수전을 다 겪는데, 이것이 대중 주체의 변덕스런
투사— 분개와 실망 등—로 인해 이 이미지가 겪는 우여곡절과
뒤섞일 수도 있는 것이다. 왜냐하면 우리가 투사하는 바에 합당한
삶을 스타가 산다면, 이로 인해 그나 그녀는 또한 죽는 것이기도 하기
때문이다. 이는 다른 제품의 경우에도 마찬가지다. "엘비스, 리즈,
마이클, 오프라, 제랄도, 브랜도 등의 인물에서 우리는 공인의 신체를
부풀리고 야위게 하고 상처를 주고 대략 모욕하는 일을 목격하고
또 거래한다. 이런 공인들의 신체는 우리 자신, 즉 바람직함과는 거리가
먼 변종인 우리를 보완하는 인공 보철물"[61]이라고 워너는 썼다.
워홀은 소비의 이런 가학적 측면(우리는 스타를 "잡아먹는다"라고 그는
1966년의 인터뷰에서 말했다)을 예리하게 파악했고, 이는 유명 인사와
상품 모두의 이미지를 괴롭힌 그의 작업에 암시되어 있다.[62]

　　　하지만 이렇게 괴롭히는 것이 위에서 말한 주체를 연습시키는 것
또는 시험하는 것과 무관하지는 않다. 벤야민은 「사진의 작은 역사」에서

(Karen Carpenter)에게든 마찬가지다."(242) 워홀은 「메릴린」부터 「마오」 등에
이르는 작업을 통해 대중적 인지도와 아이콘의 특성 사이의 관계, 그리고 대중 주체와
대중 아이콘 모두에 대한 이 관계의 휘발성을 재구성한다. 물론, 워홀은 대중 주체를
환기시키기만 한 것이 아니라 육화하기도 했으며, 그것도 정확히 목격자의 모습으로
대중 주체를 육화했다. 이런 목격은 보기만큼 중립적이거나 냉담하지 않았다. 거기에는
관음증과 노출증, 가학증과 피학증을 모두 지닌 성애적 측면이 있었던 것이다.
"대중 주체는 그것이 목격하는 신체 말고는 신체를 가질 수 없다"라는 원리가 반드시
제한되어야 하는 대목이 여기다. 우리는 대중의 일원이지만 우리에게도 각자 욕망,
공포, 환상을 품은 신체가 있으며, 어떤 점에서 우리는 이 신체 덕분에 대중적 대상들을
개인적으로 또는 집단을 이루어 나름대로 개조할 수 있기 때문이다. 워홀과 친구들의
경우에는, 엘비스, 트로이, 워런, 말런 등 게이들이 욕망의 대상으로 원하는 남성
이미지로 진영을 만들 수 있었다.

61　　Ibid., 250.

62　　Berg, "Andy Warhol: My True Story," 90. 워홀은 이런 제품들과 자신을 동일시했는데,
　　　이를 감안하면 이 이미지들과 워홀 자신의 신체 이미지 사이에 암시적인 연관관계가
　　　있을 법하다.

"또 다른 자연은 [...] 눈보다는 카메라에 말을 건다"라고 주장한다.[63] 그런데 즉석 사진, 머그 숏, 홍보 이미지를 다루면서 워홀이 시사하는 것은, 자연이 다르면 그것이 말을 거는 사진 장르 및 카메라 설정도 다르다는 것이다. 그는 영화 카메라에 말을 거는 특정 자연에 유독 흥미를 느꼈던지라, 그가 찍은 영화의 첫 번째 관심사는 그런 자연이다. 사실, 자기를 이미지화할 때 겪는 심리적 우여곡절과 현대적 주체를 훈련시키는 기술은 둘 다 거기서 가장 명백한데, 그중에서도 최고봉은 1964년과 1967년 사이에 만들어진 「스크린 테스트」로, 알려진 것만 472점이 있다.

　　삼각대에 올린 16밀리미터 볼렉스(Bolex) 카메라로 제작한 각 「스크린 테스트」는 3분 이내의 촬영 시간과 30미터짜리 필름 한 롤로 길이가 정해져 있고, 다음과 같은 지침들을 따라야 했다(이는 자주 위반되었다). 카메라는 고정, 줌 없음, 모델의 위치는 중앙, 얼굴은 풀 프레임으로 정면, 가능한 한 움직이지 말 것. 「스크린 테스트」는 초상 영화로 착상[처음에는 '스틸리스'(stillies)라고 불렸다]되었지만, 실은 즉석 사진, 머그 숏, 홍보 이미지를 한 롤에 담은 것이다. 게다가 「스크린 테스트」는 각본이 있는 영화를 위한 제대로 된 오디션이 아니었으므로 전혀 스크린 테스트가 아니지만, 그래도 테스트이기는 하다. 「스크린 테스트」는 이면의 동기가 없기에 실로 순수한 테스트다. 카메라를 대면하고 특정 자세를 잡고 어떤 이미지를 제시하고, 촬영 시간 동안 퍼포먼스를 지속하면서 영화에 담기는 주체의 능력을 시험하는 테스트인 것이다. 더욱이 「스크린 테스트」를 시도하는 사람들은 캐릭터라는 갑옷이나 각본에 적힌 지시 사항의 혜택도 받지 못할 뿐만 아니라, 움직이지 말라는 명령에 긴장하고 한없이 산만한 환경 한가운데서— 팩토리의 구경꾼들이 테스트의 주체를 놀리거나 자극하거나 아니면 도발하는 것은 흔한 일이었고, 간혹 워홀 혹은 촬영 책임자로 지목된 사람이 주체를 혼자 내버려 둘 때도 있었다—

63　　Benjamin, "Little History of Photography," 510.

테스트를 치른다.[64] 요컨대, 피사자는 누구와도, 심지어는 카메라로
가장한 누군가와도 진정한 상호작용을 하지 않는다. 카메라는 위치가
고정되어 아무런 상호성도 제공하지 않기 때문이다. 따라서 여기에
시나리오가 있다면, 아무 도움 없이 기술적 장치와 맞닥뜨린다는
시나리오다. 무표정한 얼굴로 혼자 남은 주체는 최선을 다해 자기
이미지를 투사한다.

　"왠지 우리는 카메라 앞에서 자신을 가동할 수 있는 사람들을
끌어들인다"라고 워홀은 언젠가 자신의 영화에 대해 말한 적이 있다.
"이런 의미에서, 그들이야말로 진정한 슈퍼스타다. 알다시피,
스스로 자신의 각본이 된다는 것은 훨씬 더 어려운 일이다."[65] 하지만
많은 「스크린 테스트」가 증언하는 것은 바로 이렇게 자신을 가동하는
것, 이렇게 스스로 자신의 각본이 된다는 것의 어려움이다. 그래서
영화적 도상성과 일관된 존재를 강요하는 압력 자체가 으뜸 주제가
된다.[66] 이미지의 차원에 괴롭힘이 있음은 확실하다. 조명은 일관성이
없고 노출은 고르지 않은 때가 많으며, 때로는 이미지가 통째로 하얗게
되는 때도 있다. 또한 실크스크린에서처럼 번쩍임과 터짐도 이따금
생기고, 카메라가 불쑥 점프하거나 돌연 줌을 하는 때도 있는 것이다.
하지만 더 많은 괴롭힘은 주체가 있는 자리에, 즉 주체가 카메라와

64　어떤 의미에서는, 피사자가 발가벗겨지는 만큼 워홀은 자기를 보호(혹은 자기를 차단)했다.

65　Letitia Kent, "Andy Warhol, Movieman: 'It's Hard to Be Your Own Script'" (1970),
in Goldsmith, *I'll Be Your Mirror*, 187. 이렇게 스스로 자신의 각본이 되는 일은 우리가
사는 마이스페이스, 페이스북 등의 시대에는 덜 어려울 수도 있다[워홀식 비디오를
후대에 되살린 라이언 트레카틴(Ryan Trecartin)의 작업이 시사하는 대로]. 그러나 또한
더 끈적덕지기도 하다.

66　캘리 에인절(Callie Angell)이 쓴 대로, "어떤 사람들은 자의식에 압도되는 것 같다.
이들은 밝은 빛 속에서 눈을 찡그리거나, 초조하게 마른침을 삼키거나, 눈에 띄게 덜덜
떨었다. 그러나 개성과 자신감이 상당히 강해서 대처를 잘하는 사람들도 있다. 이들은
워홀의 카메라를 똑바로 힘차게 응시한다. 「스크린 테스트」의 컬렉션이 커지면서,
도발에 대처하는 반응이 점차 이 영화의 공공연한 목적 또는 내용이 되었고, 정적인
이미지의 아카이브를 만든다는 원래의 목표를 갈아 치웠다."[Callie Angell, *Andy Warhol
Screen Tests: The Films of Andy Warhol, Catalogue Raisonné, Volume 1* (New
York: Abrams, 2006), 14] 이 책은 워홀 연구에 보물단지다.

대면하는 지점에 있다.[67] 조명은 흔히 가혹하고(특히 여성에게),
이로 인해 몇몇 피사자들은 눈을 보호하기 위해 선글라스를 쓰기도
한다. 카메라의 응시를 피할 요량인 듯 눈길을 돌리는 시도를 하는
이들도 있고, 머그 숏을 찍을 때처럼 카메라를 노려보려고 하는—
카메라와 눈싸움이라도 하는 것처럼, 또는 그렇게 노려보는 것이 자기
이미지를 보호하고 유지하는, 즉 자기 이미지를 고스란히 지키는
최선의 길(유일한 길)이기라도 한 것처럼(문제는 이렇게 노려보다
보면 스스로 긴장하게 되는 일이 많다는 것이다)— 또 다른 이들도
있다.[68] 즉석 사진에서처럼 「스크린 테스트」를 받는 이 가운데 일부는
포즈를 잡거나 인상을 쓰기도 한다. 과장되어 있을 때는 방어적으로
보일 수 있고, 공격적일 때는 절박해 보일 수 있는 행동이다. 요컨대,
피사자가 아무리 침착할지라도(게다가 몇몇은 직업 배우이기도 했다),
많은 주체들은 「스크린 테스트」의 과정에서 "시달리고 진이 빠진다."[69]
일부 피사자에게는 그 시련이 주로 심리적인 것이었다. 시인 론 파젯은
「스크린 테스트」가 "즉석에서 자신에 대한 로르샤흐 테스트를 하는
것"과 같았다고 말했다.[70] 심리적일 뿐만 아니라 생리적인 긴장—
마치 신체 이미지 자체가 공격을 당하기라도 한 것처럼— 을 겪은
사람들도 있다. "앉아서 카메라를 쳐다봐요. 그러면 잠시 후 얼굴이
허물어지기 시작해요."[71] 배우 샐리 커클랜드가 한 말이다. 그것은 실로
준엄한 시험이고, 이로 인한 괴로움은 여성뿐만 아니라 남성에게도,

67 "후기의 일부 「스크린 테스트」들은 주체들을 가능한 한 난감하게 만들려고 작정한
 연출이 있었던 것 같다"라고 에인절은 쓴다.(ibid., 14)
68 예를 들면, 요나스 메카스(Jonas Mekas)는 눈을 거의 깜박이지 않는다. 하지만 시간이
 지나며 그의 눈에는 눈물이 고이고 어색하게 침을 삼키기도 하는 등의 행동을 보인다.
69 Angell, *Andy Warhol Screen Tests*, 206.
70 Ibid., 150. 이것은 시사하는 바가 많은 소감이지만, 무슨 뜻인가? 자신의 이미지를
 상상하고, 그 이미지를 형상화해서 투사하고 유지하고 해석하려는 시도를 모두 한꺼번에
 한다는 뜻인가? [워홀은 1984년 자신을 가지고 「로르샤흐」(Rorschach) 회화를
 만들었다. 뒤에서 좀 더 다룬다.] 「스크린 테스트」를 경찰과 신문이 둘 다 내장된, 다시
 말해 슈퍼에고가 두 역할을 다 맡는 경찰 신문이나 진배없는 것으로 볼 수도 있을 법하다.
71 Ibid., 109.

동성애자뿐만 아니라 이성애자에게도 영향을 미치는 것 같다.

 "영화감독은 적성검사 감독자와 정확히 똑같은 위치를 차지한다"라고 벤야민은 1930년대 중엽에 썼다. 그러나 이 시험은 감독이 없거나 무관심할 때 더 쉬워지는 것이 아니라 더 어려워진다. 「스크린 테스트」의 많은 사례가 보여주는 바다.[72] 그러면서도 벤야민은 영화배우가 "청중 앞이 아니라 장치 앞에서 연기를 하는" 것이라, 시험을 통과할 수 있는 유리한 위치에 있다고 한다. 영화배우는 자신의 연기에 유리하게 카메라를 다루는 훈련, 말하자면 카메라를 자기편으로 끌어들이는 훈련이 되어 있기 때문이라는 것이다. 벤야민에 따르면, 그가 살던 시대의 영화에서 주요 관심사는 이런 기술적 승리에 있었다. 대부분의 "도시 거주자는 사무실과 공장에서 근무하는 내내 어떤 장치의 면전에서 자신의 인간성을 포기해야 한다. 하지만 저녁에는 이 똑같은 대중이 영화관을 가득 메우고 영화배우가 그들을 위해 복수하는 모습을 바라본다. 배우의 복수는 장치에 맞서 그의 인간성(또는 그와 같은 것으로 보이는 것)을 주장함으로써, 그리고 장치를 그의 승리에 이바지하는 위치에 둠으로써 이루어진다"라고 그는 주장한다.[73] 「스크린 테스트」의 상황은 매우 다르다. 그런 복수가 시도될 수는 있겠지만, 완수되는 일은 드물다. 장치가 피사자에게 승리를 거두는 일이 반대의 경우보다 훨씬 더 많다. 그리고 카메라의 면전에는 인간에 중점을 둔 구원이 전혀 없다.[74] 게다가 대부분,

72 Benjamin, "Art in the Age of Its Technological Reproducibility," 111 참고.

73 Ibid.

74 크리스토퍼 필립스(Christopher Phillips)가 주장했던 대로, 워홀은 실제로 "기술 장치의 위치—'기계의 응시'—와 상징적 동일시를 하는 방향으로 나아간다." ["Desiring Machines," in Gary Garrels, ed., *Public Information: Desire, Disaster, Document* (San Francisco: San Francisco Museum of Art, 1995), 45] 나는 워홀에게 성차를 실마리로 한 개인적 '파열들'을 폭로하려는 의도가 있다고 보고, 또 여기서 문제 삼고 있는 괴롭힘이 공유하는 하나의 '인간성'도 존재한다고 본다. 이 두 독해는 모순될 수도 있지만, 그 모순은 이 작업 속에 있으며, 거기서 해결되지 않는다. 개인적으로 주고받은 대화에서 데이비드 조슬릿(David Joselit)은 쾌락이 이런 시험에서—특히 그 시험이 욕망을 감안하고 벌어지는 "응시들 간의 결전"으로 보일 때— 발견될 수도 있으리라고 시사했다.

관람자는 이 기계의 시각과 가학적인 제휴를 하거나, 아니면 그 기계 시각의 권력 아래서 영화화된 주체와 피학적인 동일시를 하는 것 외에 선택지가 거의 없다. 때로는 뒤의 선택지가 여기서 '인간성'의 거의 유일한 공통 토대인 것처럼 보이기도 한다. 사실, 워홀식의 영화에서는 전반적으로, 어떤 사람을 영화로 찍는다는 것이 그 사람을 도발하거나 노출시킨다는 뜻일 때가 많았고, 영화로 찍힌다는 것은 이런 심문을 받아넘기거나 발가벗겨진다는 뜻일 때가 많았다.[75] 그 결과, 관람자는 통상 할리우드 영화를 볼 때처럼, 영화에 담긴 사람을 이상화할 수가 없다. 할 수 있는 일은 무자비한 카메라 앞에서 그 또는 그녀가 하고 있는 생고생에 간헐적으로 공감하는 것, 다시 말해, 이미지로 변하면서 주체가 겪는 산전수전 — 이런 상황을 지나치게 원하는 것, 이런 상황을 지나치게 거부하는 것, 그도 아니면 이런 상황을 견디지 못하는 것 — 에 공감할 수 있을 뿐이다.

워홀은 1초당 24프레임이라는 유성영화의 속도로 「스크린 테스트」를 촬영했지만, 상영은 무성영화의 속도인 1초당 16프레임 (1970년 이후에는 산업 표준이 1초당 18프레임으로 바뀌었다)으로 하기를 원했다. 그래서 피사자 테스트는 상영 시에 더 가혹한 것 같다.

75 일부 영화들은 반쯤 가학피학적인 연극, 때로는 팩토리 전체로 확대되었던 연극을 암시한다. 팩토리에서의 역할들이 심리적으로 요동쳤음은 확실하다. 감독을 맡은 워홀이 번갈아 가며 친절했다가 냉정했다가, 수동적이었다가 능동적이었다가 했고(그는 '드렐라'라고 불렸다. 무도회를 꿈꾸는 신데렐라와 타인의 피를 빨아먹는 드라큘라를 줄인 딱 맞는 말이었다), 금지와 과잉, 철회와 노출, 죽은 듯한 부동성과 성적인 이동성, 나르시시즘과 공격성 사이에 대단한 긴장이 있었기 때문이다. 팩토리를 바흐친식으로 반전된 사회의 축도로 보는 견해에 대해서는, Annette Michelson, "'Where Is Your Rupture?' Mass Culture and the *Gesamtkunstwerk*," in Michelson, *Andy Warhol* 참고. 팩토리를 게이의 관계가 생성된 새로운 공간으로 보는 견해에 대해서는, Douglas Crimp, "Misfitting Together," *October* 132 (Spring 2010) 참고. 결국에, 「스크린 테스트」는 자아에 대한 공격으로 워홀이 지휘한 것들 가운데서 가장 강렬한 것은 아니었다. 이 면에서 1등 상은 「불가피한 플라스틱 폭발」(Exploding Plastic Inevitable) 이벤트가 받아야 한다. 스펙터클의 몰입 측면은 이런 이벤트들에서 더 심해졌던 것이다. Branden Joseph, "'Mind Split Open': Andy Warhol's Exploding Plastic Inevitable," *Grey Room* 8 (Summer 2002) 참고.

"본의 아닌 눈꺼풀의 떨림이나 씰룩임이 임상용 슬로모션으로 낱낱이 [드러나기]" 때문이다.[76] 이 테스트는 또한 관람자에게도 더 가혹하다. 이런 상영 속도로 각 테스트의 길이가 늘어나 4분이나 보게 하기 때문이다. 「스크린 테스트」는 다른 면에서도 우리에게 시련이다. 피사자가 카메라와 씨름하려 한다면, 관람자는 피사자를 응대하려 하지만, 그럼에도 여기에 또 상호성은 없기 때문이다. 주체들은 전적으로 우리를 위해 존재하는 위치에 있는 것 같지만 (그들을 어딘가 다른 허구적인 장소에 놓는 내러티브가 전혀 없다), 그럼에도 불구하고 우리가 존재하는 시공간은 그들의 시공간과 소통하지 않으며 소통할 수도 없다. 따라서 각각의 「스크린 테스트」는 말 그대로 어긋난 만남이다.[77]

 물론 엄밀히 따지면, 이런 무관계(nonrelation)가 모든 영화 경험의 기반이다. 그러나 여기서는 그것이 명시되어 있다. 「스크린 테스트」의 통렬함 가운데 일부는 이 무관계가 비단 영화의 조건만이 아니라 실존의 조건이기도 하다―때로는 양쪽 모두에서 다 그런 것처럼

76 Angell, *Andy Warhol Screen Tests*, 14. 이 점에서, 이런 '스틸리스'는 바르트(와 다른 이들)가 지지했던 영화와 사진의 구분을 확실히 무너뜨린다. 레이먼드 벨루어(Raymond Bellour)가 풀이한 대로, "한쪽에는 움직임, 현재, 현존이 있고, 다른 쪽에는 부동성, 과거, 특정한 부재가 있다. 한쪽에는 환영에 대한 합의가 있고, 다른 쪽에는 환각에 대한 추구가 있다. 한쪽에는 스쳐 지나가는 이미지가 있고 다른 쪽에는 완전히 정지된 이미지가 있다. 앞의 이미지는 그렇게 날아가면서 우리를 사로잡고, 뒤의 이미지는 완전히 파악하기가 불가능하다. 이 면에서는 시간이 삶을 두 배로 만들고, 다른 면에서는 죽음이 스친 시간이 우리에게 돌아온다."["The Pensive Spectator" (1984), in *Wide Angle* 9, no. 1. (1987), in David Campany, ed., *The Cinematic* (Cambridge, Mass: MIT Press, 2007), 119에 재수록]

77 개인적으로 주고받은 대화에서 제러미 밀리어스(Jeremy Melius)는 다음과 같은 중요한 이야기를 했다. "이 영화들은 그 가혹한 시나리오를 원하는 것 ― 수락하는 것 ― 에 관한 것이다. 그것도 마치 그 시나리오에 맞춘다는 것은 실패가 필연인 것 같은 상태에서. 카메라 앞에 자신을 세운다는 것 ― 3분 동안 꼬박 거기에 있는다는 것 ― 의 의미 그리고 대가는 무엇일까? 게다가, 어쩌면 훨씬 더 나쁜 일은, 당신이 도저히 할 수 없다는 것, 심지어 3분조차도 견딜 수 없다는 것인데, 이 발견은 무슨 의미일까? 내가 보기에 이것은, 실상 거기에 있지 않은 ― 존재감이 별로 없어서 거기 정말로 있기에는 부족한 ― 누군가를 살펴보는 관람자의 경험과 묘하게 비슷하다."

보인다— 는 의미(이 암담한 직관으로 인해 간헐적인 공감조차 할 수가 없게 된다)에서 발생한다. 피사자와 관람자는 부재하는 타자의 응시를 받고 그 응시를 돌려주려 하지만, 돌려줄 수가 없다. 이런 비상호성을 우리가 충분히 알게 되면서, 다른 때는 매끈하게 보였을 영화 상영에 틈새가 벌어지는 것 같다. 이 틈새는 피사자도 관람자도 파악은커녕 감당도 할 수 없는 외상적 붕괴 같은 것이다. 그리고 이 어긋난 만남은 실크스크린에 때때로 등재되는 것과도 관계가 있는 듯하다. 어떤 의미에서, 「스크린 테스트」는 불안을 유발하는 오토마티즘들에 대한 탐사이며, 그런 오토마티즘들에 얼굴(많은 얼굴)을 부여한다. 하지만 그 얼굴이 이런 오토마티즘들을 좀 더 인간적으로 보이게 하는지, 아니면 우리 인간들을 좀 더 자동적으로 보이게 하는지는 말하기 어렵다.[78]

스스로 하는 즉석 로르샤흐 검사

이 모든 면에서 「스크린 테스트」는 이미지와 주체를 모두 괴롭히는 워홀 작업의 풍부한 사례로, 더 탐구가 필요하다. 예를 들어, 「스크린 테스트」는 전후 미국의 검사 절차 전반과도 또한 연관이 있을지도 모른다. 이 시기에 소비주의가 팽창하면서, 랠프 네이더를 필두로 한 지지 운동이 등장했는데, 이 운동은 초기 실크스크린이 나온 직후 그리고 「스크린 테스트」가 진행되는 동안 표면화되었다. 네이더는 1965년 『어떤 속도도 안전하지 않다』(Unsafe at Any Speed)라는 책을 출판했다. 광범위한 미국산 자동차의 안전에 문제를 제기한 책이었는데, 공기와 물을 오염시키는 물질은 물론 식품과 약품의 위험을 다룬 다른 책들도 곧 뒤를 이었다. '죽음과 재난' 이미지의 일부는 적절한 규제를 받지 않은 제품들이 유발한 대 파국에 정확히

78 이 두 유형의 재현은 상이한 것이나, 워홀이 반복 자체에 대해서 가졌던 깊은 관심을 명시한다. 이 관심은 심리적이고 사회적인 것인 만큼이나 형식적이고 구조적인 것이기도 하다(어쨌거나 그는 인간 지시체— 친구와 지인 — 를 써서 반복에 이바지한 것이지, 그 반대는 아니다). 실크스크린의 경우와 마찬가지로 「스크린 테스트」도 온전히 내용의 측면에서만—1960년대 중엽 뉴욕 보헤미안들을 다룬 수많은 미니 다큐멘터리로— 읽을 수 있다. 하지만 그렇다면 「스크린 테스트」의 가장 도발적인 면을 놓치게 될 것이다.

초점을 맞춘다. 즉, 안전띠가 필수사항이 되기 전에 자동차 사고로
사망한 10대들과 적절한 통제가 제도화되기 전에 부패한 참치로
인해 식중독에 걸린 주부들 같은 '검사 실패'가 초점인 것이다.
게다가, 검사와 훈련에 대한 이런 관심은 초기(「DIY」, 「무보」,
「스크린 테스트」에서처럼)와 후기(「그림자」, 「다이아몬드 가루 구두」,
「시대정신」, 「위장」, 「실」, 「보석」은 모두 우리의 시각을 시험한다)의
워홀 전체를 관통한다. 사실, 그의 「로르샤흐」(Rorschach) 회화들
(1984)은 모든 지각‒심리 검사 가운데서 가장 유명한 것 — 스위스의
심리학자 헤르만 로르샤흐가 1921년 출판한 열 개의 잉크 얼룩 — 을
이어 간 것임이 명백하다.[79]

　　한편으로, 워홀은 자동화의 결과, 배우와 장치 사이의 갈등 등등에
관심이 있는지라, 벤야민이 이해하고자 했던 산업 문화의 순간을

[79]　　피터 갤리슨(Peter Galison)은 로르샤흐 카드를 "자아를 조사하는 기술"이라고 읽는다.
"로르샤흐 잉크 얼룩의 세계에서는, 주체가 물론 대상이 된다. '내가 보는 것은 여성이다',
'내가 보는 것은 늑대의 머리다'. 그러나 대상도 '낙담한', '정신분열증적인' 주체가 된다.
이제는 정전으로 통하는 로르샤흐 검사는 특정한 (그리고 구체적으로는 현대적인)
자아, 즉 내면에 통합되어 있는 자아를 측정할 뿐만 아니라 강화하기도 하는 체계로
이해하는 것이 적절하다."["Image of Self," in Lorraine Daston, ed., *Things That Talk*
(Cambridge, Mass: MIT Press, 2004), 258–259]. 로르샤흐 카드 속의 형태들은
계산된 것이다. 그러나 로르샤흐는 그 형태들이 "디자인이 되지 않은 디자인, 그려지지
않은 그림으로 등록되기"를 원했다. "[...] 주체가 말을 하기 위해서는, 카드와 카드의
저자는 완벽한 침묵을 지켜야 한다"(270–271)는 것이었다. 워홀의 「로르샤흐」도
디자인되지 않은 것이다. 캔버스의 절반에 물감을 칠하고 그대로 접어서 검정 얼룩을
두 개로 만든 것이 대부분이니 그렇다. 그러나 주체 효과는 로르샤흐 카드의 경우와
상당히 다르다. 갤리슨이 보기에, 로르샤흐 검사는 "자아의 논리에서 일어나는 변화를
표시한다. 총력을 다해 특정 내용을 조종하는 자아로부터 경험이 필연적으로 위치하는
틀을 만드는 기질의 자아로, 즉 내용이 아닌 형식으로서의 자아로 변했다는 표시다. [...]
카드(의 외면)를 묘사하는 것은 정확히 당신이 어떤 사람인지(카드의 내면)를 말하는
것이다. [...] 이 자아는 깊이와 표면, 내면생활과 외부 생활 사이의 관계, 그리고 사고와
감정의 불가분함을 고집하는데, 이것이 역사를 의식하는 저런 자아를 끄집어낸다."
워홀은 이런 심리를 뒤집고 실로 평면화해서 이런 관계들을 각각에 도전했다. 예를 들면,
할 말이 하나도 없을까 봐 걱정이 된 나머지, 워홀은 사람들에게 그 대신 「로르샤흐」를
읽어 줄 것을 부탁했고, 심지어는 「로르샤흐」 연작의 아이디어도 조수에게서 나왔다는
말이 있다.

되돌아본다. 그러나 다른 한편으로 워홀은 우리가 살고 있는 자본주의 사회라는 시점, 즉 검사와 훈련이 만연한 우리 시대를 내다보기도 한다. 본인의 말에 따르면, 워홀은 팩토리를 드나든 사람들, 스스로 "가동" 할 수 있고 "스스로 자신의 각본이" 될 수 있었던 사람들에게 흥미가 있었다. 오늘날의 선진 자본주의는 우리 대부분에게 그런 자기 각본 만들기를 요구— 새로 인터뷰를 할 때마다 매번 거기 맞춘 자기 이미지를 방출하라고, 새로운 직업을 가질 때마다 거기 맞는 기술을 익히라고, 사실상 모든 변곡점에서마다 그처럼 급조해 낸 능력에 대해 스크린 테스트를 받으라고— 한다.[80] 「스크린 테스트」에서 특히, 그러나 팩토리에서도 일반적으로, 사람들은 형성, 재형성을 거듭할 수 있는 대단한 자산으로 취급되었다. 이런 유연성은 신자유주의 경제에서 이제 대부분의 주체들에게 요구되는 것이다.[81] "따라서 생산은 주체를 위한 대상뿐만 아니라 대상을 위한 주체도 창출한다"라고 마르크스는 『정치경제학 비판 요강』(Grundrisse, 1857–1861)의 유명한 구절에서 썼다. 이 말은 우리 자신의 생산양식에도 여전히 맞는 말이다.[82] 이 점에서 워홀은 일부 비평가들이 주장하는 것처럼 주체의 완전한 분해를 입증하는 것이 아니라, 주체의 지속적인 구축과 해체를 탐사하는 것이다.[83]

80 Luc Boltanski and Eve Chiapello, *The New Spirit of Capitalism*, trans. Gregory Elliot (London: Verso, 2005) 참고. Avital Ronell, *Test Drive* (Urbana: University of Illinois Press, 2005)도 참고. 개인적으로 주고받은 대화에서, 케빈 해치(Kevin Hatch)는 우리 가운데 많은 이가 하나 이상의 주체를 감독하고 있음을 지적했다. 예를 들면, 우리는 비디오 게임(등지의 곳)에서 아바타를 개발하는데, 이는 또한 검사, 무엇보다 우리의 공격성을 알아보는 검사이기도 하다.

81 Boltanski and Chiapello, *New Spirit of Capitalism*, 93.

82 Karl Marx, *Grundrisse*, trans. Martin Nicolaus (New York: Vintage, 1973), 92.

83 이 탐사는 두 노선을 따라 연장될 수도 있을 것이다. 첫째, 팩토리는 '네트워크 기업'(the firm as network)의 초기 버전, 심지어 전위적 형태로 볼 수 있다. 볼탕스키와 치아펠로는 '네트워크 기업'이 "자본주의의 새로운 정신"의 토대라고 본다. "다중이 참여하는 네트워크로 일하는 작은 몸집의 기업들은 팀이나 프로젝트 형태로 일을 조직하고, 고객 만족에 전념하며, 지도자의 전망을 내세워 노동자를 일반 모집한다."(*New Sprit of Capitalism*, 72–73. 강조는 원문) 더욱이, "이 새로운 정신에서 성공을 보증하는 특질들"은 워홀의 뒤를 따르는 동시대 미술과 광범위하게 연관이 있는 특질들이다. "자율성, 자발성, 리좀형 능력, 멀티태스킹(구식 노동 분업의 좁은 전문화와는 정반대로),

그러면서도 결국, 워홀은 이런 "자본주의의 새로운 정신"에 단순히 순응하지는 않는다. 실상, 그는 거기 저항한다고 이해될 수도 있을 텐데, 아무리 모호하더라도 최소한 두 가지 점에서 그렇다. 첫째, 어떤 시험에서든 결과가 실패일 수는 있지만, 워홀에게서는 실패가 목적인 것처럼 보일 때가 많다. 그의 스크린 테스트를 통과했다고 말할 수 있는 사람—피사자든 관람자든—이 있는가? 게다가, 이 테스트는 피사자 편이 일관성 있는 존재를 지속하기가 정말 어렵다는 사실을 오히려 건드리고, 관람자 역시 피사자를 이런 궁지에서 구해 줄 수 없는 탓에 실패하는 것 같다. 그래서 워홀은 자신이 만들어 낸 특유의 실패에도 몰두했고, 거기서 탁월한 작업을 했다(뒤샹과 공통점이 있는 또 한 지점이다). 1960년대에 그는 삽화, 회화, 영화, 그다음에는 미술 전체를 빠른 속도로 연달아 그만두는 모습을 보였다. 좀 더 정확히 하자면, 그는 각 활동을 포기하고 다음 활동으로 넘어갔던 것 같다(그 끝은 '사업 예술'이었다).

둘째, 워홀은 이미지를 괴롭힐 뿐만 아니라, 때로는 상상계 자체를 괴롭히는 것 같다. 라캉에 의하면, 상상계는 우리가 자신을 오인하는 심리적 공간이다. 이데올로기가 우리에게 가장 효과적으로 작용하는 곳이 바로 이 공간이다. 실상, 루이 알튀세르는 이데올로기를 설명한 그의 영향력 있는 글에서, 라캉의 상상계 정의를 각색하여 우리가 사회 세계 전반을 이런 식으로 오인한다고 했다(알튀세르의

명랑함, 타인과 새로움에 대한 개방성, 가용성, 창조성, 선지적 직관, 차이에 대한 감수성, 체험된 경험을 경청하고 경험의 전 범위를 수용하는 자세, 격식에 얽매이지 않는 태도에 끌리고 대인관계의 접점을 찾으려는 노력." 요컨대, 이 자본주의는 "가장 특수하게 인간적인 차원들에서 인간을 도구화"하는 것이다.(97~98)

둘째, 워홀은 텔레비전의 '토크' 쇼와 '리얼리티' 쇼, 둘 다의 선구자였다. 1979년부터 1987년 사이에, 그는 42개의 케이블 채널 방송을 구상했다. 대개 인터뷰 형식이었다. 하지만 '토크'와 '리얼리티'는 여기서 부정확한 명칭일지도 모른다. 두 장르는 텔레비전의 '시험' 형식인 것이다. 왜냐하면 그런 쇼들에서 토크와 리얼리티는 적응 가능성, 심지어는 생존 가능성의 문제로 해석되고, 시험 대상은 주체의 능력, 즉 각본이 반만 있는 스트레스의 상황을 뚫고 나가며 어떤 이미지를 방출하는, 즉 존재를 유지하는 능력이기 때문이다. 워홀이 선구적으로 개척했던 것은 이런 종류의 텔레비전, 이런 종류의 리얼리티다.

유명한 정식으로는, 이데올로기란 실재계에 존재하는 모순들에
상상계의 해결책을 제안하는 것이다).[84] 어떤 점에서 이런 오인은
고전영화에서 가장 완벽하게 일어나는데, 이를 어떤 이론가들은
최면적이라 하고 다른 이론가들은 물신숭배적이라 한다. 첫 번째
견해에 의하면, 영화는 암시에 감응할 수 있는 가능성이 반쯤은
의식적인 조건에 우리를 위치시킨다. 두 번째 견해에 의하면, 영화는
우리에게 영화라는 장치의 현실을 부정하도록 허락하는데 이는 영화 속
이야기가 지어내는 환영을 믿게 하기 위해서다.[85] 「스크린 테스트」에서
워홀은 영화의 이 두 가지 포획 효과, 즉 최면 효과와 물신숭배 효과를
모두 깨뜨린다. 영화가 아닌 작업에서도 워홀은 다른 어느 팝 아트
작가보다 더 급진적으로 상상적인 것과 이데올로기적인 것의 작용을
교란한다.[86] 이렇게 보면, 릭턴스타인이 옳았다. 워홀에 비교하면 그는
구식 미술가다. 릭턴스타인은 해밀턴처럼 현대 생활의 화가로 남는다.
반면에 워홀에게서는 그 현대성이 회화를 압도하며, 자율적 주체에게
헌정되었던 타블로의 전통은 폐허가 된다.

84 Louis Althusser, "Ideology and Ideological State Apparatuses" (1969), in *Lenin and Philosophy*, trans. Ben Brewster (New York and London: Monthly Review Press, 1971) 참고.

85 영화를 최면으로 보는 견해와 물신숭배로 보는 견해는 레이먼드 벨루어, 크리스티앙 메츠(Christian Metz)와 각각 관계가 있다.

86 위에서 시사한 대로, 워홀은 라캉의 용어로 말해, 실재를 상징적인 것과 이데올로기적인 것 양자에 맞서 동원하는 것 같다. 일부 비평가들은 워홀에게서 브레히트식의 비판성을 탐색했다. 그런 비판성이 정녕 있다면 그것은 이런 괴롭힘 속에 있다. 개인적으로 주고받은 대화에서, 고든 휴스(Gordon Hughes)는 바르트가 『밝은 방』 마지막 부분을 쓸 때 일부는 워홀을 염두에 두었을지도 모른다는 제안을 했다. 바르트가 "사진의 두 갈래 길"에 대해 쓴 부분이다. "사진의 스펙터클을 완벽한 환영이라는 문명의 약호 아래 종속시키는 길[이 길을 다른 곳에서 바르트는 '사진을 예술로 만드는 것'이라고 이른다], 아니면 사진 속에서 불요불굴의 현실이 깨어나는 것을 직면하는 길."(119) 4장에서 보게 되지만, 리히터는 이 둘을 모두 시도한다.

GERHARD RICHTER

OR THE PHOTOGENIC IMAGE

게르하르트 리히터, 또는 사진 친화적 이미지

"앤디 워홀은 미술가라기보다 한 문화적 상황의 징후다. 그 상황이
워홀을 만들었고 그를 미술가의 대용품으로 사용했다. 그는 '미술'을
전혀 제작하지 않았으며, 다른 미술가들을 전통적으로 속박해 온
방법과 테마도 전혀 건드리지 않았는데, 이는 워홀의 공적이다(그래서
우리는 다른 사람의 그림에서 보는 엄청나게 많은 '예술적' 난센스를
저지르지 않아도 된다)."[1] 게르하르트 리히터가 워홀이 사망한 지
2년도 더 지난 1989년 11월 4일에 개인적으로 쓴 글이다. 하지만
2002년 자신의 작업을 두고 나눈 대화에서는 다음과 같은 말을 했다.
"내가 워홀에게 신세를 진 대목이 있다. 그는 기계적인 것을 정당화했다.
워홀은 세부를 사라지게 하는 [...] 현대적인 방법을 내게 보여주었거나,
아니면 최소한 그 가능성을 입증했다."(414) 이 언급들에 담긴 목소리는
양가적인데, 이는 중요한 것을 말해 준다. 한편으로, 리히터는 워홀의
반미학적 입장이 전후 문화에서 변화한 순수미술의 지위에 합당하다고
인정한다. 이런 지위를 워홀은 "기계적" 기법으로 등재했고, 이 기법을
리히터는 자신의 작업에서 각색한다. 다른 한편, 리히터는 워홀이
하나의 "징후"라서 자신의 "문화적 상황"과 충분한 거리를 두고 있지
않다고 본다. 이런 양가성을 통해, 리히터는 해밀턴과 릭턴스타인처럼
순수미술과 고급 회화의 전통을 효과적으로 긍정하고, 그러나 또한
이 전통은 워홀이 가리킨 "현대적인 방법"—"'예술적' 난센스를 전혀
용납하지 않는 방법—과도 타협해야 한다고 시사한다.

리히터는 회화 작업만 하지는 않았다. 그는 설치도 많이 했고
조각도 좀 했으며 수천 장의 사진 작업을 했다. 하지만 리히터를 단연
화가로만 본다고 해도, 그의 작업은 충분히 복합적이고 포용력이 크다.
리히터의 작업은 재현부터 추상까지 회화의 상이한 모드들을 포괄할
뿐 아니라, 저급 문화부터 고급 미술까지 다양한 부류의 이미지도
포괄한다. 잘 알려져 있는 대로, 리히터의 초기 캔버스 가운데는 신문
이미지, 잡지 광고, 가족 스냅사진, 가벼운 포르노 사진, 구색을 잘 갖춘

1 Gerhard Richter, *Writings, 1961–2007*, ed. Dietmar Elger and Hans Ulrich Obrist
(New York: DAP, 2009), 180. 앞으로 이 장에 나오는 본문 속의 쪽수는 이 책을 가리킨다.

도시들을 찍은 항공사진 등, 일상생활의 진부한 사진들을 뿌옇게 만든 것이 많다. 한편 리히터의 후기 캔버스 가운데는 정물화, 풍경화, 초상화, 심지어는 역사화까지 아카데미 회화의 오래된 장르들을 상기시키는 것이 많은데, 이 역시 침침한 눈으로 본 것처럼 제작된 것이다. 따라서 리히터의 범위는 저급 범주부터 고급 범주까지 갔다가 다시 반대 방향—고급 장르, 특히 그의 풍경화들이 때때로 예쁜 우편엽서나 감상적인 사진 기념품 같은 저급 형식들로 다시 한번 접근하는 한에서—으로 간 작업까지 아우른다.

이런 식으로 워홀처럼 리히터도 회화를 탈승화하는 쪽으로 움직였다. "내가 보기에 많은 아마추어 사진이 세잔의 최고작보다 낫다." 그가 1966년에 한 말이다.(43) 이와 동시에, 워홀과 달리 리히터는 회화의 취약한 자율성을 지탱하려는 노력도 했다. "모든 점에서 내 작업은 전통적인 미술과 관계가 가장 많다."(22) 리히터가 1964년에 한 말인데, 뿌연 회화(blurry painting)가 맨 처음 등장한 후 얼마 지나지 않은 시점이었다. 「1977년 10월 18일」(1988)은 바더-마인호프 혁명단과 관련된 이미지들을 모은 그의 유명한 작품으로, 역사화라는 아카데미 장르를 부활시키다시피 한다. 하지만 그러면서도 공식적인 역사화에서는 다루지 않는 이질적인 주제— 전후 독일에서 아직 "매장되지 못한" 채 남아 있던 과격분자들의 죽음— 를 다루었다는 점이 현저하게 눈에 띈다.[4.1]]² 리히터가 몰두한 난제는 한편으로는 회화의 내용을 실추시키고 다른 한편으로는 회화의 형식을 보존하는 문제였다. 이로 인해 그의 회화는 고강도의 애매함을 지니게 되는데, 회화의 전통적 권위를 회의하면서도 이 전통에 전념하는 것이 그런 애매함이다.

2 이 주제들의 지위는 리히터에게서도 불안정했다. "나는 여러 점의 그림을 미완성이라는 표제 아래 수년간 두었다." 이 회화 모음작을 두고 그가 1989년에 한 말이다. (*Writings*, 226) 마찬가지로 1989년에는 이렇게 말했다. "나는 그것을 다시 열어 보려고— 다시 장례를 치러 보려고— 했다. 하지만 답이 없었다. 이 사건 전체, 그 사건들의 복잡한 전모가 다 끝나지 않았던 것이다. 이따금, 우리는 잊어버렸다는, 또는 잊어버리고 있다는— 모든 것을 쓰레기처럼 우리로부터 멀리 내던져 버리고 있다는—느낌이 들 때가 있다."(221)

비슷한 방식으로, 리히터는 미술의 상이한 계보들과 제휴하는 상반된 모습을 보이기도 한다. 그는 역사적 계보와 아방가르드의 계보 양자와 모두 제휴하는데, 거기에는 마르셀 뒤샹의 개념적 도발은 물론 카스파르 다비트 프리드리히의 낭만주의 풍경화, 워홀의 불명료한 대중매체 이미지는 물론 바넷 뉴먼의 색면 추상의 반향도 있다. 마치 리히터가 원하는 것은 이 다양한 작업의 흐름들을 함께 달리게 하는 것인 듯하다. 프리드리히부터 뉴먼까지 "북부 낭만주의 전통"에서 격상된 회화 포맷들을 뒤샹식 (네오) 아방가르드의 반미학적 행보, 특히 발견된 이미지를 통과하도록 하는 것, 그래서 낭만주의 계보가 전경에 놓은 미술의 이상, 즉 "아름다운 가상"(beautiful semblance)을 (네오) 아방가르드 계보가 강조한 미술의 상품화라는 사실을 가지고 시험하는 것이 리히터가 하고자 하는 작업인 것 같다.3 실제로, 리히터가 제기하는 질문은 워홀 이후에 서정 회화(lyric painting)가 있을 수 있느냐는 것이다. 이 질문 뒤에는 아우슈비츠 이후의 서정 회화라는 더 심각한

3 Robert Rosenblum, *Modern Painting and the Northern Romantic Tradition: Friedrich to Rothko* (New York: Harper and Row, 1975) 참고. 로젠블럼에 따르면, 프리드리히와 그의 동료들이 직면했던 딜레마는 다음과 같았다. "애도, 십자가의 책형, 부활, 승천 같은 전통적인 테마의 활력은 계몽주의 시대에 꾸준히 빠져나갔다. 이런 테마에 의지하지 않은 채, 정신적인 것의 경험, 초월적인 것의 경험을 표현할 수 있는 방법은 무엇인가?"(15) 로젠블럼은 리히터를 언급하지만, 이 사학자가 추정하는 연속성은 그 미술가가 문제 삼는 것이다. 하지만 이 점에 대해 리히터는 전형적으로 애매한 태도를 취한다. 1973년 2월의 리히터는 이렇다. "나에게 없는 것은 낭만주의 회화를 지탱했던 정신적 토대다. '신은 자연에 편재하신다'라는 느낌을 우리는 잃어버렸다. 우리에게는 모든 것이 공허하다. 하지만 그런 회화들은 아직 건재하고, 우리에게 말을 건다. 우리는 그 회화들을 계속 사랑하고 사용하며 필요로 한다." (*Writings*, 82) 큐레이터 장-크리스토프 아망(Jean-Christophe Amman)에게 (마찬가지로 1973년 2월에) 보낸 편지에서, 리히터는 "카스파르 다비트 프리드리히의 회화는 과거의 것이 아니다"(72)라는 그의 믿음을 되풀이한다. 헤겔의 유명한 선언을 내비치는 말이다. "예술은 그 최고의 사명이란 측면에서 보면 우리에겐 과거의 것이며 또 그렇게 남아 있다."[*Introductory Lectures on Aesthetics*, trans. Bernard Bosanquet (London: Penguin, 1993, 13)]

[4.1] 「죽은(1977년 10월 18일)」, 1988. 캔버스에 유채, 62×67cm
© Gerhard Richter 2020 (0195)

딜레마가 있고, 이 또한 그가 작업에서 숙고하는 문제다.[4]

"매 회화에서 내가 시도하는 모든 것은 가장 근본적으로 다르고 서로 모순되는 요소들을 한데 모아 가능한 한 최대로 자유롭게 살리고 키우는 것"(187)이라고 리히터는 겸손하면서도 위엄 있는 그 특유의 방식으로 말한 적이 있다. 그는 대립 항처럼 보이는 것들—회화와 사진, 수공 작품과 레디메이드 이미지, 추상과 재현—을 명백히 뒤섞는다. 질문은 어떤 효과를 위해 또 어떤 목적으로 이런 혼합이 이루어지는가 하는 것이다. 이 대립 항들은 그의 모든 작품을 상이한 모드 사이를 오락가락하면서 타성에 젖게 하는 이율배반으로 등장하는가? 아니면 그것들은 리히터가 변증법적으로 뚫고 나가는 모순들을 제기하는가? 그의 미술은, 포스트모던 혼성모방이라는 친숙한 방식을 쓴 단순한 절충주의 가운데 하나인가? 아니면, 해체의 정신으로 회화의 양식들을 복합적으로 시연하는 것인가? 아니면, 리히터는 이런 접근 방식들 사이로 또는 너머로 나아갈 수 있는 대안을 제시하는 것인가?[5]

뻐꾸기의 알

1986년 벤저민 부클로—리히터의 작업에 가장 관심을 많이 기울인 비평가—와 나눈 대화에서 리히터는 이런 문제들을 몇 가지 지점에서 건드린다. 첫째, 혼성모방의 문제에 대한 부클로의 논평은 이랬다. "당신의 작업은 20세기 회화라는 우주 전체를 하나의 방대하고

4 1986년에 리히터는 테오도어 아도르노의 말, 대학살 이후 시는 야만이라는 말에 대한 질문을 받고 즉시 답했다. "아우슈비츠 이후에도 서정시는 있다."(*Writings*, 75) 전후 시기에 서정적 회화가 처한 운명을 숙고한 글로는, T. J. Clark, "In Defense of Abstract Expressionism," in *Farewell to an Idea: Episodes from a History of Modernism* (New Haven: Yale, 1999) 참고.

5 이와 관련이 있는 발언들을 몇 가지 뽑아 보면 다음과 같다. 1973년: "나는 단 하나의 선택지에 나 자신을 국한시키기를 거부한다. 외부와의 유사함이나 양식의 통일성 같은 단일한 선택지는 존재할 수 없는 것이다."(Writings, 72) 1985년: "나는 회화가 매우 이질적이기를 바란다. 그러나 모든 것이 모순적일 수는 있어도 그 상태로 하나의 틀과 관련이 있어야 한다. 모순들은 제자리에 존재해야 하지만, 반드시 공존하고 반드시 수렴해야 한다."(145). 2002년: "그토록 일관성 있고 이런 종류의 통일된 발전을 해 나가는 미술가들을 나는 언제나 싫어했다. 내 생각에 그것은 끔찍한 일이었다."(384)

냉소적인 회고풍으로 개관한 것처럼 보인다." 리히터는 "그건 정말 오해다. 내가 보기에는 이 가운데 어떤 것에도 냉소나 사기 또는 속임수가 없다"라고 답했다. 그다음, 이율배반에 대해 부클로는 "하지만 그것들[재현과 추상]이 병치된 것은 둘 다의 부적절함, 파산을 보이기 위해서가 아닌가?"라고 물었다. 리히터의 답은 "파산은 아니고, 언제나 부적절함이다"(174)라는 것이다. 마지막으로, 해체의 역할에 대하여 부클로는 "당신은 회화의 스펙터클을 실제로는 다루지 않으면서, 수사학적인 면으로 가시화하고 있다"라고 주장한다. 리히터는 "도대체 그런 작업의 요점은 무엇일까? 그것은 절대로 내가 하고 싶어 하는 일이 아니다"라고 받아넘긴다. 부클로가 압박한다. "당신은 추상 회화가 [...] 회화의 역사에 대한 모종의 성찰이라고 보지 않는가? [...] 추상 회화에는 수사학적 특질뿐만 아니라 성찰의 특질, 즉 예전에는 가능했던 것을 성찰하는 측면도 있다." 리히터는 부클로와 타협한다. "그것은 오히려 내 풍경화와 사진 회화 일부에 맞는 말일 것 같다. 가끔 나는 이 회화들을 뻐꾸기의 알이라고 묘사하곤 했는데, 그건 사람들이 이 회화들을 그것이 아닌 다른 것으로 여기기 때문이다."(185)

여기서 고양이와 쥐의 쫓고 쫓기는 놀이가 벌어지고 있음은 확실하다. 그리고 1986년의 리히터는 현재의 리히터와 다름은 말할 것도 없고, 1960년대 초의 리히터와도 다름이 확실하다. 1960년대 초에 그는 워홀식 무심함의 미학을 지지하는 것처럼 보였다. "아무 양식도 갖고 있지 않은 모든 것, 즉 사전, 사진, 자연, 나 자신과 내 회화를 좋아한다."(32) 그가 이 시기에 반복해서 한 말이다. 하지만 뉴욕 현대미술관이 그의 회고전을 시작한 해인 2002년이 되면, 리히터는 '걸작'에 대한 말을 거리낌 없이 했고, 『뉴욕 타임스』가 그를 "유럽의 가장 위대한 현대 화가"라고 칭송하는 것에 만족했던 것 같다.[6]

6 Michael Kimmelman, "An Artist Beyond Isms," *New York Times Magazine*, January 27, 2002 참고. 부클로의 설명은 초기의 리히터에게서 도출한 것으로, (네오)아방가르드에 전념하는 자신의 입장에 따라 이 프로젝트의 비판적 측면을 강조했다. 하지만 뉴욕 현대미술관 회고전의 큐레이터인 로버트 스토(Robert Storr)는 후기의 리히터와 동일시하는데, 이 리히터는 회화가 처한 역사적 곤경 때문에 아주 어려움이

그 중간 시기에는 이런 입장들 사이에서 갈지자 행보를 보였다. 때로는 뒤샹식 레디메이드가 산출하는 파열을, "미래의 미술을 위한 새 알파벳"이라고 간주된 미니멀리즘과 더불어 강조했다가, 때로는 "광활하고 위대하며 풍부한 회화— 미술 일반— 문화를" 추종했다가 한 것이다. "그 문화를 우리는 잃어버렸지만, 그래서 우리에게는 책무가 있다."(129, 175) 1986년 부클로는 플럭서스, 미니멀리즘, 팝 아트에 대해 토론을 한 후에 나눈 대화에서, "당신은 자신의 회화를 이런 반미학적 충동과 동렬에 놓는 동시에 친회화적 입장도 유지한다. 내가 보기에 이것은 당신의 작업을 본질적으로 발전시켜 온 완전히 전형적인 모순들 가운데 하나 같다"라고 말한다. 리히터의 답은 "맞다. 그것이 유별나기는 하다. 그러나 나는 사실 그것이 모순적이라고 보지 않는다. 오히려 나는 같은 것을 다른 수단으로, 즉 덜 스펙터클하고 덜 선진적인 수단으로 하고 있는 것 같다"라는 것이다.(168)

그렇다면 "가장 이질적인 요소들"을 자신의 미술로 한데 모으는 것을 우리는 어떻게 이해해야 하는가? 이 질문은 그가 쓰는 양식들의 명백한 다양성과 관계가 있을 뿐만 아니라, 그가 쓰는 이미지들의 전적인 풍부함과도 관계가 있다. 1962년에 리히터는 그의 「아틀라스」(Atlas)를 모으기 시작했다. 「아틀라스」는 이후 공적인

많지만 그럼에도 불구하고 시종일관 깃발을 휘날리는 회화의 기수다. Robert Storr, *Gerhard Richter: Forty Years of Painting* (New York: Museum of Modern Art, 2002) 참고. 이따금 스토는 부클로를 논박하는 데 관심을 너무 집중한 나머지 리히터의 미술이 아닌 딴 길로 빠지고(그가 부클로에게 퍼붓는 바로 그 비난), 그래서 그 미술의 아포리아적인 성격을 놓치곤 한다. 스토가 연 전시회는 리히터에게 내재한 뒤샹의 계기들을 폄하(예컨대, 유리 작품과 색채 표 작품은 몇 점밖에 나오지 않았다)할 뿐만 아니라, 회화 내에서 일어난 중요한 변동들을 생략하기도 했다. 리히터는 사진에 바탕을 둔 회화를 몇 년이나 하다가 왜 회색 모노크롬으로 돌아섰던가? 초기의 색채 표 작업은 후기의 제스처 추상처럼 회화를 긍정하는 것인가? 후기의 이 추상 작품들은 정말로 긍정적인가? 풍경화와 초상화 작품은 모두 세계나 자아 모두와 거리를 두고 있는 2단계의 작품이라는 점에서 동등한가? 이러한 질문들은 2002년의 회고전에서 제기는 되었지만 거론되지는 않았다. 도록의 인터뷰에서, 스토는 이 회화에 대한 수사학적 독해를 거부하는데, 이에 대한 리히터의 답은 간단하다. "거기에는 어떤 진실이 있을 수밖에 없다."(429)

[4.2] 「아틀라스: 패널 5」, 1962. 흑백 및 컬러 기사 스크랩 및 사진, 51.7×66.7cm
© Gerhard Richter 2020 (0195)

재현물과 사적인 사진을 모은 방대한 집적물이 되었고, 그 일부는
여러 해에 걸쳐 그의 회화에 출처 구실을 했다.[4.2] 1989년 리히터는
「아틀라스」를 "개별 이미지는 하나도 남아 있지 않은" "이미지의
대홍수"라고 묘사했다.(235) 다시 말해, 사진의 수가 너무 많아
각각의 가치가 상대화되는 아카이브라는 것이다. 강제수용소와
포르노 사진들을 병치한 초기의 작업을 빼면, 「아틀라스」에는 의미
있는 몽타주의 측면이 거의 담겨 있지 않다. 이미지의 이런 확산은 주체
(미술가와 관람자 모두)의 위치 또한 상대화할 수 있다. 그리고
부클로는 리히터의 사진 아카이브에 대해 정확히 "아노미 같다"(어원상
'규칙 또는 법칙이 없다'라는 뜻)라고 썼다. 이미지를 진리 또는 의미의
담지자로 보는 확신을 약화시키는 자의성이 촬영을 관통했던 것이다.[7]
"그것은 하나의 온전한 이미지가 아니다. 그것은 하나의 이미지에
불과하다"라고 장-뤼크 고다르는 그의 1970년 영화 「동풍」(Vent
d'est)에서 말했다. 초창기 내내 리히터는 그의 재현 작품들이 지닌
지시적 가치와 예술적 장점 둘 다를 이렇듯 비판적으로 상대화하는
데 참여했던 것 같다. 예를 들면, 1973년에 그는 사진에 대해 "순수한
그림"(pure picture)이라고 말했다. "사진에는 내가 항상 미술과
결부시켰던 관례적인 모든 규준, 즉 양식도, 구성도, 판단도 없다"라는
것이었다.(59) 하지만 리히터는 고다르에 의해 암시된 대안을 유보하는
작업을 했다고 말하는 것이 좀 더 정확하다. 즉 "하나의 회화에 불과한"
것이기도 한 "하나의 온전한 회화"를 만드는 작업, 다시 말해 동기화된
동시에 자의적인, 구성된 동시에 건성인, "고전적"인 동시에

7 Benjamin Buchloh, "Gerhard Richter's *Atlas*: The Anomic Archive," *October* 88
 (Spring 1999). 또 Iwona Blazwick, ed., *Gerhard Richter: Atlas; The Reader* (London:
 Whitechapel, 2003)도 참고. *Archive Fever: A Freudian Impression* [trans. Eric
 Prenowitz (Chicago: University of Chicago Press, 1996)]에서 자크 데리다(Jacques
 Derrida)는 "아카이브의 열정"이 반복 강박 및 죽음 욕동에 묶여 있다고 주장한다.
 도발적인 명제지만 리히터보다는 워홀에게 더 적합하다. 「아틀라스」는 또한 'stuplime'
 으로 간주될 수도 있을 것이다. 'stupid'와 'sublime'을 이어 붙인 신조어로, 시안
 응가이(Sianne Ngai)의 정의에 따르면 "경외와 권태가 역설적으로 결합된 미적 경험"
 이다.[*Ugly Feelings* (Cambridge, Mass: Harvard University Press, 2005), 271]

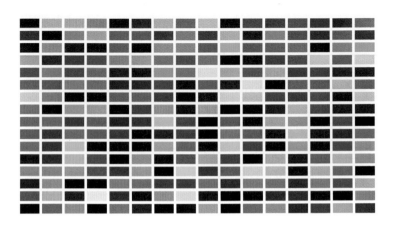

[4.3] 「256 색채」, 1974. 캔버스에 유채, 222×414cm © Gerhard Richter 2020 (0195)

"앵포르멜"한 이미지들을 산출하는 작업을 했던 것이다.[8] 리히터가
가리키는 대로, 그의 회화 가운데 일부는 그것이 아닌 다른 것 혹은
완전히 그것은 아닌 다른 것으로 여겨지는 "뻐꾸기의 알"이다.[9]

　　　1967년부터 시작된 회색 회화들(Gray Paintings)을 이 점에
비추어 살펴보라. 다양한 종류의 필획들 — 한 작품에서는 빡빡하고
까다롭고, 다른 작품에서는 널찍하고 굽이치며, 다른 여러 작품에서는
그 중간 어디쯤인 — 로 만들어진 회색 회화는 회화 매체의 물질적 구성
요소와 형식적 한계를 탐구하는 후기 모더니즘의 여느 모노크롬과도
비슷하다. 이런 면에서, 회색 회화는 '총체적인' 또는 '메타적인' 회화,
즉 회화 말고는 다른 어떤 것에도 관심이 없는 회화에 대한 시도라고
간주될 수도 있을 법하다. 이와 동시에, 회색 회화는 회화 매체를 몽땅
비워 내기로 맹세한 미니멀리즘 미술의 무뚝뚝함, 즉 형상 능력도 표현
능력도 없는 회화의 영도(zero degree)와도 보조를 맞추고 있는 것
같다. 이 점에서는 회색 회화를 '공'(空) 회화 또는 심지어 '반'(反) 회화의
사례로 이해할 수도 있을 성싶다.

　　　또는 1966년부터 반복되고 있는 색채 표 작업(Color Charts)을
살펴보라.[4.3] 이 격자들에 담긴 색채 표본들은 심혈을 기울여 혼합한

8　　리히터의 입장에서는 상대적인 것과 선별적인 것 사이에 큰 모순이 없다. 2005년에 그가
　　　한 말은 이렇다. "나는 풍경을 많이 보고, 그 사진을 수백 장 찍지만, 그림은 한 점이나
　　　두 점 그린다. 이것이 나에게는, 내가 무엇을 원하는지 알고 있다는 증거 — 나에게 자기
　　　확신의 확실한 감을 주는 것 같은 사실 — 다."(Writings, 499) 이 대목과 딱 들어맞는
　　　방식으로, 프레드릭 제임슨은 언젠가 고다르와 독일의 영화제작자 한스-위르겐
　　　지버베르크(Hans-Jürgen Syberberg)를 대립시킨 적이 있다. 문화적 재현의 진리치에
　　　대한 관계에서 각각 포스트모더니즘과 모더니즘을 대변하는 인물이라는 것이었는데,
　　　문화적 재현을 고다르는 "한갓 텍스트"로 대하고, 지버베르크는 "세계에 대한 어떤
　　　정통성 있는 시각"을 담고 있는 것으로 대한다.["'In the Destructive Element Immerse':
　　　Hans-Jürgen Syberberg and Cultural Revolution," October 17 (Summer 1981),
　　　111] 리히터는 두 입장의 여러 면들을 고려한다.
9　　이것은 그 회화들이 순전히 속임수라거나, 알 속이 비었다는 말이 아니다. 하지만 일부
　　　비평가들은 그렇게 보기도 한다. 그러나 뻐꾸기의 알은 순진하지 않다. 기만의 요소도
　　　있지만, 그 이상이다. 특히 독일어 구절("legt jemandem ein Kuckucksei ins Nest")에는
　　　둥지의 원래 주인을 찾아온 해악이라는 함의가 있다.

[4.4] 「빨강-파랑-노랑」, 1972. 캔버스에 유채, 150×150cm
© Gerhard Richter 2020 (0195)

것도 있고 그냥 원래대로인 것도 있지만, 그저 레디메이드가 되어 버린 순전한 물감으로서, 이 또한 충만하게도 또 공허하게도, 연역적으로도 또 자의적으로도, 천생 회화로도 또 전혀 회화가 아닌 것으로도 보인다. 더욱이 색채 표는 커지고 복잡해지면서, 언젠가 리히터가 말한 대로, 잠재적인 면으로는 끊임없이 "무한"해지고, 무작위적인 면으로는 끊임없이 "무의미"해졌다.(71) 게다가 여기에는 시작과 끝이라는 또 다른 애매함도 있다. 회색 회화처럼 색채 표도 알렉산드르 로드첸코가 1921년에 만든 유명한 세 패널 「순수한 빨강」(Pure Red), 「순수한 파랑」(Pure Blue), 「순수한 노랑」(Pure Yellow)을 환기시킬 수도 있다. 로드첸코는 나중에 이 모노크롬들을 두고 "이것이 회화의 끝이다. 더는 재현은 없을 것이다"라고 선언했다.[10] 하지만 모노크롬 같은 모더니즘 형식들이 지닌 애매함은 그야말로 무진장하니, 로드첸코는 카지미르 말레비치가 그의 첫 절대주의 추상 작품들로 했던 것처럼 자신의 패널들을 또한 회화의 새로운 시작으로 개진했을 법도 하다. 하지만 1960년대 중엽에는 '부르주아 회화의 종말'이라는 문제가 1920년대 중엽만큼 중차대하지 않았다. 동독에서 성장한 리히터는 저 러시아의 미술가들처럼 공산주의 질서가 흥기하는 기간이 아니라, 결국 공산주의 질서가 몰락하는 시기에 그림을 그렸던 것이다. 어쨌거나, 회색 회화처럼 색채 표도 이 오래된 논쟁의 어떤 진영으로든 징집될 수 있다.

　　또는 마지막으로, 리히터가 1971년에 시작한 제스처 추상을 살펴보라. 이 추상은 갖가지 도구를 쓴 다양한 제작법으로 쌓아 올린 여러 가지 색깔이 복잡한 층들을 이루고 있다(1980년대 말부터 그는 덧쓴 양피지 같은 이 효과를 공격적인 긁어내기의 방법으로도 내고 있다).[4.4] 이 회화 작업은 종종 정교하게 이루어져 형식이 유보되는 지점까지 이르지만, 이것이 회화의 문제를 해결하는 것과 똑같지는

10 Alexandr Rodchenko, "Working with Mayakowsky" (1930), in Krystyna Rubinger, ed., *From Painting to Design: Russian Constructivist Art of the Twenties* (Cologne: Galerie Gmurzyska, 1981), 191.

않은데, 왜냐하면 제스처 회화 역시 구성 면에서는 거의 자의적으로
보일 수 있기 때문이다. 획이 그어질 때마다, 제스처는 특이하게도
스스로를 취소한다. 다시금, 충만한 동시에 공허하고, 주관적인 동시에
주관이 없어서, 치매에 걸린 추상표현주의자가 남긴 자국 같다.[11]
언젠가 리히터는 "모터처럼 맹목적이고 무작위한 활동"에 대해 말한
적이 있다. 그래서 사진적인 동시에 회화적인 묘한 기계적 성격은
그가 재현 작업을 할 때나 추상 작업을 할 때나, 제작법을 매한가지로
지배한다. 이런 (비)특질은 나중의 회화에서도 계속 나온다.
예를 들면, 2003년의 「규산염」(Silicate) 연작에서도 이 기계적 성격은
확연하다. 이 연작은 분자처럼 보이는 동시에 기계처럼도 보이는
흑백의 흐릿한 음영들로 이루어진 올오버 패턴들을 등장시키는데,
마치 자연의 세계와 테크놀로지의 세계가 "필요도 없고 의미도 없는"
디자인이라는 새로운 질서 속에서 결합이라도 한 것 같다. 리히터가
"테크노동물적"(technoanimalistic)이라고 부르는 시대와 어쩌면
딱 맞는지도 모를 결과다.(432)[12]

그래서 매 회화는, 심지어 매 연작조차도 거의 무심한 방식으로
상이할 수 있다. 이는 그것들이 고도로 공들여 만든 아주 독특한 작품일
때조차 왠지 건성으로, 거의 상호교환 가능한 것처럼 보일 수 있다는
말이다. 이런 식으로, 리히터는 심드렁한(blasé) 상황, 즉 독일의
사회학자 게오르크 짐멜이 100년 전에 자본주의 시장의 대도시적
주체성에 귀속시킨 상황을 시사한다. 짐멜은 화폐경제를 지배하는

11 때때로 이 추상들은 윌렘 드 쿠닝이 병석에서 그린 후기 회화 속의 휘청거리는
 표시들을 시사한다.

12 부클로는 이 「규산염」 회화들이 "컴퓨터 전지와 대중의 구조"를 둘 다 환기하면서,
 "수열성과 통제"에 관한 "절망은 물론, 깊은 회의주의를 명확히 표현하는" 면이 있다고
 본다.(Richter, Writings, 486) 어떤 의미에서, 이 회화들은 카를 블로스펠트(Karl
 Blossfeldt)의 『미술의 원형』(Urformen der Kunst, 1928)을 업데이트한다.
 블로스펠트가 접사로 찍은 식물 사진들은 인간이 만든 디자인과 자연의 디자인이
 형식상 유사함을 시사한다. 반면에 「규산염」 회화 속의 패턴은 그런 교환을 근절한다.
 여기서는 전지(cell)라는 미시적 차원과 대중이라는 거시적 차원에 남겨진 모든 것이
 '테크노동물성' 조직이다.

그저 그런 교환이 둔감한(심드렁한) 감수성을 증진하며, 이 감수성의
특징은, 한편으로는 시장 환경의 피상적 다양성이 촉진하는 민감성이고,
다른 한편으로는 더 큰 체계의 심층에 존재하는 동질성이 산출하는
무심함이라고 본다.[13] 리히터와 더불어 마치 이 역설적 결과가 미술의
형식인 회화에, 즉 한때 차이의 표명에 — 유일무이하고 독창적이며
자율적인 것에 — 가장 전념했던 바로 그 회화에 침투하게 되기라도 한
것 같다. "회색 회화에서 그것은 구별 없음, 무, 공, 태초와 종말"이라고
리히터는 1977년 부클로에게 보낸 편지에 썼다. "색채 표에서 그것은
우연이다. 무엇이든 옳은데, 좀 더 정확히 하자면 형식은 난센스다.
새로운 추상 회화에서는 그것이 자의성이다. 거의 모든 것이 가능하다.
나에게는 이 자의성이 추상 회화에서도 또 재현 회화에서도 모두
언제나 중심 문제인 것처럼 보였다."(93) 그렇다면 리히터는 다양한
수단을 써서 이 자의성을 수행하지만, 또한 그 수행 과정에서 자의성을
폭로하는, 어쩌면 심지어 자의성을 유보하기조차 하는 작업도 한다.
후자의 결과를 그는 "계획된 자발성" 또는 "계획된 자의성"이라고
부른다.(136, 162)[14]

13 짐멜은 이런 효과가 신경 차원에서 일어난다고 본다. 자본주의 시장으로부터 자극을
 너무 받은 나머지, "신경은 결국 반응 자체를 멈춘다." 그의 설명에서 "돈은 도무지
 무색무취한 것이라 모든 가치들의 공약수가 된다. 돈은 사물들의 핵심, 개별성, 특수한
 가치, 비교 불가능성을 돌이킬 수 없이 파내 버린다." "The Metropolis and Mental Life"
 (1903), in *The Sociology of Georg Simmel*, ed. and trans. Kurt H. Wolff (New York:
 Free Press, 1950), 414 참고. 또 Simmel, *The Philosophy of Money* (1900), trans.
 Tom Bottomore and David Frisby (London: Routledge, 1990)도 참고. 5장에서 보게
 되지만, 이런 심드렁함은 루셰이에게서도 표명된다.

14 합쳐질 때가 많지만, 'arbitrary'(자의적)는 'random'(무작위적)과 똑같은 말이 아니다.
 'arbiter'(판정자)처럼 'arbitrary'도 라틴어 ad와 betere — 'to go to' 및 그 연장인 'one
 who goes to see', 즉, 검토하다와 결정하다 — 에서 파생된 말이다. 우선, 이 말은
 '판정자의 재량과 관계가 있는, 또는 그의 재량에 따른' 결정들을 말한다. 그렇다면,
 내 생각에 arbitrary는 결정을 하는 주체를 함축하는 반면, random은 그런 권한의 전치를
 시사한다. 『옥스퍼드 영어사전』에서는 그다음에야 'arbitrary'의 친숙한 함의, 즉 "단순한
 의견 혹은 선호에서 나온"이라는 뜻이 작동하기 시작한다. 이런 의미에서 리히터가 하는
 결정은 자의적일 수는 있지만, 무작위적이지는 않다.

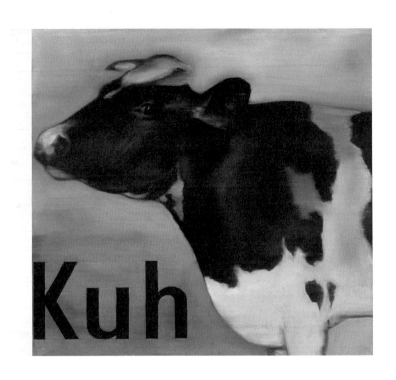

[4.5] 「암소」, 1964. 캔버스에 유채, 130×150cm © Gerhard Richter 2020 (0195)

영속적인 외상

계획된 자의성을 위한 뒤샹식 조건은 "통조림 우연"(canned chance)이다.[15] 전후에는 물론 존 케이지가 음악에서 이 개념을 정교하게 발전시켰고, 케이지의 영향 아래 다른 많은 사람들도 실험을 했다. 통상 그 목적은 작품을 작곡가나 미술가의 의도로부터 청취자나 관람자의 환경으로 이동시키기 위한 것 — 작품을 좀 더 객관적이고 개방적이며 능동적인 것으로 만들기 위한 것 — 이었다.[16] 이런 관심은 1960년대에 특히 강했는데, 대중매체 이미지를 차용한 팝 아트 회화와 산업 제작을 사용한 미니멀리즘 오브제 같은 탈숙련화 작업 과정 (deskilling operations)에서 명백하게 드러났다. 에드 루셰이가 만든 『스물여섯 개의 주유소』(Twentysix Gasoline Stations, 1963) 같은 사진집에서처럼, 진부한 사진을 사용하는 것도 이와 관련 있는 조처였다. 일찍부터 리히터는 이 노선을 따라갔다. "나는 현란한 기술이 싫다"라고 그는 1964년에 말했다. 사진을 바탕으로 회화를 그리는 것은 "누구라도 할 수 있는 가장 바보 같고 비예술적인 짓"이었다.(21) [4.5] 이는 거장 화가의 입에서 나온 것치고는 과격한 발언이지만, 거기 담긴 무심함의 미학은 멋지게 폼을 잡는 것 이상이다. 작품과 자아 사이의 부분적 단절은 그의 준기계적 제작법에 의해서만이 아니라 그가 쓴 사진 자료에 의해서도 야기된 결과로서, 리히터가 바라는 방어책을 제공하는 것이다. 그래서 우리는 왜 이런 보호가 그에게 중요한지, 그 이유에 관해 추측해 볼 수 있을 법하다.[17]

15 뒤샹은 이 용어를 그의 「세 개의 표준 정지 장치」(Three Standard Stoppages, 1913–1914)와 관련시켜 사용했다. "The Green Box" (1934), in Duchamp, *Essential Writings*, 33 참고.

16 리히터의 노트에는 케이지의 유명한 말, "나는 할 말이 아무것도 없지만, 지금 그 말을 하고 있다"가 자주 인용되어 있다. 리히터는 "우연을 사용하는 케이지의 방법"에서 고도의 통제가 작용하고 있음을 날카롭게 알아본다. "그는 지천에 널린 시시한 것들을 가지고 구조를 세우는 독창적인 체계를 고안했다. 게다가 그는 이 소리의 연속에 형식을 부여하는 데 훨씬 더 큰 기량을 쏟았다. 그것은 절대적으로, 우연, 자연, 잡동사니의 정반대다."(*Writings*, 446, 461)

17 2000년의 리히터: "나는 의견이 없다, 나는 무심하다. 내가 30년 전에 한 말인데,

1960년대 중엽, 리히터는 사진과의 만남에 대해 외상이라는 측면에서 말했다. "한동안 나는 사진 현상실의 조수로 일했다. 산더미 같은 사진들이 매일 현상액 용기를 통과했으니 영속적인 외상이 생긴 것도 무리가 아니다."[18] 과한 말 같지만, 터무니없지는 않다. 그렇다면 이 외상의 본성은 무엇일까? 회화의 재현 기능을 오래전에 찬탈했던 사진의 위협―보들레르나 앙투안 위에르츠 등이 예언한 것과 같은―은 아니다. 그것은 오래전부터 역사적 기정사실이며, 부분적으로 리히터는 이 친숙한 이야기의 의기양양한 목적론에 도전하고, 심지어는 뒤집기까지 하는 것이다. 오히려, 리히터에게 사진의 외상은 사진의 순전한 양적 확산("산더미 같은 사진들")과 외양의 전면적 변형("현상액 용기를" 통과), 양자 속에 있는 것 같다. 부클로가 시사한 대로, 이런 반응을 통해 리히터는 보들레르 등보다 지크프리트 크라카우어와 더 가까워진다. "세계 자체가 '사진의 얼굴'을 갖게 되었다. 세계는 사진이 될 수 있는데, 왜냐하면 세계가 스냅사진으로 대체되는 공간 연속체로 흡수되고자 기를 쓰기 때문이다."[19] 크라카우어가 사진에 대해 쓴 1927년의 위대한 글에서 한 말이다. 워홀처럼 리히터도 현대 세계의 이런 '사진의 얼굴'을 탐구한다. 즉, 현대 세계가 그런 이미지들 주변에서 재형성되는 것, 그리고 그런 이미지들에 순응하는 것을 파고드는 것이다. "세계는 이미지들을 집어삼키는데, 이는 죽음의 공포를 나타내는 기호다. 사진이 집적을 통해 추방하려는 것은 죽음에

나를 보호하기 위해서 한 말이었다."(*Writings*, 358) 그런데 이 같은 무심함은 어떤 미학을 지지할 수도 있다는 점을 탐구한 것이 Moira Roth의 "The Aesthetic of Indifference," *Artforum* (November 1977)이다. 이 글에서 로스는 1950년대에 생겨난 이 미학을 매카시즘이 유발한 정치적 마비 상태와 연결한다.

18 리히터는 이 이야기를 이 시기의 노트에 두 번 언급한다. 이는 그것이 한 세트의 이야기일 수도 있음을 시사한다.(*Writings*, 21, 30) 이 기억이 다른 장면, 즉 그가 강제수용소 이미지들을 접하는 외상적 만남을 가리키는 구실을 할까? 이 질문은 뒤에서 다시 다룬다.

19 Siegfried Kracauer, "Photography," in *The Mass Ornament: Weimar Essays*, ed. and trans. Thomas Y. Levin (Cambridge, Mass: Harvard University Press, 1995), 59.(강조는 원문) 부클로도 그의 "Gerhard Richter's Atlas"에서 크라카우어를 관련시킨다.

대한 회상이고, 이는 모든 기억 이미지에서 핵심"이라고 크라카우어는
이어 말한다.[20] 사진과 "기억 이미지"를 대립시키는 크라카우어의
입장을 리히터는 받아들일 것 같다. 그러면서도 간헐적으로는
이를 극복하고자 하기도 한다. 사진의 얼굴도 죽음과 관계가 있음을
드러내고자 하고, 또 사진을 회화 속의 기억술, 회화로서의 기억술로
만들고자 하는 것이다— 뒤의 목표는 "[사진을] 회화의 수단으로
사용하려는 [것이] 아니라, 회화를 사진의 수단으로 사용하려는"
그의 의도에 암시되어 있다. 바더-마인호프 회화 모음작은 잠재적으로
기억에 반하는 사진을 유력한 기억 이미지로 변형시킨 강력한 사례다.

　　　　리히터는 가끔 "진부함"이라는 용어를 쓴다. 그리고 이는 우리가
지금까지 살펴본 여러 가지 관심사 가운데 일부, 가령 탈숙련화라는
수단, 사진의 외상적 측면, 회화에 잠재한 보호의 힘을 한데 끌어
모을 수 있는 개념이다.[21] 리히터가 오랫동안 진부한 소재를 사용해
온 것은 확실하다. 예를 들어, 그가 1965년에 그린 평범한 두루마리
휴지보다 더 진부할 수 있는 것이 또 무엇이겠는가? 하지만 이 진부함은
명백하기도 하고, 또 아우라를 창출하다시피 하는 그의 묘사를 통해 너무
곧장 구제되어 버리기(특히 모티프를 소프트 버전으로 묘사할 때)도
한다. 「플랑드르 샹들리에」(Flemish Crown, 1965)에서 그가 포착한
장식적 샹들리에의 진부함은 더 신랄하다. 집의 분위기를 살리는
물건의 본보기일 뿐만 아니라, 가장 집다운 것에 대한 프티부르주아
취향의 본보기이기도 한 것이다. 또는 「전축」(Record Player, 1988)에
나오는 수수한 턴테이블의 진부함도 마찬가지다. 바더-마인호프 회화

20　　　Kracauer, "Photography," 59.

21　　　2장에서 본 대로, 1960년대 초 팝 아트가 수용되고 리히터가 떠오르던 시점에 '진부함'은
　　　　우려가 가득 실린 말 — 대부분의 비평가들에게는 경멸의 말이었고, 일부 미술가에게만
　　　　긍정적인 말—이었다. 많은 이들이 보기에, 이 개념은 도덕적, 형이상학적 심오함의
　　　　가능성 — 팝 아트의 경우처럼 미술에 관한 것이든, 아니면 한나 아렌트의 책『예루살렘의
　　　　아이히만』(1963) 출판을 둘러싸고 벌어진 논쟁에서처럼 악에 관한 것이든 — 자체를
　　　　위협했다. 이 논쟁을 다룬 글로는 Paul B. Jaskot, "Gerhard Richter and Adolf
　　　　Eichmann," *Oxford Art Journal* 28, no. 3 (2005) 참고.

모음작에 나오는 이 죄 없는 장치는 무슨 과학수사라도 받듯이 위에서 조감되다가 이제는 비난을 받게 된다. 안드레아스 바더를 감방에서 죽인 총이 거기 숨겨져 있었음을 우리가 아는 탓이다.[22]

진부함은 그 밖에 기술 차원에도 있는데, 이 진부함—한 사람에게 닥친 외상적 진부함이 사진으로 변하는 것, 즉 생명체가 이미지로 응결되는 것—역시 리히터의 흥미를 끈다. 이런 변형은 사진 촬영이 실존적 섬광을 터뜨릴 때—주체를 오싹하게 만들 수 있는 카메라 셔터 동작—일어난다. 롤랑 바르트가 『밝은 방』(1980)에서 강조했던 효과다.[23] 이 작은 죽음은 사진 장치 앞에서 주체가 자동으로 취하는 포즈—세계가 지닌 사진의 얼굴에 순응하기 위해서, 즉 잘 나온 사진을 바라는 세계의 기대를 따르기 위해서 자발적으로 자기-이미지, 개인적 스테레오타입을 취하는 것—에서도 또한 일어난다. 예를 들어, 재미를 찾아 헤매는 「모터보트」(Motor Boat, 1965)의 젊은이들은 정말이지, "스냅사진으로 대체되는 공간 연속체로 흡수되고자 기를 쓰고" 있다. 가족사진을 바탕으로 리히터가 그린 많은 주체들도 마찬가지다.[24]

완숙기에 들어선 때부터 리히터는 주체들의 이런 연출을 포착해 왔고, 그래서 때로는 미술사에 나오는 친숙한 인물들을 희화화하는

22 리히터는 2002년 스토와 나눈 대화에서 아렌트의 테제, 즉 악의 평범함을 내비친 후 다음과 같이 말했다. "이 상들리에[「플랑드르 상들리에」]는 괴물이다. 내가 괴물을 그릴 필요는 없다. 이 물건, 이 더럽고 작고 진부한 상들리에를 그리면 그뿐이다. 저 물건은 끔찍하다. [...] 저것은 진부한 것을 그저 진부하기만 한 것 이상이 되게 한다."(Writings, 407) 이 대목에서 리히터가 특히 언급하는 것은 프티부르주아 문화의 천박함, 이 상들리에에 결정체로 집약되어 있는 그 천박함이다. 하지만 리히터는 이런 계급적 해석에 저항한다. "나는 그것을 그런 용어로 논의하는 것을 거부한다. 왜냐하면 이제 그것은 사회 비평으로 변했기 때문이다."(408) 리히터는 진부한 것이 일반적인 것, 심지어 나름대로 자연스러운 것이 되었다고 보는 것 같다. "이른바 진부하다는 것을 내가 사용했던 것은 진부한 것이 중요한 것이고 또 인간적인 것임을 보여주기 위해서였다."(152)

23 3장의 51번 주에서 시사한 대로, 이 효과는 디지털 카메라의 등장으로 변형되었을 법하다. 워홀은 이런 효과를 특히 즉석 사진과 「스크린 테스트」에서 만들어 냈다. 그러나 워홀과 달리, 리히터는 회화에서 이 효과에 대해 거리를 두고 성찰한다.

24 워홀이 강조하는 것은 (자기) 이미지 만들기의 어려움이다. 반면 리히터는 그것을 성취하고자 하는 욕망을 강조한다.

작업도 하게 되었다. 예를 들어, 캉캉 춤을 추는 것 같은 「발레
무용수들」(Ballet Dancers, 1966)과 가벼운 포르노 같은 「수영하는
사람들」(Bathers, 1967)은 에드가 드가와 폴 세잔이 그린 무용수와
수영객의 후손이지만, 퇴화한 후손이다. 또 스트립쇼를 하는
그의 「올랭피아」(Olympia, 1967)는 마네의 매춘부를 현대 중산층
가정이라는 맥락에서 업데이트하고 있다. 하지만 이런 진부함은 약간
경박해질 수도 있는데, 진부함이 희화화될 때 그럴 성싶다. 진부함은 더
일상적일 때 효과가 더 크다. 워홀식의 묘사가 보이는 그의 「여덟 명의
간호학도」(Eight Student Nurses, 1966)가 예다. 이 간호학도들은
연쇄살인의 희생자인데, 리히터가 출처로 쓴 연보에 이미 연쇄
촬영되어 있었다.[25] 후자, 즉 일상적 진부함은 「세 자매」(Three Sisters,
1965)[4.6]를 그린 작품에서 가장 오싹하다. 비슷한 치마를 맞춰 입고
거실 소파에 앉아 있는 세 자매는 유전자 구조를 통해 비슷하게 복제된
것처럼, 자기를 제시할 때도 비슷하게 복제된 모습을 보인다.
프티부르주아의 기대치에 순응하는 것, 가족사진의 클리셰를 따르는
것만이 이 소녀들로서는 어쨌든 사회적 인정을 받을 수 있는 유일한
길이라도 되는 것 같다.[26]

 "그것은 모두 회피 행동이다." 리히터가 자신의 미술에서
진부함이 하는 역할에 대해 언젠가 한 말이다.(62) 명백히,
리히터에게서 진부한 것은 외상 효과뿐만 아니라 방어 기능도 가지고
있다. 사진적인 것도 마찬가지다. 사진을 보고 그림을 그리면 "의식적인
생각"에서 놓여난다고 리히터는 일찍부터 썼다. 그것은 "중화가 되므로

25 희미하게 지워진 이 소녀들은 「48개의 초상화」(48 Portraits, 1971–1972)에 나오는
 저명한 남성들의 미미한 타자들로 볼 수도 있을 법하다. 그러나 이 남성들도 사진적 외양과
 진부한 수열성의 체제에 예속되어 있기는 소녀들이나 매한가지다. 리히터는 다른 사람들의
 유명한 회화들도 업데이트한다. 「에마(계단 위의 누드)」[Ema(Nude on a Staircase),
 1966]가 예다. 「에마」는 부제가 가리키는 뒤샹의 회화를 활용한 것이지만, 이 경우에
 희화화는 없다. 누드 인물은 당시의 아내고, 뿌연 처리는 거의 아우라 효과를 낸다.

26 가족 스냅사진에 바탕을 둔 다른 사례들도 있다. 「가족」(Family, 1964), 「해변의 가족」
 (Family at the Seaside, 1964), 「수영객들」(Swimmers, 1965) 등.

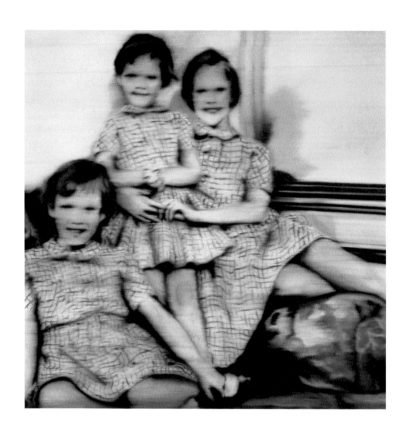

[4.6] 「세 자매」, 1965. 캔버스에 유채, 135×130cm ©Gerhard Richter 2020 (0195)

고통이 없다"라고 나중에 덧붙이기도 했다.(30) 마치 리히터의 목표는
사진, 즉 그에게 외상적 위협을 응축한 매체를 바로 그 위협에 맞서는
액막이 방어물로 변형시키는 것인 듯하다. 그의 회화에 나오는 회색조와
뿌연 처리는 둘 다 사진의 특징으로 등재되는데, 확실히 여기서는
입을 닫게 하는 효과, 심지어는 길들이는 효과마저 나올 수 있다.[27]
물론, 이 두 특징은 다른 방식으로, 흔히 반대 방향으로도 또한 작용하며,
그래서 이 애매함은 리히터 작업의 수수께끼 같은 성격에서 핵심이다
(정신분석학이 보여준 대로, 수수께끼 같은 것과 외상적인 것은
왕왕 서로 뒤얽힌다).[28] 예를 들어, 회색은 안료가 지닌 물질적
실제성(actuality)과 인쇄가 매개한 가상성(virtuality) 양자 모두로
읽힐 수 있다. 그런데 뿌연 처리가 연상시키는 것은 훨씬 더 복잡하다.
대상의 속도를 환기시킬 수도 있지만, 또는 관람자의 산만함을
환기시킬 수도 있는 것이다. 기억 이미지를 환기시킬 수도 있지만,
또는 그 이미지의 빛바램을 환기시킬 수도 있다. 무시무시하고 심지어
외설적이기까지 한 장면을 환기시킬 수도 있지만, 또는 스크린으로
가려져 불분명해진 장면을 환기시킬 수도 있다는 등등이다.
이런 효과들은 상이하고 심지어 모순적으로까지 보인다. 그러나
아무리 그럴지라도, 그 효과들은 모두 현대 세계가 지닌 사진의 얼굴이
공유하는 측면들이다. 여기서 시사되는 것은 우리의 감각중추, 기억력,

27 리히터가 자신의 회색에 대해 맨 처음 한 말은 다음과 같다. "회색은 무심함, 발언의 거부,
 의견 없음, 형식 없음과 내가 기꺼이 동격으로 칠 수 있는 유일한 것이다." 그다음 뿌연
 처리에 대해서는, "내가 사물들을 뿌옇게 처리하는 것은 모든 것을 똑같이 중요하게
 그리고 똑같이 안 중요하게 만들기 위해서다."(*Writings*, 37) 반복의 효과 면에서
 워홀과 비교해 볼 수도 있을 것이다(게다가, 리히터에게서처럼 워홀에게서도 무심함의
 미학은 외상이 한 핵심인 것 같다). "내가 원하는 것은 그것이 본질적으로 똑같게 되는
 것이 아니다. 정확히 똑같게 되는 것이 내가 원하는 바다. 왜냐하면 정확하게 똑같은
 것을 보면 볼수록, 의미는 점점 더 사라지고, 느낌은 점점 더 좋아지며 점점 더 비워지기
 때문이다."(Warhol and Hackett, *POPism*, 50) 리히터의 회색은 제임스 로젠퀴스트의
 회색을 상기시킨다. 두 화가는 모두 사진적인 것을 떠올리게 하지만, 효과는 상이하다
 (가령, 로젠퀴스트의 회색에서는 무심한 효과보다 향수를 자아내는 효과가 더 크다).
28 Jean Laplanche, *New Foundations for Psychoanalysis*, trans. David Macey
 (Oxford: Balckwell, 1989) 참고.

무의식 자체가 최소한 일부는 '사진 친화적'(photogenic)으로 변했다는
것이다. 이는 우리가 사진과 영화로부터 영향을 받을 뿐만 아니라,
사진과 영화에 어떻게든 적응을 한다는—크라카우어가 1927년에
말한 노선을 따라, 사진이나 영화 촬영에 어울리는 채비를 하고
심지어는 그렇게 디자인까지 하며 사진과 영화의 빛을 염두에 두고
창조를 한다는— 말이다.29 외양에서 일어난 이런 변화가 리히터의
으뜸 주제고, 이 주제는 인식론적, 심지어는 존재론적이기까지 한
의심을 산출하는데, 이 또한 그의 회화가 등재하려고 애를 쓰는 것이다.
"나 자신과 현실의 관계는 부정확함, 불확실함, 덧없음, 불완전함과
대단히 많은 관계가 있다." 리히터가 1971년에 한 말이다.(60)30

리히터의 뿌연 처리는 그의 가장 큰 회피 행동일 것이다.
진부한 것에 대한 그의 해석처럼, 뿌연 처리도 직접적인 동시에 매개된

29 『옥스퍼드 영어사전』은 'photogenic'의 이런 구어적 의미를 인정하지 않는다. 이 사전의
정의는 다음과 같다. "빛에 의해 만들어진 또는 야기된", "'photographic'의 예전 형태",
"photogenetic", 즉 "빛을 산출 또는 방출하는 속성이 있는". 나처럼 크라카우어의 관점을
통해서 보면, 이런 사진적 외관에는 순환성이 있을 법한데, 이는 리히터가 등장하기
얼마 전에 에드가 모랭(Edgard Morin)이 이미 포착했다. "사진 친화적인 모든 것은
사진으로 찍히기를 열망한다. 사진으로 찍힌 모든 것은 영화가 된 모든 것을 닮는다.
영화가 된 모든 것은 사진에 의해 증식된다."[The Stars, tans. Richard Howard
(London: Calder, 1960), 62]

30 다음 언급은 바르트가 그리자유(grisaille)에 대해 한 것인데, 이 대목에서
시사하는 점이 있다.
그리자유는 '무색의 색'(color of the colorless)이라 이를 수 있을 형상이다.
이런 그리자유는 패러다임, 즉 무언가를 조직하는 큰 원리에 대해 사유하는 다른 길을
가리킨다. 패러다임의 모델: 대조되는 원색들의 대립 […] 모노크롬(중립적인 것)은
대립이라는 관념을 근소한 차이, 뉘앙스라는 관념으로 대체한다. 뉘앙스는 전체를
조직하는 원리가 되고(3면 제단화의 풍경에서처럼 뉘앙스는 표면 전체를 포괄한다),
이 원리는 어느 정도 그 패러다임을 건너�뛴다: 이렇게 뉘앙스가 필수적인 요소이자
거의 대부분을 차지하는 공간은 어른거리는 것(the shimmer)이다. […] 중립적인
것은 어른거리는 것이다: 이런 것이 지닌 측면, 어쩌면 이런 것의 의미는 주체의 응시가
취하는 각도에 따라 미묘하게 수정된다.
— Barthes, The Neutral, trans. Rosalind E. Krauss and Denis Hollier
(New York: Columbia University Press, 2005), 51에서 인용
중립적인 것의 개념에 대해서는 뒤에서 다시 다룬다.

것으로, 외상적인 동시에 보호적인 것으로, 통렬한 동시에 시큰둥한
것으로 나타날 수 있다.[31] 『밝은 방』에서 바르트는 어떤 사진이 외상을
일으키는 지점, 즉 푼크툼을 특정한 세부에 둔다. 반면, 리히터의
회화에서는 그런 긴장이 뿌연 처리에서 발생할 가망이 큰데, 뿌연
처리는 이 동일한 외상을 막는 버퍼 구실도 할 수 있다(3장에서 우리는
워홀의 실크스크린이 야기하는 이와 유사한 이중 효과를 보았다).
가령, 일부 초창기 인물들에게서 보이는, 눈에 줄이 가고 미소가 검게
변한 모습처럼, 뿌옇게 처리된 세부(모순어법일 수도 있겠지만)가
긴장이 가장 크게 몰린 지점이다. "무언가가 보여야 하지만 그와 동시에
보이지 않아야 한다. 이는 아마도 다른 어떤 것, 제3의 것을 다시 말하기
위해서일 것이다."(272) 리히터가 그의 뿌연 처리에 대해 한 말이다
(이 또한 바르트를 떠올리게 하는 면이 있다).[32] 이 발언은 인정과 부인,
노출과 은폐라는 모순적인 구조를 상기시킨다. 성적인 물신숭배를
설명할 뿐만 아니라, 은폐 기억(screen memory), 즉 보호를 위해
외상적 광경을 뒤바꾸는 전치도 설명하는 정신분석학을 통해 널리

31 뿌연 처리가 다면적인 이유를 어느 정도 시사하면서, 리히터는 엄밀히 말해
 회화는 "결코 뿌예지지 않는다"라는 언급을 했다. 그 대신, "뿌옇다고 간주되는 것은
 부정확함이고, 이는 회화와 재현된 대상이 다르다는 의미다. 하지만 그림을 만드는
 목적은 현실과의 비교를 위한 것이 아니기 때문에, 그림은 뿌예질 수도, 부정확할 수도,
 다를 수도 없다(무엇과 다르단 말인가?). 가령, 캔버스 위의 물감이 어떻게 뿌예질 수가
 있는가?"(*Writings*, 60)

32 이 대목과 들어맞는 여러 다른 이론들이 연상된다(프로이트의 반향은 뒤에서
 언급한다). 한편으로, 리히터의 뿌연 처리가 일으키는 주체 효과는 데리다의 용어,
 파르마콘(pharmakon)으로 생각될 수도 있을 법하다. 파르마콘은 '약'을 뜻하는
 그리스어로, 독과 약을 모두 가리킨다. 다른 한편, 리히터의 뿌연 처리가 기호로서 하는
 의미작용은 바르트의 용어, "제3의 의미"로 생각될 수도 있을 법하다. 제3의 의미에서
 가장 핵심적인 정의는 "뭉툭한 의미"(obtuse meaning, "obtusus는 형태가 둥글둥글
 무뎌진 것이라는 뜻이다")인데, 이 의미는 "특정한 정서"와 특정한 감각적 표류, 둘 다를
 허용한다. 5장에서 보게 되지만, 이런 식의 무딘 처리(blunting)는 루세이에게서도
 활발하게 나타난다. Jacque Derrida, "Plato's Pharmacy" (1973), in *Dissemination*,
 trans. Barbara Johnson (Chicago: University of Chicago Press, 1981) 그리고
 Roland Barthes, "The Third Meaning" (1970), in *Image-Music-Text*, trans. Stephen
 Heath (New York: Hill and Wang, 1977) 참고.

알려진 구조. 이 주제들을 다룬 프로이트의 텍스트들은 긴장이 몰려 있는 지점이나 환하게 빛나는 장면을 강조한다. 이런 지점과 장면은 외상적 광경에 묶여 있으면서도 왕왕 그 광경을 흐리게 하는 구실도 한다. 리히터의 뿌연 처리도 때로는 이런 식의 차폐를 하는 것 같다. 뿌연 처리가 역설적인 밝음을 지니고 있을 때다. 이와 비슷하게, 뿌연 처리는 시야를 심리적으로 왜곡할 수 있다. 이런 심리적 왜곡은 이미지를 단지 길들이기만 하는 것이 아니라 이미지를 "날뛰게 하고", 우리의 응시를 그저 승화하기만 하는 것이 아니라 강화한다.[33] 리히터는 이렇게 외상적인 것을 작업에서 철저히 검토하며 거의 구체화하고, 사진과 회화 사이를 이어 달리는 자신의 작업과 이를 연관시킨다. "사진은 공포를 불러일으킨다. 그런데 회화는 똑같은 모티프의 것이라도 좀 더 슬픔 같은 것을 불러일으킨다." 1989년에 그가 (바더-마인호프 회화 모음작을 가장 염두에 두고서) 한 말이다.(229) "죽음과 고통"은 사진이 지닌 "유일한 테마"라고 리히터는 덧붙였다. 회화도 이 주제를 다루지만, 상처를 대할 때처럼 다룬다는 것이 함의다.(227) 그림이 너무 사진 같으면 "견딜 수 없는" 것이 된다고 그는 주장했다.(229) 이와 동시에, 그림이 어떻게라도 외상적인 것을 등재하지 않는다면 효력이 없을 것이다.[34]

33 자크 라캉은 이렇게 "응시를 길들이는 것"(dompte-regard)이 모든 회화의 최우선 기능이라고 본다.(*Four Fundamental Concepts*, 17–64) 게다가, 리히터도 이런 길들이기를 강조한다. 그러나 그는 해밀턴과 워홀처럼 그 길들이기에 동요를 일으키기도 한다. 전후 미술에서 이렇게 동요를 유발하는 작업에 대해 더 보려면, 나의 "Torn Screens" 참고. 요한네스 마인하르트(Johannes Meinhardt)는 리히터의 뿌연 처리가 원본 사진의 스투디움, 즉 그 사진이 지닐 수 있는 문화적 의미의 전 범위를 억압하며, 그러면서 일면 그 사진의 푼크툼 또는 외상적 차원을 강화한다고 주장한다.["Illusionism in Painting and the *Punctum* of Photography" (2005), in Benjamin Buchloh, ed., *Gerhard Richter* (Cambridge, Mass: MIT Press, 2009)]

34 1992년에 리히터는 그가 초기에 관심을 두었던 무심함에 관한 질문을 받고 다음과 같이 대답했다. "그것 — 나는 무심하다, 나는 상관하지 않는다 등의 말을 하는 것 — 은 자기 보호의 시도였다. 내 그림들이 너무 감상적으로 보이지는 않을까 걱정했던 것이다. 하지만 이제는 거리낌 없이 인정한다. 내가 그린 것들은 나에게 개인적으로 문제가 되었던 것들 — 비극적인 유형들, 살인자와 자살, 실패 등등 — 이었고, 이는 전혀 우연이 아니었다."(*Writings*, 283)

가상이 반영된 빛

"환영— 좀 더 정확히는 외양, 가상— 은 내 인생의 주제다"라고
리히터는 1989년에 말하기도 했다.(215) "아름다운 가상"(schön
Schein)은 독일 관념론 철학과 낭만주의 시학의 중심을 차지하는
전통적 주제인데, 이 주제에 대해서는 칸트, 괴테, 실러, 셸링, 헤겔부터
니체, 릴케, 하이데거를 거쳐 벤야민과 아도르노에 이르기까지 많은
논의가 이루어졌다. 리히터가 1989년의 같은 메모에 적어 놓은
농담처럼, 그것은 "아카데미의 신입생 환영사 주제"일 수도 있다.
그러나 무엇이 가상으로 간주되는가 하는 것은 아카데미의 문제가
되기 어렵다. 그의 작업을 지배하는 것처럼 보이는 대립 항들— 회화와
사진, 추상과 재현— 은 결국, 이 유명한 토픽을 가지고 변주하는
그의 독특한 작업을 포착하지 못한다. 왜냐하면 리히터가 또 이런 2항
대립들을 취소하기 때문인데, 좀 더 정확히는, 그가 이 두 항들이
역사적으로 취소되었음을 시사하기 때문이다. 즉, 회화로 그려질 전후
세계는 사진의 얼굴, 심지어는 사진 친화적인 얼굴과 함께 도래한다는
것이고, 또 추상은 재현에서 발견될 수 있으며, 반대로 재현은 추상에서
발견될 수 있다는 것이다. 어쨌거나, 가상에 대한 질문은 이런 범주들을
가로지른다. 가상은 재현에서 산출되는 유사함(resemblance)이
아니고, 추상에서 산출되는 이 유사함의 부정도 아니기 때문이다.
가상은 재현과 추상이라는 두 양상을 모두 포괄하는데, 그것은 가상이
외양의 일관성 자체와 관계가 있기 때문이다— 자연적 세계든 매개된
세계든, 또는 매개된 것으로서의 자연적 세계든, 우리 앞에 있는
세계가 정합성을 지닐 수 있는 것은 가상 덕분이다. 그리고 리히터와
관계가 있는 것은 다른 무엇보다 이것이다. "'외양', 나에게는 이것이
불가사의다."(405)

　　　"모든 것이 우리에게 존재하고 보이고 가시화될 수 있는 이유는
우리가 그것을 가상이 반영된 빛에 의해 지각하기 때문이다. 그 밖의 것은
아무것도 볼 수 없다." 리히터가 1989년의 발언에서 이어 한 말이다.
이런 의미에서, 가상은 외양 자체이기보다 외양에 대한 우리의 파악이고,

그래서 인간의 지각, 체화(embodiment), 행위(agency)와 관계가 있다—
언제나 그대로 있는 것이 아니라 사회 변화 및 기술 전환에 의해 변경되는
것이다. 이 같은 가상이 사진에 달려 있음은 물론이지만, 리히터는
회화에서 이점(利點)을 본다. "다른 어떤 예술과도 달리, 회화가 관여하는
것은 오로지 가상뿐이다(나는 물론 사진을 포함시킨다)." 그래도 세계의
가상에 다가가는 통로가 주어져 있는 것은 아니다. 리히터에 따르면,
화가는 그것을 "반복"해야, 또는 좀 더 정확히는 "제작"(fabricate)해야
한다. 파울 클레는 「창작의 신조」(Creative Credo)에서 "미술은 보이는
것을 복제하는 것이 아니다. 오히려, 미술은 보이게 만드는 것이다"라는
유명한 선언을 했다.[35] 리히터도 동의할 것이다. 참으로 어려운 과업은
보이는 것을 보이게 만드는 것, 다시 말해 "반영된 빛"을 우리가 오늘날
경험하는 대로 포착하는 것, 그 빛을 "정당하게"(valid) 만드는 것이다
["내 그림에서 중심 문제는 빛이다." 초기의 메모에 나오는 말이다(35)].[36]
"나는 그것을 정당하게 만들고 싶고, 그것을 보이게 만들고 싶다."
초기에 그가 사진에 대해 한 말인데, 여기서 "정당하게"는 긍정이라는
뜻보다는 이해라는 뜻이다.(31)[37]

　　리히터가 보기에 사진만으로는 가상을 전할 수가 없다. "카메라는

35　　Paul Klee, "Creative Credo" (1920), in Herschel B. Chipp, *Theories of Modern
　　　Art* (Berkeley and Los Angeles: University of California Press, 1968), 182. 리히터가
　　　1988년에 한 말은 다음과 같다. "미술은 인공적인 현실을 지각할 수 있게 해 주며,
　　　또 다른 것[자연적 현실]도 마찬가지다."(*Writings*, 205)

36　　이 지점에 대한 리히터의 입장은 자기모순적이거나 최소한 발뺌을 하는 것이 전형이다.
　　　2002년에 그는 스토에게 다음과 같이 말했다. "나는 빛에 관심이 있었던 적이 한 번도
　　　없었다. 빛은 그저 있는 것이고, 태양이 있든 없든 빛은 켜거나 끄는 것이다. '빛의
　　　문제'라는 것이 무엇인지 나는 모른다. 나는 그것을 어떤 다른 특징을 가리키는 은유라고
　　　여기는데, 그 특징도 비슷하게 설명하기가 어렵다."(*Writings*, 404)

37　　1986년의 리히터에게는, "이 미술가의 생산 행위가 [...] '손으로 만드는' 재능과는 전혀
　　　상관이 없고, 오직 무엇이 가시화되어야 하는가를 파악하고 결정하는 능력하고만 관계가
　　　있다."(*Writings*, 169) 그리고 2001년에도, "구상 회화와 추상 회화를 연결하는
　　　주요 고리와 공통 바탕은 두 회화의 의도가 동일하다는 것이다. 즉, 한 장의 사진처럼,
　　　어떤 그림을, 어떤 가시적 묘사를 제공하는 것, 어떤 이미지를 재현하는 것, 외양을
　　　산출하는 것이 그 의도다."(373)

대상을 볼 뿐 파악하지는 못하기" 때문이다.(32)[38] 이것은 사진이
당대의 외양과 깊은 연관이 없다는 말이 아니다. 반대로, 사진은 현대
세계가 "반영된 빛" 가운데 많은 것을 제공한다. 바로 이 매개된 빛을
리히터는 끈끈한 젤라틴 층들 속에 유보된 인공적 색채들로 그의
많은 표면들 속에 그려 넣는다. 그러므로 리히터의 회화는 그 자체로
스펙터클 사회에 대한 비판(그는 이런 비판을 이데올로기적이라고
너무 빨리 물리친다)이기보다 매개된 외양 — 현대 세계에 대한 가상의
창출, 우리에게 보이는 현대 세계의 모습 — 에 대한 현상학이다.
가령, 프리드리히와 관계가 있었던 가상은 신의 빛이 아직 배어 있던
자연의 가상이었다. 따라서 그 가상의 광휘는 여전히 초자연적이었다.
그러나 리히터와 관계가 있는 가상은 "제2의 자연"(거의 100년 전에
죄르지 루카치가 도입한 핵심 용어를 다시 환기시키자면)의 가상,
즉 대중매체의 광휘에 흠뻑 젖은, 자연이 된 문화의 가상, 따라서
사진·텔레비전·디지털의 시각성이 스며든 가상이고, 위에서 논의한
의미로 사진 친화적인 가상이다.[39] "사진은 거의 자연"(228)이라는
것이 그의 견해이며, 그의 '자연적' 주제 가운데 많은 것이 색채에 의해
매개된 상태로 주어지는데, 여기서 색채는 다양하게 빛이 바래거나
(오래된 스냅사진에서처럼), 과포화 상태거나(잡지 광고에서처럼),
완전히 인공적(화소로 처리된 이미지에서처럼)이다. 그의 주제들
가운데 일부는 「달의 풍경」(Moonscapes, 1968)에서처럼, 실로
우리에게는 오직 매개된 상태로만 존재한다.[40] 초기의 몇몇 회화도 또한

38 이 메모는 1964–1965년에 나온 것이다. 1971년에도 리히터는 시각에 대해
 거의 똑같은 말을 했다. "우리는 시각 덕분에 사물들을 파악할 수 있다. 그러나 이와
 동시에 우리의 시각은 현실에 대한 우리의 파악을 제한하고 부분적으로는 방해하기도
 한다."(Writings, 57)

39 루카치는 이 개념을 1916년의 『소설의 이론』[trans. Anna Bostock (Cambridge,
 Mass: MIT Press, 1971)]에서 상술하고, 그다음에는 1923년의 『역사와 계급의식』
 [trans. Rodney Livingstone (Cambridge, Mass: MIT Press, 1971)]에서 분명한
 마르크스주의의 용어들로 가다듬는다. 아도르노 또한 이 개념을 Telos 60 (Summer
 1984)에 수록된 "The Idea of Natural History"(1932)에서 발전시킨다.

40 고다르 같은 예술가의 입장에서는 20세기의 역사를 매개하는 것이 무엇보다 영화다.

텔레비전에서 포착된 이미지와 유사하다. 이 점에서는, 뿌연 처리가
텔레비전 스크린과 비디오 모니터의 수평 번짐 현상 또한 환기시킬 수
있다. 더욱이 1970년대라는 이른 시점에, 깊지도 얕지도 않으나,
왠지 깊기도 하고 또 얕기도 한 디지털 공간의 기묘한 차원들을
내다보았던 추상화도 몇 점 있다.

세계가 이처럼 속속들이 매개된 상태, 이것이 워홀 이후 서정
회화의 중심 딜레마다.[41] 리히터는 "패키지 문화 또는 소비 세계에
대한 그 어떤 비판"에도 관심이 없다고 공언하지만, 그러면서도
상품이 가상에 침투한 상황은 그가 사는 역사적 시점의 기정사실임을
직면한다. '소비 세계'에서는 이미지와 제품이 쉽게 분리되지 않는다.
상품은 기호의 구조뿐만 아니라 재현의 본성에도 영향을 미쳤다.
팝 아트 일반은 이런 이중의 변형을 탐구한다.[42] 미니멀리즘이 산업

이는 그가 *Histoire(s) du cinema* (1988–1998)에서 분명하게 밝히는 주장이다.
이 책의 두 항들을 그는 뒤집어 가며 쓰는데, 즉 '영화의 역사'는 '역사의 영화'이기도
하다는 것이다. 이것은 우리가 20세기의 역사를 부분적으로는 영화의 렌즈를 통해
본다는 말이다. 고다르와 같은 시대 사람이지만 리히터에게는, 이런 매개물이
대부분 사진, 일부는 텔레비전이다. 이와 관련된 토픽을 다루면서 부클로는 "색채
경험의 산업화를 그 자체로 능가하는 그의 성공적인 시도"에 대해 썼다.["Richter's
Abstractions: Silences, Voids, and Evacuations" in *Gerhard Richter: Painting from
2003–2005* (New York: Marian Goodman Gallery, 2005), 22]

41 루카치: "제2의 자연, 즉 인간이 만든 구조물들로 이루어진 자연에는 서정적 실체가 없다.
[...] 그것은 감각들 — 의미들 — 의 복합체로, 딱딱하고 이상하게 변했으며, 더는 내면성을
일깨우지 않는 자연이다. 그것은 오래전에 내면이 죽어 버린 것들의 납골당이다."(*Theory
of the Novel*, 63–64) 리히터는 이 제2의 자연에서 서정적 실체를 조금이라도 찾아내려고
한다. 이것이 그가 추구하는 예상 밖의 작업 가운데 일부다. 하지만 때로 리히터는 그것의
양면을 모두 가지고 싶어 한다. 예를 들어, 1988년에 리히터는 "[개념이 이미 결정되어
있는] 풍경"을 다루기로 합의했다.(*Writings*, 210. 괄호는 원문) 그러나 1993년에는
이 속속들이 매개된 상태에 대해 "나는 '2차'가 무슨 뜻인지 모른다"라고 했다.(307)

42 Baudrillard, *Political Economy of the Sign* 참고. 발터 벤야민은 이렇게 "가상이
[...] 상품에 통합되는" 상태의 등장을 보들레르의 시대에 이미 본다.["Central Park"
(1938–1939), in Michael W. Jennings, ed., *The Writer of Modern Life: Essays on
Charles Baudelaire* (Cambridge, Mass: Harvard University Press, 2006), 146
참고] 이 주제에 대해 벤야민은 일관성이 없지만, 그의 정식 가운데 하나는 다음과
같다. "가상의 와해[die Scheinlosigkeit]와 아우라의 소멸은 동일한 현상이다."(148)
리히터는 이 등식을 수정한다. 가상과 아우라는 곧장 와해되거나 소멸하지 않고, 오히려

생산의 수열적 논리(도널드 저드가 쌓아 올린 선반들과 늘어 놓은
상자들에 관해 쓴 유명한 표현으로는 "하나 다음에 또 하나")를 취할
때가 많듯이, 팝 아트도 상품−이미지가 지닌 시뮬라크룸의 성격 —
지위상 사본이지만, 흔히 원본으로부터 해방되어 있는 사본(예를 들어,
「200개의 캠벨 수프 캔」 같은 워홀의 이미지가 바로 그 수열성을
통해 세계 속의 지시체와 분리되는 방식을 생각해 보라) — 을 성찰할
때가 많다. 팝 아트의 시뮬라크룸을 한 유형의 기호로 이해하면,
그것은 모더니즘 추상의 형이상학적 주장들을 약화시키는 것 못지않게
전통적인 재현의 지시적 주장들도 약화시킨다고 여겨질 수 있을
것이다.[43] 하지만 리히터는 우리를 둘러싸고 있는 이미지

변형된다 — 사실 이것도 벤야민이 "Central Park"의 다른 주석에서 시사하는 점이다.
"새로운 제조 과정들이 모방으로 이어지면서, 가상은 상품에 통합된다."(146)

43 이 점에 대해서는, 나의 "The Crux of Minimalism" in *Return of the Real* 참고.
팝 아트의 초기에 나온 한 철학적 성찰이 여기서 유용하다. *This Is Not a Pipe* [1963,
trans. Richard Miller (Berkeley and Los Angeles: University of California Press,
1984)]에서 미셸 푸코는 재현이 특권을 부여하는 용어가 "긍정"과 "유사함"이라고
주장한다. 지시체의 실재가 이미지와 지시체의 유사함을 통해 긍정된다는 것이다.
모더니즘 미술에서는 이 패러다임이 두 가지 근본적인 방식으로 잠식된다. 푸코는
두 방식을 칸딘스키 및 마그리트와 각각 연결한다. 칸딘스키는 추상 작업을 통해 실재의
긍정을 실재와의 유사함으로부터 해방시키고, 그래서 유사함은 대부분 폐기된다.
하지만 실재는 이제 유사함 너머의 또 다른 영역(정신적인 영역 또는 플라톤적인
영역으로 간주되는)에 위치하기에 여전히 긍정되고, 실은 훨씬 더 긍정된다 — 이는
방식이야 다르지만 말레비치, 몬드리안 등 많은 이들의 추상도 마찬가지다. 마그리트는
시뮬레이션 작업을 통해 더 급진적인 반전을 일으킨다. 그는 유사함을 긍정으로부터
해방시키는 것이다. 유사함은 유지되지만, 실재는 전혀 긍정되지 않으며, 지시체,
즉 지시체의 실재는 물거품이 된다. "마그리트는 재현의 구식 공간이 만연하도록
허용하지만, 오직 표면에서만 그럴 뿐이다. [...] 그 아래에는 아무것도 없다"라고 푸코는
쓴다.(16) 마그리트에게서는 재현이 다시 등장하는 것 같지만, 그렇게 보일 뿐, 기실
재현은 전복적인 시뮬라크룸으로 복귀하며 변형된다. 추상은 재현을 취소하지만 그렇기
때문에 재현을 보존하는 반면, 시뮬라크룸은 재현의 토대를 제거하며, 말하자면 실재를
바로 밑에서 끌어내린다. 실로, 시뮬라크룸은 흔히 현대미술을 통제한다고 간주되곤
하는 재현과 추상의 대립을 좌절시킨다. 푸코는 워홀의 수프 캔 — 함축상 마그리트보다
더 뛰어난 — 을 환기하면서 글을 맺는다. 이것은 리히터도 또한 도달한 것 같은 결론이다.
동시에, 리히터는 칸딘스키, 마그리트, 워홀을 모두 수정한다. 왜냐하면 칸딘스키와
달리 리히터의 추상은 그 어떤 초월적 실재도 긍정하지 않고, 마그리트 및 워홀과 달리
리히터의 재현은 그저 시뮬라크룸에 그치지 않기 때문이다 — 그의 재현은 시뮬라크룸의

세계의 시뮬라크룸 질서에 회화를 단순히 굴복시키지 않는데,
이 점에서 워홀과 다르다(워홀은 자주 그러곤 한다). 리히터는 진부한
복제물로부터 아우라의 특질을 떼어 내지만, 바로 그런 만큼이나
통렬한 지시성을 빈약한 재현물로부터 산출해 내기도 한다(바더-
마인호프 회화 모음작 속의 턴테이블 회화가 또다시 떠오른다).
이런 면에서 리히터는 그의 팝 아트 동료들보다 더 강하게, 회화는
아직도 가상의 본성을 성찰할 수 있는 매체라고 주장한다. 다시 한번
크라카우어가 여기에 딱 들어맞는다. "역사가 제 모습을 드러내려면,
사진이 제공하는 순전히 표면적인 정합성은 반드시 파괴되어야
한다"라고 그는 1927년의 글에서 썼다.[44] 비슷하게 리히터에게도,
"사진은 묘사이고, 회화는 그 묘사를 박살내는 기법이다."(273) 사진이
전하는 것은 유사함(사진은 대상을 그저 '볼' 뿐이다)이고, 이 유사함을
회화는 가상이 드러나도록('파악되도록') 개방할 수 있다─ 실로
반드시 개방해야 한다.

　　"환영─ 좀 더 정확히는 외양, 가상." 독일 전통에서는 가상
(Schein)의 의미가 단순한 환영과 초자연적 외양 사이로 미끄러지는
일이 자주 있는데, 리히터는 양자의 효과, 즉 전자의 피상성과 후자의
아우라를 모두 불러낸다. 이와 동시에, 리히터는 팝 아트 동료들이
흔히 그러는 것과는 달리 단순한 환영을 찬양하지 않으며, 초자연적인
외양을 우리가 아직도 손쉽게 활용할 수 있다는 상상도 마찬가지로 하지
않는다. "우리는 '신이 자연 어디에나 존재한다'라는 느낌을 잃어버렸다.
우리에게는 모든 것이 공허하다."(82) 여기서 다시, 리히터는 자신의
선대 독일인들을 따라간다. 그들에게는(아도르노가 언젠가 표현한
대로) "예술이라는 관념" 자체가 "가상에 대한 통제력을 획득하는 것,
그것이 가상이라고 결정하는 것, 그리고 그것은 비실재(unreal)라고

　　　외양을 시연하는데, 여기에는 시뮬라크룸을 성찰하는 면이 있다.
44　Kracauer, "Photography," 52. 크라카우어는 이어 말한다. "미술작품에서는 대상의
　　의미가 공간적 외양을 취하지만, 사진에서는 대상의 공간적 외양이 그것의 의미이기
　　때문이다. 이 두 가지 공간적 외양 ─ '자연스러운' 공간적 외양과 인식이 스며든,
　　대상의 공간적 외양 ─ 은 같은 것이 아니다."

부정하는 것"이다.[45] 아도르노가 제시한 세 작용 — 외양에 대한 통제, 정의, 부정 — 은 모두 리히터에게서도 작용하고 있다. 하지만 그렇다면 "아름다운 가상"에서 남는 것은 무엇인가? 40년도 더 전에, 클레멘트 그린버그는 "정처 없는 재현"(homeless representation)이라는 어구를 개발했다. 윌렘 드 쿠닝의 추상 회화에서 끈덕지게 나타나는 구상적 흔적들을 가리키기 위해서였다. 그린버그는 "내가 이 말로 의미하는 것은 추상의 목적을 가지고 있으면서도 계속해서 재현의 목적을 암시하는, 조형적이고 묘사적인 회화성이다"라고 썼다.[46] 이와 비슷하게 말한다면, 리히터에게는 '정처 없는 가상'(homeless semblance)이 있다고 할 수도 있을 것 같다. 그렇다면, 정처 없는 가상은 두 번이나 정처가 없는 가상이다. 그것의 초자연적 차원은 거의 증발해 버렸고, 그것의 뿌리 또한 세계에 박혀 있지 않은 것처럼 보이기 때문이다 — 정처 없는 가상은 매개된 것이라, 이 가상에는 대부분 토대가 없다. 리히터의 빛나는 뿌연 화면은 이런 식으로 현대에 가상이 겪는 우여곡절을 성찰한다.

　　전통적으로, 미적인 것의 위치는 화해 쪽이다. 칸트에게서는 미적 판단이 순수이성과 실천이성, 필연성과 자유, 가치판단과 사실판단을 화해시키기 위해 요청되고, 실러에게서는 창조적 예술이 기술적 예술에 의해 야기된 분열을 완화하기 위해 요청되며("예술을 치유하는 예술"이 그의 유명한 문구다), 스탕달에게서는 예술이 "행복의 약속"(이 가운데 가장 유명한 금언이다)인 아름다움을 제공하기 위해 요청되고, 등등이다. 그러나 어떤 비평가들은 이런 개념의 미적인

45　　Adorno, *Aesthetic Theory*, 78.

46　　Clement Greenberg, "After Abstract Expressionism" (1962), in *Collected Essays*, vol. 4, 125. 토마스 크로도 "Hand-Made Photograph and Homeless Representation" (1992, Buchloh, *Gerhard Richter*에 재수록)에서 그린버그의 이 용어를 언급한다. 루카치는 *The Theory of the Novel*에서 정처 없음(homelessness)이 소설의 한 동기라고 쓴다. "형식을 부여하는 주체와 창조된 형식들의 세계라는 초월적 구조가 오랫동안 지녀 온 병행 관계는 파괴되었고, 예술 창조의 궁극적 기반은 정처가 없어졌다."(40–41)

것이 이데올로기를 추방하는 너무 많은 사례라고 본다. 예술에서
그런 화해에 초점을 맞추다 보면 다른 곳에서— 무엇보다 사회적
정의의 문제들에서— 예술이 할 수 있는 것들로부터 우리의 주의를
분산시킨다는 것이다.[47] 하지만 리히터는 미적인 것의 이상인 화해에
여전히 몰두한다. 2000년에 그는 "당신 회화의 아름다움에 들어 있는
메시지가 있나요?"라는 질문을 받고, "메시지가 아니라 희망이 들어
있어요. 삶이 아름다울 수 있다는 희망"(354)이라는 답을 했다.[48]
이와 동시에, 가상은 기술 매체에 의해 변경되고, 아름다움은 파국적인
사건들에 의해 손상되었기 때문에, 그는 이 이상이 엄청난 긴장
아래 있음을, 요컨대 그 이상 자체가 환영임을 보여준다.[49] 리히터가
전하는 것이 아름다움인 것은 확실하지만, 심지어는 리히터 자신의
관점에서조차 그 아름다움의 신빙성은 오직 어떻게든 "상처를 입었을"
때뿐이다.(129) 이것은 더는 숭고와 대립하지 않는 아름다움이다.
왜냐하면 이 아름다움은 승화와 탈승화를 동시에 하기 때문이다.
그것은 화해나 행복의 약속을 전할 수 없는 제 무능력을 전경에

47 예를 들면, Terry Eagleton, *The Ideology of the Aesthetic* (Oxford: Blackwell, 1990) 참고.

48 조화라는 미학적 이상은 조화가 없는 다른 곳을 성찰하는 비판적 요소로 고수될 수도 있다— 이는 실러식 성찰의 계보인데, 마르크스부터 허버트 마르쿠제(Herbert Marcuse)를 거쳐 그 이후에도 이어지고 있다. 리히터라는 예는 이 계보와도 관계가 있다.

49 "그렇다. '아름다움'이라는 단어를 가지고 수많은 난센스가 만들어질 수 있다. 이 단어가 격상되면 상당한 불쾌감을 유발할 수 있다. 가장 나쁜 예가 나치다. 아름다운 신체니, 아름다운 정신이니 하는 그 모든 허튼소리. 그것은 특히 일면적이고 치명적인 형태의 아름다움이고, 그저 잘못된 아름다움일 뿐이다. 하지만 이것이 아름다움이 더는 존재하지 않는다는 뜻은 아니다! 그럼에도 불구하고 아름다움은 여전히 위험한 단어다." 리히터가 1986년에 한 말이다.(*Writings*, 191) 2001–2010년의 기간에는 아름다움에 대한 도덕적 담론이 눈에 띄게 복귀했다. 마치 이 전통은 예술적 도전도, 역사적 손상도 결코 받은 적이 없었던 것 같기라도 했다. Suzanne Perling Hudson, "Beauty and the Status of Contemporary Criticism," *October* 104 (Spring 2003) 참고. 카자 실버만(Kaja Silverman)은 *Flesh of My Flesh* (Palo Alto, Calif: Standford University Press, 2009)에서 리히터가 보이는 감정적 유비들을 도발적으로 읽어 냈다. 이 독해에 나는 찬탄했고, 이 점을 밝히기에 알맞은 자리는 여기 같다. 그러나 나는 그녀가 거기서 비춘 구원의 빛으로 리히터의 회화들을 볼 수는 없었다.

부각시키는 아름다움, 줄 수 있는 것이란 "이를 악문 채 […] 기를 쓰고 지어낸 유쾌함 같은 것"뿐인 아름다움이다.(489) 리히터의 미술이 인상적일 때는 이런 식으로 인정사정없을 때, 정확하게는 기를 쓸 때 또는 이를 악물 때다. 그렇지 않을 때는 리히터의 미술이 감상에 가까워질 수 있다(1990년대 중엽부터 그린 아내 사비네와 아들 모리츠의 몇몇 초상화에서처럼[4.7]). 하지만 리히터가 이런 감상을 무릅쓰는 것은 가상과 아름다움이 오늘날 처한 상황, 즉 가상이란 부분적으로 허울만 좋을 뿐이고 아름다움은 부분적으로 "진부해졌을"(505) 뿐인 상황을 제시하기 위해서다.[50]

　　"일단 [회화에] 사로잡히면, 회화를 통해 인간을 변화시킬 수도 있다고 믿는 지점까지 결국 회화를 끌고 가게 된다. 그러나 이런 열정적인 헌신이 없다면, 할 수 있는 일은 아무것도 없다. 그 경우엔 건드리지 않는 것이 상책이다. 왜냐하면 근본적으로 회화란 총체적인 바보짓이기 때문이다."(70) 이 진술은 1973년, 회화의 죽음이 다시 한번 논쟁의 주제가 되었던 때 쓰인 악명 높은 것이지만, 회화의 목적을 긍정하지는 않는다. 오히려 이 진술은 회화를 불가지론의 지대, 제도적 믿음을 대신하는 신념의 지대, 모든 공식적 약호 바깥에 있는 "도덕적 행동"의 지대로 내던진다. 여기서 리히터는 마이클 프리드 같은 후기 모더니스트들과 동떨어져 있지 않다. 프리드도 똑같이, 회화를 그런 것들이 박탈된 세계 속에 존재하는 가치의 저장고로, 즉 "결속"과 "희망"과 심지어 "유토피아"의 장소로 보고 의지하는 것이다.(121,

50　　가족이 등장하는 리히터의 회화가 일부 괴롭혀진 모습인 것은 사실이다(그리고 그가 젖먹이 아들을 제일 매력적인 모습으로 제시하는 적도 드물다). "진부해진"에 대해서는, 2장의 41번 주를 참고. 독일어 원어는 abgedroschen이다. 1990년대 중엽부터 2000년대 초까지, 리히터는 신념을 내비치는 이미지(가령, 엄마와 아이 그림)와 단념을 내비치는 이미지(가령, 「규산염」 회화) 사이에서 오락가락했다. "우리의 기독교 문화"에 대해서 "그것은 나의 집이다"라고 리히터는 2002년에 말했다. "그것은 나의 뿌리고, 내가 가장 중요하게 여기는 전통이다."(*Writings*, 448) 게다가, 최근에는 쾰른 대성당 스테인드글라스 창문을 위시해서, 교회가 위임한 작업도 여러 번 했다. "나의 보수적 측면이 몇 년 사이에 좀 더 중요해졌다." 2000년에 리히터가 한 말이다.(368)

[4.7] 「S와 아이」, 1995. 캔버스에 유채, 61×51cm © Gerhard Richter 2020 (0195)

161)51 하지만 리히터는 프리드 같은 사람들보다 이런 확신의 난점,
심지어는 (때로) 부조리함에 좀 더 민감하다. 리히터는 당대 회화가
문화사적으로 지닌 취약한 난점을 명확하게 감지하고 있다. 때로 그는
회화의 관례에 반항한다. "나는 캔버스에 유채로 그림을 그리는 것만큼
나이프와 포크로 식사를 계속할 수 있으며, 그러니 부르주아"라고
리히터는 1986년에 부클로와 나눈 대화에서 말했다.(177) 하지만
때로는 그가 "정상적인 엉망"이라고 부르는 회화의 "부적절함"을
수긍하기도 한다.(181) 이렇게 끈질긴 "회의주의는 능력을 대신"(200)
하는데, 이는 회화에 "열정적으로 헌신하는" 그의 다른 측면이다.
아포리아의 선(aporetic line, 아도르노의 선)을 리히터가 난도질할 수
있는 것도 바로 이 불가지론 덕이다. 그래서 회화를 "청산하는" 것은
또한 회화의 "자율성"을 긍정하는 것이기도 하다.(176)

　　　그렇다면 리히터에 대한 우리의 맨 처음 질문에 대한 답변
하나는 다음과 같다. 그의 회화는 비판적 미술의 진보적 형태도 아니고,
그렇다고 냉소적 종류의 탈역사적 혼성모방도 아니다. 리히터의
회화는 회화의 모순을 해결하는 것이 아니라 그 모순을 실행하며,
이런 실행 속에서 때때로 회화의 모순을 유보하기도 하는 것이다.
이 유보에 대한 견해는 다양할 수 있다. 어떤 사람들에게 그것은 타협의
산물로 보일 것이다. 유보를 한 덕분에 리히터는 '유럽의 가장 위대한

51　　Fried, *Art and Objecthood*, 특히 서론 참고. 리히터는 이런 취약점을 자주 증언해
　　　왔는데, 특히 최근에 그렇다. 2002년에 그는 다음과 같이 말했다. "전통적인 미술은
　　　실질적으로 죽었다. 이 말로 내가 의미하는 것은 미술이라고 불렸던 거대하고 복잡한
　　　실체─미학적으로 또 도덕적으로 대단한 포부를 품었던─다. 이런 미술은 완전히
　　　옆으로 밀려났고, 그 어떤 공적인 적절함도 더는 가지고 있지 않다. 반대로, 점점
　　　더 모욕만 당할 뿐이다. [...] 나는 예외로, 묵인받고 있지만, 어쩌면 그조차도 아닐
　　　것이다."(*Writings*, 445) 그리고 2004년에도 이렇게 말했다. "내 소속은 미술 분야인데,
　　　미술은 전혀 중요성이 없었어고 할 말도 거의 남아 있지 않은 분야다."(493) 그러면서도
　　　2002년에 그가 어떻게 "이해되면 좋겠는지"를 묻는 질문에, "아마도 전통의 수호자
　　　[웃음]"라고 대답했다.(439) 전통에 대한 그의 양가적인 태도는 독일 계보와 관련될 때
　　　강해진다. 리히터는 "그 계보의 일부로 꼽힌다니 아주 행복하다"라고 2006년에
　　　말했지만, 특유의 '독일 정신'이라는 것이 회화에 있는가 하는 질문을 받았을 때는 한 걸음
　　　물러났다. "있다고 생각한다. 하지만 자세히 알려고 들지는 않을 것이다."(516)

현대 화가'라는 화려한 보상을 받게 되었는데, 왜냐하면 그가
모든 관계자에게 정신분열증과 비슷한 즐거움을 주면서 회화를
두 방식—반미학적이면서 친회화적인, 아방가르드적이면서 전통적인,
진부하면서 아름다운, 무심하면서 감정을 일으키는—모두로(실은
여러 방식으로) 가질 수 있게 하기 때문이라는 것이다.[52] 그러나 이런
유보는 미래를 위해 예술적 가능성들을 열어 놓는 것이라고, 심지어는
비판적 의식을 현재 속에서 산출할 수 있는 미학적 모순들을 연출하는
것이라고까지 보는 사람들도 있을 수 있다. 리히터 자신의 이해는
이 두 설명 가운데 일부를 선택한다. "매 회화에서 내가 시도하는 모든
것은 가장 근본적으로 다르고 서로 모순되는 요소들을 한데 모아 가능한
최대로 자유롭게 살리고 키우는 것이다. 천국은 없다."(166)

나의 견해는 리히터가 접근법 또는 효과 면에서 변증법적이지도
해체적이지도 않다는 것이다. 그러나 이것은 그의 작업이 타성에 젖어
오락가락한다거나 단순한 절충주의의 산물이라는 말은 아니다. 그의
목표가 중립이라 해도, 그것은 복합적인 중립성이지 공(空)의 중립성이
아니다. 리히터는 나치, 공산주의, 자본주의 체제를 연이어 거치며 살아
왔다. 중립성은 그의 삶을 침해한 너무나 많은 이데올로기의 외상에
대한 반응일 수도 있을 것이다.[53] 총력전을 겪은 그의 초기 경험이 맨
처음에 있었다. 리히터는 "광활한 돌무더기가 된 드레스덴을 보는

52 리히터는 사이비라든가 허울만 좋다는 이런 지적을 별로 부정하지 않는다. 1980년대에
 긍정적으로 수용되었던 것에 대해서 그가 한 말은 이렇다. "회화에 대한 요구가 있어서
 나는 그 요구를 만족시켰지만, 동시에 회화를 반대하는 개념적 사고도 있었다—그래서
 나는 두 쪽 모두를 위해 일했다. 그것은 둘 다를 즐기는 다소 영리한 합법적인 방법이었다.
 맞다, 가책 없는 즐거움 말이다."(*Writings*, 397) 여기서 그는 별로 아도르노적이지 않은데,
 사실 그가 아도르노와 결부되는 난해한 변증법을 유지하지 않을 때도 많다.

53 "맞다. 중립 상태가 나의 바람이었다." 리히터가 2002년에 그의 '초기 발언'에 관하여
 스토에게 한 말이다. "나는 그것을 기회라고 보았다. 그것은 이데올로기의 반대
 항이었다."(*Writings*, 418) "내가 말로도 또 작업에서도 어물쩍한다는—내가 정치에
 무관심하고 좌파도 우파도 아니면서 동시에 둘 다일지도 모른다는 뜻의— 견해,
 즉 비난"에 관하여 마찬가지로 2002년에 그가 딸 베티에게 한 말은 이렇다.
 "사실 나는 그것을 결함이라고 보지 않는다. 이는 그 무엇도 사람들이 믿고 싶어 하는
 것만큼 명료하고 단순하지 않다는 점을 보여준다."(441)

것, 그 폐허 속에서 사는 것이 내 삶을 변화시켰다"라고 말했다.(355)
그다음에는 유대인 대학살을 뒤늦게 발견하고 받은 충격이 있었다.
대학살은 의미심장하게도 사진을 통해 그에게 전해졌다. "[리히터가
1952년부터 1956년까지 다녔던 드레스덴 미술 아카데미의] 교정에서
보게 된 책 두 권이 처음이었다. 그 책들에는 강제수용소와 거기서
발생한 참사가 찍힌 사진들이 실려 있었다. 20대 초의 일이었다.
나는 그것을 결코 잊지 않을 것이다."(469) 이때 또 리히터는 "그의
세대 전체"가 경험한 아버지 상실 콤플렉스(lost-father complex)도
겪고 있었다. "대부분의 우리 아버지들은 전쟁 때문에 오랫동안 멀리
떠나 있었고, 돌아오지 못했거나 아니면 깨지고 부서져서—그리고
범죄자가 되어—돌아왔다."(442, 502) 좀 더 일반적인 차원에서,
그는 공산주의와 자본주의 양자의 공식 이데올로기들에 대한 의심을
늦추지 않고 있다. 따라서 리히터는 희망의 지대에 대한 믿음을
고집하는 것만큼이나 이데올로기의 가면을 쓴 믿음을 반대하기도 한다.
그런 믿음은 거짓일 뿐만 아니라 파괴적이기도 하다고 보기 때문이다.
이 견해는 그가 바더-마인호프 테러리스트들에 관한 회화 모음작에
심혈을 기울이는 과정에서 확고해졌다. "내 생각에 우리는 사상이나
유토피아나 이데올로기를 가지면 안 된다. 우리에게 신념은 필요 없다.
종교, 호메이니, 가톨릭, 마르크스주의, 모든 신념은 위험하고 글러
먹었다."(221) 리히터가 1989년에 한 말이다.

　　　이데올로기를 혐오하는 이런 반감이 그의 기본 장치들—
스냅사진 회화의 '양식 없음'(no style), 백과사전 사진["모든 것과 모든
이데올로기를 중화하는"(421)]의 단조로움, 뿌옇게 처리된 이미지의
회피적 특질, 회색 회화의 시큰둥한 무심함, 색채 표의 자의적인 특질
등등[4.8]—을 끌고 가는 핵심 동기인 것 같다. 이렇게 이데올로기를
피하는 보호책으로 중립성을 추구하는 것은 『글쓰기의 영도』(Writing
Degree Zero, 1953)를 썼던 초기의 바르트를 떠올리게 한다.
그러나 최종적으로 리히터가 더 가까운 것은 『중립』(The Neutral,
1977–1978)을 쓴 후기의 바르트일지도 모른다. 후기의 바르트는

[4.8] 「자화상」, 1996. 리넨에 유채, 51×46cm © Gerhard Richter 2020 (0195)

중립적인 것이 의미를 취소하는 것이 아니라 의미를 "방해하는"
것이라고 본다. "내가 정의하는 중립적인 것은 패러다임에 실패를
일으키는[déjoue] 것이다"라고 바르트는 썼다. 이때 염두에 둔 것이
"패러다임"에 대한 언어학적 이해인데, 그 정의는 "두 가상적 항들의
대립"이다. "말을 할 때 나는 이 두 항 가운데 한 항을 실제화해서
의미를 산출한다." 이어서 바르트는 "좀 더 정확히 말하자면, 나는
이 패러다임을 곤혹에 빠뜨리는 모든 것 [...] 따라서 이 패러다임의
확고부동한 2항 관계를 제3의 항으로 타파하거나 절멸하거나 반박하게
될 어떤 구조의 창출에 대한 생각을 중립적이라고 부른다"라고도
했다.[54] 리히터가 찾는 것이 바로 이런 불안정한 구조, 이 제3의 항,
참을 수 없는 대립 항들 사이를 통과해 나갈 수 있는 수수께끼 같은
길이다. "무언가가 보여야 하지만 그와 동시에 보이지 않아야 한다.
이는 아마도 다른 어떤 것, 제3의 것을 다시 말하기 위해서일
것이다."(272) 또다시, 혹자는 이런 실천이란 여러 입장을 수렴시킨
편리한 것이라고 퇴짜를 놓을 수도 있다. 지난 세대 내내 서양 정치에서
목격된 문제투성이가 '제3의 길들'과 보조를 맞추는 미학적 삼각
분할이라고 볼 수도 있는 것이다. 그러나 이런 식으로 퇴짜를 놓다 보면
리히터가 저항하는 바로 그 냉소주의에 빠지게 될지도 모른다.
결국에, 리히터의 중요성은 그처럼 모순적인 가능성들을 제기한다는 점,
즉 그런 가능성들이 지닌 흥미진진한 어려움들 속에 머무른다는 점에
있을지도 모른다.

54　　　Barthes, *The Neutral*, 6–7. 3장에서는 'baffle'을 워홀과 관련해서 접했다.
　　　　5장에서는 루세이와 더불어 중립적인 것을 다시 접하게 될 것이다.

ED
RUSCHA

OR THE DEADPAN IMAGE

에드 루셰이, 또는 무표정한 이미지

게르하르트 리히터에 따르면, "광활하고 위대하며 풍부한 회화—
미술 일반— 문화가 있다. 그 문화를 우리는 잃어버렸지만, 그래서
우리에게는 책무가 있다." 그리고 분명 리히터는 이런저런 상실감과
책임감을 느끼며, 이 두 가지 부담을 떠안고서 애를 쓰고 있다. 그러나
에드 루셰이는 상실감도, 책임감도 느끼지 않는 것 같다. "내 작업은
유럽과 아무런 연관도 없다." 그가 1990년에 한 말이다. 게다가
루셰이는 유럽의 타블로 전통에서 발전시킬 것은 거의 없다고 보는 것
같다.[1] 그러나 이와 동시에 그는 리히터와 몇 가지 공통점도 가지고 있다.
자신과 같은 시대를 사는 리히터처럼, 루셰이도 진부한 것과 중립적인
것에 관심이 있다. 또한 루셰이의 회화도 전후에 변화한 외양의 본성을
성찰한다. 그리고 루셰이 역시 이런 관심사를 뉴욕 바깥에서 추구했다.
사실, 그가 미술가로서 취한 첫 번째 조치는 뉴욕의 반대 방향으로 가는
것이었다. 루셰이는 1937년에 오마하에서 태어났고, 1956년에는
오클라호마시티를 떠나 로스앤젤레스의 추이나드 미술학교를
다녔으며, 이후 줄곧 그곳에서 살고 있다.[2] 그를 형성한 사건들은 LA에서
주로 일어났다. 루셰이는 LA에서 재스퍼 존스를, 특히 1957년 『프린트
매거진』(Print Magazine)에 실린 「깃발」(Flag, 1954–1955)과
「네 개의 얼굴이 있는 과녁」(Target with Four Faces, 1955)을 발견했다
(인상적이게도, 존스의 영향은 복제본을 통해서 그에게 왔다). 또 그가
앤디 워홀의 첫 번째 전시회를 본 것도 1962년 여름 LA의 페러스
갤러리(한 화면에 한 캔을 그린 「캠벨 수프 캔」 전체가 여기서 처음으로
전시되었다)에서였다. 그리고 그가 참석한 마르셀 뒤샹의 회고전도
1963년 가을 LA의 패서디나 미술관에서 열렸다.

1 Ed Ruscha, *Leave Any Information at the Signal* (Cambridge, Mass: MIT Press,
 2002), 307. 앞으로 이 장에 나오는 본문 속 쪽수는 이 책을 가리킨다.
2 게다가, 상대적으로 그는 동부에 관심이 없었는데, 이 무관심은 유럽까지 확장되었다.
 1961년 7개월 동안 유럽을 여행한 루셰이는 다음과 같은 후일담을 남겼을 뿐이다.
 자신에게 영감을 준 측면에 관한 한 "미국 말고는 어디에도 미술이 없었다."(*Leave Any
 Information*, 121) 이 말은 그 세대의 미국 미술가들(예컨대, 도널드 저드)이 한 다른
 진술들과도 일치하는데, 일면 도발이고, 일면 허풍이며, 일면 공간 정리로 읽혀야 한다.

로스앤젤레스 시기의 초창기에 루셰이는 그래픽 디자이너로 일하면서, 광고디자인을 잠깐 하다가 잡지 디자인[1965년부터 1967년까지는 『아트포럼』(Artforum)을 맡았다]을 했다. 팝 아트와 연관된 다른 미술가들이 인쇄물의 단편을 가지고 시작하는 데 반해, 루셰이는 그래픽의 전체 모습을 각색할 때가 많다. 그래서 그의 초기 회화 가운데 일부는 결과적으로 추상과 디자인의 면모를 똑같이 지니고 있다.[3] 잘 알려져 있는 작품 「애니」(Annie, 1962)[5.1]를 보라. 색면회화식 원색을 쓴 두 개의 넓적한 직사각형 — 위는 노란색, 아래는 파란색이고, 두 사각형은 연한 먹물로 그린 띠 하나로 분리되어 있다 — 으로 이루어진 작품이다. 어린 고아의 이름이 노란 바탕에 특유의 통통한 글자체로 커다랗게 그려져 있는데, 글자의 색은 빨강이고 윤곽선은 검정이다. 여기서 루셰이는 추상 회화와 상업디자인이 수렴하는 지점을 워홀까지 포함해서 여느 팝 아트 작가만큼이나 직접 부각하고 있다.

하지만 제작 절차의 차원에는 그런 수렴이 없다는 점이 중요하다. "추상표현주의는 미술의 전 과정을 무너뜨려 하나의 행위로 뭉쳐 버렸다. 나는 그것을 단계들로 나누고 싶었고, 지금 하고 있는 작업이 그것이다." 루셰이가 1982년에 한 말이다.(228)[4] 디자인 작업의 꼼꼼한 계산은

3 Lisa Turvey, "Ed Ruscha and the Language That He Used," *October* 111 (Winter 2005), Turvey, ed., *Ed Ruscha* (Cambridge, Mass: MIT Press, 2011)에 재수록.

4 이런 수렴은 해답이 아니다. 회화와 디자인은 병치되지만 분리 상태를 유지한다(로이 릭턴스타인보다 더 그렇다). 이에 대해서는 아래서 좀 더 다룬다. 루셰이의 초기 작업에서 추상과 디자인이 이렇게 수렴하는 다른 사례로 「공간에 대한 말」(Talk about Space, 1963) 같은 작품을 들 수도 있다. 여기서는 단어 'space'가 노란색 대문자의 슈퍼맨 글자체로 파란색 바탕에 등장하는데, 파란색 영역은 똑같이 순수 회화로도, 또 우주를 나타낸 만화식 표현으로도 읽힌다. 맨 아래 묘사된 연필과 제목에서 공표된 '말'은 회화 공간에 대한 후기 모더니즘 담론을 가리킨다. 리오 스타인버그는 이 담론도 또한 추상과 디자인을 무너뜨렸다고 본다. 그러나 루셰이에게는 그 둘을 매우 다르게 결합시켜 질문을 제기하는 면이 있다. 스타인버그의 말은 이렇다. "형식주의 비평에서는 중대한 진보의 규준이 계속, 하나의 강박적인 방향에 예속된 일종의 디자인 테크놀로지다. '표면 전체를 단일한 미분화 관심 영역으로' 대하는 것이 그 방향이다. 목표는 형상을 배경과 합치고, 형태와 바탕을 통합하며, 전경과 배경 사이의 불연속성을 제거하는

그의 작업 전체에서 나타나지만, 사진 책 작업에서 특히 명백하다. 『스물여섯 개의 주유소』(1963), 『로스앤젤레스의 일부 아파트』 (Some Los Angeles Apartments, 1965), 『선셋 대로의 모든 건물』 (Every Building on the Sunset Strip, 1966), 『서른네 개의 주차장』 (Thirtyfour Parking Lots, 1967), 『아홉 개의 수영장과 깨진 유리잔 하나』(Nine Swimming Pools and a Broken Glass, 1968), 『부동산 투자 기회』(Real Estate Opportunities, 1970) 등이 예다. 이와 동시에 이 책들은 거의 즉석에서 되는 대로 만들어진 것처럼 보이기도 한다. "나는 심지어 그것을 사진이라고 보지도 않는다. 그것들은 책을 메꾸는 이미지들일 뿐이다."(49) 루셰이가 1972년에 한 말이다.[5] 주제들은 그가 여기서 암시하는 것만큼 무작위적인 경우가 별로 없지만(몇 권은 LA 특유의 구조나 공간을 개관한 책이다), 제시의 방식은 가능한 한 "중성적이고 일반적"이다. "이 책들은 '사실'을 수집한 것 [...] '레디메이드'를 수집한 것이다."(40, 26) 이런 식으로 청년 루셰이는 자신의 양식을 깎아내렸지만, 바로 이런 과소한 발언["이 사진들을 찍은 사람이 누구냐는 중요하지 않다"(25)]을 통해 독특한 진술을 만들어 내게 되었다. 외딴 주유소를 찍은 수수한 사진, 텅 빈 주차장을 찍은 항공 이미지 등에서 전달되는 것은 무표정함(deadpanness) — 웃기고 황량하며, 통상 둘 다인 — 이다. 게다가 자의적인 것이 분명한 숫자들(대체 왜 주유소가 스물여섯 개고, 주차장은 서른네 개며, 수영장은 아홉 개란 말인가?)도 멍한 부조리 또는 밋밋한 수수께끼의 느낌을 더할 뿐이다.

것이다. 이미지와 프레임의 공생관계를 암시하는 (수직 또는 수평의) 요소들로 패턴을 제한하는 것, 회화와 드로잉을 단 하나의 제스처로 무너뜨리고 디자인과 과정을 동격으로 만드는 것(폴록의 드립 회화나 모리스 루이스의 베일 회화가 그러듯이), 요컨대 회화에서 분리 가능한 모든 요소들의 종합을 성취하는 것."("Other Criteria," 79)

5 이런 '레디메이드 수집'이 1962년 페러스 갤러리에서 열린 워홀의 캔 같은 사례들에서 받은 영향이었나? 토머스 크로가 (루셰이에 대한 강연에서) 시사한 대로, 루셰이의 사진 책들에는 LA의 야사가 담겨 있다. 당시 그곳의 미술 현장에 대해서는, Alexandra Schwarz, *Ed Ruscha's Los Angeles* (Cambridge, Mass: MIT Press, 2010) 참고.

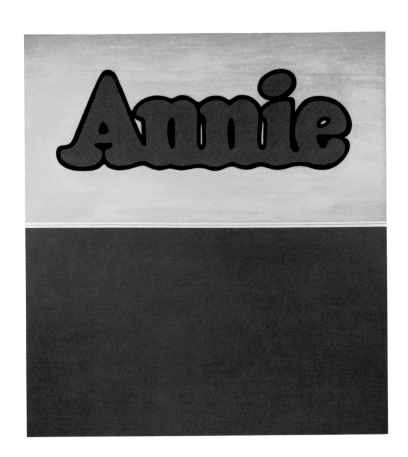

[5.1] 「애니」, 1962. 캔버스에 유채, 182.9×170.2cm
© Ed Ruscha. Courtesy of the artist and Gagosian

"어?"

루셰이는 이런 효과를 "일종의 '어?'(Huh?)"라고 하는데, 이는 그가 사용하는 단어들에서 나오는 효과인 경우가 많다. 루셰이가 쓰는 단어들은 "철자가 잘못된 식료품점 간판"에서처럼 단정적이고 심지어 분명해 보이는 동시에 부정확하고 심지어 불분명해 보일 수 있다. 너무나 많은 "불완전한 지껄임"이나 난감한 퍼즐이 그런 것과 마찬가지다.(65, 91, 156) 초기의 단어 회화 몇 점은 기호학적 범주들 가운데서 가장 직접적 범주인 신호를 환기시킨다. 신호는 가령 정지 신호처럼 명령이나 경고를 하는 것이라 애매할 여지가 없지만, 그래도 루셰이의 작품에서는 애매하게 등장할 때가 많다. 예를 들어, 노랑과 빨강의 이탤릭체로 쓰인 '전기의'(electric)라는 단어가 진한 청색 배경 위에서 경고등만큼이나 시선을 끌며 번쩍이는 회화를 우리는 어떻게 이해할 수 있는가? 실생활의 세계는 이런 기호들에서 명확함을 요구하는 반면, 루셰이는 애매함을 제공한다. 그 효과는 왕왕 유머가 있고, 때로 유혹적이며, 가끔은 (「전기의」에서처럼) 불길하다.

"소음의 바다 위로 떠오를 필요가 없는 정보란 결코 존재할 수 없다." 이브-알랭 부아가 이 미술가에 대해 쓴 중요한 글에서 한 말이다. 그리고 루셰이는 소통에서 일어나는 그런 소란에 능란하다. 그 결과, 루셰이의 단어들은 공간에 유보되어 있는 것만큼이나 의미에서도 유보되어 있는 것처럼 보일 수 있다.[6] "진정한 마음이 담기지 않은 기도가 어찌 천국에 다다를 수 있으랴." 『햄릿』에 나오는 이 유명한 대사는 루셰이에게서 되풀이되며, 천국이든 어디든 확실한 종착지에 도착한다(『햄릿』에서 이 대사를 읊은 클로디어스는 확실히 끝이 좋지 않다)는 가능성을 빼면, 그의 모토라고 여겨도 될 듯하다. "신호가

6 Yves-Alain Bois, "Thermometers Should Last Forever," in *Ed Ruscha: Romance with Liquids, 1966–1969* (New York: Rizzoli, 1993), 8. Turvey, *Ed Ruscha*에 재수록. 부아가 언급하는 것은 특히, "글자의 크기와 규모, 퍼덕퍼덕하는 발음, 문법적 두운법 — 뿐만 아니라, 주차장에 뚝뚝 떨어진 기름 자국의 패턴, 부동산 투자 기회라는 도시 풍경 속의 빈집, 로봇 같은 언어로 된 대중매체의 은유"다.(12) 따라서 루셰이는 팝 아트의 이미지가 읽기 쉽다는 가정을 위배한다. 그런데 팝 아트의 다른 주요 작가들도 마찬가지다.

울리면 아무 정보나 남기세요"(Leave any information at the signal)는 루셰이가 애호한 또 하나의 준 표준적 어구다(이 메시지는 그의 전화 자동응답기에 있던 것으로, 그의 글과 메모, 인터뷰를 엮어 2002년에 출간된 책 제목이기도 하다). 이 어구는 기계적 확실함이 실린 비개성적 어조를 지니고 있지만, 그럼에도 불구하고 소통이 — 메시지의 어떤 지점에서나(송신기, 약호, 수화기) — 실패할 가능성을 시사하기도 한다. 단어들은 "생각"도 또 "정보"도 투명하게 전달하지 않는다고 루셰이는 누누이 암시한다.[7]

자주 언급되는 대로, 루셰이는 일찍부터 '으악'(oof), '빵빵'(honk), '와장창'(smash) 같은 의성어에 이끌렸다. 이런 의성어의 목표는 그것이 가리키는 의미와 같은 소리를 내는 것이다. 이 단어들은 다른 단어들보다 좀 더 자연적이거나 동기화된 것이라고 추정된다. 세상의 소리에 좀 더 토대를 두고 있다는 것이다. 그러나 페르디낭 드 소쉬르 이후 언어학자들이 인정한 대로, 이것이 꼭 사실인 것은 아니다. 의성어에도 또한 관례적 차원이 있는 것이다(모든 인간이 주먹질을 당했을 때 'oof'라는 말을 하지는 않는다). 루셰이는 바로 이런 약간의 자의성을 활용해서 또 다른 약간의 애매함, 또 하나의 '어?' 효과('huh' 역시 그런 발화다)를 창출한다. 예컨대, 밝은 노란색 산세리프 대문자로 진청색 배경에 등신대 크기로 그려진 'oof'를 맞닥뜨릴 때 이 'oof'는 얼마나 이상하게 보이는가? 만화책에 나오는 감탄사가 그 소리를 내 줄 캐릭터 없이 등장한 판국이다. 루셰이는 이런 단어들을 다른 틀로 제시하는 것인데, 그래서 이 단어들은 우리 눈앞에서 탈자연화 또는 "탈자동화"된다(이런 의성어들을 독서에서 접하는 경우는 어쨌거나 거의 없고, 일부는 단어로 인정되지도 않는다).[8]

7 여기서 나는 리사 터비(3번 주에 있는 탁월한 글)와 생각을 달리한다. 내가 보기에 루셰이가 단어의 물질성을 강조하는 것은 단어를 동기화하기 위해서가 아니라 소통은 비물질적이라는 고정관념을 반박하기 위해서다[이는 멜 보크너(Mel Bochner) 같은 작가의 개념미술이 지닌 비관념론의 경향과 일치한다].

8 부아는 루셰이의 이런 측면을 러시아 형식주의의 기획, 즉 언어를 탈자동화하려는 기획과 연결한다. 러시아 형식주의자들의 목표는 클리셰가 된 시의 언어였고, 루셰이의

이와 비슷한 효과를 루셰이는 외면상 똑같아 보이는 것들을 가지고서도 만들어 낸다. 다시 말해, 단어가 전하는 언어적 내용을 시각적으로 지지하는 것처럼 보이는 장치들을 쓰는 것인데, 이런 장치들은 1964년의 회화들에 자주 등장한다. 가령,「손상」(Damage)에서는 글자 A와 G가 노랗고 빨간 불꽃에 탄 것처럼 보이며,「고함」(Scream)에서는 노란색 배경에 검은색으로 쓰인 단어에 대각선들이 뻗쳐 있는데, S에서 시작되는 이 대각선들은 메가폰을 들고 소리치는 고함의 세기를 암시하면서 뻗어 나간다.[9] 물론, 이런 장치들은 '불꽃'과 '고함'을 표시하는 기호고, 만화와 미술 모두에서 활용되는 약호화된 형상들이다(이미 살펴본 대로, 이 같은 기호들을 두 영역이 널리 공유한다는 것이 팝 아트에서 반복되는 중심 주제다). 그러나 여기서도 루셰이는 우리를 끌어들여 그것들이 얼마나 기묘한지 보게 한다. 부아가 강조한 대로, 루셰이는『크라틸루스』(Cratylus)*의 신봉자가 아니다—다시 말해, 그는 기호가 지시체의 외양에 토대를 두고 있다는 믿음을 거의 가지고 있지 않다. 하지만 그는 의성어 작업에서처럼 세계 속에 그런 토대가 있다는 우리의 오랜 믿음을 이용하며, 그런 다음에야 그 믿음을 뒤흔들고 그 과정에서 더 많은 '어?'를 만들어 낸다.

이런 식으로, 루셰이에게서 중복되는 단어와 이미지는 의미의 안정성을 떨어뜨리지, 높이지는 않는다. 루셰이의 애매함은 계산된 것이며, 이로 인해 수년 동안 비평가들은 그를 초현실주의 화가들, 특히 르네 마그리트와 결부시키게 되었다. 루셰이는 이런 연관을 미심쩍어

목표는 클리셰가 된 상업 언어라는 것이다. 2장에서 본 대로, 릭턴스타인도 의성어에 끌렸으며, 이런 단어의 관례성을 강조했다.

9 알렉산드르 로드첸코가 문해력을 지지하는 선전 포스터에서 이와 연관된 형식을 사용하여 '함성'(shout)이라는 의미를 만들어 냈다.

* 언어는 본성상 유동적이어서 근본적으로 토대가 없으며, 따라서 논리와 이성을 지탱할 수 없다고 주장한 고대 아테네의 철학자 크라틸루스를 등장시킨 플라톤의 대화편. 크라틸루스를 반박하며 소크라테스는 언어가 그것이 가리키는 것과 유사해야 한다고 주장한다.

하지만, 공통점은 있다. 눈속임 기법의 환영 그리고 단어-이미지의 병치 둘 다를 가지고 노는 작업이 예다.[10] 미셸 푸코는 마그리트를 논한 훌륭한 글(1968년에 맨 처음 출판되었다)에서, 칼리그람에 초점을 맞춘다. 칼리그람은 텍스트의 단어들이 페이지 위에 텍스트의 주요 모티프 또는 의미를 이미지로 나타낼 수 있게 배열되는 형상이다 [가장 유명한 사례는 기욤 아폴리네르의 「칼리그람」(Calligrammes, 1918)이다]. 푸코의 설명대로, 칼리그람은 "사물을 이중의 약호 안에 가두기 위해" 디자인된다. "그것은 형태의 공간 안에 진술을 머무르게 한다. 그래서 드로잉이 재현하는 것을 텍스트가 말하게 만든다." 그럼에도 불구하고, 시각적 질서와 언어적 질서 사이의 차이는 지속된다. "칼리그람이 동시에 말하고 재현하는 일은 결코 없다. 그것은 보이기도 하고 읽히기도 하지만, 바로 이 사실이 볼 때는 조용해지고 읽을 때는 숨겨진다."[11] 그래서 「이미지의 배반(이것은 파이프가 아니다)」[La Trahison des images (Ceci n'est pas une pipe), 1926]처럼 유명한 작품들에서, 마그리트는 이미 칼리그람에서 작용하고 있는 긴장을 이용하고, 겉보기에 단어와 이미지를 중복시키는 것 같은 칼리그람을 내부로부터 풀어헤친다. "마그리트는 칼리그람이 쳐 놓은 덫, 즉 그것이 묘사하는 사물에다가 쳐 놓은 덫을 다시 연다." 그 결과 대상은 "도망가고", 텍스트와 이미지는 둘 사이에 공통 기반이 거의 없어짐에 따라 공간 속으로 "다시 흩어진다".[12]

루셰이가 텍스트를 칼리그람처럼 형상화하는 일은 드물지만,

10 루셰이는 대 플리니우스(Pliny the Elder)가 『자연사』(Natural History, 77-79년경)에서 말한 고대의 눈속임 기법에 대한 전설 — 미술가 제욱시스가 그린 포도에 대한 것으로, 너무나 실물 같아서 새가 날아들었다는 전설 — 을 자기식으로 해석해서 그렸다. 「우유가 아니라 석고라 화가 난다」(Angry Because It's Plaster, Not Milk, 1965)는 우유가 든 잔인 줄 알고 속아서 '화가 난' 새를 보여준다. 제목에 따르면 우유가 실은 석고라는 것이지만, 그것은 물론 석고도 아니다.

11 Foucault, *This Is Not a Pipe*, 19-31, 이 부분은 20, 21, 25.

12 Ibid., 28. 25. 이 대목은 레이몽 루셀(Raymond Roussel)과도 연관이 있을지 모른다. 루셀은 엔트로픽식 메시지와 양도된 문장에 관심이 있었는데, 뒤샹이 이 관심을 이어받았다 — 그리고 어쩌면 뒤샹을 통해서 루셰이에게도 전해졌을지 모른다.

그가 병치시키는 단어−이미지도 왕왕 비슷한 장난을 치곤 한다. "나는
인쇄된 단어를 보기 시작했고, 그러자 보는 것이 더 중요해졌다."(151)
그가 언젠가 한 말이다. 그럼에도, 루셰이의 작업에서는 보는 것이
읽는 것과 딱 일치하는 법이 없다. 예를 들어, 1964년의 여러 캔버스는
'dimple'[움푹 파다]이라는 단어의 첫 글자나 끝 글자에 부착된 조임
쇠들을 묘사한다. 마치 움푹 들어가게 하는 바로 그 작용을 하게 하려는
것만 같다(루셰이는 'boss', 'radio'처럼 좋아하는 다른 말들을 가지고도
같은 작업을 했다). 하지만 여기서도 중복은 애매함을 낳는다. 단어가
마치 대상인 것처럼 묘사되어 있지만, 강조되는 것은 그 둘 사이의
차이이기 때문이다.[13] "이 둘 사이를 오가는 공중제비." 자신의 미술에서
단어−이미지가 맺고 있는 관계에 대해 그가 한 좀 더 정확한 설명이다.
(282) 그런데 다음과 같은 별난 탄력성이 실상에 훨씬 더 가깝다.
"나는 단어가 그림이 된다는 생각을 좋아한다. 단어는 제 몸을 거의
떠났다가 되돌아와서 다시 단어가 된다."[14] 극단적으로 루셰이는 "알고
보니 나는, 서로를 이해하려고 들지도 않는 두 가지를 가지고 작업을
하고 있다"라고 인정한다.(302)[15] 그렇다면 전형적으로, '어?' 효과의

13 1970년대 초에 한 착색 작품(stained works)에서처럼 루셰이는 때로 언어를
 물질적으로 취급한다. 언어의 외시적 의미를 가지고 노는 작업은 단어의 이미지를
 다른 형식으로, 즉 그 단어와 전형적으로 결부될 만한 글자체로 제시된 이미지 형식으로
 나타낸다. 가령, 'Church'와 'German'에는 고딕풍의 서체를 쓰고, 'Foo'에는 서예풍
 서체를 쓰는 식이다.

14 Turvey, "Ruscha and Language," 96에서 재인용. 루셰이에게는 단어가 그림과 비슷할
 뿐만 아니라 사람과도 비슷한 것 같다. 이에 대해서는 뒤에서 좀 더 다룬다.

15 여기서 루셰이는 존스와 밀접하다. 존스는 1963−1964년경 스케치북에 쓴 잘 알려진
 노트에서 방법에 관해 이렇게 썼다. "어떤 것은 어떤 식으로 작용하고/다른 것은 다른
 식으로 작용하며/한 가지라도 시간이 다르면 다른 방식으로 작용한다."[Jasper Johns:
 Writings, Sketchbook Notes, Interviews, ed. Kirk Varnedoe (New York: MoMA,
 1996), 54] 이런 애매함의 인식론적 의미는 존스가 더 깊을지 몰라도, 비판적 예봉은
 루셰이가 더 날카로울 성싶다. 루셰이는 캡션이 달린 사진, 광고 등이 매끄럽게 작용하는
 데 근본적인 이미지−단어의 결합을 교란하기 때문이다. 근작을 예로 들자면, 1990년대
 중엽, 특히 괴롭힘과 연관된 범주의 단어들이 그의 작업에서 두드러졌다. 모노크롬
 바탕에 '검열 띠' 또는 사각형 블록으로 어구를 가린 회화들이었는데, 수많은 긁어낸
 메시지나 수정된 글자처럼, 어구는 통상 지워져 있었다. 각각의 경우에, 제목은 추정상의

애매함은, 그것이 우스운 것이든, 수수께끼 같은 것이든, 또는 예리한 것이든, 미술과 그 바깥에서 의미를 구조화하는 구분들 — 추상 회화와 상업디자인, 격의 없는 제시와 빈틈없는 계산, 의도가 실린 표시와 관례적인 기호 같은 짝짓기 — 이 와해되면서 산출되는 것이다. 이런 것들은 루셰이가 태연자약한 모습으로 시험에 부치는 구분들 가운데 몇 가지일 뿐이다.

평범한 대상들

'어?' 효과에 대한 루셰이의 지대한 관심은 "별난(odd) 것들, 설명될 수 없는 것들에 대한 그의 깊은 존중심"에서 나온 것이라고 그는 말한다. (305) 더욱이, 별난 것에 대한 이런 찬탄은 평범한(common) 것 — 아무리 친숙하더라도 실은 별나거나, 아니면 별난 모습이 드러날 경우, 우리의 주목을 다시 끌게 될 법한 일상의 단어, 이미지, 물건 — 에 대한 음미와 묶여 있다.[16] 예를 들어, 루셰이는 일찍부터 어떤 모티프들을

메시지를 제시하지만, 이 메시지는 1940년대와 1950년대의 범죄 조직 및 교도소 영화에서 아주 많이 나온 대사들 — 가령, "우리 말을 듣든지, 아니면 용광로에 처박힐 각오를 하든지"(가장 간단히 줄이면 "넌 이제 죽었어") — 처럼 곧 협박으로 변한다. 여기에는 애매함과 반어법이 무수히 많다. 검열 띠의 일부는 찢어발겨져 있다. 마치 예비 가해자가 다시 생각해 보니 화가 치밀어 저지른 소행이기라도 한 것 같다. 나머지는 말끔하다. 마치 치안 당국 — 신문, 경찰, 법원, 또는 정부 — 이 실시한 작업이기라도 한 것 같다. 그리고 구절과 띠를 맞추면서, 우리 역시 표현과 삭제, 드러냄과 감춤의 위치들 사이에 붙잡힌다. 하지만 이 모든 것은 물론 허구라, 아무것도 믿지 않아도 그만이다. 메시지가 제목과 상응한다거나 검열 띠가 메시지와 상응한다는 믿음을 왜 가져야 하는가? 그저 약간 괴상한 추상화라고 볼 수도 있을 것이다. 하지만 또 여기서 문제가 되고 있는 것은 정확히 믿음과 신뢰라는 점이 명백해진다. 이 점을 분명하게 밝히는 작품이 「우리는 하느님을 믿는다」(In God We Trust, 1994)다. 이 제목의 구절이 미국의 동전에서 놓이는 위치에 검열 띠가 있다는 점만 빼면, 추상적인 원으로도 읽을 수 있다. 무엇이 그리고 누구의 권한으로 가치를 정하는가? 이 회화가 우리에게 권하는 질문이다(워홀을 상기시키는 면이 있다).

16 별난 것의 정의는 "쌍으로 맞춰지거나 나뉘고 난 다음에 남은" 것으로, 기존의 대립과 구분을 교란한다고 간주될 수 있다. 여기서 루셰이가 쓰는 'odd'는 롤랑 바르트가 쓰는 'obtuse'와 연관될 수도 있을 법하다. 바르트는 (4장에서 되짚어 본 대로) 이 말을 사용해서 "제3의 의미"를 묘사했다. "명백하고, 별나며, 다루기 힘든" 제3의 의미는

'실제 크기'로 그렸다. 이는 민속미술에서 흔히 쓰는 방식인데, 이런
방식으로 그리면 최소한 우리 눈에는 평범한 동시에 별나게 보인다.
가령, 「실제 크기」(Actual Size, 1962)[5.2]를 보면, 실제 크기의 스팸 캔
하나가 불길이 이글이글한 연소장치를 매단 채 아래쪽 공간을 날아가고
있는 것 같고, 위쪽 공간에는 진한 청색 위에 노란 대문자로
'Spam'이라는 단어가 나와 있다. 당시 흔했던 농담 — 초기의
우주비행사들은 "캔 속의 스팸"이라고 불렸다 — 이 별난 회화를
낳은 것이다. 대체로 그 이유는 "단어들이 존재하는 세계에는 크기가
없기"(231) 때문이라는 것이 루셰이의 말이다. 그래서 스팸 캔의
'실제 크기'와 단어의 '없는 크기'를 병치시킨 그의 작업은 「실제 크기」의
회화적 공간을 매우 불확실하게 만든다. 상부에서 하부로 떨어져
내리는 물감 자국들이 있는 두 공간은 어떤 관계인가? 하부 공간에는
로켓 같은 스팸 캔이 있으니 '지구 바깥의 공간'이라는 것인가? 상부
공간에는 상표명이 있으니 '상업 공간'을 가리키는가? 이 경우, 추상
회화와 상업디자인이 수렴되어 야기하는 것은 두 범주의 합성이기보다
양자의 친숙함을 제거하는 충돌이다.[17]

　　　루셰이는 평범한 것이 민속적인 것과 팝 아트 사이의 어딘가에
위치하는 애매한 항목임을 우리에게 고찰하도록 한다. (예컨대,
『스물여섯 개의 주유소』에 실린 이미지들은 어떤 범주에 속하는가?)[18]

　　소통(혹은 메시지)과 의미작용(또는 의미)처럼 좀 더 직접적인 종류의 의미들을 곤란하게
　　만든다. Barthes, "The Third Meaning," 53 참고.

17　평범한 것과 별난 것 사이의 이런 이어달리기를 다룬 좀 더 최근 작업에 대해서는,
　　나의 "Evening in America," in *Ed Ruscha: Catalogue Raisonné*, vol. 5 (New York:
　　Gagosian Gallery, 2010) 참고.

18　이것은 팝 아트의 큰 주제다. 특히 영국 팝에서 그렇다. 1장에서 본 대로, 예를 들어,
　　인디펜던트 그룹의 평등수의는 엘리트주의적인 문명 개념(케네스 클라크가 대변)과
　　아카데믹한 모더니즘의 지위(허버트 리드가 대변) 양자에 모두 도전했다. 인디펜던트
　　그룹은 또한 민속적인 노동자 문화에 대한 감상적인 시선[리처드 호가트(Richard
　　Hoggart)가 대변]도 거부했다. "미국 영화와 잡지는 우리가 어릴 때 알았던, 유일하게
　　살아 있는 문화였다. 우리는 1950년대 초에 팝으로 돌아갔다. 모태 문학을 찾아 비언의
　　추종자들이 더블린으로 돌아가고, 토머스의 추종자들은 플라레깁으로 돌아간 것처럼,
　　우리도 모태 예술로 돌아간 것이다." 레이너 배넘이 인디펜던트 그룹의 동료들에 관해

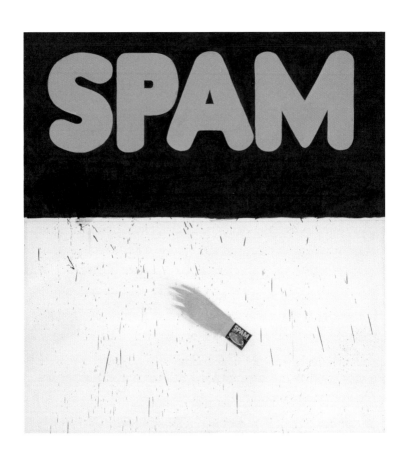

[5.2] 「실제 크기」, 1962. 캔버스에 유채, 182.9×170.2cm
© Ed Ruscha. Courtesy of the artist and Gagosian

그는 평범한 것에 끌려서, 그 평범한 것을 다시 그리는 작업을 하는데,
민속의 요소와 팝 아트의 요소를 모두 쓰는 것이다. 루셰이의 생애를
살펴볼 때 그는 이런 작업을 하기에 좋은 위치에 있다. 그는 흔히 미국의
민속적 중심이라고 간주되는 중서부에서 태어나고 자란 다음,
미국 팝 아트의 수도로 흔히 간주되는 로스앤젤레스로 이주했으며,
이 과정에서 '오키'(Okie)*의 전통을 잘 알게 된다. "1950년대 초에
나는 워커 에번스의 사진과 존 포드의 영화, 특히 「분노의 포도」(Grapes
of Wrath)를 보고 각성했다. 이 영화에서는 가난한 '오키들'이
오클라호마에 남아 굶어 죽느니 매트리스를 차에 싣고 캘리포니아로
간다."(250) 루셰이가 1985년에 한 말이다. 여기서 그는 민속에 대한
경험을 이미 매개된 것으로 제시하며, 그 또한 자신의 "정체성 위기"를
"흑백영화"의 견지에서 되돌아본다.(250) 그렇다고 해서, 루셰이가
민속적인 것을 기꺼이 놓아 버리는 것은 아니다. 그가 초기에 찍은 사진
(특히 유럽에 머무는 동안 찍은 것)의 초점은 성격상 민속적이라고
할 만한, 엠블럼 형태의 기호와 구조물이었다. 또 그가 초기에 그린
일부 회화는 민속미술의 또 다른 속성인 소박한 표시 체계를 암시한다
(몇몇 회화에는 1952년의 히치하이킹 여행에서 들렀던 남부 마을인
스위트워터, 더블린, 빅스버그의 이름이 들어 있다). 그리고 새와
물고기를 그린 1960년대 중엽의 회화들도 민속 회화를 이용한다.
이 경우에는 자연을 좋아하고 야외 활동을 많이 하는 아마추어의
민속 회화로, 컨트리풍 키치 미술이다.[5.3] 민속적인 것과 맺은
이런 관계가 완전히 반어적인 것은 아니다. 왜냐하면 이번에도
루셰이는 민속적인 것에서 그가 높이 평가하는 평범한 것이라는 요소를
발견하기 때문이다.[19]

한 말이다.("Who Is This Pop?" 13) 여기서 사실상 배넘은 팝이 부분적으로 민속을
대체하고 '공통 문화'의 기초가 되었음을 알린다. 뒤에서 좀 더 다룬다.

* 1930년대 대공황시대에 양산된 이주 농장 노동자 가운데 서부를 향해 이동하던,
오클라호마 및 인근 주 출신의 사람들을 일컫는다.

19 평범한 것에 대한 이런 감수성은 다른 방식들로도 명백하다. 루셰이가 1981년경 자신의
단어 이미지를 위해 고안한 글자체, 그가 '보이스카우트 유틸리티 모던'(Boy Scout Utility

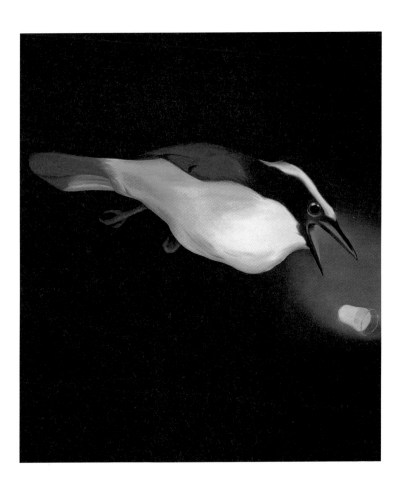

[5.3] 「우유가 아니라 석고라 화가 난다」, 1965. 캔버스에 유채, 139.7×121.9cm
© Ed Ruscha. Courtesy of the artist and Gagosian

평범한 것에 이렇게 관심이 많았으므로 루셰이는 처음부터, 뒤샹과 존스 양자에게 모두 끌렸다. 루셰이에 의하면, "뒤샹은 평범한 물건"을 미술의 재료로 "발견했다". 그리고 존스처럼 루셰이도 그런 물건들을 작업의 "전경을 차지하는 중심 주제"로 만들었다.(330, 289)[20] 이런 작업을 그가 맨 처음 한 것은, 뒤샹이 살던 시절처럼 상품화가 증대되어 평범한 물건의 모습뿐만 아니라 평범한 단어, 이미지, 색채, 공간의 모습—요컨대, 외양의 본성 자체—도 달라졌을 때였다.[21] 사실, 루셰이는 레디메이드라는 장치를 업데이트한 것인데, 특히 제품의 브랜드화, 단어의 물화, 장소의 추상화, 색채의 인공화에 주목하면서 이런 상황을 건드리는 면이 있다. 그의 목표는 이렇게 변형된 사물들에 대한 우리의 지각을 탈자동화하는 것만이 아니라, 그런 사물들로부터 평범한 것이라는 요소를 떼어 내는 것이기도 했다. 이 절에서는 제품과 단어를 변형시킨 루셰이의 작업을 다루고, 장소와 색채를 변형시킨 작업은 다음 절에서 다루겠다.

밴스 패커드의 『숨은 설득자』(1957)와 대니얼 부어스틴의

Modern)이라고 부른 글자체가 그 예다. 루셰이 자신의 페르소나 또한 힙함과 소탈함의 혼합이다.

20 그의 첫 번째 단체전은 월터 홉스(Walter Hopps)가 패서디나 미술관에서 기획한 전시로, 『평범한 물건을 다룬 새로운 회화』(New Painting of Common Objects, 1962)가 제목이었다. 이 전시에는 특히, 평범한 것의 감식가들인 워홀, 릭턴스타인, 짐 다인(Jim Dine)뿐만 아니라, 그의 친구 조 구드(Joe Goode)도 포함되었다. 뒤샹은 1963년 패서디나 회고전보다 훨씬 전부터 루셰이에게 영향을 미쳤다. 「세 개의 표준 정지 장치」(1913)를 활용한 초기작 「세 개의 표준 봉투」(Three Standard Envelopes, 1960)가 명백한 예다. 존스의 경우에는, 리오 스타인버그가 오래전에 지적한 대로, "1958년까지" 그의 모든 주제는 "우리 환경에 존재하는 평범한 것들(commonplaces)"이다.(Other Criteria, 26) 이 환경에 대해 상세히 논한 글로는, Joshua Shannon, The Disappearance of Objects: New York Art and the Rise of the Postmodern City (New Haven, Conn.: Yale University Press, 2009)의 2장을 참고. 루셰이의 작품 대부분은 '장르'(genre)와 '범용'(generic) 사이에서 떠돈다. 마치 그 둘 모두로부터 일반적인 것을 추출하려고 시도하는 것 같다.

21 루셰이는 서체(script)의 상업화 또한 강조하고(13번 주 참고), 그래서 바우하우스 등지에서 공표된 모더니즘의 야심, 즉 활자(type)를 투명하게 만들려는 야심과 우리 사이의 거리를 지적한다.

『이미지와 환상』(1961) 같은 대중문화 분석이 증언하듯이, 제품의
브랜드화는 루셰이가 신진 미술가로 떠오르기 시작하던 바로 그때
비판적 초점이 되었다. 1961년 루셰이는 '제품 정물'(Product Still
Lifes)이라는 제목으로 흑백사진 연작을 만들었다. 가정용 상품들을
아이콘 같은 형상으로 검정 배경에다가 제시한 작품들이다. 루셰이는
스팸, 선메이드 건포도(Sun-Maid Raisins), 옥시돌 비누(Oxydol Soap),
모나크 연마제(Monarch Rubbing Compound), 왁스 실 차량 광택제
(Wax Seal Car Polish), 셔윈-윌리엄스 테레빈유(Sherwin-Williams
Turpentine) 같은 요리와 청소 제품에 초점을 맞추었다. 이 가운데
몇몇은 루셰이의 회화에도 등장한다. 다시 말해, 루셰이가 집중한 것은
이 시기에 광범위하게 이루어진 일상생활 — 식품, 가사노동, 여가 — 의
산업화를 보여주는 증표들이었다.[22] 연작 제목이 공표하듯이, '정물'을
지배하는 것은 '제품'이라는 점이 드러난다. 정물을 제시하는 전통이
제품을 포장하는 상업에, 즉 내용물을 상표에 적힌 단어로 환원시키는
상업 포장(식품의 유일한 자취는 상표에 나와 있는 스팸의 이미지,
선 메이드가 들고 있는 포도뿐이다)에 말 그대로 포섭되어 버린
것이다.[23] 그런데 이처럼 상품화가 증대하는 바로 그 와중에도
루셰이는 모종의 공통 언어를 탐지한다. 또다시, 그는 제품을
반어적으로라기보다 도상적으로 제시하며, 그래서 브랜드는 실제로
가정에서 쓰는 명칭이 되는 것이다(선 메이드가 살아남았고, 셔윈-
윌리엄스의 로고 "지구를 뒤덮어"(covering the earth)도 마찬가지며,
스팸은 크리넥스처럼 일상어가 되었다. 스팸은 이메일 언어를 통해
새 삶을 얻었다). 요컨대, 루셰이는 발생 중인 일종의 민속적 팝 아트를
포착하며, 이를 그의 초기 회화에도 등장시킨다.[24]

22 2장의 36번 주 참고.

23 여기서 이미지를 단어에 종속시키는 것은 원형적 개념미술의 전술(戰術)이기보다
 소비주의 생활의 사실이다. 단어–이미지의 결합은 브랜드의 전형이며, 이런 브랜드가
 단어–이미지 결합을 쓴 모든 아방가르드 작품을 능가했다는 것이 루셰이의 암시다.

24 「더블린」(Dublin, 1960)과 「쳐서 납작 편 상자(빅스버그)」[Box Smashed Flat
 (Vicksburg), 1960–1961]에는 남부 도시의 이름이 '고아 소녀 애니'의 글귀 조각 및

　　두 번째 범주인 단어의 물화는 위의 첫 번째 범주와 관계가 있다.
루셰이는 때때로 언어를 마치 하나의 물건인 양(앞에서 언급한 'dimple'
회화에서처럼) 대하곤 하는데, 이와 마찬가지로 단어들이 클리셰로
굳어지는 것(로이 릭턴스타인과 유사한 점)도 자주 건드린다.
1960년대 초의 단어 회화는 세 종류의 용어로 나뉘는 경향이 있다.
'보스'나 '에이스' 같은 하위문화의 은어, '중공업'이나 '잉여 군수품'처럼
관료들이 쓰는 언어, '스팸'이나 '뷰익' 같은 브랜드 명칭이 그 세 종류다.[25]
이런 단어들은 다양한 언어 관리자—여기서는 각각 힙스터, 정치꾼,
광고쟁이—에 의해 고안되거나 변형되는데, 목표는 인지와 은폐
등 여러 가지다. 그러나 이 단어들은 공적으로 유통되면서 상이한
의미를 가리키는 기호들이 되며, 사회의 스펙트럼 전역에 걸친 다양한
집단 사이에서 의미가 있는 (또는 없는) 것이 된다.[26] 몇몇 사례들에서
루셰이는 그가 고른 단어들을 애매하게 또는 별나게 제시해서,

선메이드 건포도 상자와 각각 병치되어 있다. 이런 초기 회화들은 민속적 요소와
팝 요소의 결합인데, 이는 서부를 상징하는 다른 엠블럼(예컨대, 서부 만화와 주유소)을
결합시킨 회화들도 마찬가지다. 일종의 민속적 팝 아트인데, 이는 루셰이와 같은 시대를
산 로버트 인디애나(Robert Indiana) 같은 사람들에게서도 활발하게 보인다. 그러나
루셰이식 애매함의 예봉은 없다.

25　　두 번째 범주는 당시의 정치적 관심사—가령 드와이트 D. 아이젠하워가 1959년
그의 마지막 연두교서로 전한, '군산복합체'의 앞날을 내다본 경고—를 반향한다.
나중에 쓴 글, 「정보 인간」["The Information Man", *Los Angeles Institute of
Contemporary Art Journal*, no. 6 (June–July 1975), 21]에서는 루셰이가 본성상
통계적이고 관료적인 다른 종류의 물화된 언어를 조롱한다.

26　　루셰이는 허버트 마르쿠제가 『일차원적 인간』(1964)에서 말했던 관리된 언어
(administered language)에 대한 관심을 내다본다. 그러나 때로 주장되는 것처럼,
의미와 감정은 그의 단어들에서 단순히 제거되어 버리지 않는다. 루셰이는 그의
단어들을 거리나 라디오 등등에서 처음 듣는 때가 많은데, 그럴 때 그가 어떤 연유로
그 단어들에 끌리게 되는지를 실제로 언급해 왔다(그의 공책에는 그런 단어와
구절이 빼곡하며, 이 가운데 일부가 작업으로 돌아온다). 발견된 언어에 사로잡힌
주체는 초현실주의에서 반복되는 중심 주제다. 그러나 루셰이의 흥미를 끄는 것은
욕망을 노출시키는 초현실주의의 폭로 같은 것이라기보다 별난 것이 지닌 수수께끼
같은 호소력이다. 예를 들어, "첫 번째 책은 말을 가지고 놀다가 나왔다. 나는
'휘발유'(gasoline)라는 단어를 좋아하고 또 '스물여섯'(twenty-six)이라는 단어 특유의
성질을 좋아한다." 루셰이가 1965년에 한 말이다.(*Leave Any Information*, 23)

단어들을 1차원적인 클리셰의 상태에서 다시 벗어나게 한다(앞에서 언급한 「전기의」는 한 사례일 뿐이다). 그가 한 말에 따르면, "나는 언제나 일종의 폐품-수선 같은 방법으로 작업해 왔다. 나는 잊히거나 버려진 것들을 회수하고 갱신한다."(251) 그러나 루셰이가 단어들을 제시하는 방식이 마치 그 단어들을 관리되고 있는 스테레오타입의 지위로 영원히 밀어 넣는 것 같은 다른 사례들도 있다. 이 효과는 두 기업, 20세기폭스와 스탠더드오일의 엠블럼을 다룬 그의 유명한 작업에서 가장 뚜렷하다. 「여덟 개의 집중조명이 있는 대형 상표」(Large Trademark with Eight Spotlights, 1962)에 나오는 20세기폭스의 상징은 회사의 이름 자체로 브랜드의 지위를 공표한다(집중조명들이 강조하는 것은 이 상표가 이 영화사의 일등 스타라는 것이다). 그리고 스탠더드 주유소를 다룬 루셰이의 다양한 이미지에 나오는 스탠더드오일에서는 공통의 가치를 뜻하는 말 '스탠더드'가 다국적 사업의 엠블럼이 된 상황을 성찰한다.[27] 이 두 그룹의 작품들에서 로고는 우리를 향해 대각선으로 뻗어 나오는 하나의 건축적 구조물로 묘사(초안의 연필 선이 아직도 캔버스에서 보인다)되는데, 이 구조물은 회화의 공간을 지배하는 면도 지니고 있다. 레디메이드 이미지가 환경이 되고, 그 반대로도 되는 것이다. 어떤 의미에서, 이런 로고는 고전적인 기념비로 취급될 뿐만 아니라, 초자연적인 발화— 거의 로고스 같은 로고— 로도 취급되고 있다. 로고는 거의 로고스라는 공식은 터무니없지만 동시에 상당히 그럴듯하기도 한데, 연예산업과 정유산업이 전후에 지니게 된 권력을 감안할 때 그렇다. 기업 수준에서 일어나는 이런 상품 물신숭배의 발흥을 루셰이는 일찍부터 눈여겨보고 있었다. 하지만 여기서도 그의 초점은 평범한 요소라서, 그는

27 'standard'는 애매한 단어로, '독특한'(distinctive)과 '단일한'(uniform)이라는 거의 정반대의 두 의미를 가지고 있다. 예를 들어, standard는 한편으로 "독특한 깃발"이고, 다른 한편으로는 "다른 것들이 따르는 무게 혹은 척도"인 것이다.(『옥스퍼드 영어사전』) 일부 권위자들은 이런 단어— 반대 의미를 모두 지니고 있는 단어— 를 '반의어'(contronym)라고 한다. 흔히 드는 두 예로 'cleave'(쪼개지다, 달라붙다)와 'dust'(작은 가루를 뿌리다 또는 털다)가 있다.

20세기폭스를 "대형 상표"라는 통칭으로 가리키고, 그가 쓸 수 있던 그 모든 정유회사들 중에서 '스탠더드'라는 이름의 회사를 선택한다.[28]

 1913년에 아폴리네르는 평범한 대상을 "발견"한 뒤샹식 작업에 관하여, 뒤샹 같은 미술가가 "미술과 민중의 화해"에 도움이 될 수도 있겠다는 생각을 했다.[29] 50년 후, 상품화가 점증하고 청년 루셰이가 이를 거론했던 같은 시점에, 워홀도 그런 화해의 가능성을 고려했다. 그러나 워홀이 당시에 공통 문화로서 그려 볼 수 있었던 것은 냉전기의 공산주의 이미지와 맞먹는 자본주의 이미지, "모든 사람이 똑같은 모습으로 똑같이 행동하는" — 모방을 통한 악화라는 전략을 유지하며 그가 긍정했던 상황("모든 사람이 기계가 되어야 한다") — 이미지가 전부였다.[30] 루셰이는 아폴리네르처럼 희망적이지도 않고, 워홀처럼

28 발터 벤야민은 언젠가 단어의 "구원"이 모색되는 곳은 단어가 가장 상업화된 신문이라고
 한 적이 있었는데, 이 말이 여기에 딱 들어맞는다.["The Newspaper" (1934), in
 Selected Writings, vol. 2, 741–742 참고] 루셰이가 보기에는 상업화된 단어들이 환경
 전체에 퍼져 있다. 그래서 때로 그는 그런 단어들을 거의 마치 '외국어'인 것처럼 대한다.
 여기서 '외국어'의 의미는 테오도어 아도르노가 1959년의 글 「외래어」(Words from
 Abroad)에서 발전시킨 것이다.

 언어는 물화, 소재와 사유의 분리에 참여한다. 관습을 따라 자연스럽게 들리는 소리는
 이 점에 관한 우리의 생각을 기만한다. 말해진 것이 곧 의미되는 것과 동등하다는
 환상을 창출하는 것이다. 외래어는 그것이 증표(token)임을 인정하므로, 이를
 통해 외래어는 모든 실제 언어 속에 증표 같은 면이 있음을 무뚝뚝하게 상기시킨다.
 외래어는 스스로 언어의 희생양, 불일치의 기수가 된다. 즉, 언어는 형식을 부여해야
 하지 그저 꾸미기만 해서는 안 된다는 것이다. 외래어에서 우리가 조금도 저항하지
 않는 것은 그것이 모든 단어에 합당한 무언가 — 언어는 그 발화자를 가두는
 감옥이라는 것, 언어는 발화자의 매체로서는 본질적으로 실패했다는 것 — 를
 밝혀 준다는 점이다.

 — *Notes to Literature*, ed. Rolf Tiedemann, trans. Shierry Weber Nicholson
 (New York: Columbia University Press, 1992), 2: 189에서 인용
 뒤샹도 아노미 상태의(anomic) 언어 또는 (그가 썼을 법한 표현으로는) '빈혈
 상태의'(anemic) 언어에 관심이 있었다.

29 Guillaume Apollinaire, *Les peintres cubistes* (Geneva: Editions Pierre Cailler,
 1950), 76. 이 발언에 들어 있는 소박함과 반어법의 비율은 가늠이 불가능하다.

30 Swenson, "What Is Pop Art?" in Madoff, *Pop Art*, 103. 악명 높은 이 발언 전체를
 보자면, "누군가 말하기로, 브레히트는 모든 사람이 똑같이 생각하기를 바랐다고
 했다. 나도 모든 사람이 똑같이 생각하기를 바란다. 그러나 어떤 점에서, 브레히트는

냉소적이지도 않다. 폄하된 평범함(commonplace)을 탈자동화시키는
그의 작업은 정치적으로 말해서 대단치 않지만, 그렇다고 해서 아무것도
아닌 것 또한 아니다. 이탈리아의 마르크스주의자 안토니오 그람시는
언젠가 "상식"을 "철학의 민담", 폭로할 수 있는 미신과 추출할 수 있는
진리가 반반씩 섞여 있는 혼합이라고 정의했다.[31] 루셰이도 이 민담에
관해 양가적이다. 한편으로는 그것의 자명한 의미를 교란하려는
데 관심이 있고, 다른 한편으로는 그것을 하나의 공통 언어로
회복시키려는 데 관심이 있는 것이다. 이런 '표준'과 '규범'을 조롱하려는,
심지어는 파괴하려는 그 모든 충동[불길이 이는 스탠더드 주유소나
놈(Norm) 식당 — 또는 이 점에서, 불이 난 로스앤젤레스 카운티
미술관 — 의 이미지가 단순히 몸 개그인 것은 아니다]에도 불구하고,
그의 작업에는 폄하된 평범함을 공유된 토착어로 재생하려는 정반대의
충동이 있다. 이 충동은 「실제 크기」 같은 많은 단어 회화들에서뿐만
아니라 『스물여섯 개의 주유소』 같은 사진 책의 일부에서도 명백하다.[32]

평범한 것에 대한 이런 관심은 루셰이를 관통하며, 그의 작업을
뜻밖의 면에서 밝혀 준다. 초기의 사진 책들에 실린 단순한 사진들을
다시 살펴보라. 이 사진들은 탈숙련화 사진이라고 흔히 서술되지만,
일부는 아마추어 사진이라고도 보일 만한데, 아마추어는 평범한 것의

공산주의를 통해서 그런 바람을 가졌다. 러시아에서는 정부 아래서 그런 일이 일어나고
있다. 여기서는 그것이 완전히 저절로 일어나고 있으며, 엄격한 정부 아래 있지도 않다.
그래서 만일 이것이 애쓰지 않아도 저절로 되는 일이라면, 공산주의가 아닌 상태라고
그것이 되지 않을 이유가 있는가? 모든 사람이 똑같은 모습으로 똑같이 행동하며, 우리는
점점 더 그렇게 되어 가고 있다." 현대미술과 공통문화에 대한 중요한 성찰을 보려면,
Crow, *Modern Art in the Common Culture*와 Molly Nesbit, *Their Common Sense*
(London: Black Dog, 2000) 참고.

31 Antonio Gramsci, *Selections from the Prison Notebooks*, ed. and trans.
 Quintin Hoare and Geoffrey Nowell Smith (New York: International Publishers,
 1971), 326.

32 데이브 히키(Dave Hickey)가 이 작품들에 대해 쓴 대로, "그것은 표준화된 주유소가
 아니라, 표준을 시행하는 주유소였다. 규범을 서비스하는 식당이나 표준과 규범 두 가지를
 모두 서비스하는 미술관처럼 말이다." ["Available Light," in *The Works of Edward
 Ruscha* (San Francisco: San Francisco Museum of Modern Art, 1982), 24]

또 다른 아바타다. 더욱이, 이런 사진들에 담긴 자산은 흔히 사유물이지만, 그 용도는 주유소와 주차장에서처럼 때때로 공적이다. 좀 더 중심적인 것은, 루셰이가 농담, 속담, 클리셰로 쓰는 발견된 언어가 공유물이라는 것이다. 이 언어는 누구의 소유도 아니기 때문에 누구나 쓸 수 있고, 루셰이가 활용하는 것도 바로 이 공유성(commonality)이다. "이것은 평범함의 영역이다. 그리고 이 훌륭한 말에는 몇 가지 의미가 있다. 평범함이 가장 진부해진 사고를 가리킴은 의심의 여지가 없다. 그러나 이런 사고는 공동체가 만나는 장소가 되었다. 모든 이가 이런 사고 속에서 자기 자신을, 그리고 다른 사람도 발견한다. 평범함은 모든 이의 것이자 내 것이다. 그것은 모든 이의 것이지만 내 안에 있고, 그래서 내 안에 있는 모든 이의 존재다. 평범함은 본질적으로 일반성이다." 장-폴 사르트르가 1957년에 쓴 말이다.[33] 루셰이는 이런 평범함을 그의 주요 매체로 활용한다.

33　Nathalie Sarraute, *Portrait d'un Inconnu* (1957)에 수록된 장-폴 사르트르의 서문.[Chris Turner, trans. Portraits (London: Seagull, 2009), 5–6에 재수록] 사르트르는 이어 말한다. "[평범함]의 진가를 음미하려면 행동이 필요하다. 일반적인 것을 고수하기 위해, 즉 일반성과 어울리기 위해 나의 특수성을 제거해 버리는 행동 말이다. 이는 결코 모든 사람과 비슷해지는 것이 아니라, 정확히 모든 사람의 화신이 되는 것이다. 사회적인 것을 이렇게 현저히 고수함으로써, 나는 구분이 없는 보편자 속에서 모든 다른 사람과 나를 동일시한다."(6)
　　'the common'을 이렇게 읽는 입장은 칸트[그는 『판단력 비판』에서 '공통의 의미'(common sense)를 상식(Gemeinsinn)과 공통감(sensus communis), 둘 다의 의미로 논했다. 상식은 취미 판단에 추정된 보편성을 지지하는 것이고, 공통감은 오성을 지배하는 것이다]보다 마르크스와 더 관계가 있다. 마르크스가 『정치경제학 비판 요강』에서 지나가는 말로 한 언급에 따르면, "일반 지성"(general intellect, 또는 "사회의 일반적 지식")이란 응당 "직접적인 생산력"이다.(706) 최근에는 파올로 비르노(Paolo Virno)가 이 개념을 다음과 같이 발전시켰다. "오늘날 다중의 근본 토대는 국가보다 더—덜이 아니라—보편적인 하나, 즉 공공 지성(public intellect), 언어, '공통의 장소'(common places)에 대한 가정이다."[A Grammar of the Multitude (Los Angeles: Semiotext(e), 2004), 43] 비르노는 오늘날의 이런 공공 지성에 불미스런 면들이 있을 수 있음을 인정하지만(그는 특히 기회주의와 냉소주의를 언급한다), 그러면서도 그것이 좌파 정치학의 주요 자원이라는 주장을 견지한다. 다른 좌파들은 회의적이다. 예를 들어 장-뤼크 낭시(Jean-Luc Nancy)는 『무위의 공동체』(The Inoperative Community)에서 'the common'에 의문을 제기하며, 심지어는 사르트르에게서도

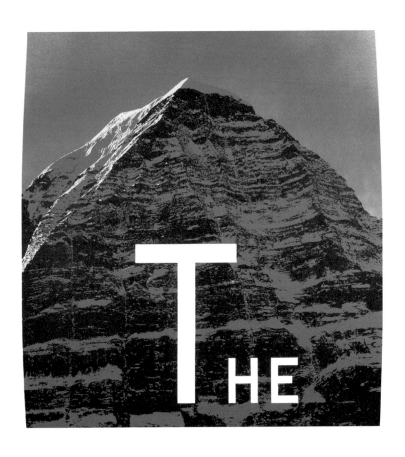

[5.4] 「산」, 1998. 성형 캔버스에 아크릴, 193×182.9cm
© Ed Ruscha. Courtesy of the artist and Gagosian

1970년대에 루셰이는 「자비」(Mercy), 「진실」(Truth), 「의무」
(Duty), 「희망」(Hope, 모두 1972년 작)에서처럼, 공유되고 있는 이상을
선언하는 단어 회화를 만들었다. 「우리 인간들」(We Humans, 1974),
「일주일의 7일」(Days of the Week), 「누구나의 운명」(Anybody's
Destiny, 둘 다 1979년 작), 「미래」(The Future, 1981)에서처럼
집합적인 범주를 공표하는 단어 회화도 만들었다. 더 뒤에는 시대,
주(states), 국가 같은 실체들의 이름을 거명하는—하지만 이 모든
공표가 또한 수수께끼의 특징도 계속 지니고 있는—회화들도
만들었는데, 여기에도 위의 작업들과 관계있는 공유성이 적용된다.
마지막으로, 좀 더 최근에 루셰이가 그린 산, 지구, 별자리는 또 다른
의미에서, 다시 말해 그런 것들에 대한 클리셰 내지는 "관념들의
관념들의 관념들"로서 공동의 것이다.[5.4]³⁴ 더욱이, 이런 이미지들
가운데 일부는 "공유자원"(the commons)—다시 말해, 공기처럼
(최소한 원칙상으로는) 우리 모두에게 사용이 개방된 비규제 자원—
이라는 논쟁 지대를 환기시키는 데 반해, 다른 것들은 무주공산(res
nullius), 즉 "누구의 것도 아닌 것"이어서, 산처럼 잠재적으로 모든 이를

평범함(commonplace)은 진짜가 아님(inauthentic)과 결부된다.
　　　이 절에 관하여 개인적으로 주고받은 의견 교환에서, 리사 터비는 다음과 같이 덧붙인다.
이런 단어나 경구에는 공히 튀는 측면이 있는데, 그 측면은 너무나 특이한 나머지
사적 언어나 약호—모든 사람의 소유가 아니라 아무의 소유도 아닌—를 암시하는
것 같은 구절들이다. 루셰이가 그린 구절들 다수가 처음 몇 단어는 친숙한 클리셰처럼
시작하거나 농담이나 속담의 구조를 드러내지만, 그다음에는 핵 진로를 바꾼다.
「폭주하는 콩 줄기보다 빠르게」(Faster Than a Speeding Beanstalk),
「바셀린 속의 모래」(Sand in the Vaseline), 「산업 강도의 잠」(Industrial Strength
Sleep), 「웃어도 될까요」(Mind If I Laugh), 「분노의 번개」(Bolts of Anger) 등.
언어학적으로, 이는 평범함과 반대되는 별남, 또는 평범함이 지닌 별난 측면으로,
루셰이의 작업이 긴장 상태로 유지하는 또 하나의 이중성이다.

34　　　루셰이의 말은 이렇다. "내가 그리는 것은 산의 관념들의 관념들의 관념들인 것
같다. 이 개념은 내가 한동안 그리고 있었던 풍경화—지평선이 펼쳐지는 풍경,
평지, 내가 자라면서 본 풍경—의 논리적 연장선상에서 나에게 온 것이다. 이 같은
산들은 나에게 언제나 꿈같은 것이었을 뿐이다. 그 산들은 캐나다 또는 콜로라도를
의미했다."(Elisabeth Mahoney, "Top of the Pops: What Warhol Was to New York,
Ruscha Is to L. A." *Guardian*, August 14, 2001에서 인용)

[5.5] 「산타 모니카, 멜로즈, 라 브리, 페어팩스」, 1998. 캔버스에 아크릴, 152.4×284.5cm
© Ed Ruscha. Courtesy of the artist and Gagosian

위한 것이기도 한 고대의 범주를 시사한다.[35]

필름의 광택

이 모든 방식들로 루셰이가 가리키는 것은 상품화가 만연한 상황
속에서도 가능한 공유성의 형식들이다. 상품화의 상황을 경시하는
면모가 그에게는 거의 없다(그 반대다). 하지만 그가 활용하는 것은
여기서도 이중성이다. 한편으로, 상품화는 단어, 이미지, 물건, 공간을
소모하거나 고사시킬 수 있고, 그래서 루셰이는 왕왕 그것들을
이런 폐기된 상태로 제시한다. 위에서 말한 장소의 추상을 살펴보라.
때때로 그는 대지를 진짜 자산처럼 묘사한다. 임대물의 목록을 닮은
『로스앤젤레스의 일부 아파트』의 단조로운 사진들이나, 사진에 찍힌
대로 대략 유기된 상태의 매물들에 반어적인 제목을 붙인 『부동산 투자
기회』의 삭막한 사진들이 예다. 물론, 대지는 풍경화에서 자산으로
등장해 왔는데, 최소한 토머스 게인즈버러 이후로는 그랬다. 그러나
루셰이는 거두절미하고 대지를 흔히 부동산으로 재현한다. 예를 들어,
『선셋 대로의 모든 건물』에서는 대지가 격자로 구획된 다음 그대로
번호가 매겨지며, LA 아파트나 부동산 '기회'는 각각의 주소가

35 이런 식으로, 특히 산 회화는 숭고한 것과 진부한 것이라는 또 하나의 이중성을 긴장
 상태로 유지한다. 앞서 언급한 이상 ─ 자비, 순수 등 ─ 가운데 일부는 공통적이기보다
 가톨릭적일 것이다(루셰이는 가톨릭 신자로 키워졌다). 공유자원에 대해, 대니얼 헬러-
 로즌(Daniel Heller-Roazen)은 관련 로마법의 도움이 되는 용어 주석을 제공한다.
 소유권 측면에서 "'보편적'(universitatis)이라 전체 공동체에 속할 수 있는" 대상.
 "이런 대상은 '어느 누구의' 소유도 아니지만(nullius) 그래도 사적인 개인이 획득할 수는
 있다. 마지막으로, 그것은 '만인에게 공통'(communis omnium)인 것일 수 있다. [...]
 공유물과 공공물은 둘 다 '우리의 재산 바깥'(extra patrimonium)에 있으며, 어떤 개인도
 소유할 수 없는 것이다. 첫 번째 공유자원[예컨대, 공기, 흐르는 물, 바다]은 그것들이
 이 도시와 합류할 수 없기 때문이고, 두 번째 공유자원[거리와 광장]은 그것들이 완벽한
 균형을 이루고 있어 분리할 수가 없기 때문이다."[The Enemy of All: Piracy and the
 Law of Nations (Cambridge, Mass: Zone, 2009), 62–63]. 울타리가 높아지고 오염이
 만연하며 온난화가 전 지구화하면서, 공유자원은 우리 시대에 정치적 논쟁의 장소로
 되살아났다. 이 개념의 역사를 보려면, Peter Linebaugh, The Magna Carta Manifesto:
 Liberties and Commons for All (Berkeley and Los Angeles: University of California
 Press, 2008) 참고.

곧 제목이다.[36] 더욱이, 1990년대 말부터 나온 '대도시 도면'(Metro Plots) 같은 후속 작품들[5.5]에서는 이 논리가 극단까지 간다. 제목 자체가 분할 필지로 넘어간 세계를 환기시키는 것이다. 여기서는 LA 외곽의 도시 풍경이 비스듬한 조감도(루셰이가 때때로 즐겨 쓴 시점)로 등장한다. 하지만 희미한 선과 거리 이름 몇 개가 쓰인 것이 고작인 회색 추상 말고는 볼 것이 전혀 없어서, 가장 도식적인 지도가 가장 평면화된 공간 위에서 추적되는 어떤 파국적인 상황을 시사한다 [루셰이의 사진 책에는 사람이 없는데 여기서는 그 인적 없음이 절대화된다—워홀도 흥미로워했던 특질 없는 특질(nonquality)이다]. 이 또한 하나의 공유자산이다. 그러나 그것은 비워진 것이다.[37]

다른 한편, 상품화는 또한 단어, 이미지, 물건, 공간을 충전시키거나 활기를 줄 수도 있는데, 루셰이는 때로 이런 역설적인 활기를 강조하기도 한다.[38] 게다가, 자주 그는 20세기폭스와 스탠더드 같은 로고들을 특수효과 같은 거대한 규모와 역원근법으로 강조해서 제시한다. 이런 것들이야말로 풍경을 진정으로 지배하는 특징들, 실로 초상화로 그릴 만한 유일한 공인 또는 역사적 행위자라도 되는 것 같은데—때로는 이것이 정말인 것 같다. 유명한 할리우드 간판이 수호신처럼 도시를 오랫동안 주재하고 있는 LA에서는 특히 그렇다. 할리우드 간판은 루셰이의 작업에서 되풀이되는 또 다른 존재다— 루셰이는 이 삐걱대는 구조물에 아우라의 힘을 부여한다. 좀 더

36 이 부동산 사진 책의 보완물이 동부의 교외를 다룬 댄 그레이엄(Dan Graham)의 「미국의 집」(Homes for America)이다. 그레이엄의 작품은 『아츠 매거진』(Arts Magazine) 1966년 12월–1967년 1월호에 출판되었다. 2005년, 루셰이는 할리우드 대로를 기록한 책 『그때와 지금』(Then & Now)으로 『선셋 대로의 모든 건물』을 업데이트했다.

37 1980년대 중엽부터 나온 '도시의 빛'(City Lights) 회화들은 하나의 예외인 것 같다. 도시의 격자들은 밤에 위에서 본 모습이긴 하나, 여기서 그 격자들을 밝히는 것은 (특히 교차로에서) 강하게 빛나는 차의 불빛이기 때문이다. 하지만 이것은 전적으로 익명적인 생활이고, 도시의 모습은 연결이 잘 안 되는 텍스트들의 추상적 토대로 대부분 등장한다.

38 이런 활기는 팝 아트의 산문에서도 느껴진다. 헌터 S. 톰프슨과 톰 울프의 곤조 저널리즘이 특히 그렇지만, 리처드 해밀턴과 레이너 배넘의 비평도 그렇다.(1장의 62번 주 참고)

일반적으로는, 그가 자신의 단어들을 그냥 그림이 아니라 거의 인격체로
간주하는 것 같다. 일찍부터 그는 많은 단어 회화의 크기를 이런 효과에
맞추었다[“내게 그것들은 친구 같은 캐릭터처럼 보였어요.”(159)
자신이 선호한 183센티미터 높이의 포맷에 대해 그가 언젠가 한
말이다]. 더욱이, 장소를 추상화한 작업의 삭막함을 상쇄하기 위해서인
양, 루셰이는 눈에 띄게 인공적인 색채를 쓰는 경향이 있다. 그가 쓰는
진한 파스텔 색채는 가령 릭턴스타인의 대담한 원색과 매우 다르지만,
비자연적 활기가 넘치는 것은 매한가지다. 릭턴스타인이 만화책의
멜로드라마를 상기시킨다면, 루셰이는 과학소설에 나오는 공간의 약에
취한 듯한 분위기를 상기시킨다.[5.6]

　　루셰이는 또한 ‘뜨거운 단어’(hot words)라는 그의 개념으로
상품화된 것들의 기묘한 활기를 가리키기도 한다. “나는 단어에서
체온을 느낀다. 단어들이 어떤 지점에 도달해 뜨거운 단어가 되면
마음이 끌린다.” 그가 1973년에 한 말이다.(57) 똑같은 발언에서
루셰이는 “끓는” 단어, 심지어는 “끓어서 분해되는” 단어들에 대해서도
말한다. 그리고 자주 그는 액체나 기체 또는 그 중간 어딘가로 보이는
색채와 공간을 통해 이런 ‘뜨거운’ 상황을 환기시키곤 한다[1960년대
말의 정말 유체인 것처럼 묘사된 ‘액체 단어’(liquid words) 연작,
그리고 착색 작품(stained works) 연작이 예다. 착색 작업도 1960년대
말에 시작되었으며, 한때 말 그대로 유체였던 맥주나 석유 같은
비미술 물질로 제작되었다]. 사실상, 루셰이가 암시하는 것은
물화가 당대에 도달한 상태, 상품–형식이 다른 범주들 — 단어,
색채, 공간 — 에까지 퍼진 상태다. 그런데 이 상태는 그것들을 경화
및 파편화하는 것 — 죄르지 루카치가 1923년에 제시한 물화에
대한 고전적 설명에서처럼 — 이 아니라 외양의 세계를 액체로
만들거나 가볍게 만드는 면이 있다.[39] 그보다 앞선 리처드 해밀턴처럼
루셰이도 물화를 환기시키지만, 이것은 명목상 반대 항 — 액화,

39　　György Lukács, “Reification and the Consciousness of the Proletariat,” in *History and Class Consciousness* 및 이 책의 1장 참고.

[5.6]　「다본 세 개, 발륨 두 개」, 1975. 종이에 파스텔, 57.2×72.7cm
© Ed Ruscha. Courtesy of the artist and Gagosian

심지어는 희박화 — 을 닮게 된 물화다. 이 세계는 분리된 사물들로
이루어지기보다 탈변별화된 효과들로 이루어진 세계고, 약을 먹는 중인
것 같은 세계다. 이를 알리는 것이, 예를 들어 「다본 세 개, 발륨 두 개」
(Three Darvons and Two Valiums, 1975)[5.6] 같은 작품의 제목이다.
그러나 여기서는 색채 또한 이런 몽롱한 상태를 전달한다.

 이런 식으로, 루셰이에게서는 꽉 찬 것과 쫙 빠진 것이 역설적으로
결합되면서 그의 작업에 내재한 감정의 특징적 구조를 거론한다.
이런 감정 또는 감정의 결여를 전달하기 위해 자주 사용되는 말이
'무표정한'(deadpan, 이 또한 애매한 용어다)이지만, 통상 그 이상의
해설은 붙지 않는다. '무표정한'은 『옥스퍼드 영어사전』이 1928년으로
연대를 확인하는 미국 단어로, "표현이 없는"(expressionless) 또는
"냉담한"(impassive)이라고 정의되지만, 그럼에도 일종의 표현을
의미한다. "무표정하게 행동하다"(to deadpan)는 웃기는 것을
정색하고 전달 — 루셰이에게는 모든 구석에 다 있는 반어법 — 하는
것, 그것도 얕은 냄비만큼 얼빠진 또는 심드렁한 모습으로 전달하는
것이다. (사전의 예문에는 버스터 키튼이 자주 언급된다. 인상적이게도,
영화에서 그는 산업적 현대성의 엄숙한 희생양 역할을 할 때가 많다.)
그렇다면 '무표정한'은 blasé('심드렁한'을 뜻하는 프랑스어)와 가깝다.
4장에서 언급한 대로, 게오르크 짐멜이 한 세기 전의 대도시 생활과
결부시켰던 마음의 상태다. 루카치의 스승이었던 짐멜은 이 영향력 있는
분석에서, "대도시 유형"의 "사무적인 태도"를 현대의 거대도시에서
"강해진 신경에 대한 자극" — "구별의 둔화"에 존재하는 "배려 없는
딱딱함" — 을 막는 방어책으로 보았다.[40] 하지만 짐멜에 따르면,
이런 심드렁한 성미는 단지 피상적인 방패일 뿐이다. 왜냐하면 도처에
시장이 깔려 있는 대도시 생활은 정반대의 반응 — 세세한 구별, 가치의
판단, 차이의 결정 — 도 또한 동시에 요구하기 때문이다. 그렇다면

40 Simmel, "The Metropolis and Mental Life," 410, 409, 411, 412. 부분적으로
 이 글은 짐멜의 기념비적인 대작 『돈의 철학』(The Philosophy of Money, 1900)의
 초록이다.

대도시 유형의 심드렁한 태도는 사실상 예리한 "지력"(intellectuality), 다시 말해, 대도시의 "화폐 경제"에서 성공하는 데, 심지어는 생존하는 데 필수적인 신속한 계산 능력을 갖춘 정신을 보호하는 것이다.[41] 루셰이는 당대에 변형된 물화를 가리키니, 그런 만큼 심드렁한 태도를 가리킨다고도 할 수 있을까? 그러나 루셰이의 작업이 지닌 무표정한 측면은 짐멜의 의미로 심드렁한 것 이상이다. 그것이 환기하는 세계는 "무채색인" 동시에 "삐까번쩍"하고, "차이가 없는" 동시에 "차이가 있으며", 뭉툭한 동시에 세세한 세계이고, 때로는 이런 이중 효과를 관람자에게서도 끌어내기 때문이다. 「다본 세 개, 발륨 두 개」의 약에 취한 듯한 공간, 몽롱한 동시에 미묘한 그 공간을 다시 한번 살펴보라. 또는 날짜가 적히지 않은 다음과 같은 작업 메모도 있다. "중요한 것은 작은 것들이다. 나는 지루한 산업디자인 하나가 세계에 대한 태도를 형성할 수 있다고 믿는다. 내 경우에 그런 산업디자인은 1950년식 포드 승용차의 변속기 손잡이일 수 있었다"라고 루셰이는 썼다.(400)[42]

41 한편으로 "돈은 도무지 무색무취한 것이라 모든 가치들의 공약수가 된다. 돈은 사물들의
 핵심, 개별성, 특수한 가치, 비교 불가능성을 돌이킬 수 없이 파내 버린다"라고 짐멜은
 쓴다.(4장의 13번 각주 참고) 그러나 다른 한편으로는 반작용도 일어난다. 대도시 유형은
 "차별화에 매달리고", 심지어는 "가장 편향이 큰 특이함을 채택"하기조차 하는 것이다.
 마지막으로 짐멜은 "이런 투쟁과 화해의 장을 제공하는 것이 대도시의 기능"이라고
 주장한다.("The Metropolis and Mental Life," 414, 421, 423) 극단적으로는,
 무표정함이란 죽음의 얼굴을 겨냥한 액막이 가면이라고 이해될 수 있을 법하다.
 [이는 「스팀보트 빌 주니어」(Steamboat Bill, Jr., 1928)의 유명한 장면에서 환기된다.
 버스터 키튼이 자신 주변으로 건물의 앞면이 무너져 내리는데도 무감각한 표정으로
 아무 동요도 없이 서 있는 장면이다. 스티브 매퀸(Steve McQueen)은 이 장면을 그의
 단편영화 「무표정」(Deadpan, 1997)에서 반복했다. 애런 비네거(Aron Vinegar)도 *I Am
 Monument: On "Learning from Las Vegas"* (Cambridge, Mass: MIT Press, 2008)
 에서 루셰이의 무표정함에 대해 논의한다. 그러나 여기서 내가 한 논의와는 다르다.

42 배출하는 동시에 충전하는 것, 물화하는 동시에 활기를 주는 것, 이는 물신숭배의 역설적
 작용이기도 하다. 그 효과에 대해서는 발터 벤야민이 언젠가 "비유기체의 성적 매력"
 이라고 서술한 바 있고, 암시된 대로, 이는 루셰이에게도 딱 들어맞는다.(Benjamin,
 "Paris, the Capital of the Nineteenth Century," in *Arcade Project*, 8 참고) 또 다른
 작업 메모에 이와 연관된 생각이 예술적 신조로 응축되어 담겨 있다. "내 미학의 핵심은
 48 포드 변속기 손잡이의 형태 대 48 세비 변속기 손잡이의 형태다."(*Leave the
 Information*, 399) 이렇게 미술과 디자인을 중첩시키면서 루셰이가 시사하는 것은

게다가, 루셰이가 이런 구분들을 시험하는 방식에는 우리가 현대적 경험에서 일어난 중요한 변형들을 성찰할 수 있게 하는 면이 있다. 이 점에서 그 역시 "현대 생활의 화가"로 간주될 수 있을 법하다. 한 세기 전에 짐멜, 루카치, 발터 벤야민 같은 비평가들은 베를린, 파리처럼 인구가 밀집한 대도시에서 일어난 갑작스런 교류들에 집중했고, 그래서 도시의 충격이 지녔던 강도를 전면에 부각시켰다. 루셰이는 다른 지대, 띄엄띄엄 떨어져 있어 자동차가 필수인 장소 로스앤젤레스에서 활동하며, 상이한 감각중추, LA식 쿨함의 몽환적인 느낌을 탐구한다. 그럼에도 불구하고 연결 지점은 있다. 예를 들어,

미학적 차별화와 물신숭배적 세부화가 구별하기 어렵다는 것이다. 이런 물신숭배는 오랫동안 루셰이의 흥미를 끌어 온 하위문화, 즉 자동차, 서프보드 등 LA 특유의 제품들을 개조하는 사람들의 하위문화에서 특히 활발하다. "할리우드는 나에게 동사 같다." 루셰이가 (그의 작업에서 또한 되풀이되는 구절에서) 한 말이다. "그들은 자동차를 가지고 할리우드를 만들고, 우리가 제조한 모든 것을 가지고 할리우드를 만든다."(221) 루셰이는 이런 할리우드화를 하위문화와 대량문화의 두 형태에서 모두 긍정한다(여기서 '그들'은 또한 '그'이기도 하다). 부분적으로 그 이유는 할리우드화가 "미술과 민중" 사이에 또 하나의 연결을 약속하기 때문이다. 이 같은 개조 풍습은 루셰이의 LA 동료 미술가들에게도 영향을 미쳤다. (특히) 빌리 앨 벵스턴(Billy Al Bengston), 론 데이비스(Ron Davis), 크레이그 카우프만(Craig Kaufmann)이 실행한 '마무리 물신'(the finish fetish)이 그 예다. 이들은 라커, 폴리머, 유리섬유, 플렉시글라스를 가지고 실험했다. 이 하위문화에 대해 더 보려면, Tom Wolfe, *The Kandy-Kolored Tangerine-Flake Streamline Baby* (New York: Farrar Straus & Giroux, 1965)에 수록된 같은 제목의 글, 그리고 Reyner Banham, *Los Angeles: The Architecture of Four Ecologies* (New York: Harper and Row, 1971) 참고.

「새들, 연필들」(Birds, Pencils, 1965) 같은 루셰이의 몇몇 회화는 제목에 나오는 두 요소가 결합된 것을 상상하며, 이와 관련이 있는 하이브리드에 대한 모종의 환상 — 19세기 중엽 프랑스의 캐리커처 화가 그랑빌(Grandville)이 그린 — 을 상기시킨다. 벤야민의 언급대로, 그랑빌의 하이브리드는 "우주에 상품의 성격을 부여한다."("Paris, the Capital of the Nineteenth Century," 18) 이 점에서 루셰이는 조지 손더스(George Saunders)와 필적한다. 당대를 다룬 허구라는 점에서 그런데, 예컨대 손더스의 *In Persuasion Nation* (2006)을 보라. 이와 관련해서 마지막으로, 루셰이의 단어들은 많은 것이 또한 이런 식으로 이중적이어서, 둔탁한 동시에 섬세하고, 관리된 동시에 특이하다.(26번 주 참고) 16번 주에서 말한 대로, 루셰이의 단어들은 '뭉툭해'(obtuse) 보이는데, 문자적으로도[obtusus의 의미는 '무디어진'(blunted)이다] 또 비유적으로도 ['분명한'(evident), '별난'(erratic), '완강한'(obstinate)] 그렇다. 그래서 때로는 바르트식의 교란을 일으키는 "제3의 의미"를 환기시키곤 한다.(4장의 32번 주 참고)

대도시 문화에서 일어나는 주의 산만에 대해 성찰한 벤야민은 그 성찰의 일부를 건축 및 영화의 수용과 연결했다. "건축은 산만한 상태에서 수용되는 예술작품의 원형을 언제나 제공해 왔다. 산만한 상태의 수용은 영화에서 진정한 훈련장을 발견한다." 그가 「기술복제시대의 예술작품」(The Work of Art in the Age of Its Technological Reproducibility, 1936)에서 쓴 말이다.[43] 건축과 영화는 루셰이에게서도 비유적으로 등장하는데, 그것도 소재로서만이 아니라 구조, 그의 회화 포맷에 배어 있는 구조로서도 등장한다. 그렇다면, 주의 산만은 루셰이가 거론하는 현대성 담론에서 물화와 심드렁한 태도의 뒤를 잇는 세 번째 테마다.

　　"나에게 로스앤젤레스는 상점의 전면부들이 죽 이어진 평면 같다. 거리에 모두 수직으로 늘어선 이 정면 뒤에는 거의 아무것도 없는 것 같다." LA는 "근본적으로 판지를 오려 만든 도시"라고 루셰이는 평했다. (223, 244)[44] 이렇게 밋밋한 정면성을 깨달으면, 그러지 못했을 때는 별나게 보였을 『선셋 대로의 모든 건물』 같은 사진 책이 그의 재료를 제시하는 완전히 적절한 방식으로 보이게 된다. 가게나 아파트의 전면부와 더불어, 루셰이의 LA는 또한 광고판의 도시기도 하다. 그래서 부분적으로, 루셰이는 도시 공간에 매달려 있는 이런 대형 패널, 단어들이 큼직하게 적힌 광고판을 회화의 모델로 삼았다(그는 이따금 광고판을 묘사하기도 했다). 루셰이는 회화처럼 광고판도 "높이 걸린 표면 위의 물감"으로 구성되며, 또한 "발생하는 드라마의 배경막"이기도 하다고 평한다. 그의 많은 작업이 지닌 연극적 공간성을 전해 주기도 하는 서술이다.(165, 265)[45]

43　　Benjamin, "Art in the Age of Its Technological Reproducibility," 119, 120. 이 글을 성찰한 수잔 벅-모스(Susan Buck-Morss)의 중요한 글은 루셰이의 이런 측면과도 잘 들어맞는다. "충격을 받아 [공감각(synaesthetic)] 체계의 역할이 뒤집힌다. 목표는 유기체를 마비시키고, 신경을 죽이며, 기억을 억압하는 것이 된다. 인식적 공감각 체계가 오히려 무감각(anaesthetic) 체계로 바뀐 것이다. [...] 과잉 자극과 마비 상태는 무감각을 조직하는 새로운 공감각 조직의 특성이다."["Aesthetics and Anaesthetics," October 62 (Fall 1992), 8]

44　　팝과 시뮬라크룸의 친연성에 대해서는 4장의 43번 주 참고.

45　　여기서 제임스 로젠퀴스트가 생각날 법하다. 그는 광고판 화가로 일했던 경험을 팝 아트

다른 비평가들도 주목한 대로, 이렇게 상점의 전면부와 광고판에
초점을 맞춘 작업이 함축하는 것은 자동차의 시점이다. 차는 "이 [사진]
책들에서 빠져 있는 한 고리다." 선셋 대로는 말할 것도 없고, "수영장,
아파트, 그리고 물론 주차장과 주유소 사이를 잇는 도관인 것이다."
비평가 헨리 맨 버렌즈가 한 말이다.(213) 차는 광활한 수평선과 광막한
하늘이 펼쳐지는 가운데 여러 다른 규모로 다양한 기호들을 묘사하는
LA 회화에서도 보이지 않는 탈것이다. "내 생각에 당신 작업은 당신이
차를 몰고 가는 거대한 벌판―그리고 캔버스는 일종의 전면 유리창―
이다." 큐레이터 버나드 블리스텐이 루셰이에게 건넨 평이다.(304)
광고판과 더불어, 루셰이는 회화란 유리창이라는 옛 모델을 자동차의
전면 유리창이라는 측면에서 개정한다. 두 구조물은 1970년대 이후
그가 그린 회화의 비율에 배어들었는데, 이 회화들은 흔히 수평 축을,
때로는 극단적일 정도로 좋아한다. [예를 들면,「할리우드의 이면」
(The Back of Hollywood, 1976–1977)은 가로가 세로보다 세 배나
긴 회화로, 광고판에 대한 지시와 자동차의 전면 유리창에 대한 지시를
결합시킨 작품이다. 실제 광고판으로 의뢰받은 이 회화는 유명한
할리우드 간판의 후면을 제시하지만, 그 글자들을 차의 백미러로
본다고 상상하면 똑바로 읽을 수 있다.] 광고판과 전면 유리창처럼,
루셰이의 회화도 흔히 세계를 공중에 뜬 상태에 놓고, 관람자를 주의와
산만이 혼합된 상태에 둔다.[46]

작업에 끌어다 썼다. 그러나 로젠퀴스트가 광고판을 연상시키는 작업을 통해 회화의 규모를
폭파했고 초현실주의를 활용해 이미지들을 콜라주한 반면에, 루셰이는 크기의 한도를
타블로 전통 안에 두며 포맷들을 중첩하는 작업을 하지, 내용을 병치시키지는 않는다.

46 특히, Jaleh Mansoor, "Ed Ruscha's One-Way Street," *October* 111 (Winter 2005)와
 Cecile Whiting, *Pop L. A.: Art and the City in the 1960s* (Berkeley and Los Angeles:
 University of California Press, 2006), 61–105를 참고. 만수어는 벤야민의 글
 「일방통행로」(One-Way Street, 집필은 1923–25, 출판은 1928)를 거론한다.
 「일방통행로」는 경제적 변형과 정치적 소요에 휩싸인 베를린에 대해 성찰한 글이다.
 (1장의 68번 주 참고) 한 대목에서 벤야민은 고대의 명판부터 당대의 광고판까지 시각적
 기호가 지향하는 건축적 방향의 광대한 역사를 훑는다. "수 세기 전부터 [서체는] 점차
 눕기 시작했다. 똑바로 서 있던 명판은, 상판이 경사진 책상 위에 놓이는 필사본을 거쳐,
 인쇄된 책에서는 마침내 누워 버린 것이다. 그런데 인제는 그것이 누울 때나 마찬가지로

"당신이 차를 몰고 가는 거대한 벌판." 로스앤젤레스는 대부분의 도시에 비해 더 수평으로 탁 트인 광활한 지역이라, LA를 오갈 때는 지평선을 넘나들게 된다. "이 도시는 수평으로 달리다가 이륙하려는 것들의 아이디어"라고 루셰이는 말한다. "규모와 움직임은 둘 다 거기에 참여한다."(161)[47] 규모의 환영과 움직임의 환영은 둘 다 영화를 끌어들이기도 한다. 때로는 루셰이의 회화를 보는 관람자가 영화의 관객처럼 공간 속을 통과하는 움직임의 인상을 받기도 한다. 루셰이는 또한 영화가 지닌 "필름의 광택"을 환기시키는 작업도 오랫동안 해 왔다.(277) 영화 공간의 성격은 깊이가 있는 동시에 없고, 환영주의적인 동시에 평면적이다. 영화에서는 공간이 표면이고, 반대로 표면이 공간이며, 제목과 크레디트는 이 표면-공간에 유보된 상태로 등장한다 [루셰이는 이런 상태를 복제한다. 영화 마지막에 나오는 '끝'(The End)을

천천히 다시 땅에서 일어나기 시작한다. 신문은 바닥에 놓고 읽기보다 세워서 들고 읽는 때가 더 많다. 반면에 영화와 광고에서는 인쇄된 단어가 완전히 수직의 독재 아래 놓인다."(Selected Writings, vol. 1, 456) 1장에서 본 대로, 해밀턴은 이 "수직의 독재"에 관여한다. 회화에서 수평적인 것을 애호함에도 불구하고 루셰이도 수직의 독재에 관여한다. 창문 패러다임을 수정하는 작업과 더불어 수직적인 것은 루셰이의 작업을 로버트 라우션버그와 존스 등이 탐색한 평판 회화 모델과 구분해 주는 것이기도 하다.

47 로버트 벤투리(Robert Venturi), 드니즈 스콧 브라운(Denise Scott Brown), 스티븐 이즈노어(Steven Izenour)는 Learning from Las Vegas (Cambridge, Mass: MIT Press, 1972)에서 자동차가 중심이 되고 상품에 의한 변형을 받아들이는 건축 및 도시 설계를 개진하면서, 팝 아트 전반의 영향과 더불어 특히 루셰이의 영향을 인정했다. 여기서 루셰이와 위 건축가들 사이의 연관을 발전시킬 수는 없지만, 한 가지만 언급하면 다음과 같다. 루셰이는 상점의 전면부 — "정면 뒤에는 거의 아무것도 없는 것 같은"(Leave Any Information, 223) — 와 광고판 — 공간이 된 기호 — 에 주목하고, 벤투리 등의 건축가들은 "장식된 창고"를 "상징을 응용하는 관례적 거처"(Learning from Las Vegas, 87)로서 옹호하는데, 여기서 그 둘은 분명 관계가 있다. 큰 차이는 벤투리와 스콧 브라운이 이 "흔하고 평범한" 상태를 자연화하려는 경향을 지녔던 반면, 루셰이는 그 상태를 탈자동화하려는 작업을 한다는 점이다. 자동차-상품이라는 주제에서도 이들은 마찬가지로 갈라선다. 이 주제를 벤투리와 스콧 브라운은 당연시하고 심지어 포용하기까지 하는 데 반해, 루셰이는 우리에게 성찰을 권하는 것이다. 마지막으로, 벤투리와 스콧 브라운은 상업적인 것을 공통의 것으로(실상, 유일한 공통 언어로) 제시하는 데 반해, 루셰이는 상업적인 것으로부터 공통의 것을 회복하려는 모색을 한다. 이 점에 대해 더 보려면, 나의 "Image Building" (Artforum, October 2004) 참고. 다른 설명을 보려면, Vinegar, I Am a Monument 참고.

가지고 만든 여러 버전이 예인데, 거기에는 평면적 글자, 필름의 빗금, 허공이 모두 나온다].[48] 이것은 고전영화가 평평한 표면에 빛을 쏘아 공간의 환영을 창출한다는 말에 다름 아니다. 하지만 그 공간은 우리를 끌어들일 뿐만 아니라 때로는 우리를 향해 튀어나오기도 하는 것 같다. 그리고 루셰이는 이런 이중 효과도 또한 포착한다. 예를 들어, 「여덟 개의 집중조명이 있는 대형 상표」에서 노란색 집중조명들은 저 멀리서 시작되어, 깊은 공간을 대각선으로 가로지르며 우리를 향해 온 다음, 마치 영화 스크린에서처럼 그림의 표면에 도달한다. 이 조명들은 20세기폭스의 엠블럼 주변에서 표면과 나란히 정렬되지만, 또한 돌출해 나오는 것처럼 보이기도 한다. 여기서 회화의 빛과 공간은 영화의 빛과 공간에 포괄되는 것 같다.

　　루셰이의 작업에서 영화적 측면은 비례에도 또한 등재되어 있다. 영화의 영향에 대해 말할 때 그가 강조하는 것은 "와이드 스크린이 지닌 파노라마 같은 측면"이다. "내가 쓰는 비례 대부분은 파노라마 개념에서 영향을 받은 것이다."(291, 308) 풍경화의 "수평 모드"에 전념해서 루셰이는 이 전통적인 회화 장르를 우리에게 되돌려 준다. 하지만 여기서도 풍경화 장르는 파나비전의 규모와 시네라마의 스펙터클에 의해 변형된다. 더 나중에 나온 회화에서 이런 "트랜스-파나비전"(426)은 광대한 차원들과 빛나는 석양들을 소환하고, 이는 "매우 캘리포니아다운 관점의 무한성"을 전달할 때가 많다.[49] "눈을 감는 것, 이것의 시각적 의미는 무엇인가?" 이런 할리우드 판 숭고에 대해 루셰이가 물은 질문이다. "그것은 흔히 빛을 의미한다."(221) 이와 같은 빛은 진실한

48　이렇게 영화 공간을 암시함으로써 루셰이는 부수적으로, (2장에서 논의한) 회화의 실제 표면과 환영주의적 깊이 사이의 전설적인 긴장을 능가한다. 그린버그가 부각시킨 이 문제를 존스는 깃발과 과녁처럼, 한때 엄밀한 의미의 모더니즘 바깥에 있다고 간주되던 일상의 형태들을 써서 '해결'했다. 마찬가지로 루셰이도 한때 외부로 간주되던 영화라는 매체를 써서 그렇게 한다.

49　Dietrich Diederichsen in Maria Magers, ed., *Ed Ruscha: Gunpowder and Stains* (Cologne: Walter König, 2000), 9. 루셰이는 말한다. "나는 그림을 수평 모드로 그린다는 확고한 태도를 가지고 있다. 단어들이 마침 가로로 쓰이니 나는 운이 좋다고 생각한다." 오클라호마에서도 이미, "모든 것이 수평적이었다."(290, 300)

동시에 환영적이며, 할리우드식 꿈에 나오는 것이다. "20세기
폭스를 보면, 구체적인 불멸성에 대한 감을 갖게 된다."(221) 이 점에서,
루셰이는 그가 한때 생각했던 것만큼 유럽의 전통, 즉 리히터가
애석해했던 "광활하고 위대하며 풍부한 회화 문화"와 동떨어져 있는
것이 아닐지도 모른다. 이것은 "북부 낭만주의 전통"이 로스앤젤레스
지역으로 확장되었다는 말이 아니다. 루셰이는 풍경화, 특히 미국 서부의
풍경화와 접촉을 유지한다는 말이고, 이 풍경화의 유산에 그의 할리우드
판 숭고가 등장하며, 해밀턴과 리히터처럼 루셰이도 이 유산이 영화,
광고, 그리고 미디어 문화 일반에 의해 변경되었음을 보여준다는 말이다.

끝
"구체적인 불멸성에 대한 감"에도 불구하고, 작업의 분위기는 1980년대
중엽부터 말 사이에 변했다. 루셰이는 한때 단어들을 뜨거운 액체처럼
그리고 하늘은 찬란한 독극물처럼 그렸지만, 단어와 하늘 모두 싸늘한
안개의 모습을 취했고, 거의 모든 것이 야경으로 변했다. 그는 구식 영화
프레임과 침 없는 시계 판 같은 새로운 모티프로 옮겨 갔는데, 그러자
시간에 대한 감각도 변했다. 마치 그의 주제들이 어둠 속으로 또 과거
속으로 물러나는 것만 같았는데, 흔히 으스스한 적이 많았다. 대부분
이 효과는 지난 20년 동안 그가 사용한 주요 기법인 실루엣에서 나온다.
실루엣을 루셰이는 아이콘과 로고처럼 "즉시 알아볼 수 있는 것들"과
연관시킨다.(275) 리히터의 뿌연 처리처럼 루셰이의 실루엣도 두 가지
상반된 것을 동시에 전달한다. 기억 이미지로 공유되는 강력한 집단적
상징과 이렇게 믿었던 것들이 가물가물 사라지는 것이 그 둘이다.
따라서 거무스름한 처리도 문화적인 것처럼 보인다. 로널드 레이건이
"미국에 다시 아침"을 선언한 지 얼마 지나지 않은 시점이었는데,
이를 루셰이는 저녁의 세계를 가지고 반박이라도 하는 것 같다.
이 시기의 회화에서 우리가 감지하는 것은 "언덕 위의 빛나는 도시"가
아니라 미국의 신들이 저무는 황혼이다.
미국이 자랑해 마지않은 예외주의—미국의 민주주의적

꿈, 미국의 영원한 미래—의 지주는 오랫동안 서부 변방이었다.
그러나 1990년대 중엽까지 계속된 한 회화 연작에서 루셰이는 그런
예외주의의 증표들을, 밤으로 접어든 북미 인디언의 천막, 물소,
포장마차 행렬의 실루엣으로 드러낸다. 몇몇 서부영화가 이미 내비쳤던
것이지만, 서부란 대략 허구이며 어쨌거나 곧 끝나게 되어 있다는 것이
함의다. 게다가 이런 검은색 암전 처리는 서부의 주제에만 국한되지
않는다. 일상적인 물건도 검어지거나 왜곡되며(예를 들어, 리넨 바탕을
불에 태워 만든 듯한 커피 잔, 형태를 알아볼 수 없이 왜곡된 시계 판),
미국의 상징도 형태가 없거나 닳아빠진 것이 된다(예를 들어, 거의
얼룩 같아 보이는 셜리 템플의 실루엣, 숯처럼 그을린 토머스 제퍼슨의
옆모습). 이렇게 느린 암전은 땅거미를 배경으로 현관 기둥을 그린
1996년의 회화[5.7]에서 아마 가장 유독한 것 같다. 서부영화에 나오는
기둥 장면[예컨대 「수색자」(The Searchers) 같은 영화에서 가져왔을
수 있다]을 그린 이 회화는 이오니아식 원주와 도리아식 원주가 홀로
서 있는 모습을 그린 비슷한 회화들 사이에 등장한다. 마치 이 기둥도
그리스 원주들만큼이나 거의 고전적으로 보이지만, 그만큼 거의
동떨어져 있는 것—그렇다면 담대한 표지라기보다는 취약한 유물인
것—처럼 보인다는 암시라도 하는 것 같다.

　　　이런 분위기의 변화는 루셰이가 공유자원을 환기시키는 방식에도
영향을 미쳤다. 외로운 코요테와 까마귀를 그린 강력한 실루엣이 그런
예인데, 이 동물들은 미국 원주민들의 전승에서 어디에나 집이 있고
또 어디에도 집이 없는 "트릭스터", 다시 말해 중간자(in-between
beings)들이다.[50] 또 그가 되풀이하는, 돛을 활짝 편 유령선 모티프도
있다. 이런 검정 바로크는 사냥꾼 그라쿠스에 관한 카프카의 위대한
이야기를 상기시킨다. 그라쿠스는 산 것도 아니고 죽은 것도 아닌

50　　까마귀와 코요테가 트릭스터로 간주되는 이유는 부분적으로, 그것들이 농경과 수렵,
　　　'초식동물'과 '맹수'라는 기존의 대립 항 외부에 있거나 사이에 있기 때문이다. 클로드 레비-
　　　스트로스(Claude Lévi-Strauss)가 그의 고전적인 글 "The Structural Study of Myth"에서
　　　하는 주장이다.[Structural Anthropology, trans. Claire Jacobson (New York: Basic
　　　Books, 1963), 224] 루셰이의 작품에서도 많은 것이 유사하게 트릭스터 같다.

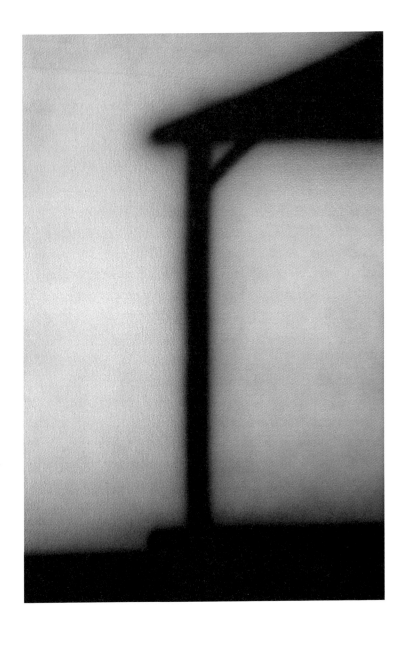

[5.7] 「현관」, 1996. 캔버스에 아크릴, 91.4×61cm

연옥의 상태로 이 항구 저 항구를 떠도는 운명이다. "아무도 나를 모른다. 설령 안다고 해도 나를 어디서 찾을 수 있을지는 모를 것이다. 그리고 설령 어디를 가면 나를 찾을 수 있을지 안다 해도, 나를 어떻게 대해야 할지는 모를 것이다. 나를 어떻게 도울 수 있는지 모르는 것이다."[51] 지난 50년 동안 미국의 영적 차원을 묘사해 온 루셰이의 작업은 1956년에 66번 도로를 타고 서부를 향했던 희망에 찬 오키로부터 길 잃은 그라쿠스를 암시하는 동시대의 작업까지 펼쳐져 있다.

그런데 심지어는 루셰이가 "매우 캘리포니아다운 관점의 무한성"을 환기시켰던 시절에도, 그의 회화 공간은 얕고 약해 보일 때가 많고, 간혹은 이런 그림들에 파국이나 "충돌"을 암시하는 단서가 존재하기도 한다.(214)[52] 그렇다면 루셰이는 너대니얼 웨스트와 조앤 디디온처럼, 로스앤젤레스는 신기루이고 캘리포니아는 신화— 금방이라도 무너져 내려 사막으로 변할 파사드, 녹아내려 바다로 변할 참인 세트(석양이 펼쳐지는 그의 회화 가운데 적어도 한 점에는 "영원한 기억상실증"이라는 구절이 바닥 쪽에 작은 글자로 적혀 있다) — 라고 암시하는 것이다.[53] 좀 더 최근에 루셰이는 미 제국이 전반적으로 수명을 다했다는 뜻을 비쳤다. 영국 태생의 미국인 토머스 콜은 회화

51 Franz Kafka, *The Complete Stories* (New York: Schocken, 1971), 230. 어떤 점에서,
 루셰이의 실루엣은 워홀의 가공인물 같은 면이 있다. 리사 샐츠먼(Lisa Saltzman)이
 카라 워커(Kara Walker)의 실루엣에 대해 쓴 글이 여기서 다소 적절하다. "베껴진
 것도, 베끼는 것도 아닌 [...] 이 실루엣 형상들은 역사적 상상력과 이를 계승한 오늘날의
 사람들을 사로잡고 있는 신체들로부터 생겨나고 또 그런 신체들을 구체화한다.
 이 오려낸 이미지들의 실체는 실루엣이라는 시각적 전략을 통해 묘사된 신체가 아니다.
 사회적으로 체계화된 스테레오타입을 통해 이해된 신체가 오히려 실체다."[*Making
 Memory Matter: Strategies of Remembrance in Contemporary Art* (Chicago:
 University of Chicago Press, 2006), 68]

52 루셰이는 Dietrich Diederichsen in Mager, *Ed Ruscha: Gunpowder and Stains*,
 9에서 인용.

53 1985년에 (소닉 유스의) 킴 고든(Kim Gordon)은 루셰이에 관해 다음과 같이 썼다.
 "LA의 삐까번쩍한 조경은 그 밑이 사막이라는 사실을 깨달을 때 이해되기 시작할 뿐이다.
 LA는 에드 루셰이의 불타는 사막이다."["American Prayers," *Artforum* (April 1985),
 73–78, 강조는 원문]

[5.8] 「공구와 금형」, 1992. 캔버스에 아크릴, 132.1×294.6cm
© Ed Ruscha. Courtesy of the artist and Gagosian

[5.9] 「옛 공구와 금형 건물」, 2004. 캔버스에 아크릴, 132.1×294.6cm
© Ed Ruscha. Courtesy of the artist and Gagosian

다섯 점으로 이루어진 연작을 1836년에 완성했다. 「제국의 행로」(The Course of Empire)라는 제목의 이 유명한 연작은 어떤 상상 속 국가의 생애를 야만적 시초, 목가적 평화, 고전적 완성, 전쟁과 폭력, 그리고 마침내 폐허가 된 풍경 — 자연이 모든 것을 뒤덮어 버린 — 으로 그렸다. 루셰이는 10점의 회화 — 흑백 다섯 점은 1992년부터 작업했으며, 컬러 다섯 점은 2002-2005년 사이에 작업했다[5.8, 5.9] — 로 이루어진 알레고리 연작에 이 제목을 빌려다 썼다. 앞에 그려진 회화들은 도식적인 도안의 방식으로 각각 LA 지역에 있는 '육체노동자' 창고 또는 도매상점을 상기시킨다. 이 회화들은 동일한 구조로 나중에 그려진 회화들과 짝을 이루는데, 시간 속에서 변하기라도 한 것 같은 모습이다.[54] 번창한 기업이나 주인이 바뀐 기업도 일부 나오지만(한 건물 앞면에는 가짜 아시아 문자가 있다), 대부분은 폐기 처분당했다(첫 번째 회화 세트에 나오는 전화 부스의 지붕은 공중 편의시설이 아직 존재했던 시절을 우리에게 상기시킨다). 만일 미국이 아직도 제국이라면, 그것은 오직 껍질만 제국일 뿐이라는 것이 루셰이의 암시다. 미국의 풍경은 뒤흔들리는 것처럼 보이는 하늘 아래 "이름이 적힌 상자들"(루셰이의 표현)이 명멸하는 새로운 모호한 영토다. 그리고 팝 아트의 첫 번째 시대 당시에 미국이 얼마나 번창했던지 간에, 자본이 전 세계로 퍼진 새로운 네트워크 속에서 미국의 미래는 황량한 모습으로 등장한다. 물론, '미 제국의 종말'은 그 자체로 클리셰가 되었다. 하지만 루셰이는 이 토픽을 감상적으로 다루기보다, 예상할 수 있겠지만, 무표정하게 직면한다. 여기서 우리는 팝 아트의 표명을 영국에서 맨 처음 끌어냈던 미국 문화의 의기양양한 꿈으로부터 멀찌감치 떨어져 있다. 전후의 대중매체와 기술에 대한 당초의 전율 역시 사라진 지 오래다.

54 한 건물은 이름이 "공구와 금형"(Tool & Die)이다. 연작 전체의 메시지는 "개비하거나 아니면 죽거나"(Retool or Die)다. 이 회화 10점은 2005년 베니스 비엔날레에서 한 그룹으로 처음 선보였다. 전시회 도록에서 루셰이는 "이름이 적힌 상자들"에 관해 다음과 같이 말한다. "그러니까 나는 공업단지에 가본 적이 한 번도 없지만, 내 마음은 거기에 살고 있다." 포스트모던 건축가들은 벤투리와 스콧 브라운부터 현재까지 루셰이의 작업을 차용해 왔는데, 이 회화들은 그런 차용에 대한 날카로운 응수라고 볼 수 있을 법하다.

팝 아트의 시험

책을 쓴다는 계획이 있고, 그다음에는 집필된 책이 있다. 간혹은 글쓴이가 자신의 집요한 주장들에 놀라는 때도 있다. 이런 주장들은 징후적이라고 할 수도 있는데, 집필 과정에서 좀 더 의식된 것들이 아닐 경우 그렇다. (이것이 적어도 나에게는 글을 쓰는 한 이유다. 내가 잘 모르는 채로 나의 생각이 무엇을 만들어 내는지 보는 것.) 여기서는 이런 몇 가지 주장들에 대해 몇 마디 덧붙이는 말로 결론을 맺고자 한다.

이 책을 쓰게 된 계기 하나는 팝 아트의 정치적 가치라는 퍼즐을 푸는 것, 구체적인 질문으로는 팝 아트가 언제나 대중문화에 비판적인지 아니면 언제나 대중문화와 공모하는지를 묻는 것이었다. 하지만 이 질문이 이것 아니면 저것 식으로 제기될 수 없다는 점, 내가 다룬 미술가들이 대부분 찬성과 반대의 입장 모두를 난관에 빠뜨리는 '긍정의 반어법'을 목표로 삼는다는 점이 금방 분명해졌다. 어떤 비평가들은 이런 작업이 양다리를 걸치는 술수라고 본다. 고급문화와 저급 문화의 관심사를 단칼에 만족시키려 한다는 것이다. 이들은 또한 똑같은 회의주의를 바탕으로, 가령 리히터의 반이데올로기적인 입장이나 루셰이의 무표정한 자세를 정치적 무관심과 매한가지라고도 간주하고, 사진 친화적 가상에 대한 리히터의 탐구나 필름의 광택에 대한 루셰이의 탐구를 스펙터클에다가 미술의 가면을 씌우는 재포장이라고 간주한다. 나는 이렇게 보지 않는다. 그러나 이런 주장에도 나름 일리는 있어서, 그 모두를 다 깎아내리려는 시도는 하지 않았다. 그렇기는 하지만, 이런 비판이 정녕 놓치는 요소가 있으니, 이 미술가들이 중립적인 것의 미학을 통해 추구하는 보호의 요소가 그것이다. 더 중요한 것은, 이 비판이 팝 아트의 정치적 한계들을 간과한다는 점이다. 팝 아트의 정치적 한계들은 팝 아트의 위치, 즉 상업미술계에도 속하고 또 계급사회 — 팝 아트는 이런 사회의 분리를 은폐할 때도 있고 폭로할 때도 있다 — 에도 속하는 팝 아트의 위치와 관련된 구조적인 것이다. 고급문화와 저급 문화에 대한 팝 아트의 양가성은 여기서 이중적이게 된다. 팝 아트는 양다리를 걸친다기보다 두 문화의 가치를 중시하는 때가 많다. 심지어는

팝 아트가 우리와 두 문화 각각과의 관계 속으로 약간의 의심을 주입할 때조차도 그렇다. 때때로 팝 아트는 문화적 모순들을 강조하며, 거기에는 비판적 의식을 산출하는 면이 분명히 있다고 나는 주장하고 싶다.

　　나는 이 미술에서 비판성의 계기들에 특권을 부여해 왔고, 그 결과 대중문화에 기꺼워하는 팝 아트의 환희는 폄하해 왔다. 하지만 이 환희는 다만 간헐적일 뿐이며, 여기에도 나름의 정치학은 있지만, 그것은 가벼운 정치학이다. 이 정치학(제프 쿤스, 데이미언 허스트, 무라카미 다카시 같은 워홀의 아바타들이 하는 작업에서 특히)은 팝 아트의 긴 여파 속에서 이제 끝난 것 같다. 내가 강조해 온 팝 아트의 정치학은 겨냥하는 목표가 다르다. 이 정치학의 중심은 공유되고 있는 것에 대한 몰두인데, 거기에는 우리가 공유하는 이미지의 세계를 신식 공유자원으로 (아마도 삐딱하게) 보는 이해가 포함된다. 이런 공유성은 폄하될 때가 많고, 이런 '공유주의'(Commonnism)에 문제가 많다는 점은 확실하다. 분명, 그것은 유토피아적일 때가 드물다. 실상, 우리가 워홀이나 루셰이를 안내자로 삼을 경우, 그것은 디스토피아적일 때가 그렇지 않을 때보다 많다.

　　내가 예상하지 못했던 끈질긴 주장 하나가 이 공유주의고, 다른 하나는 공유주의가 이따금 내비치는—그러나 거의 주목받지 못한— 감정의 기조다. 팝 아트의 절망이 그런 기조인데, 이는 환희의 이면이다. 새로운 매체를 "간파"해서 어떻게든 이 매체에 "필적"하자는 스미스슨 부부의 선창과 그 뒤를 이은 해밀턴의 다음과 같은 경고를 상기해 보라. "만일 미술가가 고대부터 지녀 온 그의 오랜 목적을 크게 잃고 싶지 않다면, 미술가의 정당한 유산인 이미지를 복구하기 위해 대중예술을 약탈해야 할지도 모른다." 미국인들은 새로운 매체와 대중문화 속에서 나고 자랐기에 이 전선에서 좀 더 전문적일지 모르지만, 이들에게도 역시 이렇게 매체에 필적하는 작업은 도전이었다(최초의 관람자들이 보기에 릭턴스타인은 그가 출처로 삼은 대량문화에 압도된 것처럼 보였다. 워홀도 마찬가지였지만, 그는 별로 개의치 않는 것 같았다). 때때로, 이 미술가들은 또한 반대 항인 고급미술, 타블로 전통, 미술가가

"고대부터 지녀 온 오랜 목적"으로 인해 불안해지기도 했다. 이들은
대부분 회화를 전략적으로 활용했다. 새로운 매체와 대중문화를
"간파"하기 위해 양자와 충분히 거리를 둔 메타−매체로 회화를 활용한
것이다. 그러나 일부 미술가는 자신이 위대한 화가로 꼽힐 수 있기를 또한
진심으로 추구했다(리히터는 확실히 그랬고, 해밀턴과 릭턴스타인은
거의 그랬으며, 루셰이는 어쩌면 그랬다). 이것은 때때로 이 미술가들을
절망에 빠뜨렸던 또 한 가지 이중의 속박과 통한다. 팝 아트의 첫 시대를
개척하는 선구적 탐험가라는 위치와 보들레르가 말한 현대 회화의
전통에 가입한 후대의 참여자, 아마도 이 위대한 계보의 대미에 설 최후의
후예라는 위치에 동시에 서는 것, 이것이 그 속박이다. 마지막으로,
팝 아트의 무표정에도 때로는 절망이 있다. 팝 아트의 무표정은 극도로
강한 비개성에의 의지와 매우 양가적인 태도, 즉 앞서 말한 고급과 저급에
관한 이중성에서 나오는데, 이 이중성은 팝 아트의 상충하는 정치적
입장으로 되돌아갈 공산이 큰 것이다. "나는 희생자일 때만 행복한 것이
아니다. 교수형 집행자 역할을 한다 해도 나는 불쾌하지 않을 것이다."
보들레르가 언젠가 쓴 말이다. 워홀이든 해밀턴이든 리히터든, 표현이야
같지 않을지언정 같은 악행을 고백했을 성싶다.[1]

1 보들레르의 말은 이렇다. "나는 희생자일 때만 행복한 것이 아니다. 교수형 집행자 역할을
 한다 해도 나는 불쾌하지 않을 것이다 — 양편에서 모두 혁명을 느끼기 위해! 우리는 모두
 핏속에 공화주의자의 정신을 갖고 있지만, 이와 마찬가지로 뼛속에는 매독균을 가지고
 있다. 우리는 민주주의와 매독 모두에 감염되어 있는 것이다."[*Oeuvres*, ed. Yves-
 Gérard Le Dantec (Paris: Pléiade, 1931−1932), 2:728]. 「보들레르의 작품에 나타난
 제2제정기의 파리」(The Paris of the Second Empire in Baudelaier)에서 벤야민은
 이 구절을 인용하고 다음과 같이 해석한다. "보들레르가 표현하는 것은 따라서 도발자
 (provocateur)의 형이상학이라고 할 수 있겠다."[*Charles Baudelaire: A Lyric Poet
 in the Era of High Capitalism*, trans. Harry Zohn (London: New Left Books, 1973),
 14] 내가 보기에, 댄디와 악마의 풍모를 모두 지닌 이런 도발자의 계보는 (다른 경유지들
 중에서도) 다다를 거쳐 팝 아트까지 이어진다. 이 계보의 표명은 예를 들어, 취리히
 다다이스트인 후고 발(Hugo Ball)에게서 보인다. 발은 보들레르식 페르소나를 일기에서
 의식적으로 자주 수행하곤 한다. 1915년 9월 20일 자의 일기에 적힌 대로, "나는 내가
 복종과 불복종을 똑같이 추구하는 때를 상상할 수 있다."[*Flight Out of Time*, ed.
 John Elderfield, trans. Ann Raimes (New York: Viking Press, 1974), 28] 벤야민은
 또 다른 측면에서 보들레르를 이미 "마지막" 서정시인의 위치에 세운다. 그러나 리히터를

　　나는 팝 아트의 두 전략을 강조해 왔는데, 이 또한 절망적으로 보일 수 있다. 내가 꼽은 미술가들은 대중문화의 클리셰 이미지들을 반복하지만, 이 반복은 탈물화를 위한 것일 때가 그렇지 않은 때보다 많다. 탈물화는 클리셰의 친숙함과 자동성을 제거하는 방식으로 이루어지기도 하고(루셰이의 방식), 아니면 클리셰를 악화시켜 폭파하는 방식으로 이루어지기도 한다(릭턴스타인의 방식). 탈물화도 내가 완전히 예상하지 못했던 또 하나의 주장인데, 이 주장은 다른 주장을 하나 더 가리킨다. 처음부터 많은 비평가는 팝 아트 작가를 대중매체의 봉, 미술에 들어온 대중매체의 좀비라고 보았다. 내가 보기에는 정반대다. 문제의 미술가들은 대중매체를 약삭빠르게 이용하는 전문가일 뿐만 아니라 대중매체에 변증법적으로 접근하는 이론가이기도 하다. 각 미술가는 고급이든 저급이든 이미 주어져 있는 문화 언어라는 매트릭스를 모방의 방식으로 정밀하게 탐사— 이 탐사는 쉽기는커녕 제작하기도 관람하기도 모두 복잡한 일이다— 하는 것으로 미술 이미지를 독특하게 해석해 냈다는 것이 나의 주장이었다.

　　이 복합성은 마지막 주장을 가리킨다. 이 미술가들은 시험을 받기도 하지만, 시험을 하기도 한다. 이들이 시험하는 것은 타블로의 전통, 이 전통이 규준으로 삼은 회화적 구성, 이 전통이 목표로 한 주체의 평정심만이 아니다. 이 미술가들은 대중문화, 그리고 호모 이마고로 재형성된 전후의 주체— 문화 읽는 법을 새로 배워야 하고, 심지어는 새로운 상징계와 협상도 해야 하는— 를 시험하기도 한다. 이미지로 이해된 주체(와 그 역의 경우)에는 본래부터 긴장이 있는데, 내가 선정한 팝 아트 작가들은 이 골치 아픈 관계를 더욱 압박한다. 앞서 보았듯이, 이들은 전후의 주체를 훈련하고 시험하는 상이한 기술— 사진, 영화, 텔레비전 등등— 의 작용을 탐사하는 데에도 관심이 있다. 이런 탐사의 와중에 그들은 또한 신흥 시험 사회— 릭턴스타인이 패러디한 군수–연예 복합체부터 워홀이 야릇하게 예견한 신자유주의

제외한다면 서정적인 것은 팝 아트의 쟁점이 아니다. 하지만 현대성을 붙잡고 씨름하는 것은 확실히 팝 아트의 쟁점이고, 이것이 내가 여기서 강조해 왔던 점이다.

공장 일반까지 ─ 에 대해서도 성찰한다. 팝 아트의 첫 번째 시대가 낳은 회화와 주체성에 관해 할 만한 마지막 말은 어쩌면 워홀이 죽기 바로 2년 전에 출판된 책 『미국』(America, 1985)에서 한 말이 아닐까 싶다. "내 무덤의 묘비는 그냥 비워 두면 좋겠다는 생각을 늘 했다. 기리는 말도, 이름도 없는 묘비. 그런데 실은, '가공인물'이라고 하면 좋을 것 같다."

역자 후기

현대미술의 역사는 스캔들의 역사라고 해도 과언이 아니다. 19세기 초 낭만주의에서 미술의 현대적 전환이 일어난 이후 현대미술의 전개에 발자취를 남긴 미술은 모두 어김없이 스캔들과 함께 등장했으니까. 들라크루아의 「사르다나팔루스의 죽음」, 밀레의 「씨 뿌리는 사람」, 마네의 「올랭피아」, 모네의 「일출」, 마티스의 「춤 2」, 피카소의 「등나무 의자가 있는 정물」 등등, 스캔들을 일으킨 작품들만 착실히 꼽아도 너끈히 현대미술사가 될 수 있을 정도다.

그런데 여기서 잠깐! '스캔들'이라는 게 뭐지? 옥스퍼드 영어사전에 의하면, "도덕적으로 또는 법적으로 그릇된 행동 또는 사건으로서 일반 대중의 격분을 야기하는 것"이 스캔들이다. 그렇다면 현대미술의 스캔들은 '대중의 격분을 야기'할 만큼 '그릇된 행동 또는 사건'일 텐데, 의노적 위법 행위를 제외하면 미술이 아무리 그릇되어 봐야 '법적으로' 그릇되기는 어려우니, 현대미술의 스캔들은 '도덕적으로' 그릇된 행동 또는 사건에서 출발한다고 봐야 하겠다. 그리고 누구나 아는 대로, '도덕'은 옳고 그름을 분간하는 원리로서 특정 사회가 그 구성원들에게 강요하는 행동의 기준, 한 마디로 규범이다. 결국, "현대미술의 역사는 스캔들의 역사"라는 말은 현대미술이 기존의 규범을 끊임없이 위반하는 행위로써 제 역사를 일구어 왔다는 이야기다.

그런데 규범의 위반이 현대미술의 역사적 동인이었다니, 미술이라는 것은 언제나 이렇게 반항적이었던가? 그렇지 않다. 현대 이전의 미술에서도 규범의 변화를 볼 수는 있으나(고대 미술과 다른 규범을 개척한 중세 미술, 중세 미술과 다른 규범을 추구한 근대 미술), 그것은 각 시대가 재현하고자 한 세계의 차이(고대는 신화적 세계, 중세는 기독교의 세계, 근대는 역사적 세계)에서 비롯된 재현 방법의 변화, 즉 양식의 변화였지, 미술이란 대상 세계의 현실을 아름답게 혹은 영웅적으로 이상화해서 재현하는 것이라는 근본 규범에서는 변화가 없었다. 바로 이 현실의 이상적 재현이라는 미술의 근본 규범으로부터 이탈하면서 시작된 것이 현대미술이다. 그러니 스캔들의 발단인 규범의 위반은 현대미술을 그 이전의 미술과 구분해 주는 독보적

특성이라 할 수 있겠다.

규범의 위반이 스캔들의 발단이라면 스캔들의 결과는 대중의 격분이다. 그런데 따져 보면 이 또한 현대미술에서만 볼 수 있는 독특한 현상이다. 현대 이전의 미술은 규범을 위반하지도 않았거니와, 설혹 그런다 해도 격분할 대중이 없었던 것이다. 미술은 주로 교회와 왕정이라는 지배 체제의 독점물로서, 정치적으로는 유통 범위가 좁았고 종교적으로는 통합 기능을 했기 때문이다. 미술은 특권층이나 주문하고 향유할 수 있는 품목이었으며, 이런 미술에 일반인이 접근할 수 있는 기회는 지극히 제한적이었고, 접근이 허용되는 예외적 경우에는 목적이 분명했다. 경외와 복종. 따라서 현대 이전에 미술은 오직 지배자의 문화일 뿐이면서도 사회의 모든 신분을 통합하는 '하나의 일반 문화' 구실을 해 왔다고 할 수 있다.

이 일반 문화가 계급에 따라 둘로 딱 쪼개진 것이 바로 "거대한 분리"(The Great Devide)다.[1] 구체제를 갈아엎는 전선에서는 '혁명 대중'으로서 함께 어깨를 걸었던 구체제의 제3신분은 혁명 이후 부르주아와 프롤레타리아 계급으로 분화하면서 각자 다른 문화를 추구하게 되었던 것이다. 부르주아는 왕의 목을 칠 정도로 정치적으로는 혁명적이었지만 문화적으로는 전혀 그렇지 못했다. 부르주아 계급 전체를 관통하는 "상승의 열망"[2]과 상대적으로 빈약했던 문화 능력으로 인해, 현대 사회의 새로운 지배자가 되었을 때 부르주아는 과거 지배자들의 문화를 답습했다. 공화주의 정치를 옹호하는 혁명적 부르주아가 고전주의 미술을 수호하는 보수적 부르주아와 같은 인물이었던 것이다.

바로 이 모순적인 부르주아가 현대미술의 규범 위반에 격분한 최초의 대중이다. 자신들이 규범으로 계승한 고전주의를 거부하면서

1 Andreas Huyssen, *After the Great Devide* (Bloomington: Indiana University Press, 1986)

2 Larry Shiner, *The Invention of Art: A Cultural History* (Chicago: University of Chicago Press, 2001). 한국어판은 래리 샤이너, 『순수예술의 발명』, 조주연 옮김 (구리: 인간의기쁨, 2015).

현대미술은 그 규범으로 이해할 수도, 찬탄할 수도 없는 낯선 미술을
계속 만들어 냈기 때문이다. 이 낯섦의 핵심은 재현의 거부였는데,
그러나 이 재현의 거부가 추상 미술이라는 현대미술 특유의 미학적
결실을 준비하는 20세기 초에 이르면 이제 부르주아도 개명한다.
앙리 마티스의 「춤 2」와 퓌비 드샤반의 아카데미풍 장식화 사이에서
갈등하다가 결국엔 마티스의 손을 들어준 러시아의 사업가 세르게이
슈킨이 대표적이다.[3]

 부르주아를 고전주의로부터 개종시킨 현대미술은 모더니즘이다.
순수한 예술의 세계를 구성하여 불순한 현실의 세계를 초월하고자
했던, 현대미술의 꽃이다. 이 꽃은 예술적으로 치열하고 아름다웠지만,
부르주아를 제외한 현대 사회의 나머지 대중, 즉 자신의 노동에
의지해서 살고 분화적 여유는 별로 없는 일반인 내부분에게는 부르주아
엘리트의 영토에 핀 알 수 없는 한 떨기 꽃일 뿐이었다. 이들에게는
친숙한 문화가 따로 있었다. 이른바 대중문화다. 현대의 여명기에는
현대 이전의 민속 문화처럼 대중의 삶에서 나온 대중의 문화(popular
culture)도 상당히 있었으나, 이 문화가 대중을 상대로 팔기 위해
대량으로 만든 문화(mass culture)로 흡수되는 데는 오랜 시간이
걸리지 않았다. 상업적 목적으로 산업에서 제조되는 문화, 이런
대중문화의 첫 번째 붐은 1920년대에 각종 기술 매체의 도약적 발전과
함께 찾아왔다. 그런데 이런 기계적 산물에는 '문화'라는 이름도 붙이는
것이 아까워서, 영국의 문학비평가 F. R. 리비스는 '문명'이라는 이름을
겨우 주고 문화와 대립시켰다.[4]

 현대미술과 관련하여 이 대립 구도가 말해 주는 중요한 사실들이
몇 가지 있다. 고전주의와의 대결에서 승리한 후 현대미술의 지지자는
부르주아 엘리트였다는 것, 그런데 이 엘리트가 지지한 현대미술은

3 Natalya Semenova, *The Collector: The Story of Sergei Shchukin and His Lost
 Masterpieces* (New Haven, Conn.: Yale University Press, 2018).

4 F. R. Leavis, *Mass Civilization and Minority Culture* (Cambridge: Minority
 Press, 1930).

순수미술의 모더니즘이었다는 것, 이후 모더니즘은 부르주아 엘리트의 미술로 제도화되면서 과거의 고전주의와 같은 규범이 되었다는 것, 그리고 이 규범의 관점에서 산업적 대중문화는 예술적 모더니즘의 가장 먼 대척점이었다는 것 등등이다. 바로 이것이 현대미술의 일각에서 모더니즘에 맞서는 또 하나의 흐름이 형성되었을 때 대중문화가 가장 강력한 위반의 무기로 쓰일 수 있었던 이유다.

사진 제판술의 발전을 통해 1920년대에 급속하게 확산된 신문과 잡지 속의 각종 이미지, 주로 사진 이미지를 조각내 텍스트와 조합한 러시아 아방가르드와 베를린 다다의 포토몽타주는 미학적으로는 모더니즘을 위반하고 정치적으로는 부르주아 체제를 넘어서고자 했다는 점에서 규범의 급진적 위반이었지만, 스캔들은 크지 않았다. 소비에트 혁명 이후 러시아와 1차 세계대전 이후 베를린에서 부르주아 예술은 청산 혹은 비판의 대상이었던 특수한 맥락이 있었기 때문이다. 거기서 사진은 회화를 대체할 매체, 그래서 개인적 미술이 아니라 사회적 미술의 지평을 열 매체로 기대에 찬 환영을 받았다(물론 이 기대는 이루어지지 않았다. 스탈린의 전체주의와 히틀러의 나치즘 때문이었다).

그렇다면 팝 아트는 어떨까? 팝 아트는 제2차 세계대전 후 1950년대 두 번째 붐을 일으킨 대중문화를 미술에 끌어들였는데, 엄청난 스캔들을 일으켰다. 전후 미국으로 계승되면서 모더니즘은 예술적 규범의 정점에 도달했고, 이런 고상한 예술의 면전에 대중문화를 들이민다는 것은 있을 수 없는 일이었기 때문이다. 심지어는 모더니즘이라는 단일 규범에 반대하고, 이 규범에 대항하는 로버트 라우션버그와 재스퍼 존스의 작업을 "다른 기준들"이라는 관점으로 옹호했던 리오 스타인버그조차도 처음에는 팝 아트의 예술적 지위를 의심했을 정도다.

팝 아트의 예술적 가치를 진지하게 주목한 이 가운데 롤랑 바르트가 있다. 이제는 꽤 알려진 대로, 팝의 원조는 미국이 아니라 영국이고 대중문화의 각종 산물(여기서도 주로 사진)을 콜라주하는 작업이 출발점이었다. 롤랑 바르트는 이 점을 지적하면서 팝이

영국에서는 대중문화의 소산이었을 뿐 예술의 일부가 아니었는데,
대서양을 건너 미국으로 간 후에 팝 '아트'가 되었다고 했지만, 사실과
다른 이야기다. 핼 포스터가 이 책에서 가장 먼저 다룬 영국의 미술가
리처드 해밀턴에 의해서 이미 팝은 뉴욕보다 여러 해 먼저 런던에서
팝 아트로 변신했기 때문이다. 바르트는 팝 아트를 두 개의 목소리가
공존하는 푸가에 비유했다. "예술에 이의를 제기하는 혁명적 힘으로서
존재하는 당대의 대중문화"와 "사회의 경제 속으로 [...] 되돌아가게
만드는 오래된 힘으로서 존재하는 예술", 즉 "이것은 예술이 아니다"
라고 말하는 목소리와 "나는 예술이다"라고 말하는 목소리가 끝없는
긴장 상태에 있다는 것이다. 그러나 결국 팝 아트는 예술인데, 여기서
대중문화는 예술의 파괴를 위해 인용된 참고 사항일 뿐이고, 이 인용을
통해 기존 예술의 상징체계를 무력화하는 다른 기표를 창출하며,
이 기표를 통해 대중문화라는 현대인의 자연이 지닌 의미를 묻는 비판적
질문을 던지기 때문이다.[5]

　　포스터가 강조하는 것도 팝 아트의 양가성이다. 그러나 그가
관찰하는 양가성은 대중문화와 예술 둘 다에 대해 나타나며 좀 더
복합적이다. 팝 아트에는 대중문화에 대한 환호와 경멸이, 예술에
대한 존중과 거부가 모두 있다는 것이다. 따라서 팝 아트는 예술을
거부한답시고 대중문화를 끌어들였다가 예술을 좀 더 친숙한 얼굴로
확장시키고 만 것도 아니고, 대중문화를 환영한답시고 예술의 문호를
열었다가 예술을 대중문화의 제물로 바치고 만 것도 아니라는 것이
포스터의 관점이다. 여기서 불현듯 참신한 것은 그가 팝 아트를 무려
19세기에 보들레르가 정의한 "현대 생활의 회화" 개념과 연결한다는
것이다. 인구에 회자되는 경구에서 보들레르는 현대미술이 직면해야
할 현대성을 이중의 구성체로 제시했다. 현대성이란 "일시적인 것,
사라져가는 것, 우발적인 것"이라는 절반과 "영원한 것과 변치 않는 것"
이라는 절반으로 이루어져 있다고 한 것이다. 전자는 역사고 후자는

5　　Roland Barthes, "Cette vieille chose, l'art..." (1980), in *Œuvres complètes*, tome 5
　　(Paris : Editions du Seuil, 2002).

예술이다. 따라서 현대 화가의 임무는 "순간적인 것", 즉 역사에서 "영원한 것", 즉 예술을 "추출"하는 것인데, 포스터는 팝 아트가 제2차 세계대전 후 소비 자본주의 단계에 이른 현대성이라는 역사를 회화라는 유구한 매체를 가지고 예술적으로 추출한다는 점에서 현대 생활의 회화가 된다고 역설한다. 그에 따르면, 팝 아트는 콩스탕탱 기스 및 에두아르 마네가 개시한 현대적 회화의 마지막 주자다. 그 후에도 현대성은 소비 자본주의에서 금융 자본주의로 변천을 거듭했지만, 이렇게 변화하는 현대성으로 회화를 압박하고 변형시킨 작업이 팝 아트 이후에도 있는가? 쉽게 떠오르지 않는다. 그런데 포스터가 이 사실보다 더 중요시하는 것은 팝 아트가 현대적 회화의 후예로서 거론하는 주체성의 변형이다. 전후 소비 자본주의 시대에 주체는 이미지에 의해 형성되는데, 팝 아트는 바로 이 이미지에 의한 주체의 형성, 유통, 해체를 탐구한다는 것이다. 그리고 리처드 해밀턴, 로이 릭턴스타인, 앤디 워홀, 게르하르트 리히터, 에드 루셰이가 선정된 것은 이 다섯 명의 미술가가 현대적 회화의 변형에 대하여 또 전후 주체성의 변형에 대하여 각자 고유한 모델을 제시하기 때문이라는 것이 포스터의 설명이다.

따라서 포스터 자신도 명시했듯이, 이 책은 팝 아트의 통사도, 총론도 아니다. 이 점은 현재 국내에서 접할 수 있는 팝 아트의 포괄적 입문서가 실상 1966년에 루시 R. 리퍼드 등이 쓴 『팝 아트』단 한 권밖에 없는 상황에서 다소 아쉬운 점이다.[6] 그러나 포스터가 다룬 다섯 미술가를 빼놓고 팝 아트를 거론한다면 무척 허술한 논의가 되고 말 것이라는 생각이 드는 만큼이나, 워홀을 제외하면 다른 네 미술가를 이만한 심급에서 또 함께 다룬 논의도 존재하지 않는 것이 사실이다. 포스터의 이야기는 전후 영국의 젊은 미술가들을 열광시켰던 미국의 의기양양한 대중문화를 일람한 해밀턴의 팝 아트에서

6 루시 R. 리퍼드 외, 『팝 아트: 예술과 상품의 경계에 서다』, 정상희 옮김(서울: 시공아트, 2011). 이 밖에 세 권이 더 있지만, 그중 둘은 입문서라기보다 맛보기 정도라고 해야 할까 싶은 피상적인 번역서들이고 나머지 한 권은 국내 연구자 고동연의 『팝아트와 1960년대 미국 사회: 음식, 도시, 전쟁, 인종, 자동차』(서울: 눈빛, 2015)인데, 귀한 연구지만 제목에서 알 수 있듯이 포괄적이지는 않다.

출발하여 대중문화의 클리셰와 이미지에 대한 선망 혹은 공격성을
파고든 릭턴스타인과 워홀의 뉴욕 팝 아트를 거쳐, 사진을 기반으로
한 리히터의 독일 팝 아트를 살펴보고, 어느덧 퇴색을 감출 수 없게 된
미국과 대중문화를 무표정하게 응시하는 루셰이의 LA 팝 아트에서
마무리된다. 포스터의 글이 언제나 그러하듯이, 이 책도 대단한 밀도와
입체적 각도를 자랑한다. 읽기 쉽지 않다는 이야기지만, 읽고 난다면
팝 아트가 전과는 사뭇 달리 보이게 될 것이다.

이 책은 나의 열한 번째 번역이다. 그러나 실은 여덟 번째가 되었어야
했는데, 이 책의 번역을 마친 것이 2016년 2월이었기 때문이다.
처음에는 나에게 이 책을 의뢰한 출판사의 폐업 때문에, 그 다음에는
이 책에 실린 수많은 이미지의 비용이 부담스러워 나서는 출판사가
없었기 때문에, 출판은 근 4년이나 지연되었다. 인어 공주처럼
물거품으로 사라지지도 못하고 원한에 찬 유령으로 허공을 떠돌고
있던 원고를 받아 책으로 만들어 준 워크룸 프레스의 박활성 대표께
감사한다. 원서에 실린 이미지를 모두 싣지는 못했지만, 최대한 많은
이미지를 싣고자 애써 준 마음도 잊을 수 없다. 이 책의 편집은 나의 아홉
번째 번역 『강박적 아름다움』을 가다듬어 준 손희경 편집자께서 다시
한번 맡아 주었다. 그때와 마찬가지로 경탄이 절로 나오는 전문가와의
쾌적한 협업이어서, 무척 감사하는 마음이다.
 2016년에 탈고했을 때 이미 원고는 최소한 세 차례의 검토를
마친 상태였다. 그렇다고 해서 그냥 넘길 수는 없었다. 2020년 여름
방학은 원고를 또 한 번 처음부터 끝까지 한 줄 한 줄 살펴보는 데 썼다.
다시 보니 또 이리저리 다듬게 되었는데, 번역에는 끝이 없다는 평소의
지론을 확인한 셈이다. 그래서 이제는 별 흠이 없었으면 좋겠다.
하지만 있다면, 언제나처럼 보이는 대로 바로잡을 것을 약속한다.

 조주연
 2020년 12월

가르보, 그레타(Greta Garbo) 180

『건축을 향하여』(Vers une architecture) 37

게인즈버러, 토머스(Thomas Gainsborough) 271

고다르, 장-뤼크(Jean-Luc Godard) 211, 213n, 231n

곰브리치, 에른스트(Ernst Gombrich) 109, 127, 131, 138n

『공산당 선언』(Manifest der Kommunistischen Partei) 25, 48n

그람시, 안토니오(Antonio Gramsci) 266

그로피우스, 발터(Walter Gropius) 27, 35, 37–38

그린버그, 클레멘트(Clement Greenberg) 12n, 21, 82, 89, 90n, 92–93, 104, 107, 173n, 235, 281n

글렌, 존(John Glenn) 74, 75n, 80n, 83

『글쓰기의 영도』(Writing Degree Zero) 241

『기계 신부: 산업사회 인간의 민속설화』(The Mechanical Bride: Folklore of Industrial Man) 17

기디온, 지크프리트(Sigfried Giedion) 27, 37, 45n

「기술복제시대의 예술작품」(The Work of Art in the Age of Its Technological Reproducibility) 49n, 166n, 278

기스, 콩스탕탱(Constantin Guys) 12n

네이더, 랠프(Ralph Nader) 196

놀런드, 케네스(Kenneth Noland) 92, 142

뉴먼, 바넷(Barnett Newman) 99, 205

뉴욕 현대미술관(The Museum of Modern Art, MoMA) 13, 45n, 208,

니코(Nico) 178, 181

닉슨, 리처드(Richard Nixon) 63, 65n

「다른 규준들」(Other Criteria) 79, 92

다비드, 자크-루이(Jacques-Louis David) 104

달링, 캔디(Candy Darling) 181

데이, 벤저민(Benjamin Day) 102

두건, 비키(Vikky Dougan) 60, 83

뒤샹, 마르셀(Marcel Duchamp) 40, 41n, 45n, 50–53, 55, 62–65, 71, 76n, 77n, 80n, 82n, 87, 89, 91, 101n, 163, 176–178, 199, 205, 209, 219, 223n, 247, 254n, 261, 265

드 쿠닝, 윌렘(Willem de Kooning) 55–56, 62, 86, 102n, 216n, 235

드가, 에드가(Edgar Degas) 223

드레스덴 미술 아카데미(Dresden Art Academy) 241

드렉슬러, 로절린(Rosalyn Drexler) 29

디 안토니오, 에밀(Emile de Antonio) 162

디드로, 드니(Denis Diderot) 11n, 12n, 90, 104

디디온, 조앤(Joan Didion) 285

디즈니, 월트(Walt Disney) 24

디트리히, 마를레네(Marlene Dietrich) 180

라우션버그, 로버트(Robert Rauschenberg) 10–11, 14, 17n, 24n, 28n, 55, 79–81, 89, 98n, 104–105, 180n, 298

라캉, 자크(Jacques Lacan) 17–18, 62, 87, 155–156, 157n, 160n, 161, 175, 188n, 199, 200n, 228n

랑, 프리츠(Fritz Lang) 67

럿거스 대학교(Rutgers University) 97, 98n, 104n, 112n, 113, 125, 127

레싱, 고트홀트(Gotthold Lessing) 11n, 90, 91n, 104,

레오 카스텔리 갤러리(Leo Castelli Gallery) 98, 103

레이, 만(Man Ray) 177

레이건, 로널드(Ronald Reagan) 282

렘브란트(Rembrandt) 104, 176

로드첸코, 알렉산드르(Alexander Rodchenko) 215, 253n

로란, 얼(Erle Loran) 101

로르샤흐, 헤르만(Hermann Rorschach) 197

로브-그리예, 알랭(Alain Robbe-Grillet) 16n

로블, 마이클(Michael Lobel) 17n, 30n, 102n, 109n, 112n, 131, 139, 141n, 143n, 144

로스코, 마크(Mark Rothko) 99

로자노, 리(Lee Lozano) 29

롤링 스톤스(The Rolling Stones) 8

루셰이, 에드(Ed Ruscha) 10, 14, 16, 20, 22, 24, 26, 43n, 123n, 125n, 129n, 217n, 219, 227n, 243n, 247-287, 289-292

루카치, 죄르지(György Lukács) 25n, 45, 231, 235n, 273, 275, 277

르누아르, 피에르-오귀스트(Pierre-Auguste Renoir) 66

르코르뷔지에(Le Corbusier) 27, 35, 37

리드, 허버트(Herbert Read) 38, 257n

리비스, F. R.(F. R. Leavis) 21, 82, 297

리오타르, 장-프랑수아(Jean-François Lyotard) 62

리처즈, 키스(Keith Richards) 7

리히터, 게르하르트(Gerhard Richter) 82, 98n, 169n, 200n, 202-243, 247, 282, 289, 291

릭턴스타인, 로이(Roy Lichtenstein) 10, 14, 16, 19-20, 22, 24, 25n, 31, 51n, 82n, 93, 97-148, 151, 152n, 153n, 200, 203, 248n, 253n, 261n, 263, 273, 290-292

마그리트, 르네(René Magritte) 233n, 253-254

마네, 에두아르(Édouard Manet) 12n, 24, 26, 48, 66, 88n, 93, 139n, 223

마르크스, 카를(Karl Marx) 25, 26, 43, 45, 48n, 137-138, 198, 236n, 267n

마리네티, F. T.(Filippo Tommaso Marinetti) 40

마사초(Masaccio) 9

마이어, 리처드(Richard Meier) 30n, 185

마이클스, 두에인(Duane Michals) 180

마티스, 앙리(Henri Matisse) 47, 66, 115n

말레비치, 카지미르(Kazimir Malevich) 129n, 215, 233n

말로, 앙드레(André Malraux) 124

매클루언, 마셜(Marshall McLuhan) 13, 17, 53n, 66, 117, 129n, 179

맥헤일, 존(John McHale) 10, 36, 41-42, 79

맬랑가, 제라드(Gerard Malanga) 19

먼로, 메릴린(Marilyn Monroe) 85-86, 187

모랭, 에드가(Edgard Morin) 188, 226n

모호이-너지, 라슬로(László Moholy-Nagy) 82, 83n, 141n

몬드리안, 피터르 코르넬리스(Pieter Cornelis Mondrian) 48, 51, 77, 89, 109, 115, 132, 147, 233n

무라카미 다카시(Murakami Takashi) 152n, 290

물신화(fetishization) 24, 26, 29, 47-50, 56, 66-67, 120

물화(reification) 24-25, 45, 48n, 56-57, 62n, 72, 74n, 119n, 123, 125, 132n, 134-135, 138, 148, 261, 263, 265n, 273, 275-276, 278

『미국』(America) 293

「미래주의의 설립 및 선언」(The Founding and Manifesto of Futurism) 40, 43n

미로, 호안(Joan Miró) 24, 115n, 126

『미술과 환영』(Art and Illusion) 109, 127, 131

바더, 안드레아스(Andreas Baader) 222

바더-마인호프 (혁명단)[Baader-Meinhof (Gang)] 204, 221, 228, 234, 241

바르부르크, 아비(Aby Warburg) 138

바르트, 롤랑(Roland Barthes) 16n, 19n, 25n, 57, 73n, 74n, 109, 140n, 156, 157n, 159, 160n,, 195n, 200n, 222, 226n, 227, 241, 243, 256n, 277n, 298-299

반 데어 로에, 루트비히 미스(Ludwig Mies van der Rohe) 37

반복(repetition) 오토마티즘과 152; 라캉의 외상이론과 155, 161, 160n; 기계 복제와 116; 워홀과 152-159, 161, 166-167, 196n, 225n

『밝은 방』(Camera Lucida) 156, 200n, 222, 227

배넘, 레이너(Rayner Banham) 21n, 27-29, 35, 37-40, 42-43, 46, 55n, 59, 72, 73n, 78, 92, 257n, 272n

배리스, 조지(George Barris) 85, 86n

밴 보트, A. E.(A. E. van Vogt) 72

밸러드, J. G.(J. G. Ballard) 16, 47n

버렌즈, 헨리 맨(Henri Man Barense) 279

벤야민, 발터(Walter Benjamin) 20, 29n, 46-48, 80, 82, 83n, 105n, 119n, 121, 153n, 166n, 182-183, 189, 193, 197, 229, 232n, 265n, 276n, 277-278, 279n, 291n

벨, 클라이브(Clive Bell) 104

벨머, 한스(Hans Bellmer) 55, 66

벨벳 언더그라운드(The Velvet Underground) 178

보들레르, 샤를(Charles Baudelaire) 12, 23-24, 26, 60, 75, 93, 119n, 139n, 182, 220, 232n, 291

보티, 폴린(Pauline Boty) 29

뷜커, 존(John Voelcker) 41

부아, 이브-알랭(Yve-Alain Bois) 31, 133, 134n, 251, 252n, 253

부어스틴, 대니얼(Daniel Boorstin) 17, 261

부클로, 벤저민(Benjamin Buchloh) 19, 31, , 147, 156n, 161n, 207-211, 216n, 217, 220, 232n, 239

「분노의 포도」(Grapes of Wrath) 259

브라크, 조르주(Georges Braque) 133

브란쿠시, 콘스탄틴(Constantin Brâncuşi) 121

블리스텐, 버나드(Bernard Blistène) 279

비너스 파라다이스(Venus Paradise) 162

사르트르, 장-폴(Jean-Paul Sartre) 267

사리넨, 에로(Eero Saarinen) 48, 51, 77

사진(photography) 보들레르와 12n6, 220; 벤야민의 20, 153n, 182, 189-190; 해밀턴과 54n, 92; 회화와의 상호작용 2-3, 13, 15; 과 기억 183, 221, 225; 회화와 9; 과 푼크툼 156-157, 159-160, 162, 227, 228n; 리히터와 20, 207, 219-235, 228n; 루세이와 20, 249; 가상과 229-235; 워홀과 153n, 183-185, 190

「사진의 작은 역사」(Little History of Photography) 20, 183, 189

『삶과 예술의 평행선』(Parallel of Life and Art) 36

상업화(commodification) 30, 123n, 127, 133, 261n, 265n

생 팔, 니키 드(Niki de Saint Phalle) 29

「설득하는 이미지」(Persuading Image) 85, 87

『성장과 형태』(Growth and Form) 36, 45n

『성장과 형태에 관하여』(On Growth and Form) 36

세잔, 폴(Paul Cézanne) 89, 101, 147, 204. 223

세지윅, 에디(Edie Sedgwick) 139, 178. 184

셀민스, 비야(Vija Celmins) 29

셀츠, 피터(Peter Selz) 13n

셔먼, 호이트 L.(Hoyt L. Sherman) 111-112, 141-142

소비문화(consumer culture) 11, 73

소쉬르, 페르디낭 드(Ferdinand de Saussure) 132n, 252

솔라나스, 발레리(Valerie Solanas) 178

「수색자」(The Searchers) 283

『숨은 설득자』(The Hidden Persuaders)

17, 85n, 261

슈페어, 알베르트(Albert Speer) 173

스미스슨, 앨리슨(Alison Smithsons) 35-36, 39, 42-43, 75n, 76, 290

스미스슨, 피터(Peter Smithsons) 35-36, 39, 42-43, 75, 290

스웬슨, 진(Gene Swenson) 151, 153

스타인버그, 리오(Leo Steinberg) 13-14, 17n, 79-81, 92, 105n, 107, 248n, 261n

스탕달(Stendhal) 235

스텔라, 프랭크(Frank Stella) 92, 142

승화/탈승화(sublimation/desublimation) 23, 50, 56-59, 61, 66, 71, 73n, 85, 87, 106, 166n, 169, 204, 228, 236

시겔, 돈(Don Siegel) 20

실러, 프리드리히(Friedrich Schiller) 229, 235, 236n

실베스터, 데이비드(David Sylvester) 125, 126n, 135, 142, 144n

「십계」(The Ten Commandments) 67

싱글스, 라일라 데이비스(Leila Davies Singeles) 180

아렌트, 한나(Hannah Arendt) 98n, 221n, 222n

『아이스박스 습격』(Raid the Icebox) 165n

아키그램(Archigram) 39, 55n

『아트포럼』(Artforum) 248

아폴리네르, 기욤(Guillaume Apollinaire) 254, 265

알튀세르, 루이(Louis Althusser) 199

『앤디 워홀의 철학』(The Philosophy of Andy Warhol) 161

『어떤 속도도 안전하지 않다』(Unsafe at Any Speed) 196

에번스, 워커(Walker Evans) 259

엥겔스, 프리드리히(Friedrich Engels) 25, 48n

오도허티, 브라이언(Brian O'Doherty) 15

오하이오 주립대학교(Ohio State University) 111, 113, 141

온딘(Ondine) 179

올덴버그, 클래스(Claes Oldenburg) 30, 43, 82n, 104, 106, 147

와츠, 로버트(Robert Watts) 97

외상(적인 것)(the traumatic) 16, 151n, 153-161, 180n, 196, 219-228, 240

워너, 마이클(Michael Warner) 188-189

워홀, 앤디(Andy Warhol) 10, 11n, 14, 16, 18-24, 28n, 29n, 31, 54n, 56, 65n, 75n, 82n, 86, 88, 98n, 106-107, 117, 139, 143n, 147, 151-200, 203-205, 208, 211n, 220, 222n, 223, 225n, 227n, 228n, 232-234, 243n, 247-248, 249n, 256n, 261n, 265, 272, 285n, 290-293

월드먼, 다이앤(Diane Waldman) 132

월로위치, 에드워드(Edward Wallowich) 180

웨스트, 너대니얼(Nathanael West) 285

위고, 빅토르(Victor Hugo) 39

위에르츠, 앙투안(Antoine Wiertz) 220

응시(gaze) 7, 17, 25n, 62, 66, 81, 86-87, 105, 112n, 157n, 175, 185, 191n, 192, 193n, 196, 226n, 228

『이것이 내일이다』(This is Tomorrow) 11, 35-36, 41-42

『이미지와 환상』(The Image: A Guide to Pseudo-Events in America) 17, 262

『이셔의 무기가게』(The Weapon Shop of Isher) 72

『인간, 기계, 동작』(Man, Machine & Motion) 36, 40, 42, 45n, 67n, 72

인디펜던트 그룹(Independent Group) 10, 15, 21n, 27, 35-40, 41n, 42, 53n, 78n, 79n, 81, 83n, 257n

일람표 그림(tabular pictures) 11, 37, 41–42, 45–46, 49–50, 53–54, 57–59, 62, 65, 66–69, 73–74, 76–91, 104

자연(nature) 9, 20, 25, 80, 83, 109n, 132, 190, 208, 216, 219n, 231, 232n, 234, 259, 287

재거, 믹(Mick Jagger) 7, 76

재현(representation) 긍정과 233n; 물신화로서의 47; 해밀턴과 41–42, 46, 69, 77n; 릭턴스타인과 107–113, 134, 145, 147; 리히터와 203–207, 211, 215–217, 220, 229–235; 눈속임 기법 254n; 워홀과 167–171, 177, 181, 187, 196n

저드, 도널드(Donald Judd) 103, 104n, 107, 132n, 233, 247n

『정치경제학 비판 요강』(Grundrisse) 198, 267n

제퍼슨, 토마스(Thomas Jefferson) 283

젠더(gender) 71, 74, 180n

조이스, 제임스(James Joyce) 39n, 90–91

존스, 재스퍼(Jasper Johns) 10., 14, 17, 24n, 28n, 80n, 98n, 104, 106–107, 167, 247, 255n, 261, 280n, 281n

존슨, 레이(Ray Johnson) 20n

『중립』(The Neutral) 241

중립성(neutrality) 41n, 83n, 240–241

짐멜, 게오르크(Georg Simmel) 216, 275–277

『첫 번째 기계시대의 이론과 디자인』(Theory and Design in the First Machine Age) 27, 37

추이나드 미술학교(Chouinard Art Institue) 247

추상(abstraction) 디자인과 24, 92, 248, 256–257; 해밀턴과 46, 49, 69, 90n, 91–92; 직접성과 90n; 릭턴스타인과 97, 107–115, 123, 125, 142; 팝 아트와 추상표현주의 16, 98–99, 110, 216, 248; 리히터와 203–208, 215–217, 229–235; 루셰이와 248, 256–257, 261, 271; 워홀의 수열적 이미지와 166, 171, 188n

칸바일러, 다니엘-헨리(Daniel-Henry Kahnweiler) 133

칸트, 이마누엘(Immanuel Kant) 23, 90n, 229, 235, 267n

캐프로, 앨런(Allan Kaprow) 97, 125

커클랜드, 샐리(Sally Kirkland) 192

커포티, 트루먼(Truman Capote) 180

케네디, 재키(Jackie Kennedy) 185

케이지, 존(John Cage) 219

코톨드 연구소(Courtauld Institute) 31, 37, 39

코플런스, 존(John Coplans) 103n, 126

콘, 토니(Tony Conn) 69

콜, 토머스(Thomas Cole) 285

쿠르베, 귀스타브(Gustave Courbet) 99

쿤스, 제프(Jeff Koons) 152n, 290

크라우스, 로절린드(Rosalind Krauss) 92n, 116n, 131, 134n, 135

크라카우어, 지크프리트(Siegfried Kracauer) 220–221, 226, 234

『크라틸루스』(Cratylus) 253

크레이머, 힐턴(Hilton Kramer) 13n, 24n

크로, 토머스(Thomas Crow) 17n, 26n, 161n, 235n, 249n

크로티, 장(Jean Crotti) 177

클라크, 케네스(Kenneth Clark) 38, 257n

클레, 파울(Paul Klee) 89, 230

키튼, 버스터(Buster Keaton) 275, 276n

턴불, 윌리엄(William Turnbull) 36, 79n

테일러, 엘리자베스(Elizabeth Taylor) 187

템플, 셜리(Shirley Temple) 283

톰프슨, 다시 웬트워스(D'Arcy Wentworth Thompson) 36, 45n

트위기(Twiggy) 139
『파리의 노트르담』(Notre-Dame de Paris) 39
파올로치, 에두아르도(Eduardo Paolozzi) 10-11, 35-37, 41-42, 46n, 47n, 79, 89
파편화(fragmentation) 45-46, 48n, 62n, 273
파젯, 론(Ron Padgett) 192
『팝이즘』(POPism) 152
패커드, 밴스(Vance Packard) 17, 85n, 261
패서디나 미술관(Pasadena Art Museum) 76, 247, 261n
페러스 갤러리(Ferus Gallery) 19, 166, 176, 247, 249n
페리앙, 샤를로트(Charlotte Perriand) 35
페브스너, 니콜라우스(Nikolaus Pevsner) 27, 37
펜, 오토(Otto Fenn) 180
포드, 존(John Ford) 259
폴록, 잭슨(Jackson Pollock) 89, 99, 106, 110, 165n, 173, 175, 249n
푸코, 미셸(Michel Foucault) 15n, 29n, 48, 233n, 254
프라이스, 세드릭(Cedric Price) 39
프레이저, 로버트(Robert Fraser) 7, 76
프리드, 마이클(Michael Fried) 12n, 88n, 89, 91n, 92-93, 116n, 139n, 173n, 175, 237, 239
프리드리히, 카스파르 다비트(Caspar David Friedrich) 205
플럭서스(Fluxus) 13, 97, 209
「플레이밍 스타」(Flaming Star) 20
피카소, 파블로(Pablo Picasso) 24, 47, 55, 61, 66, 89, 97, 104, 113, 115, 123-124, 126, 131-134, 137-138, 147
필라델피아 미술관(Philadelphia Museum of Art) 62
하노버 갤러리(Hanover Gallery) 42

해밀턴, 리처드(Richard Hamilton) 7-11, 14-15, 20, 21n, 22-23, 26, 35-93, 97, 99, 102n, 104-106, 111, 112n, 113, 124, 129, 140, 143, 151, 187n, 200, 203, 228n, 272n, 273, 280n, 282, 290-291
허스트, 데이미언(Damien Hirst) 152n, 290
헤겔, 게오르크 빌헬름 프리드리히(Georg Wilhelm Friedrich Hegel) 23, 205n, 229
헨더슨, 나이절(Nigel Henderson) 79
헨드릭스, 제프리(Geoffrey Hendricks)
『현대 운동의 개척자들』(Pioneers of the Modern Movement) 37
『현대의 신화』(Mythologies) 57
회화(painting) 22; 보들레르와 "현대 생활의" 회화 12, 23-28, 60, 75-78, 97, 200, 277, 291; 해밀턴과 23, 46, 49-51, 66, 75n, 76, 79, 83, 85-93; 릭턴스타인과 97-99, 101-107, 109-113, 126, 135, 138-145; 리히터와 203-213, 215-217, 225, 229-232, 234-241; 루셰이와 247-248, 251-257, 278-283, 285-287; 워홀과 107, 162-162, 165-167, 169, 171, 173, 175, 178
호가트, 리처드(Richard Hoggart) 38, 257n
혼성모방(pastiche) 49, 79, 148n, 207, 239
화이트채플 갤러리(Whitechapel Gallery) 35
후르시초프, 니키타(Nikita Khrushchev) 63, 65n

작품 목록

──── 리처드 해밀턴
「국가」(The State) 83n
「그녀」($he, 1958-1961) 59, 61, 63,
 65-67, 76-77, 85
「나의 메릴린」(My Marilyn, 1965) 22n,
 84-85, 87, 187n
「남성복과 액세서리의 다음 트렌트에 대한
 결정적 진술을 향하여」(Towards
 a definitive statement on the
 coming trends in men's wear and
 accessories) 73
「도대체 무엇이 오늘날의 가정을 이토록
 색다르고 이토록 매력적으로
 만드는가?」(Just what is it that
 makes today's homes so different,
 so appealing?) 11, 41
「선집」(Anthology) → 「영광스러운
 기술문화」
「시민」(The Citizen) 83n
「아아!」(AAH!, 1962) 67, 70-73, 76
「에피퍼니」(Epiphany) 91
「영광스러운 기술문화」(Glorious
 Techniculture) 67-69, 71-72, 81
「이것이 호화로운 상황이다」(Hers is a lush
 situation) 52-57, 59-62, 65, 67,
 76-77
「주체」(The Subject) 83n
「크라이슬러사에 바치는 경의」(Hommage à
 Chrysler Corp) 11, 43-51, 53-54,
 57, 59-62, 65, 67, 76-77
「핀업」(Pin-up) 64-67, 72
「혹독한 런던 67년」(Swingeing London
 67) 6-9, 76, 87

──── 로이 릭턴스타인
「갈라테아」(Galatea) 136-138
「고졸한 두상」(Archaic Heads) 124
「골프공」(Golf Ball) 103n, 107-109, 143
「공을 든 소녀」(Girl with Ball) 100, 137
「꽃 달린 모자를 쓴 여성」(Woman with
 Flowered Hat) 115
「냉장고」(The Refrigerator) 98n
「델라웨어 강을 건너는 워싱턴 1」
 (Washington Crossing the
 Delaware I) 113
「루앙 대성당」(Rouen Catherals) 114
「말 모티프를 곁들인 현대 조각」(Modern
 Sculpture with a Horse Motif) 120
「붓놀림」(Brushstroke) 118, 120, 125,
 135
「비대상」(Non-Objective) 115
「빵」(Blam) 98
「뽀빠이」(Popeye) 103
「서 있는 갈빗살」(Standing Rib) 143
「세탁기」(Washing Machine)
「악력」(The Grip) 98n
「애머린드의 형상」(Amerind Figure) 123
「약혼반지」(The Engagement Ring) 98n
「의례용 가면」(Ritual Mask) 123, 134
「자화상」(Self-Portrait) 19, 145-146
「잠자는 뮤즈」(Sleeping Muse) 121-122
「중국의 바위」(Chinese Rock) 123
「차 안에서」(In the Car) 130-132
「초현실주의 두상」(Surrealist Head) 121,
 123
「칠면조」(Turkey) 98n, 143
「커피 잔」(Cup of Coffee) 128-129, 131
「키스」(The Kiss) 98n
「타이어」(Tire) 142-143
「폭발」(Explosions) 116
「현대적 두상」(Modern Head) 120-121,
 123, 134

──── 앤디 워홀
「13인의 1급 지명수배자」(The Thirteen
 Most Wanted Men) 185
「DIY」(Do It Yourself) 162, 197
「S&H 초록색 도장」(S&H Green Stamps)
 167
「광학적 자동차 충돌사고」(Optical Car

Crash) 171

「그림자」(Shadow) 170–171, 197

「꽃」(Flower) 171

「나탈리」(Natalie) 186–187

「다이아몬드 가루 구두」(Diamond Dust
　　Shoes) 171, 173, 197

「당__의 파열은 어디에 있는가[1]」(Where Is
　　Yo__ Rupture?) 157–158, 163

「딕 트레이시」(Dick Tracy) 163

「뚜껑을 닫고 그으세요」(Close Cover Before
　　Striking) 165

「로르샤흐」(Rorschach) 192n, 197

「메릴린」(Marilyn) 56, 153, 165n, 189n

「무보」(Dance Diagram) 165, 197

「반영된(시대정신 연작)」[Reflected
　　(Zeitgeist Series)] 173, 197

「발자국」(Footprint) 165

「보석」(Gem) 175–176, 197

「불가피한 플라스틱 폭발」(Exploding Plastic
　　Inevitable) 194n

「불길에 휩싸인 흰 차」(White Burning
　　Car) 159

「불행한 레디메이드」(Unhappy
　　Readymade) 177

「산화」(Oxidation) 165, 168–169, 171

「스크린 테스트」(Screen Tests) 183,
　　190–200, 222n

「신화」(Myth) 179

「실」(Yarn) 173–176, 178, 197

「앰뷸런스 재난」(Ambulance Disaster)
　　160

「야구」(Baseball) 167

「에설 스컬 36번」(Ethel Scull Thirty-Six
　　Times) 183

「엘비스 여섯 번」(Elvis Six Times) 167

「여행용 조각」(Sculpture for Traveling)
　　176–177

「오줌」(Piss) 165

「위장」(Camouflages) 171–172, 197

「은색 전기의자들」(Silver Electric Chairs)

156n

「인종 폭동」(Race Riot) 159

「재키」(Jackie) 153–154

「전과 후」(Before and After) 163

「절정」(Come) 165n

'죽음과 재난', 연작 151, 155, 196

「참치 재난」(Tunafish Disaster) 159, 160n

「취급 주의 — 유리 — 감사합니다」(Handle
　　with Care — Glass — Thank You)
　　165

「캠벨 수프 캔 200개」(Two Hundred
　　Campbell's Soup Cans) 166

「캠벨 수프 캔」(Campbell's Soup Cans)
　　163, 166, 248

「항공 우편 도장」(Air Mail Stamps) 167

───── 게르하르트 리히터

「1977년 10월 18일」(October 18, 1977)
　　204, 206

「48개의 초상화」(48 Portraits) 223n

「가족」(Family) 223n

「규산염」(Silicate) 216, 237n

「달의 풍경」(Moonscapes) 231

「모터보트」(Motor Boat) 222

「발레 무용수들」(Ballet Dancers) 223

「세 자매」(Three Sisters) 223–224

「수영객들」(Swimmers) 223n

「수영하는 사람들」(Bathers) 223

「아틀라스」(Atlas) 82, 209–211

「에마(계단 위의 누드)」[Ema(Nude on a
　　Staircase)] 223

「여덟 명의 간호학도」(Eight Student
　　Nurses) 223

「올랭피아」(Olympia) 223

「전축」(Record Player)

「플랑드르 샹들리에」(Flemish Crown) 221,
　　222n

「해변의 가족」(Family at the Seaside) 223n

—— 에드 루셰이
「고함」(Scream) 253
「공간에 대한 말」(Talk about Space) 248n
「누구나의 운명」(Anybody's Destiny) 269
「다본 세 개, 발륨 두 개」(Three Darvons and Two Valiums) 274-276
'대도시 도면'(Metro Plots), 연작 272
「더블린」(Dublin) 262n
'도시의 빛'(City Lights), 연작 272n
『로스앤젤레스의 일부 아파트』(Some Los Angeles Apartments) 249, 271
「미래」(The Future) 269
「바셀린 속의 모래」(Sand in the Vaseline) 269n
『부동산 투자 기회』(Real Estate Opportunities) 249, 271
「분노의 번개」(Bolts of Anger) 269n
「산업 강도의 잠」(Industrial Strength Sleep) 269n
「새들, 연필들」(Birds, Pencils) 277n
『서른네 개의 주차장』(Thirtyfour Parking Lots) 249
『선셋 대로의 모든 건물』(Every Building on the Sunset Strip) 249, 271, 272n, 278
「손상」(Damage) 253
『스물여섯 개의 주유소』(Twentysix Gasoline Stations) 219, 249, 257, 266
「실제 크기」(Actual Size) 257-258, 266
『아홉 개의 수영장과 깨진 유리잔 하나』(Nine Swimming Pools and a Broken Glass) 249
「애니」(Annie) 248, 250
'액체 단어'(liquid words), 연작 273
「여덟 개의 집중조명이 있는 대형 상표」(Large Trademark with Eight Spotlights) 264, 281
「우리 인간들」(We Humans) 269
「우리는 하느님을 믿는다」(In God We Trust) 256n

「웃어도 될까요」(Mind If I Laugh) 269n
「의무」(Duty) 269
「일주일의 7일」(Days of the Week) 269
「자비」(Mercy) 269
'제품 정물'(Product Still Lifes), 연작 262
「진실」(Truth) 269
'착색 작품'(stained works), 연작 255, 273
「쳐서 납작 편 상자(빅스버그)」[Box Smashed Flat (Vicksburg)] 262n
「폭주하는 콩 줄기보다 빠르게」(Faster Than a Speeding Beanstalk) 269n
「할리우드의 이면」(The Back of Hollywood) 279
「희망」(Hope) 269

—— 기타
「공간 속의 새」(Bird in Space), 브란쿠시 121
「그물 밖으로: 7번, 1949」(Out of the Web: Number 7), 폴록 175
「깃발」(Flag), 존스 107, 167, 248, 281n
「너는 나를/나에게」(Tu m'), 뒤샹 176
「네 개의 얼굴이 있는 과녁」(Target with Four Faces), 존스 247
「녹색 상자」(Green Box), 뒤샹 50-51, 77n, 176
「'레디메이드'의 세부 사항」(Specifi-cations for 'Readymades'), 뒤샹 176
「루앙 대성당」(Rouen Catherals), 모네 115
「메트로폴리스」(Metropolis), 랑 67
「미래의 집」(The House of the Future), 스미스슨 42
「몬테카를로 채권」(Monte Carlo Bond), 뒤샹 177
「비치볼을 든 여인」(Bather with Beach Ball), 피카소 137
「순수한 노랑」(Pure Yellow), 로드첸코 215
「순수한 빨강」(Pure Red), 로드첸코 215
「순수한 파랑」(Pure Blue), 로드첸코 215
「심지어, 그녀의 총각들에게 발가벗겨진 신부

(큰 유리)」[The Bride Stripped Bare
　　by Her Bachelors, Even(The Large
　　Glass)], 뒤샹 50-51, 54
「아비뇽의 아가씨들」(Les Demoiselles
　　d'Avignon), 피카소 47, 54
「에덴동산으로부터의 추방」(Expulsion from
　　the Garden of Eden), 마사초 9
「여성」(Woman), 드 쿠닝 56
「우아한 여성 기관총 사격수」(Machine
　　Gunneress in a State of Grace),
　　벨머 55
「이미지의 배반(이것은 파이프가 아니다)」[La
　　Trahison des images (Ceci n'est
　　pas une pipe)], 마그리트 254
「제국의 행로」(The Course of Empire), 콜
　　287
「주어진」(Etant donnés), 뒤샹 62, 178
「짚가리」(Haysatcks), 모네 115
「창작의 신조」(Creative Credo), 클레 230
「창크 수표」(Tzanck Check), 뒤샹 177
「청색 누드」(Blue Nude), 마티스 47

첫 번째 팝 아트 시대:
해밀턴, 릭턴스타인, 워홀,
리히터, 루셰이의 회화와 주체성

핼 포스터 지음
조주연 옮김

초판 1쇄 발행 2021년 1월 15일

발행. 워크룸 프레스
편집. 손희경, 박활성
디자인. 유현선
제작. 세걸음

워크룸 프레스
03043 서울시 종로구 자하문로 16길 4, 2층
전화 02-6013-3246
팩스 02-725-3248
이메일 wpress@wkrm.kr
workroompress.kr

ISBN 979-11-89356-45-3 (03600)
값 23,000원